傳統設計美學原論

楊裕富 著

目次

第四章　傳統設計美學意論系列研究　93

第五章　傳統設計美學德論系列

125

第一章

傳統設計美學原論系列：數論系列研究

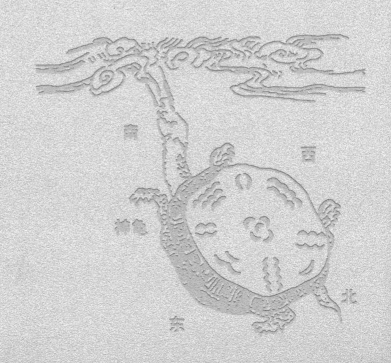

前言：設計美學的操作性與術數

本章主要論證本篇論題的重要性，解構並重組中國設計美學中數論的成分，說明中國設計美學發軔於中國文化裡模素宇宙觀形成的先秦之際，顯然與方術之學的形成有密切的關係，並以方術之學中的科學成分——天象曆書，以及方術之學的理學成分——數論與圖式，來闡明中國設計美學的發軔與流傳。

設計美學的操作性

西方美學論述的淵源通常可論及畢達哥拉斯學派的數論（西元前六世紀），如今，畢達哥拉斯的著作並無傳世，乃至於柏拉圖著作中蘇格拉底與柏拉圖對「美本身」零散的對話式探討。而西方文化裡完整美學論著則首推亞理斯多德的《詩學》與維楚維斯的《建築書》[1]。這兩本西方最早且完整的美學論著，不但論述了「美本身」，也論述了「美的事物或美的對象」怎麼產生，並把握了美對象的形式要素與意涵要素的規律性或操作性，特別是維楚維斯的《建築書》裡更將美對象（建築藝術品）的形式要素與意涵要素的部分規律性，詮釋成畢達哥拉斯學派思潮裡的數論，這種傾向更引發了十三世紀前後學者與藝術家將設計美的生成法則與算數、幾何學、宇宙生成說（宇宙觀）連結在一起[2]，不但更明晰了設計美學的操作性，也更深刻影響了西方設計美學裡數論圖論的展開。

中國美學論述的淵源通常論及始於老子《道德經》（西元前六世紀）或稍後的以孔

[1]
亞理斯多德的《詩學》以當代學科來看就是《戲劇美學》，雖然是以著述出現，但卻是亞理斯多德在課堂上的講稿，由亞理斯多德學派（逍遙學派）代表人物安德羅尼科於西元前一世紀編輯成書。維楚維斯的《建築書》以當代學科來看就是《建築美學》或《設計美學》，成書於西元前二二年，以拉丁文撰寫，目的在現給當時的羅馬帝國皇帝奧古斯都，維楚維斯的《建築書》原文早已遺失，而今流傳的維楚維斯《建築書》是中世紀在修道院書庫中發現的手抄本。詳：凌繼堯，二〇〇四，頁五一一七〇、九五一九九。

[2]
Kruft, Hanno-walter (auther) Taylor, Ronald (translater), 1994, p.36。

子集大成的儒家思想（西元前五至六世紀）【3】，但此時的美學思想偏於美的悟道論與禮制論。而中國文化裡完整的美學論著則應推成書於漢武帝在位期間（西元前一四一—前八七）的《樂記》與《周禮·冬官》《考工記》【4】。這兩本中國最早且完整的美學論著，雖然也論述了「美本身」與「美的事物或對象怎麼產生」，但是作為漢武帝獨尊儒家之後的準官學，這兩本完整的美學論著卻仍然偏重於禮制論而非操作論【5】。《樂記》與《考工記》最晚成書於西元前一世紀的漢初，同時也都託言於先秦禮制，並反映了雜糅諸子百家思想，對中國設計美學的操作性論述，乃至於中國設計美學裡數論圖論的展開，當然有決定性的影響。

中國設計美學的發韌：祭禮與術數

如果設計美學的操作性主要指造形美感如何生成、造形美感如何規則化、造形美感如何理解、乃至藝術的起源說及藝術的功能說，那麼，近三十年中國考古學的出土資料與既有資料的再詮釋【6】，都指向中國設計美學發韌於祭禮與術數或方術。這些考古學的出土資料與既有資料的再詮釋，不但更清楚證實了所謂「巫藝同源」，也逐漸釐清了周朝禮制主要的功能之一即在於：君權壟斷巫權或君權壟斷宗教權，這也是李零在方術考古研究上主要的論點之一（李零，二〇〇六，新版前言）。

如果對照於先秦思想中「道」的形成以及漢朝由早期的封建郡縣混雜的國家體制轉換到（封建制的排除後）郡縣體制，那麼中國文化的宇宙觀，大體在兩漢時期就已成型【7】，爾後的術數發展只是這成型的宇宙觀的複雜化而已。中國文化的宇宙觀解釋了中國設計美學的發韌在於祭禮與術數。從祭禮而言，祭禮三牲中的羊要挑選健美的，要符

【3】葉朗，一九九六，頁一〇。

【4】《樂記》與《考工記》這兩本書的出現，都與漢武帝獨尊儒家有關，而且都是漢初古文經今文經之爭下，由西漢河間獻王劉德所提出的。這與西漢淮南王劉安由幕客集體創作出《淮南子》，並於漢武帝繼位的第二年即將《淮南子》作為禮物獻給劉安的侄子皇帝（漢武帝），實有異曲同工之妙，差別只在於漢武帝獨尊儒家之後，而劉安所獻的《淮南子》是成書於漢初黃老道家之學盛行之後。詳：戴吾三編，二〇〇三，《考工記圖說》；劉安編，陳惟值譯，二〇〇七，《淮南子（白話彩圖全本）》；淮南子電子化計畫網站；葉朗，一九九六，頁九三。

【5】《樂記》與《考工記》基

合大數法則，就是「羊大為美」這個字的源由；換句話說，中國文化裡美的概念乃至於美的最主要範疇，就是健美與大數。從方術而言，方技指天人合一宇宙觀裡大宇宙（天體與天道）的研究成果與應用；術數指天人合一宇宙觀裡小宇宙（人體）的研究成果與應用（馬保平，二〇〇七，頁二）美的呈現在技術面要符合小宇宙之道，在理論面（理式面）則要符合大宇宙之道。

方術的科學成分與操作性

方術在成型之初（先秦至漢朝）乃至於爾後的流變，都不免摻雜了帝王的主觀願望，乃至於也很難完全割捨「巫藝共同體」的迷戀。以致後人常以「迷信」、「封建」、「保守」等髒字眼加在方術之上，但這並不影響方術的科學成分，更不影響方術的操作性取向與驗證性取向。

方術作為一門知識體系，其科學成分就在於中國古代的天文學、氣候學與曆書，就是方術的重要部份。另一方面，術數之所以稱為術數，就在於「操作性的規律化與理式化」。第三方面，中國古代宇宙觀裡「陰陽五行說」的陰陽說分別由道家與儒家所倡導，而陰陽說的集大成就是「易經」。儒家思想裡天道的概念主要就源於孔子對易經的闡釋（所謂易傳十翼）而孔子的主觀願望則在於維護周朝禮制，乃至於儒家思想裡王道（國家政治制度或權力制度）的概念也就從天道隱喻而來。

孔子對易經的闡述，對爾後儒家乃至於宋明理學對易經的闡述操作化起了示範作用。孔子對易經的述而不作，則在於表明孔子對「河圖洛書」神話的肯定，也表示早在孔子之前「陰陽家」的術數化成果。由此看來，術數之學當然極具操作性，而術數的發

本上是取儒家「經學」之意，但又未達「經學」的闡述所謂「天道」的程度，所以用制度記錄來闡述，所以《考工記》就以古文經（所謂漢初的古書）的形態，託言周禮冬官失傳，而以古文經的《考工記》補足。《樂記》則明顯的成書於漢武帝獨尊儒家之後，成書目的在於維護國家禮制，所以可稱為準官學。詳：戴吾三編，二〇〇三《考工記圖說》；中國哲學書電子化計畫網站：葉朗，一九九六，頁九三；朱良志，二〇〇五，頁四一二五。

近三十年中國考古學出土資料指如：三星堆遺址、秦始皇陵寢遺址，考古學資料的再詮釋乃至甲古文出土書簡資料的再解讀。詳：李零，二〇〇一，《中國方術考》；李零，二〇〇

[6]

展也成就了中國早期的數論與圖論【8】，換句話說在東漢《九章算術》出現之前，中國數論的主流就是術數，特別是易經所衍生出的數論（以數代象）、星象學的數論以及五行的數論。

數論的理不同於數學的理，更不同於占卜的理

數論（discourse of number）屬於人文哲學學科領域，數學屬於理學學科領域，占卜屬於術科領域，三門不同分科之學共通之處只在於操作性上的「借用」，不在於驗證性與實效性。數論的發展往往因為視覺認知的心理需求而與圖論結合。同樣的，圖論（discourse of physics）也屬於人文哲學學科領域，與古代數學裡的幾何學（Geometry 意譯為測量學）乃至現代數學裡的位相幾何學（topology 音譯為拓樸學）分屬於不同門學科，但確有操作性上的「借用」之便。

西方設計美學裡數論與圖論的發展，乃至於文藝復興時期貌似科學的透視學（應意譯為透視術）發展，巴洛克時期構圖術的發展，都是「借用」圖論作為貌似科學的論證支撐。易經乃至整個方術裡數論（所謂以數代象）、圖論的發展也是如此。西方科學哲學繼現代主義的分析哲學、邏輯實證論，在一九七〇年代蔚為西方哲學的主流，幾乎摧殘了當代哲學（包括美學）的發展，而在解構主義論述的反擊下，特別是在李歐塔（Lyotard, J-F）一九七九年發表法文《後現代情境：一份知識的研究報告》，並於一九八四年以英文出版這篇論文後，科學哲學突然間從顯學變成閒學，乃至退出當代哲學論述舞台（Cahoone, 1996, p.481-513），並進而恢復了美學論述的盛況。

李歐塔這篇論文的論點即在於析辨人類知識的發展過程，向來都是文學支持了史

【7】
六、《中國方術續考》。
中國古文化裡的宇宙觀大都以「陰陽五行說」與「天人合一說」來詮釋，只有李零從宗教的觀點提出「陰陽五行說」與「天人分裂說」或「絕地天通說」來詮釋。詳：呂理政，一九九〇，頁三一一五四；楊裕富，一九九八，頁三一一四二；李零，二〇〇六，頁三六二一三七五。

【8】
馬浮平，二〇〇七，第七章〈古代方數文化的思辨方法與以數代象法〉。

學，史學支持了哲學，哲學支持了數學（理學），數學支持了科學（應用技術之學），而邏輯實證論只是數學，卻強佔了哲學的位置，科學哲學更進一步以指導的姿態出現在哲學論壇，李歐塔聲稱這為知識領域的亂倫，也是哲學放棄哲學任務之後的自亂陣腳。李歐塔的論點其實就在於指出：占卜之「理」可借用數論之「理」，但占卜之「理」不能指導數論之「理」；人間之「理」只有「道」指導「術」，沒有「術」指導「道」的道理。

數論對「建築術」乃至對設計美學的影響，乃至相關美感的擴大與泛化，指的就是「數論」是站在哲學位階的知識建構而佔有這種知識位階該有的論述能量，除非這種論述無法解決論述本身的矛盾或生成這種文化脈絡受到嚴酷的挑戰。畢達哥拉斯學派之所以稱為數論派，乃至於明顯的影響了西方建築理論的走向，指的絕非幾何學上的「畢式定理」，而是畢達哥拉斯哲學位階的知識建構上，提出「數是宇宙所有道理的根源」這種主張，而這種主張發現了數學上的畢式定理（而不必是數學式論證了這種定理），這種主張也形成前希臘時期宇宙觀之一，乃至形成希臘文化的成分之一，進而反映在希臘建築創作上。

中國方術裡的數論則不但參與了中國文化下宇宙觀的形成過程，甚至參與了中國文化下度量系統的形成過程，特別是時間度量系統的命名過程（呂理政，一九九八；馬保平，二〇〇七；楊裕富，一九九八；李零，二〇〇一、二〇〇六），顯然在建築美學乃至設計美學論述的形成上不會缺席，且更勝於以畢達哥拉斯為源頭的數論在西洋建築美學的影響力與影響結果（成為設計美的主要形式規則）。

數論美感的形成

數論是指元數或元序列（meta of number, meta of order）的討論或主張，這些討論或主張逐漸取得承認或共識後，對數或序列的規律性（或不規律性）的探討才成為可能，才具有意義。

中國的方術文化如何看待數與序列、如何「設定」數與序列，在明確後方術才可能「以數代象」由數與序列來運算（推論或衍生、澄清）新的數與序列，以此保證靜態上「原來的數與序列」全等於「新的數與序列」，動態上「新的數與序列」相對於「原來的數與系列」是增是減或是簡是繁，然後才可能「以數回象」，並詮釋此象之意義或訊息。

「以數代象」是抽象的過程，目的在便於運算。「以數回象」是還原過程（不是想像的具體化過程，更不是聯想與穿鑿附會的編故事過程），目的在重新理解「象」，看看能理解出什麼新意。

由於中國的方術裡「象」往往已是經過簡化的符號或「以徵侯（表面可見的訊息）代全象」，而且在方術發展過程裡為了運算的方便而多重設定簡化的符號，但中國文化史上方術的形成期裡造字尚少，不但一字多用（多義），且久經時間推移後字詞也有變化，所以往往「以數回象」的還原過程就有困難，這也是造成「方術」具有神秘感，或方術難以理解的原因與狀況。

數論美感的形成，是指方術形成期間，方術本身滲入生活而透過方術文化所孕育出的美感。中國的方術形成期約於先秦至兩漢，魏晉南北朝之後方術雖有不同的發展，但已無法撼動數論，此後方術文化仍然為中國文化裡極為重要的成分，當然繼續對美感的

形成起了重要的作用，在本文視為「方術美感的泛化」，也視為數論美感系列的展開，列入下一章分析。本章先論數論美感的形成，分數論的形成與數論美感（即合節美感）的形成兩節。

數論的形成

古代宇宙觀的原型及數論相關的方術原型（prototype of magician Fang-Shih）

中國古代宇宙觀及數論相關的方術原型，主要有天人同構宇宙觀、陰陽方術（易經）原型、五行生克論原型、曆法天道原型等（馬保平，二〇〇七；呂理政，一九九八；李零，二〇〇一、二〇〇六），先略述如下，以為討論的基礎。

（一）天人同構說

中國古代宇宙觀的原型就是天、地、人三才同構，或天人同構。因為觀察天文發現宇宙星球不但依軌道移動，週而復始，而且人間（大地）的冷暖寒暑乃至於萬物的孳息榮枯也隨著星球軌道移動而呈現週而復始的現象。所以宇宙之道（天道）一定與萬物之道（地道、人道）是同一個結構。

由於星球在天際運行，人作為動物感應得到，最明顯的是看到每天的日復一日與一年四季的一元復始，乃至於人與動物的病（弱）、生、老、死，所以類比推論而認為人體結構與自然天道結構一定有對應的關係（同構），因為認為是同構，所以「更可以」類比推理，而儒家進一步提出「以德配天」的人事主張（人世間的權力結構），孔子主張周

朝制度的建立者周公（姬旦）是依據一種無形的天道來表述出周朝的禮制，怎麼去夢周公，來回復完整的周朝禮制，並發揚光大施行於天下，就是孔子一生的志業。

（二）自然天道：曆法

中國的曆法向來只承認自然的天道（宇：時間）與地球的氣候影響了作物的生長（宙：空間），作物的生長之道就是自然的地道，而天道地道合起來的描述就是曆法，人要使作物生長豐收，就該配合這天道地道合一的「曆法」。

中國的曆法在漢武帝之前是以冬至為一年之始，傳說黃帝在冬至日會盟各部落，當時剛好五星連珠，日月合璧（金木水火土五星連成一條線，或五星連成像帝王帽子前的珠串）是為中國紀元之始，但是到了漢武帝時星象與氣候的判斷更為準確，所以改立春所在之月為陰曆元月，並將太陽曆法往後調兩個月訂為太陽曆的記年月之始，一直流傳至今。

中國歷代從帝堯開始設置類似欽天監的星象監測單位[9]，職責就在於頒佈曆法，直到清朝末年戊戌變法後這種頒佈曆法之事才逐漸轉入民間術士所組成的組織來發行所謂「農民曆」。

中國的曆法基本上就是依據天上日月星辰運行的軌道來確定時間的計算單位，並以作為帝王統治牧民的重要參考資料，但是這計時的單位，乃至於到底是要依據哪一科星球（或哪一群星座）的軌道為主來定這個單位乃至這些主要的星球（如日月五星，北斗星座）是否有一完整合併的軌道（能完成計時上的最小公倍數）的名稱或假定呢？否則只依據哪一科星球為單位時，往往有相當多的餘數，每隔一段時間曆法就要調整。

最早發現這種問題的解決辦法就是太陽曆上的與潤月潤日，透過潤日

【9】
尚書・虞書・堯典：「昔在帝堯，聰明文思，光宅天下。將遜於位，讓於虞舜，作《堯典》……乃命羲和，欽若昊天，歷象日月星辰，敬授民時。分命羲仲，宅嵎夷，曰暘谷。寅賓出日，平秩東作。日中，星鳥，以殷仲春。厥民析，鳥獸孳尾。申命羲叔，宅南交。平秩南為，敬致。日永，星火，以正仲夏。厥民因，鳥獸希革。分命和仲，宅西，曰昧谷。寅餞納日，平秩西成。宵中，星虛，以殷仲秋。厥民夷，鳥獸毛毨。申命和叔，宅朔方，曰幽都。平在朔易。日短，星昂，以正仲冬。厥民隩，鳥獸氄毛。帝曰：『咨！汝羲暨和。期三百有六旬有六日，以閏月定四時，成歲。』允釐百工，庶績咸熙。」，引自：中國哲學書電子化計畫網站。

與潤月就能把太陽曆與太陰曆對在一起（也就是太陽曆可以記錄與推算出太陰曆）。

中國的曆法主要參照的星系軌道有太陽道、太陰道、五行星道、北斗七星道，以及相對位置大致不變的東、西、南、北四大星座（每星座各選七個星官作為星宿）的二十八星宿，（馬保平，二〇〇七，頁三一）。而曆法所要顯示的天候，則以最早被發現十分穩定的北斗七星道，起了最重要的作用，甚至也依此而發展出未頒佈或民間流傳的「北斗授時曆」。

據說北斗七星狀若斗杓（量米的斗與取水的杓），斗柄指東天下皆春，斗柄指南天下皆夏，斗柄指西天下皆秋，斗柄指北天下皆冬。所以古人就根據太陽道與北斗七星道合成，同時以式樣或模型作出來，將太陽道的圖式（假設與抽象的）模型分成三百六十五度（可標示日記）先定式北的極點為冬之至極（冬至），再均分為四，則大周天（一年）裡四個極點（或水平分線與垂直極線）就可標記四季，季節刻度的命名的二分（東交于圓周的春分與西交于圓周的秋分）二至（冬至與夏至）就成為四季區分的刻度標記與名稱；均分為十二則成為十二個月的開始名稱（十二節）每節中間標示月中的變化名稱（十二氣），太陽曆裡的二十四節氣就是這麼來的。

傳說黃帝命風后置侯，每節氣之間再均分三個區間（每侯五天多一點點），並記錄更細微的氣候與作物生長狀態予以標記，這樣二十四節氣就劃分為七十二侯，中文裡的「氣侯」稱呼就是這麼來的（馬保平，二〇〇七，頁三四），中國裡的「時間」稱呼指的

就是標記太陽曆「時間圖式或模型刻度之間」。

中國的曆法之所以稱為「曆法」，而不稱為「曆經」，主要就在於這個法是人為設定的，是法自然，而中國人對自然星系運行作為時間標記是經過『假設』各種星辰軌道是可以合成的（所謂天道合成）以便圖式化（方形內畫圓形，便於紙張攜帶或木器製作、

石器刻鑿）、圖盤化（圓形，便於金屬鍛冶與指針安置及臨盤）以便運算操作與實物操作。但也都瞭解這天道合成是要隨時調整的（最早的調整就是太陽曆裡二月潤月或潤日與潤時的出現）而調整的依據主要就在於太陽一年的主要軌道（太陽的主要軌道，稱為大周天，簡稱為天）與地球自轉（古時候認為是太陽的另一個小軌道，稱為小周天，簡稱為天）的週期不同，要依實測軌道來發佈與調整曆法。

而中國稱「經」的書各家均有不同，但以儒家稱「經」的書或儒家意識下自稱為「經」的書基本上是指「不變的道與理」（曆法不但會變，而且要由國家星象單位依實測所觀察到的事實來調），所以筆者認為所有中國方術原型裡，只有曆法最具實證性，也是所有方術，特別是術數推論時最後的依據。也因此，曆法及其衍生的方術，影響中國的數論最大，當然也是中國文化裡美的探討最重要依據。

（三）易變之道：易經

「易經」被稱為最難懂得經書之一，其實是五個事實所造成：

其一，孔子整理與註解「易經」時，易經有很多版本，但後來只有被孔子整理過的「易經」才稱為「易經」，這當然與易經所述的「道理」是否能成一個完整的論述有絕大的關係，而孔子也自嘆這個論述不完整（所謂多一點時間讓我學易）。

其二，孔子以後的儒家特別喜歡以註釋「易經」視為學術的成就以傲人傲己，其中宋明理學更帶有「比喻性」的註釋，甚至脫離「經書」自成理學，宋明理學的成就，如果抽離掉孔子所稱的「易經」，基本上就是極其精妙完整的「數術」，因為「以數代象」只論數而類比於想像中的象，當然是百論不倒，由於數論的過於複雜，數論的規則還是數術學者自己定的，所以就數論數（與圖）當然百論不倒，而江湖術士更理解以論數夾

雜類比想像的技巧，類比想像也寫成或說成論據的樣子，那就更容易唬人。

其三，漢武帝時自比為孔子的董仲舒在《春秋繁露》一書裡揉和了陰陽家與五行家的思想來註釋《公羊春秋》，造成後代儒家以「數術」治學的惡習「比論不分」[10]更使「易經」的論述神秘化。

其四，孔子所稱的「易經」只有六十四卦的卦名、卦辭與每一爻的爻辭，後代儒家把傳言是孔子的註解全部整理成《象辭傳上下》、《象辭傳上下》、《文言》、《序卦》、《說卦》、《雜掛》並列稱為《易經》的十翼，並將此十翼並同《易經》視為《經》[11]來參拜（而不是參悟），或將《易經》與十翼稱為《周易》並視同為《易經》，完全違反孔子註釋《易經》的本意。

其五，我們有更多的理由認為孔子所傳的《易經》是一本經過孔子整裡的「占卜記錄書」裡面有相當多孔子認為可以解開周公制禮樂的內容，而孔子所著述的《易經·十翼》（如果確實是孔子所寫的話），基本上是「易經卦符與卦辭、爻辭」的「考古式說文解字」，透過《易經·十翼》才更容易看得懂「東周時期乃至更早的圖形符號與甲古文」，以便更有證據與理由的回復周公所建的禮樂制度[12]。

拔掉十翼來看《易經》的經文，應該說孔子認為這些整理出來的《易經》的統一規定，其內容就是當初周公對卜兆判定與歸類（就是所謂的象）的統一規定，其內容就是六十四卦的卦辭與爻辭。加上《十翼》來看《易經》經文，就會更認同八卦與六十四卦的符號（卦象與卦名）源自於神話式的比喻。

「《易經·繫辭下傳·第二章》寫道古者包犧氏之王天下也，仰則觀象於天、俯則觀法於地，觀鳥獸之文、與地之宜，近取諸身，遠取諸物，於是始作八卦，以通神明之德，以類萬物之情。」（陳文德，二〇〇六，頁五七。）是唯一一講到八卦起源的話，可

【10】
《春秋繁露》一書就是漢初三家春秋之一的《春秋公羊傳》的再註釋，只是董仲舒的寫法是倡論所謂的天道與理想的官制，而以《春秋公羊傳》的「史實」當作「自己論道」註腳。詳參：董仲舒著，鍾肇鵬校釋主編，二〇〇五，《春秋繁露校釋（上、下）》。

【11】
陳文德，二〇〇六，頁二九。

【12】
商周之際到春秋時期（西元前七七〇至前五一五），雖然只有二五五年，但在中國文字上卻經歷了由甲古文過渡到金文（青銅時代）再過渡到大篆，而春秋時期中國的文字開始隨著語言的腔調而地方化，甚至也有其它的圖文符號系統加入造字的行列，所以各個別國的時代要看得懂別國的文字其實都有些障礙，更不用

惜只是相傳為孔子所作，「但據考證，應屬後代人集體的創作」(陳文德，二〇〇六，頁二九)。而《易經・十翼》中較無疑意可能是孔子所作的，只有〈象辭傳〉〈文言〉等篇，其內容主要在詮釋補充卦辭，〈象辭傳〉是數術化的補充、〈象辭傳〉是人文之象的補充與舉例，〈文言〉則為專為乾坤兩卦所作的人文義理詮釋(陳文德，二〇〇六，頁二九)。

《易經》的經文只展示了，人文之道會變，變易就是人文實況，天行健，君子要以這種行健的自然之道為榜樣，自強不息。人文實況(特別是相關於帝王諸侯國家大小事)可歸類成六十四種現象(象)，這些現象的歸類是與時間推宜及當事人準備態度有關，所以每一掛象又細分六爻，補充舉例說明更細微的現象。

也許讀兆(天垂象，人主被動的解讀)之術發展到占卜術(天無垂象，人主犧牲動物植物，強意問天)，再到算卦術：先是以算策替代所謂通靈蓍草，然後以銅板替代算策，強意問天，卜出來將卦象掛在牆上，由專業公職人員解說天意(所謂垂象)，人主不滿意，還可以一直卜，卜到滿意為止(或可憐的公職人員解說成滿意為止)，這樣的文化不但難為了天，也難為了卜官。

所以春秋戰國時，八卦占卜的風氣已逐漸退出宮廷，只能流入民間學者(無法當官的文人)，滋長更多神話、鬼話、笑話與啞謎於《周易》註釋上，等而下之流入江湖術士，大概只能滿嘴鬼話連篇，說到你高興為止(對權貴)，或說江湖術士高興為止(對愚夫愚婦)。總之，《易經》視為占卜之術，從春秋戰國時期就開始逐漸退出宮廷，而《易經》的數術化則更加激烈，術數化後的「易理」由於過於複雜(菁腐雜陳，神鬼錯綜，愚智同功，霧掩垂象，卻狀若天機)而深刻的成為中國文化的重要成分，所以《易經原型》是透過數術化後才影響了中國人的審美觀點。

說要看得懂周朝初期的文獻或考古資料。而孔子要花那麼多功夫來理解《易經》這樣的「占卜資料」主要就在於東周時期「占卜」其實是祭禮的一環，是國家的大事，占卜資料通常「記錄了這些國家大事」，這對復興「周公所制定的禮制」當然很重要，孔子基本上對占卜的行為是排斥的，但看得懂占卜資料卻是在「禮崩樂壞」的春秋時代回復禮樂的極佳線索，甚至於是唯一線索，所以孔子將《易經》定為經書，還辛苦苦的寫下所謂占卜《十翼》，用意當然不在支持占卜行為，而在支持禮制樂興。

（四）生克平衡之道：五行生克論原型

五行生克論不像「易變之道」一般有本「經典」之作，但是卻透過長期的集體創作與不斷調整，成為推動中國方技精進的最重要推手。五行生克論的原型極易瞭解，闡釋的道理也極具彈性。數術化後與數術化前也沒什麼差別，可以說是除老子「道德經」以外，中國最佳的玄學原型。由於五行生克論沒有經典，所以，本研究也就不引經據典的來陳述五行生克學說。

五行學說是不是戰國時期齊國的騶衍所首創並不重要，但是先秦時期直到漢朝初期，齊國地區是中國術士（求仙術士）的大本營，而齊國又是傳說中周武王滅商以後分封箕子的土地（也有一說，商朝的 臣箕子率商朝 民：河南、山東地區數萬人到朝鮮建立了箕氏侯国，並得到周朝的承認而成為周朝的諸侯），戰國時期又是中國文化裡青銅器轉換到鐵器（百金）的時代。這些背景說明了五行學說會首先出現在齊國地區是非常符合考古學式的合理判斷。

也是這樣的背景更合理的推斷五行學說的要旨為：天下所有的物質材料，都可分類於五種材料：金木水火土，天上所有的主要材料（星星），也可分為金木水火土，所以，萬事萬物都可如此來分，而怎麼分主要要依事物性質表現（或實驗）而定。天上星星主要由太陽主導陽性，月亮主導陰性，所以陰陽系統與金木水火土系統理應結合，兩者結合的最佳模式就是陰陽系統主導消長，金木水火土主導生克式平衡。這種思想與論述我們可以用「數術」陳述法表達如下：

順為生，土生金，金生水，水生木，木生火，火生土，進入下一循環。

過順為克（物極必反），土克水，水克火，火克金，金克木，進入下一循環。

「物極必反」是天道現於物道的副本，所以，陽極必陰，陰極必陽呈現於物道就是過順為克。

如何判斷事物的歸類，以行（功能性質），而非只是形（靜止的，貌似性質）來判斷，行的最高準則則為天道的週而復始，推論絕不跑出軌道，只就圓形內依次推論。

這一套系統論與數論還很容易圖形化（也可以說數術加上圖術），也容易塞得進陰陽論的衍生系統（但解釋得通或不通就看術士的本事了，本事要靠經驗），所以五行論在漢朝之後很快的就與陰陽論結合，成為所有術士的最愛，也成為宋明理學家的最愛。

數術化的過程

數論一定要數術化才會有「論述的影響力」，另一方面在中國文化裡，數論畢竟是玄學，沒什麼吸引人之處（更不用說能吸引所謂的權貴與富人）。而由方術而來的數論，基本上就是要回到方術裡去，跑出方術就是異化。這中國方術文化裡的數術化成果，如果不回到數論與圖論往往又更難理解。本研究簡單的說明一下這數論數術化的必然性。

數術化的目的

數術化就是指數論論完要回到「實用之術」，或是說，解易經時「以數代象」目的只在於便於推論，衍算。衍算或演算後，當然要「還數為象」，甚至「還象為事」，否則，要如何說明推論或推測所得的具體化事實呢？另一方面，術士將數論數術化，目的當然

是以「理論」來創造便於操作的驗證工具。

數術化的證物：傳統中醫的醫療器材與占星術，風水術的職業器材目前看得到的傳統中醫醫療器材，幾乎都是數術化的成果，甚至我們可以說，傳統中醫的奧妙就在於醫療器材就在人體本身（的穴道與氣脈）。占星術的數術化證物就是式盤[13]，而占星術的式盤精緻化，縮小化後就是堪輿術的羅盤（或稱羅庚）。

數術化的異化

數術化的異化則是兩方面造成的，術士將「理論」神秘化，也將執行業務的工具儀式化，另一方面術士的顧客非理性傾向，越是聽不懂的話就越相信是「神」的旨意，所以，江湖術士其實很好當，盡量唸唸有詞說些三「玄妙古語」，眼睛偷喵的察言觀色，遇權貴拍拍馬於無形，遇窮鬼嚇嚇他於無形，總結：好事美言幾句，壞事欲言又止，好轉壞是看你不順眼，壞轉怒狀稍作化解提示，遇顧客露不解狀速念「玄妙古語」，遇顧客微好要雙備價金，裝神弄鬼尤其有效，不明事理所以問卜，古今皆然。

數術化的「科學化」：數學

中國文化裡數論唯一沒有數術化的，大致都歸為算經，目前傳承下來的算經有《海島算經》、《九章算術》、《孫子算經》、《周髀算經》等[14]，只應證了中國古文化的「術化、實效」傾向極濃。

【13】李零認為古文稱呼上「式」與「式盤」不同，「式」是占驗時日的工具，後來才稱占盤，「式盤」則為六壬術、太乙術等興起後依循「式」而發展出來的算命工具，而這些都是中國古代宇宙觀的物質「證物」。詳：李零，頁八九起〈式中國古代的宇宙觀模式〉。中國哲學書電子化計畫網站。

【14】中國哲學書電子化計畫網站。

合節美感的形成

中國先秦文化裡的數論，快速與「方術」結合，所以先秦至兩漢的數論所養成的美感取向只有「合節美感」一項，但是兩漢之後「方術」大行其道，方術對中國設計美學的形成仍然參與其中成為重要的成分，本節先論合節美感的形成，兩漢之後則視為合節美感的泛化（也是方術美感的泛化）則於下章分析。

由數論來探討美感，為什麼不稱數論美感，而要稱合節美感？一方面，這是望文生義，數論美感容易讓人覺得只有數字或個數的意涵，另一方面，中國古文化裡「數涵」因「方技與數術」而興起，數論的任何發展也都回到「方技與數術」裡去。而中國方術文化在前述分析裡，可以理解是源於占星與曆法，而曆法可說是唯一帶出「方術」又離開「方術」的知識體系。中國的曆法也是取自「天道」，應證「物道（地道）」不涉「人道」的知識體系，只論「天物合一」不論「天人合一」，所以這樣所形成的知識體系，不但是人們生活裡的重要參考資訊，甚至是許多日常用語的來源，甚至是其它方術專業術語的來源，所以，當然更為人們所堅信，而滲入中國古文化的骨髓裡。另一方面涉及宇宙觀價值觀的合節美感也透過方術文化又回到數論的象徵與工具：數與圖，乃至方術的工具身上。

合節美感的第一個成分就是符合氣候季節的順序，乃至氣候與方位的關係等。這個合是對照的合，而非合併的合，所以對配對的是否「適性」就成為美感的核心，乃至於合節美感也就很容易引發出「和」的概念，特別是儒家強調的禮制下「合」就與「和」引發出「恰如其份」的概念，而成為孔子所稱的「文質彬彬」的美感。

合節美感的第二個成分就是「天地合一」與「法自然」的概念的象徵化，乃至對鬼

神崇拜轉移至對自然的崇拜與品味所產生的美感取向。「天地合一」所留下的象徵化代表就是「左青龍、右白虎、南朱雀、北玄武（黃中土）」這個圖像，乃至這個圖像的引伸義。「法自然」則為「品味自然乃至品味淡然」的概念，原屬道家老子所稱「無為而無不為」的概念，在先秦至兩漢的設計創作上雖然難發現其蹤跡，但是到了魏晉南北朝後，「品味自然乃至品味淡然」卻成為玄學美學的主要命題之一。

合節美感的第三個成分就是「宇宙自然」的命名與單位成為形式美操作的對象，這就展開了數論美感。這包括對「宇宙圖式」的欣賞，乃至方術文化裡的「定數」概念的發酵，諸如：陰陽學裡的「奇為正為陽，偶為負為陰」原是殷商祭鬼占卜文化轉化到周朝祭禮文化的痕跡，卻成為一種特定「個數」美感，不只是口語上「無三不成禮」，在民間建築工匠習俗裡更視偶數合圖（即畫面分割）為禁忌。

合節美感的第四個成分就是「以數代象與以象狀情」，也就是說不只是對「定數」會有美感，對定象也會有美感，這是象徵美感的濫觴。最明顯的就是合定數的吉祥畫，如：歲寒三友松竹梅象徵清高志節，五隻蝙蝠圖案化於門窗表達五福臨門。

合節美感的第五個成分就是「生克平衡」的美感，一種由陰陽五行原型所支撐的美感。陰陽五行論述在中國美感論述裡難以呈現，但陰陽五行論述所支撐的美感卻成為中國審美品味裡不可缺席的要角。或是說，很難論述出所謂「五行」這個審美範疇，但是「五行」卻在設計藝術創作上悄悄出現。所以稱之為「生克平衡」美感，這種美感由「適性的跨範疇配對」、「循環平衡」、「物極必反」、「複雜中見（組合）有機秩序」等成分組成。諸如傳統彩繪遇雙數該如何？絕非對稱概念來組織，一定用「對仗」概念來組織，所以左區題「禮門」，右區就題「義路」，乃至命格缺水就命名為「水盛」，賭錢欲旺穿紅內褲（南朱雀色紅屬火）等，雖言之荒唐，確信之如貽。

合節美感的泛化

合節美感的成形期約略在前秦至兩漢中國文化的成形期裡，所以，合節美感幾乎成為中國文化所孕育出美感傾向中最重要的一支，中國美學在魏晉南北朝當然因為玄學的盛行而另外開出新的領域，但是合節美感這一支卻也透過數論，透過方技而夾雜了更大更雜的論述，繼續深入民心，躍然紙上（畫上），本章以合節美感的泛化來析論之。

合節美感的泛化：和諧美感與心靈成局美感

合節美感的合是對照的合，而非合併的合，所以對配對的是否適性就成為美感的核心，乃至於合節美感也就很容易引發出「和」或「和諧」的概念（李澤厚，一九八五，頁三一五）在許多學者對中國美學研究上也強調儒家的「和」就是中國美學範疇的核心，並以儒家學說的「和」來詮釋與論證「和」或論證「（致）中和」（葉朗，一九九三，頁八五）。

「中和」如果解釋成中庸之道的和，顯然與「和諧」不同，特別是與西方形式美學裡的 Harmony（和諧）不同。先秦時期儒家所稱的「和」是倫理「和」的對外比喻，基本上是沒有「數」的概念，兩漢之後儒家所稱的「和」雖然有「數」的概念，但是卻是「位序之數」而非「數字之數」，或是說兩漢以後的儒家之「和」已滲有陰陽五行的概念。

「和」不是獨立的審美範疇，「和」是「成局」之後加給「成局」的讚美之詞，反過

來說，「成局」才是審美的範疇，儒家無以名之曰和。

陰陽五行的概念下「成局」就是：透過物象的歸類選擇，判別物像的屬性，來組織物象「成生克平衡之局」，如此一來，所有的設計藝術創作，對「設象（設想或構想造形元素與子題）」的屬性判斷就要仔細推敲，組織造形元素時也要設想生克平衡，風俗習慣上的象徵物尤其重要，是虛擬五行元素加入生克平衡的調配潤滑劑，總以成局為要。這樣才是和諧美感，這種和諧美感如果創作者不能體會與掌握，江湖術士必然蜂擁而至，如果未能將就風俗習慣上的象徵物，業主必然心懸「缺角」滿意不起來。

合節美感的泛化與合字美感

合字美感是合節美感典型的方術化後的樣態，在民間傳統工匠流傳的《魯班經》一書裡主要的內容就在片段的闡述合字美感[15]。

在民間匠師的口中所稱的合字美感主要有二：

其一，尺寸要符合「定數」，也就是複雜的尺白寸白（大木採用）與簡易的合門公尺吉利字（小木採用）。

其二，吉祥數與以奇為正，就是組合上的奇數與吉祥數，如：六合（六角形）以喻六六大順合境平安等。

合節美感的泛化與合義象徵美感

合義美感或象徵美感則是合字美感脫離「方術」後，以民俗習慣為母體，自由衍化

【15】
魯班經為明朝成書的集體創作，目的在便於地方傳統工匠學習營造之術與儀式，只能說採集彙編了完整的術士美感、風俗美感的材料，所以說是片段闡述「合字」美感。詳：午榮，二〇〇七。

結論

中國文化下的審美範疇有無獨特性，是探討中國設計美學時極其重要的議題，本研究透過中國文化裡宇宙觀成形期的數術或方術為材料，以數論來解構後重組出「數論美學」，研究結論如下：

（一）合節美感源自中國宇宙觀的生成期。

中國設計美學裡，「合節美感」確實反映了中國文化的宇宙觀，相對於其它文化（如西洋文化）而言，也具高度的獨特性。本研究認為「合節美感」是設計品企圖打入中國文化影響範圍內的市場時，設計人必備的常識。本研究的貢獻正在於此：提出前人從未提過的觀點，以數論來探討中國設計美學的特色。

的美感，凡是能引起美意的聯想，都可納入創作題材，重點是消費者是否也如此聯想（或是說創作者是否擷取了業主心中的造形文化符碼），所以以民俗習慣為母體。凡能引起巧意的聯想，都可納入創作題材，重點是如何兼顧「心靈成局」美感，遇官人作花開富貴聯想，遇忙人作偷得浮生半日閒狀，遇隱士作富貴逼人節清高聯想，遇商人作花開富貴聯想。總之，象徵美感是如業者的意，而不是合創作者的意，而且美術、藝術、設計本來就源自巫術與術士，回到術士有何不當？

（二）合節美感深入中國文化。

合節美感在生成期（先秦至兩漢）可細分出：自然節氣美感（符合氣候季節的順序，乃至氣候與方位的關係等）、天地合一美感、定數美感（數論美感）、象徵美感、生克平衡美感。合節美感在魏晉南北朝後衍生出：和諧美感、心靈成局美感、合字美感、合義象徵美感。

（三）合節美感的操作性。

設計美學的探討主要目的在於設計創作的運用，所以，這些獨特的審美範疇如何操作，又如何應用呢？本研究在分析論證過程中十分注意用詞。在探討時所稱的美學條目中「和諧美感」一詞容易與英文的「harmony」等同，為此也特別作出比較，另外「心靈成局美感」一詞原想簡稱為「心局美感」，但似乎容易望文生義為其它的概念，所以還是用了較長的稱呼。象徵美感原本斟酌用「天地成局引伸象徵的美感」，不過如此反而拗口，所以仍用「象徵美感」，其餘的名詞設定與詮釋則較易理解，所以也就更具操作性。

第二章

傳統設計美學氣論系列研究

前言

如果我們將大自然先括號起來存而不論，那麼，人類在談論設計或藝術感受的歷史就是美的感受史與美學史。只是這個美學史在西方文明或東方文明裡從來都沒有清晰的論證過。

希臘時期柏拉圖論「美本身」而不論美的事物，但是柏拉圖並未將美感（sence of beauty）與狂迷（erotic）區分出來，雖然主要是談藝術與詩歌，但並未將大自然與人造藝術區分開來，當然也未將理想之善與理想之美區分開來，以致於在理想國中要將藝術家排除在「城邦成員」之外。亞理斯多德則反過來只論美的事物如何製造，而幾乎不談「美本身」，亞理斯多德所談的「美的事物」就是希臘時期巫術與藝術同構的時期，所以美的範疇亞理斯多德只暢論了語言劇曲的藝術：希臘神話遺緒的《詩學》，並將悲劇視為主要的審美範疇。羅馬時期修辭學、論辯術與法律制度興起，如何以美麗的詞藻編織成具說服力論述與文章成為新的審美範疇，乃至神話英雄的標準轉變成現世英雄的審度標準，悲劇以非人們審度現世英雄的讚美之辭：崇高，也就逐漸被修辭學家拱上主要的審美範疇，西方文明裡對現世英雄的，修辭學裡所薰陶下藝術帶來美感（grace）、悲劇（tragedy）、崇高（sublime）就成為詮釋西方文明所薰陶下藝術帶來美感的主要範疇。

這美的三大範疇本來就是帶有希臘羅馬城市文明的屬性，它當然不會也不必詮釋希臘羅馬城市文明以外的「美的事物」。

但西方哲學大家如康德、黑格爾、乃至英國的經驗主義學派、二十世紀末法國的

解構主義美學派卻往往繞在審美三大範疇來論所有的藝術創作帶來的美感，康德在經過雄厚的哲思之後，終於承認優美（beauty）只存在於心靈極小的範圍，而大部分的美是目的美，是裝飾（deco）；崇高（sublime）絕大部分只屬於大自然，而判斷力批判裡是不論悲劇（tragedy）。黑格爾則以藝術品的演化提出式樣（style）這般的審美議題，對原有審美三大範疇在黑格爾的《美學（講義）》只是一些混同其它修飾詞裡較感性的修飾詞罷了。

十九、二十世紀的西方美學經驗主義學派則根本不相信論理可以論出「美本身」，所以大部分的哲學家都將談美轉入另一個挑戰的新議題：品味（tease）上來。所以不論「美本身」或是「美的事物」一直都沒有清晰的論證過，或許二十世紀的解構主義者達西達的觀點還頗為可取，哲學上探討事物的本然，基本上就是「後設之談：形而上學（meta-physics）」，而「後設之談」在人類的認知裡還不如「後設之說：文學隱喻（metaphor）」來得更具說服力，也更得人心。總之，西方文明還不如「美本身」或是「美的事物」一直都沒有清晰的論證過，甚至連清晰都還談不上。

東方文明裡的中國文明亦復如此。先秦諸子百家對「道」的興趣或對「治國」的興趣當然遠大於對「美」的興趣，乃至於老莊拙樸言美全是文學隱喻（metaphor），孔孟論美只為禮制人性，不但論美比德，對自然造化讚嘆言溢於表；對造物之美論述少之又少。魏晉南北朝以後文論畫論興起，依葉朗的分析，此為中國古典美學的展開期，「美學家們圍繞著審美意象這個中心，對人類審美的活動及其規律展開了多種方面、多種走向、多種層次的探討、研究和分析。他們提出了意象、隱秀、形神、風骨、氣韻、神思、情、景、虛實、興趣、妙悟、氣象、意境、韻味、性格、情理……等範疇，以及得意忘象、聲無哀樂、傳神寫照、遷想妙得、澄懷味象……等命題，創造和累積了大量的

理論財富」（葉朗，一九九六，頁七），中國的美學不但有豐富的命題，更有獨特的審美範疇，中國美學不但內容豐富，而且氣象萬千。

正是由於中國美學的氣象萬千，所以，中國傳統美學思想裡對美的分析在範疇面從來沒有清晰過，在命題面從來沒有清晰論證過。否則怎會一個西方文明浪潮打來，幾乎所有的美學論述都在論「優美」、「悲劇」、「崇高」，外加個「移情說」，中國美學思潮成為註解西方文明裡「美學取向（aesthetics oritation）」的材料呢？

如果有所謂中國新美學、新美育的話，一八八〇年至一九八〇年整整一個世紀中國新美學、新美育不就是這種「拿中國文明萎迷肉身，套西方文明餘威想像」的「糊說霸道」嗎？

中國文明的氣象萬千孕育出中國美學的氣象萬千，當然也孕育出中國設計美學的氣象萬千。但是也正是「氣象的萬千」弄糊了清晰論證的可能性與必要性。所以本研究提出中國設計美學氣論系列，認為從「氣論」來切入中國設計美學，應該可以比較實用的找出設計美感法則，從「氣論」來論證中國美學，雖然不見得能夠獲得明確的結論，但卻有將「氣象萬千」清晰化的作用。

從氣論到君形論美感的形成

如果溯源式的整理中國畫論的脈絡時，多數的學者都認為謝赫《古畫品錄》所提六法是漢初《淮南子》裡所提出的「君形論」的議題在繪畫論述領域的操作性延伸出，甚至於謝赫六法之首的「氣韻生動」乃是魏晉南北朝時期最重要的美學命題之一，乃至於「氣」是一個極其重要的審美範疇[1]。而中國文明裡談「氣」卻是有許多曲折歷程，在先秦至兩漢時期，中國古代宇宙觀成型期裡「氣」是指自然之氣，而透過爾後方術文化的比喻性借用，「氣論」不但形成，而且具有驗證性的進展。這時的「氣論」不但透過方術（特別是堪輿術）直接影響了中國人的美感判斷，也透過中國文明裡對「氣」的新認識而間接影響了魏晉南北朝以後的文論與畫論。所以，本章「從氣論到君形論美感的形成」，主要就在分析討論氣論的形成、君形論美感的展開、氣韻生動說在設計美學的地位與堪輿術對氣論的再衍化。

氣論的形成

現今所認識的「氣論」並不是成型於先秦時期，而中國方術在兩漢之後又有豐富的發展，甚至於我們說「氣論」主要完成於道家、道教與方術發展成型之後，甚至是受到印度學（特別是佛教的傳入與興盛）刺激後才完整成型。所以，中國的「氣論」自然以帶有道教、道家色彩的「方術之學」論證的最為清晰。

由於中國文明裡「造字」與字體的時間演變，對「氣」字多重含意義的單一表詞

【1】

詳參考文獻：田曼詩，一九九七，頁二一九；葉朗，一九九六，頁一四五前後；杭間二〇〇七，頁五六、頁七四；紹琦，二〇〇六，頁二三；高豐，二〇〇九，頁李良璋等，二〇〇九，頁七七前後。

【2】

在東漢時期許慎編寫《說文解字》一書時，气部首只有兩個字：气與氛，其中气字許慎解為：气，雲气也。象形。凡气之屬皆為气，氛字許慎解為：氛：祥气也。气分聲。表示東漢時期「气」的概念主要只有自然的雲气（水蒸氣聚集濃度高）與象徵好事預兆或表象的氛（祥气）兩種。詳：中國哲學書電子化計畫網站。

（一字多義）[2]，而致「氣論」帶上強烈的神秘色彩，乃至後人無法體驗氣論所指，而將「氣論」視為迷信與宗教體驗。

　「氣」字的多字多義幾乎是道教與仙家方術實踐結果所致，漢朝許慎著「說文解字」時，整個气部只有气、氛兩個字，气指自然雲气；氛指祥瑞之气。隨後隨著文明發展對气字又有許多衍生及新義，但在歷史傳承過程裡，這些「氣」字，多半還是以「气」字來借用或簡化代表。所以，只有在氣論方術化且再度建構後，仔細分辨出這「氣」字的多字多義，才可能理解「氣論」的內容。「氣字」的多字多義到了南宋時期，在道教與仙家方術的內丹術裡對精氣神的論述或許更能詮釋這「氣論」的原型。

　南宋之後外丹術逐漸沒落，內丹術逐漸興起，在「古文化中有三個氣字：第一是「气」，指自然空气；第二是「炁」，指人體及動植物的生命元炁也叫真炁；第三是「氮」，指天體中日、月、星等通過光線透射到大地上對人體及動植物生命起著重要影響作用的「氮能」。」(馬保平，二〇〇七，頁一二)

　南宋時期所興起的內丹術被譽為集煉養方術大全的知識兼實踐系統，更是氣論具體化的闡釋大全。較嚴格的考證下，內丹術理論起於漢末魏伯陽的《周易參同契》與北宋張伯瑞的《悟真篇》，但方術傳統裡卻更喜歡託言神仙人物鍾離權與呂洞賓的修煉密笈。不論真言也好，託言也好，都承認人類與自然萬物的精、氣、神生命力體系，並認為單一生命體是由聚集父母精氣真气（元神）的交合而產生的胎體而來，而交合的時機與臍帶脫落的時機也加入了大自然的真气而形成新生命體中外加的元素，並主導了此新生命體的命運與性格，順此則稱之為生命的展開。但是道家與仙家的煉神、煉仙則是逆此過程，所以內丹術的精義就在於提形聚气、煉精化气、煉氣化神、煉神還虛，如此這般經過七返九還，就煉成長生不死的內丹，或羽化成仙。[3]

【3】
道家、仙家、道教、佛教乃至於中國的武術、醫學、堪輿、占星、算命，大都依這一套論述。一般而言方技重人體小宇宙，特別重精氣神論述，而數術重大宇宙，則特別注重氮、氣、炁的時間流動論述。詳：馬保平，二〇〇七；張榮明，龍飛俊，二〇〇七；中華民國道教協會網站；中國哲學書電子化計書網站。

而中國方術發展至清朝，所有觀察「氣」的技術，可稱為五術裡的「望氣術」。山

（煉仙術）、醫、命、相、卜除了依循前述的說法以外，主要就表現在算命術、相術與星占術較為神秘。但所有的「望氣術」的推算淵源均起於星占術裡的太乙式與星象周易裡的河圖洛書（主要是形成後天八卦數理的洛書），也都落實在中國歷來的曆法裡。我們可以透過與太乙式類似的奇門遁甲或占星術來說明此「觀察星氣」的推論邏輯。

由於太乙式是最早的三式（三種主要的占式）之一，其所用的式盤或式圖與後天八卦的式圖（也稱九宮或九宮格卦數表式圖）都是洛書裡的數局，所以太乙術的推算原理大致可以視為望氣術裡的「數論」[4]。

「九宮之說源於『太乙式』，太乙星君（指北極星）乘戰車巡視八方（不入中宮），每三年巡狩一宮。由於太乙星君有天君之稱，所駐之處稱太乙行宮，謂之太乙行九宮，故有九宮之說。（而）所謂九星之說，形法（空間，方位）與式法（時間，流年）在名稱與使用上均不相同。（而）形法中的九星是指貪狼星、巨門星、祿存星、文曲星、廉貞星、武曲星、破軍星、左輔星、右弼星；式法中的九星指天蓬星、天任星、天沖星、天輔星、天英星、天芮星、天杜星、天心星、天禽星。古人認為九星與洛書九數（及七色）對應，為方便（以數推算）起見歸納為一白、二黑、三碧、四綠、五黃、六白、七赤、八白、九紫。其中紫白為吉，黑病、黃煞、赤為凶，碧綠半吉半凶。」（馬保平，二〇〇七，頁一一六）。

這說明了形法判斷（形貌與方位所向）與式法判斷（流年時序）是可以互通互換（此即易經裡所稱的天垂象聖人則之），人們可以透過星象（星氣）判斷吉凶禍福，也可以透過生辰八字（或造基造業的八字）來推斷當時的星象（星氣），如此一來胎體成形的交合時機與臍帶脫落時機所呈現的星象（星氣）也就可以由「九星九宮之數或洛書之

【4】
數論即方術特別是數術裡指方位、時間、色彩、形狀類比式的化為數序，以便於推算（不只是計算，還包括依序運行乃至於類比的推算）的一種說法。如：算命裡的排命宮就是一種依時序的推算，推算後可知不同時序下的運與氣。

數」來推算了。

簡單的說，中國的方術文化裡認為宇宙大地（大宇宙觀）裡充滿了三種氣，這三種氣就是：氮（天體為主的真气，星气）、氣（凡人所容易感受到的空氣，雲气）與炁（人體生命構成的元氣，真氣）。

這三種氣透過氣場（或光波或磁場）而可以特定的傳輸與非特定（平均）的傳輸或變相呈現，其中主要以天象（星氣）所呈現的相或象為主的決定了諸事的命格。而人事與人體（小宇宙觀）則因肉體結合了「精・炁・神」而成為「生命體」，精指接近物質化的生命，也指生殖上的精子與卵子；炁指運行狀態下的生命或促成人體循環系統的生命；神指感知、認知與理智狀態下的生命，總之「精・炁・神」不是物質狀態，而是生命狀態，所以不容易由別人的肉眼分項（分為精・炁・神三項）感知，但卻較容易由自己的「意識」，透過「煉氣」來體悟。

中國五術文化裡的相術，基本上就在觀察各種氣與形。五術文化中的堪輿術分為形法派（巒頭派）與理氣派（向法派）就是最典型的相術分法；中醫裡的望聞問切的望就是望氣（看人臉部的氣色），切就是把脈（透過脈象而瞭解炁在人體裡運行的狀況，乃至於經絡的健全通塞與否或是說經絡的形狀或形式）。

相術的觀察氣與形來判斷吉凶，這裡的吉凶只是個概括的說法，在不同術的領域裡吉凶也可以稱為好壞、美醜、陰陽、主輔、施受、生克，乃至於金、木、水、火、土或紫、白、碧、綠、紅、黃、黑等。而形的觀察比氣的觀察來得容易，而形的觀察往往讓觀察者似乎更有寄情及寓意類比推論的信心而妄加推論，這也是堪輿術（或任何方術）集千年流傳卻往往精華與垃圾並存，智慧與愚蠢同功的主要原因[5]。

總的來說，如今中國方術文化裡堪輿術的氣論主要成形於東晉至唐末之間，東晉郭

【5】
李定信在《四庫全書堪輿類典籍研究》一書中指出四庫全書所錄堪輿類典籍只有晉郭璞經典以外，唐末楊筠松《青囊奧語》與南宋賴文俊《催官篇》三部書是郭楊古法風水理論，可稱堪輿經典以外，其餘十部都是相墓相地的地攤貨，是上不了書架的。詳：李定信二〇〇七，頁四三〇—四三二。

【6】
就方術而言氣論當中有更多的經典，但就堪輿術而言，較為確實可考，且後代堪輿書籍常引用的理論原型，應該就屬這兩本書，其中晉代郭璞《葬書》約兩千餘字，唐末楊筠松《青囊奧語》約一百三十七字，當然堪輿名人裡還有宋朝的王汲，號稱理氣派開創者，但無堪輿書籍流傳，另外、清初蔣大鴻堪輿著作甚多，素有玄空風水祖師之稱，

樸的《葬書》及唐末楊筠松的《青囊奧語》就是堪輿術氣論的原型【6】。

在對形的觀察極其敏銳的畫術領域，造形論（設計論）、畫論（繪畫理論）的興起正在於如何再現這個形，如何描繪出精（氣）神，以及如何由形色把握著氣。而這從「氣論」所引發的造形理論，大致上也主要成形於漢初至魏晉南北朝之間，在論著上則以漢初淮南王幕僚養士所編的《淮南子》及南朝謝赫的《畫品》等書，當可視為畫術領域（美術領域）氣論的原型【7】。

郭樸《葬書》到楊筠松《清囊奧語》：氣論宅相美感原型

堪輿術古時又稱宅相，包括陰宅與陽宅，自從東晉郭樸（二七六─三四二）《葬書》出現後，葬書首段稱：「經曰：氣乘風則散，界水則止。古人聚之使不散，行之始有止，故為之風水。風水之法，得水為上，藏風次之……」（鄭同，二○○八，頁三一九）

由於郭樸《葬書》常被引用，所以，慢慢的堪輿術就俗稱為風水。

依《葬書》的寫法，郭樸之前應該有一本《宅經》或《葬經》之類的經書，但是只傳了部分，所以郭樸《葬書》有點像《宅經》或《葬經》的註解本。如果我們大膽的設定葬書裡經日的斷句，就可以大致瞭解這《宅經》或《葬經》的理論結構了。我們先還原設定這本《宅經》或《葬經》如下：

「氣感而應，鬼福及人。氣，乘風則散，界水則止。外氣橫行，內氣止生。淺深得乘，風水自成。土者氣之母，有土斯有氣；氣者水之母，有氣斯有水。土形氣行，物因以生。地勢原脈，山勢原骨。形止氣蓄，化生萬物。地有吉凶，土隨而起；支有止氣，水隨而比。勢順形動，回復終始。葬法其中，永吉無凶。支葬其顛，壟葬其麓。卜之如

【7】
美術領域的氣論當然遠早於南北朝時期，一般論法裡多推至漢初奇書的《淮南子》，另一方面，在畫論中明顯的提出「氣」論者，顯然以南北朝時謝赫《畫品》所闡述的六種畫品之首：「氣韻生動」。詳：葉朗，一九九六，頁一四一起，第九章第三節；陳傳席，一九九九，頁七七前後；朱良志，二○○五，頁五一及頁六八。

但均為前述「理論原型」的闡發而已，清末所產的《陽宅十書》、《魯班經匠家鏡》等書則為胡亂託言先聖先賢的雜書了。詳：張榮明，二○○四；李定信，二○○七；鄭同（點校），二○○八。

首，卜壟如足。形勢不經，氣脫如逐。目工之巧，工力之具。趨全避缺，增高益下。微妙在智，觸類而長。元通陰陽，功奪造化。童斷石過獨，生新凶。消已福，占山之法，勢為難，形次之，方（向）又次之。騰漏之穴，敗棺之藏也。外氣所以聚，內氣過水所以止。來龍千尺之勢，方來形止。地有四勢，氣從八方，故葬以左為青龍，右為白虎，前為珠雀，後為元（玄）武。元武垂頭，朱雀翔舞，青龍蜿蜒，白虎馴頫。形勢反此，法當破死。」（鄭同，二〇〇八，頁三一九—三二二）

可見得郭璞所知道的（或郭璞心目中的）《宅經》或《葬經》不只規定了形法也規定了向法。而，聚氣的地點是最難觀察。「氣」要由「山勢」（次難觀察）「山形」（較易觀察）「方向」（最易觀察）的觀察來推論判斷。而龍、砂、水、向的判斷都是在設局，以目巧之工來聚吉氣，以工力之具來設局，達成勢來形止，前親後倚的吉藏格局。

楊筠松（八三二—九〇六）正史並無記載，方誌及《四庫全書‧憾龍經題要》指出：「唯術家相傳，以為筠松名益，贛州人，掌靈台地理，官至金紫光錄大夫。廣明中，遇黃巢犯闕，竊禁中玉函密術以逃，后往來於處州。無稽之談，蓋不足信也」（李定信，二〇〇七，頁一六）。風水書籍署名楊筠松者甚多，諸如：《疑龍經》、《憾龍經》、《黃囊經》、《青囊經》、《穴法心鏡》、《玉尺經》、《天玉經》、《二十四倒仗》、《曾楊青囊經歌》、《青囊奧語》等十餘部，「今考證，符合楊筠松風水術法的，可靠的著作首先是郭楊風水實踐綱領，僅一百三十七字的《青囊奧語》；其次是郭楊風水實施細則《天玉經》；再次是步沙量水準繩《玉尺經》（李定信，二〇〇七，頁三二）其餘均為後人託楊筠松之名所寫的「地攤貨」。

依書名《青囊奧語》，顯見楊筠松是認為古堪輿書《青囊經》過於玄妙難解，所以寫了這本《青囊奧語》來闡述青囊經的道理，所以解讀《青囊經》一書，似乎足以瞭解堪輿術在唐末的論述要旨。由於世傳楊筠松《青囊奧語》也有諸多版本，有些大致相同，也有些完全不同，現依李定信考證的版本摘錄如下[8]：

「坤壬乙巨門從頭出，艮丙辛位位是破軍，巽辰亥盡是武曲位，甲癸申貪狼一路行。左為陽，子丑至戌亥，右為陰，午巳至申未。雌與雄，交會合元空，雄與雌，元空卦內推。山與水，需要明此理，水與山，禍福盡相關。明元空，只在五行中，知此法，不需尋納甲。顛顛倒，二十四山有珠寶，逆順行，二十四山有火坑。認金龍，一經一緯義不窮，動不動，直待高人施妙用。第一義，要識龍身行與止」（李定信，二○○七，頁二六二）。

可見得楊筠松的堪輿術已從觀龍以察氣轉到識龍（所謂的辨識真假龍）以排卦氣，或直言納甲法二十四山（二十四個座向）及天左旋地右轉的理氣才是堪輿的奧妙。只是這種理氣派與宋代興起的以卦氣及八宅（東四宅西四宅）的理氣，道理上完全不相干罷了。

楊筠松的理氣是識龍之後的理天地之氣，而宋代之後的理氣則只理畫地九宮小格局內的卦氣，乃至卦氣經流年所產生出來的命與運。

如此分析起來，從郭樸到楊筠松所形成的古法堪輿術，主要就在尋真龍覓好穴，並在好的地理位置上，整理出前可親後可倚的好格局。果真如此，哪麼便可受天地之氣的直接福蔭，在陽宅福蔭及屋主，在陰宅福蔭及後人。而各種「氣」都是很難察覺與辨識的，只有透過「勢、形、向、局」來推論辨識「氣」，所以，設局奪天工也只有透過

【8】
古今圖書集成術數叢刊堪輿部所收錄楊筠松《青囊奧旨》與李定信考證之楊筠松《青囊奧語》兩書內容就毫無交集，而李定信考證楊筠松《青囊奧語》則是以五處較可信的版本會校後，以符不符合堪輿邏輯及符不符合郭樸《葬書》的風水論述來判定這五個版本《青囊奧語》都只有前段起算一百三十七字至「第一義，要識龍身行與止」為真，而「第二元，來脈名堂不可偏……」之後的文句均是偏後人或抄文者不符楊筠松風水術的狗尾續貂。詳：李定信，二○○七，頁二七八。

劉安《淮南子》到謝赫《畫品》的成就:氣論造物美感原型

就繪畫理論的時間序而言,中國的畫論起於東晉大畫家顧愷之(約三四五—四〇七)的「傳神寫照」與「遷想妙得」,而以「氣」論畫理畫品則初步完成於南朝謝赫(約四五七—)《畫品》所提的「氣韻生動」。但若就造形思想或造物(設計)理論來看,造物美感的轉變卻始於劉安(約前一八〇—)《淮南子》的「君形者神之說」[9],而同樣也是初步完成於南朝謝赫《畫品》所提的「氣韻生動」。

《淮南子》一書成書於漢武帝採董仲舒之議獨尊儒家之前,尤其偏於老莊與術數色彩,而《淮南子》一書論及形、神、氣的關係,乃至論及神貴於形的觀點。正好到了魏晉南北朝時期,中國繪畫理論中「形似」或「神似」之爭上,起了一個絕佳的論述突破口,那就是「神似貴於形似」,以致東晉顧愷之會提出「傳神寫照」的美學命題,乃至南朝謝赫會提出「氣韻生動」的美學命題,甚至於顧愷之所提出的「傳神寫照,以形寫神,遷想妙得」與謝赫所提出的六法:「氣韻生動,骨法用筆,應物象形,隨美賦彩,經營位置,傳移模寫」幾乎成為爾後畫論與造形美學的主要核心議題。

在理論分析上,如果我們將這一連串時序上新的美學議題與氣論原型裡「精、氣、神」的互換關係一起對照來看,那麼我們就很容易找出並理解魏晉南北朝的美學主要命題就是如何以造形「再現」原物的精神,乃至於如何表現「物的精神」。以下試著從創

【9】「君形者神」的說法語出《淮南子》:「畫西施之面,美而不可說;規孟賁之目,大而不可畏,君形者亡焉。」主要指畫畫要畫出人的精神,而不只是形體。詳:葉朗,一九九六,頁一〇六。

作者的角度來分析這具中國文化特色的美感論原型：

君形論的主要命題不只在於以形寫神。

淮南子裡所提出來的君形論，語出「畫西施之面，美而不可說，規孟賁之目，大而不可畏：君形者亡焉」，「這是說，儘管把西施的外型畫得很漂亮，但如果沒有君形者，沒有表現內在的精神，就不能使人產生愉悅的心情。儘管把孟賁的眼睛畫得很大，但如果沒有君形者，沒有表現內在精神，也不能使人產生敬畏的心情。這段話實際上是強調繪畫藝術中傳神的重要性」（葉朗，一九九六，頁一〇六）。所以，通常闡述君形者論時，大致都把握到所謂「君形者神」或「以神制形」，乃至於推論到「淮南子的君形者的理論，成為顧剴之傳神寫照美學的一個直接的理論來源」（葉朗，一九九六，頁一〇八）。

這樣的論證固然言之有理，但是卻遺漏了漢朝至魏晉南北朝之間，其它更細緻的美學品味的發展。

漢朝時畫類主要在人物畫與墓穴壁畫，人物畫則不只是畫得像不像的問題，更有位序記事的問題，而魏晉南北朝時畫類則新發展出山水畫與界畫（宮殿建築畫），在人物畫裡則從畫得像不像轉到畫得傳不傳神，而位序記事的問題則轉為更隱喻的「君臣主從」問題，乃至畫面格局的問題也蠢蠢欲動[10]。換句話說，「君形者亡焉」可以引發出畫面人物有沒有精神的美感判斷，更可以引發出畫面人物失去了「位序記事或君臣主從」的關係。

「形、神、氣」的關係對應到「精、氣、神」的關係。

【10】
位序記事問題指：漢朝至魏晉南北朝的人物畫裡均極注重人物的位序朝向，而人物畫主要的目的就在以畫記事與以事為訓的道德教化，所以人物畫裡的主角大部分都要比配角來得高大突出。君臣主從問題指：人物畫裡不只是主角突出，畫面上更要表現出配角從屬於主角的形勢關係，甚至於在山水畫裡，群峰之間也要有君臣主從的構圖關係。畫面格局問題指：山水畫在唐宋之後的發展，山水畫的美感品味發展到畫面空間所呈現的「空間格局」，乃至於這空間格局是否符合堪輿術裡的「理氣」之道。畫面格局的問題，詳：丁義元，二〇〇六。

葉朗在分析闡述《淮南子》的美學命題定位在「以神制形」並引述《淮南子》中的一段話來論證「以神制形」成為重要的美學命題。恰好這一段引述可以更清楚的解開「氣論」在繪畫理論中的意涵。

葉朗指出：「《淮南子·原道訓》認為形、神、氣三者之間有著內在聯繫。它說：『夫形者，生之舍也；氣者，生之充也；神者，生之制也；一失位，則三者傷矣。』這是說，人的形體是生命的房舍，氣是生命的的實質，精神是生命的主宰，只要有一個失去作用，三者都要受到傷害……（淮南子中說）『精神盛而氣不散則理，理則均，均則通，通則神，神則以視無不見，以聽無不聞也，以為無不成也』……他在《精神訓》、《詮言訓》、《原道訓》中說：『故心者，形之主也；而神者，心之寶也。』神貴於形也。故神制則形從，形勝則神窮。……以神為制者，形從而利；以形為制者，神從而害。這些都是說神是形的主宰。《淮南子》把它的這種神貴於形，以神制形的觀點運用到藝術領域，提出了君形者的概念。」（葉朗，一九九六，頁一〇五）。

《淮南子》一書若以諸子百家論屬於雜家，以內容論偏向老莊。正因如此，《淮南子》所闡述的思想與方術思想更為類似，而相對的「畫術思想」則為對《淮南子》思想的隱喻借用。或是說畫論的發展要引用《淮南子》思想時，透過方術思想應該更為透徹。

淮南子裡所指稱的：「夫形者，生之舍也；氣者，生之充也；神者，生之制也；一失位，則三者傷矣」，正是爾後方術之道的：「精・炁・神」關係，而淮南子裡將以「形」字稱「精」而已。

《淮南子·精神訓》首段就提出：「有二神混生，經天營地，孔乎莫知其所終極，滔乎莫知其所止息，於是乃別為陰陽，離為八極，剛柔相成，萬物乃形，煩氣為蟲，精

傳統設計美學原論

氣為人。」第二段之首也提出：「夫精神者，所受於天也；而形體者，所稟於地也。故曰：一生二，二生三，三生萬物。萬物背陰而抱陽，沖氣以為和」。

淮南子裡不只認為形就是精，也認為此精是由「氣」而來，而且人與蟲有異就在於「剛柔相成，萬物乃形，煩氣為蟲，精氣為人」，或是說人是一種「好氣、合精之氣、重要之氣」所形成，而蟲則是一種「濁氣、煩氣、無精之氣」所形成。

如此一來，《淮南子》思想裡的「形、氣、神」關係就可以完全對應於爾後方術思想裡的「精・炁・神」關係了。同樣的方術思想的氣論原型：「精・炁・神三項」不是物質狀態，而是生命狀態，所以不容易由別人的肉眼分項（分為精・炁・神三項）感知，但卻較容易由自己的意識，透過煉氣來體悟。」的說法也就適用於畫論的詮釋，乃至於設計美感的詮釋。

顧愷之的「傳神論」在這樣解讀下，就更能往前與《淮南子》裡的君形論聯繫在一起，往後與謝赫的「氣韻生動論」聯繫在一起。我們從設計藝術創作的角度來看，繪畫或造器的美感可還真是透過「形」來「再現」或「表現」出「精・炁・神」。或是說以畫筆描寫萬象，神似難於形似，而神似在技術上就是描寫出對象物的「精・炁・神」，由於「氣或炁」往往現之於無形，所以技術上只能描寫出對象的「精神」就是最好的了。

如此一來顧愷之的「傳神論」當然就是當時既先進又捉住繪畫技術重點的美學理論了。只是，約過百年就又出現了謝赫的《畫品》，而將由神形論而來的傳神論更推進一步，而成為造物藝術上的「氣論」原型。

「氣韻生動」的百樣詮釋，不如以「氣論」來詮釋。

謝赫六法乃是謝赫在《畫品》首段所提出「品畫」的說法：「夫畫品者，蓋眾畫之優劣也。圖繪者，莫不明勸戒，著升沈，千載寂寥，披圖可鑑。雖畫有六法，罕能盡該，自古自今，各善一節。六法者何？一，氣韻生動是也；二，骨法用筆是也；三，應物象形是也；四，隨類賦彩是也；五，經營位置是也；六，傳移模寫是也。唯陸探微、衛協備該之矣。然迹有巧拙，藝無古今，謹依遠近，隨其品第，裁成序引。故此所述，不廣其源，但傳出自神仙，莫之聞見也。」（朱良志，二〇〇五，頁七二）。

謝赫六法的提法出現後，對中國繪畫美學乃至於造物美學的影響，呈現在爾後諸多畫論對此六法的引用與詮釋上，甚至呈現在對「氣韻生動」望文生義的詮釋與論辯上[三]，特別辯析「韻」字到底是魏晉南北朝興起人物品藻上借用了「體韻」的「韻」還是一般文學上聲韻的「韻」與音樂上韻律的「韻」。

辯析的結果似乎「體韻」較為在理，而這在理的詮釋似乎都建立在「人物畫」的品鑒上，但是早在魏晉時期「山水畫」已逐漸開闢出新的繪畫類科，南北朝時「山水畫」則不只是新的繪畫類科，連「山水畫論」幾乎都是六朝畫論的主要論述，更不用說「山水畫」已然蓬勃發展，所以謝赫六法當然不可能只以「人物畫」品鑒為主。所以，本研究認為謝赫六法提出時的畫壇背景更應考慮進去，才能更適切的辨析「氣韻生動」的用意與影響。簡單的說，「氣韻生動」不能只以「人物畫」（而應該更包括山水畫）為對象來詮釋其義。所以，本研究認為應該以「氣論」來詮釋「氣韻生動」較為精確。

謝赫六法裡的「氣最難察，勢次之，形再次之」

謝赫六法裡的前三法（氣韻、骨法、應物）顯然有等第的順序，換句話說不論人

【11】
葉朗在《中國美學史》一書中特別提出「氣韻生動」裡的「韻」字不作音韻、聲韻解，而應作體韻、韻律解，認為氣韻就是傳神，傳神的重點在眼睛，而氣韻則包括眼睛、面容、四肢、軀體（的傳神）及整個人體的神情姿態。詳：葉朗，一九九六，頁一四二—一四七；陳傳席，一九九—一九九一（原版一九九一），頁三三七。

陳傳席在《六朝畫論研究》一書中提出〈論中國畫之韻〉，認為「氣韻生動」的韻，不作音韻、聲韻、韻律解，而應作「傳神」解，認為無論在歷史上或是在當代，學者們對「氣韻生動」的理解都有很大的分歧。

物畫還是山水畫，越能表現出描寫對象的「精神」者才越是好畫，才越是難得。這樣的看法一方面剛好能上承君形論與傳神論，另一方面卻也剛好吻合堪輿術裡「氣論」的發展。

繪畫的技巧與成就的品鑒，廣泛的來說就是畫得美而不是想得美。只是這畫得美在漢朝到魏晉南北朝之間，剛好開出「傳神」這種品味與審美取向，所謂傳神就是畫中再現或創造了「肉眼可辨且心眼可感」的繪畫對象的「精神」，而這種再現或創造有不同的層次，那就是「得氣最難也最高，得勢次之，得形基本工也」。所以，「氣韻生動就是畫技與成就得氣、骨法用筆就是畫技與成果得勢、應物象形就是畫技與成果得形」，謝赫六法之前三法就是「得氣、得勢、得形」，這是繪畫傳神的細分，也是美感品味高低的細分，更是「氣論」在造形審美領域的新頁，差別只是謝赫如何切適的對前三法「命名」而已。

謝赫六法也有學者爭議是否印度繪畫上的六技的中國版，這種爭議不但無聊（印度繪畫的六技考證是十三世紀才提出的）而且抹煞了謝赫在畫論上的成就與貢獻。我們從中國方術文化裡「氣論」的發展背景來看，六法確實是謝赫的獨創見解。甚至我們可以說，正是在謝赫切適「命名」的創見裡，完成了「氣論造物美感原型」。而唐宋之後氣論美學的發展，基本上也都只是「氣論宅相美感原型」與「氣論造物美感原型」的衍生與應用罷了。我們可以統稱這種美感發展為氣論美感系列，也可稱為君形論美感系列或傳神論美感系列。

君形論美感的泛化

氣論美感的發展，大致循著「氣論宅相美感原型」與「氣論造物美感原型」而展開，不過這兩種氣論美感原型在設計切入的角度上卻略有不同。

「氣論造物美感原型」源自君形論，透過繪畫藝術而展開傳神論，最後由謝赫畫論上的六法完成吻合「氣論」的審美品味與判斷。而繪畫創作也由此展開了「神似」的餘地。就設計產業角度來看，傳神也好，神似也好，這裡的「神」就是「精神」，也是「精丞神」的生命感，而以無形的「丞」為代表，以造形來主動追求人造物或繪畫藝術裡對象物的「生命感」。

「氣論宅相美感原型」源自氮氣、地丞感應說，這原是中國先秦時期「天地人同構宇宙觀」的衍生論述，而後透過堪輿術而展開「尋好龍、覓好穴、座好向，理出好氣」的宅相論述，就設計產業角度來看，主要在「被動的配合天地（所謂的自然環境）」次要才是主動的理出好氣，所以其美學論述的發展自然就會循著「以吉為美」、「以好為美」，乃至於「以象（徵）為美」等手段（設計的能動性或主動性），來達成環境上「以氣為美」的「生命感」。堪輿術的發展隨著時間的累積或許多有「怪、力、亂、神」，但這些怪力亂神都無涉於堪輿術「以氣為美」的原旨，也當然不在設計美學研究範圍內了。

由於「氣論造物美感原型」源自造形藝術之大成：繪畫藝術上，其影響力與泛化的美學內容較多，所以，本研究以造形藝術（人物精神、動物精神、山水精神）、造物藝術：設計（器物精神）兩項來檢視其泛化的內容；而「氣論宅相美感原型」幾乎只在堪輿術裡發展，相對於造形藝術與造物藝術，堪輿術可以說是尋物藝術（或尋氣藝術），

所以，本研究直接以「堪輿觀氣與察美」項來陳述其泛化的內容。但不論如何分支討論，其主軸都是在追求作品或作品對象物的「氣、勢、形」為美感的標的。

造形、造物、尋物的區分與美學的建構

在各種文化裡，美學的發展向來與分類概念相關。人類文明裡必然透過不斷的區辨異同等概念的建立，才可能認識外在世界，而區辨異同日益精細且成系統歸位（或範疇歸位），才可能進而建立集團間成員的有效溝通。以西方文明源頭的希臘城邦集團為例，美學思想在範疇歸位上柏拉圖與亞理斯多德就有極大的不同，而致爾後西方美學頻頻在兩位師生的論述與主張間搖擺不定。我們甚至可以說在美學的本體論與認識論上，柏拉圖與亞理斯多德各建立了不同的美學論述，而爾後的西方哲學家卻硬要認為「柏拉圖所說的美感與亞理斯多德所說的美感是同一回事」，進而造成西方美學建構上的剪不斷與理還亂。

柏拉圖在《國家論》第十卷中以「床喻」具體的論述了他的藝術觀，柏拉圖在談到床的製造時，提出了三種床的觀點（李衍柱，二〇〇六，頁三六）：

「（A）我認為，一張床從本質上來看，我們得說是別的什麼造的？（B）我不認為是別的什麼造的。（A）另一張床是木造的。（B）他說，）是的。（A）還有一張床是畫家畫出來的，是嗎？（B）就算是吧。（A）那麼，畫家、木匠、神這三位製造者與三張床分別對應。（B）是的，是這三者。（A）那麼，神出于自願或由於某種壓力，不在那張本質的床之外再製造其它的床，所以他只製造一張本質的床，真正的床，床本身。」[12]

【12】
柏拉圖的《國家論》這一段乃採對話體，所以引用時附加（A）（B）對話者標示，以方便閱讀。此引文出自《柏拉圖全集》，轉引自李衍柱，二〇〇六，頁三六。

柏拉圖的「床喻」雖是比喻體，但卻很清楚的表達了柏拉圖所想認知的「美」是放在哪一個位置或範疇。柏拉圖認為神創造了一張「本質的床」，木匠則以這「本質的床」摹本其影像而製造了「具體現實的床」，畫家或詩人則以「具體現實的床」摹本其影像而畫出或描述出「藝術世界的床」。所以，藝術家或詩人是追求「摹本的摹本」的影像而畫出或描述出「藝術世界的床」。所以，藝術家或詩人是追求「摹本的摹本」的美感，這種美感根本不值得討論與澄清。柏拉圖想討論與澄清的美感是「本質的美」或「美本身」。柏拉圖的美學思想與美感的討論全都是繞著「床喻」而定位。所以，柏拉圖論美感最後當然是美感（sence of beauty）與狂迷（erotic）區分不出來，也不必區分。

亞理斯多德所論的美學思想及美感與柏拉圖所論的美學思想及美感，可以說是風馬牛不相及，跟本事兩回事。就著「床喻」來說，亞理斯多德闡述的正是藝術家（詩人與劇作家）所想追求的「摹本的摹本（的床）」美感，甚至帶有木匠所想追求的「摹本（的床）」美感。所以，亞理斯多德的美學著作會以《詩學》命名，

而詩學一詞在希臘文裡的意思正是製造之學。另一方面，亞理斯多德在美學本體論與認識論上，也早就建構出四因說（質料因、形式因、動力因、目的因）與現實世界為認識的主要標的說，來擺脫柏拉圖的「本質·影子（形式）」糊論，乃至於「影子的影子」的糾纏，而成就了西方文明裡第一部完整且具體的美學論著：《詩學》。

在進行以下的推論時，區辨出造形藝術、造物藝術、尋物藝術的重要性其實與亞理斯多德區辨出「本質的影子」是個論述上的障眼法，乃至試圖區辨出質料因、形式因、動力因、目的因是一樣的重要。

造形藝術直接指繪畫雕塑以及部分工藝等類科，美感的追求首先要突破像不像自然物的議題，而追求的極致也只是神「似」而不是「神本身」，只是神韻、氣韻之真，而不是「自然物本身」或「人造物」之真，追求的是「擬真」、「似真」而不是「物質真」，

【13】
會說這一段柏拉圖的思想為「床喻」是比喻體，主要有三個原因，其一，「床喻」的說法在柏拉圖的其它論述裡也常見這一段的影子；其二，這段話是比喻性說法，也有許多假定的說法（如：就算是吧）；其三，解構主義興起後，達希達（Derrida）就主張對話體的哲學論著或蘇格拉底的哲學論著都是「文學」而不是哲學，都應該以「比喻、隱喻」推斷，而不該以「事實，真實存在」推斷。

所以，畫龍點睛，龍如奪框而出就是比喻性說法，畫龍點睛，龍真奪框而出就是騙人的糊話。

造物藝術主要指建築藝術、部分工藝藝術、戲劇、表演藝術、以及當今的設計類科藝術。美感的追求長期以來都是屬於外加於建造物與製造物的裝飾與增美（deco），美感建立在所處文化的意識形態上，除了因象徵而獲得美感以外，基本上與自然物成象的美感是無關的，美感的判斷根本無須像自然物，而是「應該像」一種無形的社會規範與秩序。

所以，越是符合無形的社會規範與秩序的形式（或外觀）就越容易被認為是具有美感的作品，怎麼描述這種美感呢？

無形的社會規範與秩序就以無形的「氣」或所謂無形的「精神」來稱呼是歷來美學理論家的明智選擇吧，中西文化之不同則在於中國文化還形成了「氣論」來支撐這種美感的推理，所以推論起來也就更覺得理直氣壯。

尋物藝術主要指堪輿術、相面術、算命術、及民俗觀點下的空間藝術。美感的追求長期以來都是「炁」的追求過程中衍生的主觀心理感受。在形式向度只有一個原則，那就是人類文明發展上「溫馴的健者…羊」，中國文明裡從周朝開始就挑健康而又稍微大（肥美）的羊，當作人類祭祖祭天的犧牲品，因為羊代表我，所以合「義」的象徵，因為我挑的是健康而大隻的羊，所以合「美」的象徵。

簡單的說中國文化數術裡，美學或美的論述源自周禮，美感源自對健康、肥美又溫馴動物的直覺讚美，乃至衍生到一種直覺上對「生命之氣」的讚美。

這種美感的追求在有形物質上只「規範」了生物（包括人），而對無生命的非生物就假定有一種無形的生命之氣飄來飄去，人們只能尋找它，最多也只有以小形（砂、

水、向）來誘導它，這誘導的手段，因為先認定手段真能招引「好氣‧吉氣」，所以，對「非生物」的美感只能是象徵美及直覺的「順眼美」與比喻

的「想像美」乃至穿鑿附會的「牽拖美」【14】，「感受上你要先相信，才能超出直覺而感受到，如果你相信了，那麼直覺就該被排斥掉，在堪輿術、宗教、巫術、以及部分通

靈者或靈修論述裡，講著同樣的理論，所以穿鑿附會的「牽拖美」，雖然堪輿書籍言之鑿鑿，卻是鬼話連篇，理不足訓，這種「牽拖美」若真成美感，那只能說是見鬼了。所

以，尋物藝術主要發展出來美的類型就是健康美與規範美（直覺美）、象徵美、想像美等，而不及「牽拖美」。

造形藝術的美學論述

從創作者與設計者的角度來看，造形藝術在謝赫提出六法之後，先追求「應物象

形」，進而追求「骨法用筆」，再進而追求「氣韻生動」似乎已成為中國造形藝術上主流

的審美品味，這樣的審美品味又得到方術文化裡「氣論」逐漸成形時的互相影響，所以

「氣論造物美感原型」很快的就主導了造形藝術的美學論述。美感的追求與美術的追求

就繞著「氣論造物美感原型」而逐漸發達。繪畫、雕塑乃至部分的工藝技術發展到哪

裡，美的呈現就發展到哪裡，作品得氣最好、得勢次之、得形應該。簡單的說，以作品

能否表現出對象物的精神為美術與美感品味追求的標的。

在人物造形上，能夠不帶語言痕跡地表現出主角的身份與精神，就是好的作品。

而視主角的身份而有不同的「精神」，諸如君臣就要各有合乎其身份的威儀，僕役隨從

也要各有合乎其身份的裝扮與表情，所以陳傳席在析論謝赫的「氣韻生動」與顧愷之的

【14】
「牽拖」為閩南方言，意指穿鑿附會且瞎掰強辯以爭功誘過，所以比穿鑿附會會更勝一籌。

【15】
丁羲元，二〇〇六。

「神似」之不同時，會提出「氣韻」的「韻」就是人物品藻的「體韻」，而「氣韻」的技術要求就是除了神似論裡的「眼睛」面容描繪表現之外，更注意一個人的形體所顯露出來的神態、風姿、儀緻、氣質等等精神狀態的描繪。

在動物造形上，動物的精神在技術上如何描繪，很快的在唐朝的畫馬裡就發展出「筋肉論」，馬的造形，如果只描繪出「肉」那可能只適合寵物，進一步描繪出「筋」才可能表現出馬的精神。另一方面這「筋肉論」也可說明唐朝人物畫特別是仕女畫與人物體態美轉變的象徵意涵。初唐至盛唐時期的仕女畫，女性主角在畫面上表現的（與描繪成）的是壯美而不覺其肥，盛唐過後，就逐漸是肥而無壯，晚唐時期則是肥而無氣，畫史與畫論上通稱「痴肥」，大概盛唐過後，上層社會已逐漸將女性的角色推向「寵物」，而逐漸將唐朝政權的氣數敗光了吧。

在山水造形上，山水精神在技術上如何描繪，乃至於山水畫除了寫景還要表達什麼？都造成設計美學的新內容。從造化（自然）的角度來看，山水畫在畫技上主要克服就是山水機理（即巨觀紋裡與質感）描寫，這就開創了爾後山水畫技裡的「皴法」與水波紋的類型化契機；從造物（設計）的角度來看，山水畫上承「氣論」源頭的君形論，強調君臣、陰陽五形的「宇宙次序」以顯山水的氣【15】，下開山水羅列有情的諸般說法，及爾後江南庭園疊山理水的美感理論支柱。如此說來中國畫的山水精神就在「山水情姿」，山水怎麼會有「情姿」呢？美感上一種新的類比：「擬情說」，就在魏晉南北朝乃至於唐朝的隱士心目中，在山水畫科，爾後的山水畫論中悄悄展開。

造物藝術的美學論述

造物藝術的美感表面上似乎要首先考慮「器物之為用」而可以從所謂「機能至上」的角度提出所謂「機能美」的美學議題。實際上恰恰相反，當今現代設計運動所提出的「機能至上」其實只是「機械拜物教」的餘溫，「形隨機能」何美之有？顯然是現代建築運動與現代設計運動所瞎掰出來的「牽拖美」。

在中國文化裡造物藝術之所以具有美感，當然是從「紋飾（裝飾 deco）」開始，然後再展開器物精神。而至魏晉南北朝器物的美感主要開發出「擬氣」的手法，這些擬氣的手法玩膩了則逐漸開出「擬情」的手法。

造物藝術的「擬氣」在「紋飾」上就是秦漢時期所流行的雷紋、雲紋乃至於燻器上的火焰紋；而造物藝術的「擬氣」在器物形體上美感的技法則源自於商周之前的祭（禮）器「玉琮」，玉琮外方有節紋飾，內圓為空直通上下，形體修長。而中國陶瓷造形強調「修長」為美，正好發生在兩個求仙鼎盛的年代：魏晉南北朝及南宋，前段玄學興起，隱士、山家、貴族共同尋氣，以修長圓空之器為導引，玄來玄去不亦樂乎，倒也無傷大雅，甚至蔚為美談；後段理學興起，帝王貴族共同修道，帝王佞臣共同談道，以修長圓空之器為清、為玄、為道之氣質，道來道去不亦樂乎，卻褻玩天理搞到國破家亡。

宅相術的美學論述

宅相術的美學論述就是堪輿裡的觀氣與察美。道理非常簡單：「以山勢水勢判斷是否具有生機之氣；以砂形朝案（岸）判斷是否導出來龍；以規劃設計之造物之形與朝

向，判斷是否承接得起所導之吉氣。然後，以直覺判斷看得順不順眼，判斷能否引起創作者的美的感受」。

在居住空間感的比擬上，宅相術的美學論述就是經驗法則上的「龍、砂、水、向的判斷都是在設局以形成好穴，以目巧之工來聚吉氣，以工力之具來設局，達成勢來形止，前親後倚的吉藏格局」。

就設計的角度來看，這就是空間的安全感與舒適感。周易發展至宋明理學的「數易」，乃至淪為江湖術士口中的卦氣命理與自稱「師父」的三玄不通假仙，乃至裝神弄鬼的堪輿術士嘴巴裡是吐不出象牙的，因為宋明理學的「數易」是「數不能還象，象不能還徵」又怎能具以推論未來呢？

就規劃設計而言，業主迷信隨他高興，假仙狗牙天理不容。設計美感的追尋，順著業主的意開導宅相美學無妨，豈容江湖術士置宅相美學之術於無物。

結論

中國文明裡的美感直接形塑於中國文化，而中國設計美學的論述自然也以中國文化下文學與藝術的發展實況為推論的依歸。然而，中國文明裡的方術文化向來給人神秘莫測的感受。藝術就本質而言就是方術，差別只在於藝術比起「山、醫、命、相、卜」更早就受到政治實體的重視，而從巫藝同源的情境進入禮制教化體制，所以，先秦時期以禮制、文學、藝術為對象的美學思想即已萌芽，藝術類科也就慢慢的脫離方術而與文

學類科結合。秦漢之後方術文化繼續蓬勃發展，而藝術類科的發展實況在「理論」層次也還與「方術文化」藕斷絲連。而方術文化中對「氣的論述：氣論」也就持續的成為文藝論述（美學論述）的成份之一。

本研究就是透過方術文化裡的「氣論」來探討其所支撐的美學理論。透過研究，我們獲得以下的結論：

（一）方術文化裡只有方技良莠併陳，只有氣論有理可循。

方術文化指「方技」與「術數」所形成的文化，方技本來就是以驗證為本，而術數則為中國古代宇宙觀的理論化（特別是數理化）的結果。照理說方技只有經驗性理論（如土木工程的任何理論都是經驗性理論一樣），而術數只能形成廣義的數學與理學。但是方術文化從一開始就以「通天求仙」為緣起，且久不能褪色，而且方技爾後發展出的「五術」又自認為尋得術數之理論支撐，導至五術中除了醫術外，逐漸喪失了驗證為本（或驗證為修正理論的依據）的良性積累過程，而致五術（除了醫術）發展摻雜怪力亂神終至神秘莫測且良莠併陳。所以，我們從方術文化裡以中醫也發展過的「氣的論述」為主，來展開設計美學的探討。

（二）中國設計美學的氣論有：氣論宅相美感原型與氣論造物美感原型兩大類。

氣論宅相美感原型以「氣論」為理論依據，以古代堪輿術為驗證依據，本研究以各種氣的論述經解構後所（重新建構）描述的「氣論」為依據，並具以分析考證下較具真實性（而非託古聖賢之言）的堪輿術經典：郭璞的《葬書》與楊筠松的《清囊奧語》。進而整理出可能的審美判斷原理。

氣論造物美感原型以「氣論」為理論依據，以漢至魏晉南北朝間的美學理論，特別是謝赫的《畫品》為材料，而整理建構出「得氣、得勢、得形」設計美學目標順序。

（三）中國設計美學氣論在南北朝之後分成造形、造物、尋物三支衍化。

中國設計美學氣論（或氣論美學）在南北朝之後分成造形美學原理、造物美學原理、尋物（或相物選物）美學原理三支進行繼續的發展，三支之間也還互相關連與影響，但也都符合「得氣、得勢、得形」的總原理。

（四）中國設計美學氣論的建構與整理，理當去蕪存菁，才有生機。

氣論原本是「尋好氣、尋吉氣、理好氣、納吉氣」的理論化過程，氣論美學雖然分三支發展，但理論建構過程中的參與者，除了尋物（宅相美學）這一支之外，也大都是

正史所載的思想家與著名的專業者。只是宅相美學是循宅相術或堪輿術相傳而發展，所以其理論建構（且有著作傳世）的參與者，能算得上正史的人物勉強算來只有東晉郭璞、晚唐楊筠松與宋朝的理學家。所以現存堪輿術或風水古籍反而多是「義理不明鬼話連篇」，少有「一氣呵成言之成理」。在重新建構氣論美學時，當然要先辨識菁蕪，捨棄鬼話，如此才有可能再創氣論美學當代應用的可能性，而躲過「壞了一鍋粥」的糊塗魔障。

第二章

傳統設計美學經營論系列研究

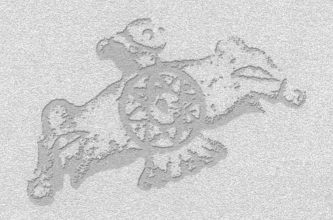

前言

中國文化史上的美學走向到明清之際有很大的改變，畫論、文論也跟隨著顯現出這種改變，簡單的說美學走向從文以載道，藝以媚道轉向文以張理，藝以寄情。文論裡的道、氣之說已少有主張，藝論裡的道、氣論藝也少見蹤跡，文論藝論之間似乎也難以具有一致性的論點，甚至畫派上除了董其昌一人外，也多以「詭異畫風（Crotesque Style）」稱著（高木森，二〇〇五，頁二二五）。董其昌的畫論之中、畫論與畫作之間也有爭議的評價[1]，而詭異畫風到清朝繼續延伸，董其昌的劃分南北二宗，北宗漸衰與禪畫、文人畫不分也逐漸成為有清一代文人畫的主流。

美學走向上的轉變當然也形成設計美學的轉變。但是，明清之際的設計美學到底有哪些論題？哪些規則？特別是在文學、戲劇、音樂、工藝與繪畫上均呈現成熟發展之際，藝術分科之間有更多的分合之後，設計美學內涵的定位似乎更難以畫論為唯一依據來重建。

如果我們從創作者的角度來看美學的走向與設計美學的走向，乃至設計美學內涵的定位，簡單的說應該是藝術品內容的表達與藝術品形式的經營。內容「討喜」，形式則經營出討喜的感受；內容「討厭」，形式則經營出可悲的或禁忌的感受，內容欲表歌功，形式必經營以頌德，縱使權力者（業主或皇帝）無忌，形式也經營成暗諷。如果更進一步從設計的角度或是從文學與藝術結合的角度來看，作品的內容與形式都是「蓄意」經營的結果。

藝術分科裡，如果這個分科具有分科間的綜合性、具有主要分科「文學」、「繪畫」

【1】高木森，二〇〇五，頁一八六.；孔令偉，二〇〇八，頁八。

與「建築」的共同性，又具有該分科的特殊性。那麼，顯然這樣的藝術分科是探討美學走向乃至設計美學走向的最理想的對象。明清之際中國江南庭園的逐漸崛起，並逐漸以「詩情畫意」稱著，似乎成為探討美學走向與設計美學內涵的理想對象。

本論文定為探討「中國設計美學經營論系列」即認為從畫論到山水畫論再到庭園論，或是說以明清之際的江南庭園論述作為整理綜合這一時期的美學、設計美學的各項論題，各項設計美學規則是頗為重要的研究切入點，進而重構這一時期的設計美學，那麼這樣重新建構的設計美學應該可以更貼近設計藝術創作，而重構的結果也應該更具詮釋理解設計作品的能力。所以，本論文的時間範圍雖起自於魏晉南北朝而至清朝，但更著力於明朝至明清之際，在對象範圍上雖企圖遍及各類文學、藝術與設計，但更著力於繪畫、詩畫合一，山水畫到庭園設計的承傳脈絡。

經營論到布局論成為美學、設計美學主要內涵的線索

中國的劇曲當然也是藝術分科裡，具有分科間的綜合性、具有主要分科「文學」、「音樂」、「音律聲韵」、「服飾」與「姿體造形」的共同性，又具有該分科：戲劇的特殊性的藝術分科。

劇曲在晚明時期也出現了一位重要的劇曲家：湯顯祖。他的傳世之作「玉茗堂四夢」：《牡丹亭》、《紫釵記》、《南柯記》、《邯鄲記》幾乎可算是明清傳奇（小說）中，思想性和藝術性都達到最高成就的傑作（李曉，曾遂今，二〇〇八，頁二八七）。湯顯祖的美學思想大體可歸類於浪漫主義的唯情說，美學思想的主要內涵大體可以以「因情而夢，因夢而戲，假戲真作，當討有趣」來描述[2]，換句話說湯顯祖認為戲劇美的核心

【2】
葉朗，一九九六，頁二三
一─二三八。

在於情、而戲劇美的範疇則在於「真情」、「真趣」與「真巧」。而戲劇美的形式法則大致在於如何編排此「真巧」吧。雖然尚未見今人深入分析湯顯祖戲劇美的形式法則，但是劇本創作上所稱的「如何編排此真巧」其實就是西方戲劇理論裡亞理斯多德所揭示的情節經營與戲劇結構的編排，也就是「亞理斯多德講結構之美第一來自體積，第二來自順序：各個部分的排列要適當」（董健，馬俊山，二○○八，頁二一七），這裡所說的結構，又稱為布局。湯顯祖認為戲劇創作在形式上要能表現出「真情」與「真趣」，而形式技術上卻要達到「真巧」而不可以「假巧」彆扭了「真情」。

中國的繪畫理論裡「經營」一詞最早出現在謝赫六法的第五項「經營位置是也」，而傅抱石在《中國繪畫理論》一書中整理出造景論與布置論並列於該書〈總論之部〉的首、次章，所節錄註解之內容則以山水畫論為主。這也大致符合中國畫論裡，山水畫論起於唐朝，而後逐漸成為中國畫論裡主要成分的歷史脈絡。

中國園林藝術的論述雖可遠溯自秦漢，或唐朝王維的輞川別業，但真正較為深入論及園林之美的著作卻是出現於明末或明清之際，文徵明的《長物誌》、計成的《園冶》與李漁的《閒情偶寄》，特別是計成的《園冶》正是一部完整而深入的江南庭園設計論述。我們從創作者的角度來看，庭園設計當然是「經營」，不但「世之興造，專主鳩匠」是經營，「園林巧於因借，精在體宜」更是經營。而不論前者之體力經營或後者之心力經營，都要在一定的範圍內，體力經營的一定範圍可稱之為成局、成園，心力經營的一定範圍卻更是「無形的成局」或「景、意、境」的成局，而其成局的手法，中文裡泛稱為布局而已。

繪畫、山水畫到江南庭園成為承傳脈絡的線索

計成在《園冶》的自序裡表明：「不佞少以繪名，性好搜奇，最喜關仝、荊浩筆意，每宗之。遊燕及楚，中歲歸吳，擇居潤州。還潤皆佳山水……」，如果我們在研究上循著這個重要的線索來查閱中國的畫論的話。本研究認為六朝謝赫的《畫品》、晚唐荊浩的《筆法記》、宋朝郭熙的《林泉高致集・畫訣・凡經營下筆》與計成的《園冶》這一系列著作，應該正好牽繫著繪畫美學、山水畫美學與庭園美學形成一個狀似無言，卻又清晰可解的開拓轉變脈絡。

本文的結構

本文先從第二條線索展開設計美學經營論與布局論的成份分析，再從創作者的角度歸納整理設計美學布局論的美感法則，繼而簡要的討論佈局美感的操作與應用，最後再略述設計美學研究方法論上的心得與確認布局美感法則以為結論。

經營論與布局論的成分

東晉顧愷之於《畫論》中即提出：「若以臨見妙裁，尋其置陳布勢，是達畫之變也」[3]。已顯見畫面經營與畫面布局的看法，只不過謝赫六法所提：「五、經營位置是也；六、傳移模寫是也」則更清楚的指出畫面經營就是所畫物象於畫面「位置」上的經營，以現在的話語來描述，大致就是繪畫上從構思到構圖的過程。

顧愷之的「若以臨見妙裁，尋其置陳布勢」大致可以「臨見妙裁」作經營、構圖解，而「置陳布勢」作布陣、布置、布局解。但更清晰的山水畫布局的論點與技法則出現於晚唐荊浩的《筆法記》與宋郭熙的《林泉高致‧山水訓》，而完成於晚明計成的《園冶》。

以現在的話語來描述，大致就是構思與取景的過程，不只是有形的景物置陳，這景物陳置也要配合整體（得體），配合陳置物本身的物性與物理（得真），配合視覺畫面的形勢組織，更要配合觀賞者的心思意圖與習慣的文化符碼。布局就是造形的構思過程裡，造形元素要配合設計創作的主題，更要配合無形的氣氛與造形元素本身的常理；造形元素原是創作者想像構思出來並予以分佈置於藝術品的適宜位置，但在組織造形元素成為一體的構思過程中，仍須處處配合，並以「適宜性」為最後的裁決；如此整個構想萌發到構思，再到設計圖出現的過程就稱為布局。簡單的說布局就是依主題而對造形元素進行配置的組織。

[3] 轉引自朱良志，二○○五，《中國美學名著導讀》，頁五二一。

[4] 《園冶》一書開頭及指出：「世之興造、專主鳩匠，獨不聞三分匠、七分主人之諺乎？非主人也，能主之人也。古公輸巧，陸雲精藝，其人豈執斧斤者哉？若匠惟雕鏤是巧，排架是精，一架一柱，定不可移」；另一方面，《園冶》一書所提示的設計美感原則，諸多來自山水畫與山水詩的創作觀，計成的行文又是以極為注重對仗聲韻的六朝駢文，所以在《園冶》一書中所提煉的設計美感原則應該更能廣泛的對各藝術類科具有

經營論與布局論的形成

謝赫六法所稱：「經營位置是也」，雖然列於六法第五，但卻對中國繪畫美學裡畫面組織或構圖有明確的「定位」；定位於畫面經營以方位擺置為要點，而不是以畫面分割或數值比例為要點。這明確的定位要到晚唐荊浩《筆法記》的六要才有所突破；突破在於《筆法記》裡提出（畫）思與（畫）景，將經營突破於畫面位置，也突破了畫景（山水畫）與文思（山水詩）間的隔閡感受。如果我們將構圖美感定位在畫面物象經營的話，那麼經營論在六朝時期已然形成。

計成於《園冶·興造論》所稱：「園林巧於因借，精在體宜，俞非匠作可為」，雖然指的是「園林設計」，但卻更有明確的「設計意識」，也更具有跨藝術類科的美感指導性[4]。計成在《園冶》一書中，對美感原則、美感理論[5]的提煉，則顯然偏重於「情景交融」的晚明美學要求，進而影響並主導了爾後中國江南庭園「詩情畫意」風格的形成[6]。就計成的經驗與園林藝術而言，美感經營當然不止於畫面或造景時物象的經營，而是從設計師的人文氣息、各類藝術的修養到遊學經驗，再到構思、再到「景」的「體」形之端正，礙木刪椏，泉流石注，互相借資；宜亭斯亭，宜榭斯榭，不妨偏徑，頓置婉轉[7]，所以可以說已然跨出畫面的經營、跨出「物景」的資借、跨出藝術單一類科美感法則的提煉與描述，不妨稱之為整體美感經營或庭園美感的布局經營。大體而言，明清之際《園冶》一書的出版，正代表了中國設計美學裡布局論的成形。

畫論的重大轉折：謝赫六法與荊浩六要

謝赫在《畫品》裡提出：「雖畫有六法，罕能盡該，自古及今，各善一節。六法

【5】指導性。
這裡所稱的「美感理論」指的不是美感原則或美學理論，而是美學理論的前身或美學理論的材料。

【6】計成於《園冶·借景篇》裡提出：「因借無由，觸情俱是」，可見得如何「情景交融」當是江南庭園美學的重要觀點與手法，詳計成著，陳植注釋，一九八二，頁二三四。中國園林的發展越是晚近，越是江南園林則呈現「詩情畫意」的美感追求，詳劉庭風，二〇〇四，頁二八。

【7】計成著，陳植注釋，一九八二，頁四一及附錄四。

者何？一、氣韵生動是也；二、骨法用筆是也；三、應物象形是也；四、隨類賦彩是也；五、經營位置是也；六、傳移模寫是也」被後人稱之為謝赫六法，其中「氣韵生動」甚至被認為就是六朝時期最核心的美學命題或審美範疇之一[8]。相對的荊浩在《筆法記》裡提出：「夫畫有六要：一曰气，二曰韵，三曰思，四曰景，五曰筆，六曰墨」被後人稱之為荊浩六要或畫論六要。「荊浩所提出的六要，也具有一些值得注意的理論傾向：一是它與六法的關係。六法本來針對的是設色畫、人物畫，而六要針對的是山水畫，水墨畫。所以荊浩既接受了六法說的理論精髓，又賦予了新的內涵。」（朱良志，二○○五，頁一四七）。

荊浩的《筆法記》接受了謝赫六法的理論是很明顯的，但《筆法記》在畫論與美學上所賦予新的內涵，以及《筆法記》對爾後畫論及美學上的影響，到底是什麼？到底影響了哪些著作？卻值得探討。

本研究認為對爾後明確而重要的美學著作而言，《筆法記》影響了宋朝．郭熙的《林泉高致》及明末．計成的《園冶》。甚至可以説謝赫《畫品》、荊浩《筆法記》、郭熙《林泉高致》到計成《園冶》一系列著作，正是中國美學裡對「美、景」的開拓過程也不為過，這一系列著作的承傳脈絡是清晰可見的。

從荊浩的《筆法記》所賦予的新內涵將畫面的「經營位置是也」開拓成「三曰思，四曰景」，開拓成美感上獨立的「思」與「景」，也開拓成因思而得景。再到郭熙《林泉高致》的「凡經營下筆，必合天地。何謂天地？謂如一尺半幅之上，上留天之位，下留地之位，中間方立意定景」。從荊浩的《筆法記》的「思者，刪撥大要，凝想形物。景者，制度時因，搜妙創真」再到計成《園冶》的「因者：隨基勢高下，體形之端正，礙木刪椏，泉流石注，互相借資」當可清楚看出計成所提的：「園林巧於因借，精在體

[8]
參考文獻，田曼詩，一九九七；葉朗，一九九六；朱良志，二○○五；陳傳席，一九九九。

宜」的由來與脈絡[9]。

總之，中國的畫論裡，從謝赫六法到荊浩六要，對經營論的第一個層次：畫面的美感經營已經有了基本的法則逐漸定型了。

經營論的不同層次

美感經營論不只在繪畫類科可能構成理論，在其它藝術類科也可能構成理論。但是，如果只就繪畫類科的畫面而言，美感的經營也有兩個層次，一個是物象集合而成畫面的層次。；另一個則是意念或意涵經營的層次。

如果經營論只指畫面物象位置經營或畫面美感經營這個層次的話，那這種美感經營會有哪些成分呢？這與西方繪畫裡的構圖理論又有何不同取向呢？

從《筆法記》與《林泉高致》初步解析經營論或布置論的內容

我們從荊浩《筆法記》與郭熙《林泉高致》裡都可以讀到以下的美感法則：

（一）主從法則；

（二）天地法則（留餘天留餘地，中間是景）；

（三）位序對仗法則（秩序是從旗鼓相當的關係裡出現）；

（四）個數群化法則（這是主從法則的進一步經營）；

（五）留白以運意法則（簡稱留白法則，這是天地法則的進一步經營）。

【9】
中國畫論裡往往有後人托古之作，諸如唐朝王維的《山水論》、《山水賦》，荊浩的《山水訣》都是宋朝無名氏們托古人之名的著作。而荊浩的《筆法記》與郭熙的《林泉高致集》經初步考證均非後人的托古之作，所以可以當作論證的依據。詳參考文獻：朱良志，二〇〇五。

簡單的說，同樣都是畫面的經營構圖，西方的美感則是朝向數值比例（proportion）及正幾何形的組構關係來發展，而中國的美感則是朝向位序（orientation and nature order）及留意或留餘地（empty for meaning or empty for something uncounted）的組構關係來發展。

畫論的跨類轉折：荊浩的「六要」到計成的「巧於因借」

計成的《園冶》當然不是畫論，卻可以當作畫論來理解；《園冶》當然不是畫面的造景，卻可當作「假」景來理解。計成於《園冶·自序》所提：「世所聞有真斯有假，胡不假真山形，而假迎勾芒者之拳磊乎？」；在《園冶·掇山篇》所提：「欲知堆土之奧妙，還擬理石之精微，山林意味深求，花木情緣易逗，有真為假，作假成真，稍動天機，全叫人力」等文本裡，再再指出「認真物之情理」才足以「假借出」所構圖之「假山水」。

計成的這些「真、假」之辨的目的與用意與荊浩《筆法記》裡所提：「畫者，畫也，度物象而取其真。物之華，取其華，物之實，取其實，不可執華為實。若不知術，苟似，可也；圖真，不可及也」以及：「思者，刪撥大要，凝想形物。景者，制度時因，搜妙創真」對「真、假」之辨的目的與用意，幾乎可以說是同樣的觀點，同樣的理論，同樣的美感取向，差別只是在計成的目的與用意用意於造園與空間實景，荊浩用意於繪畫（特別是山水畫）與圖真之畫景而已，兩者所圖的藝術類科不同，所求之美感則一致。更不用說計成在《園冶·自序》裡一開頭就提及：「不佞少以繪名，性好搜奇，最喜關仝、荊浩筆意，每宗之」了。我們確實有足夠的理由認為從荊浩的「六要」到計成的「巧於

因借」之間，既有美感的繼承更有美感發展上的轉進與成就。

這一取向的美感法則也該在明末時期益發精鍊與成熟，因為到明朝一代，中國傳統藝術各類科的發展已逐漸成熟定型了，各類科藝術之間的美感追求也逐漸有了許多「最大公約數」出現了。

總之，本研究認為中國的「藝術論」裡，從荊浩的《筆法記》（特別是六要裡，思與景的美感理論）到計成的《園冶》（特別是「因」與「借」的美感理論），不但超越了經營論的第一層次（畫面物象位置的美感經營），更跨類出各類藝術領域理創作得美感經營，並形成許多美感經營操作上的共同原則，本研究認為這些美感經營的共同原則以「布局論」來稱呼更為恰當。

布局論的跨類層次

文學創作、藝術創作與設計創作的運思過程裡，美感經營原本就是極重要的項目之一，有了美感經營且美感經營的效果達成後，作品才可能感人，乃至於廣為閱聽眾、消費者等所接受與喜好。每種類科的創作幾乎都會涉及到美感經營，差別只在於：呈現出的美感如何被「感受」、這呈現的美感是否具有類科間的共同性或共通性，以及如何稱呼這種美感取向或這種運思的手法而已。

如果我們循著謝赫《畫品》、荊浩《筆法記》、郭熙《林泉高致》到計成《園冶》這一脈絡的美學思想，來看本論文所指出的美感經營論，那麼正是「經營位置是也」從畫面物象位置經營走到畫面思（意）與景的經營；再走到擬意的景、物布置[10]，最後走到空間實體中景物的布置的過程。

美感的經營也從繪畫藝術類科走到庭園藝術類科。只是在郭熙的《林泉高致》裡

【10】
郭熙在《林泉高致集·山水訓·山水訓》中提出：「山以水為血脈，以草木為毛髮，以煙雲為神彩。故山得水而活，得草木而華，得煙雲而秀媚，水以山為面，以亭榭為眉目，以魚釣為精神。故水得山而媚，得亭榭而明快，得漁釣而曠落。此山水之布置也」，在《林泉高致集·畫訣·凡經營下筆》之最後一段提出：「世之篤論，為山水有可行者，有可望者，有可遊者，有可居者。畫凡至此，皆入妙品」，所以可以判定郭熙的「畫面美感經營」已然是「擬意的景、物布置」了。

用「景物布置」或「山水之布置」來指稱，在計成的《園冶》裡用「巧於因借，精在體宜」來指稱，並特別強調「夫借景，林園之最要者也。……然物情所逗，目寄心期，似意在筆先，庶幾描寫之盡哉」。因、借是手段，（得）體、（合）宜是審美目的與對象，而「意」的美感關係（位置）與（布置）組織則靠「物情所逗，目寄心期」。

「意」的美感經營，其實就是所謂的文學性與戲劇性，只是在庭園設計裡要精準的擷取適當的造形文化符碼，才可能「物」、「情」可逗出遊園者所能感受到的「詩情畫意」美感。我們常說的觸景生情，當然是當事人熟悉的景，而作為庭園設計的美感法則時計成卻說了一個更重要的觀點：「因借無由，觸情俱是」，因、借既是手段了，怎麼還認為無法定式呢？計成認為因與借主要的依據是在於能否有效喚「情」，能否有效的與「情」糾結在一起、若能有效的「與情糾結在一起」就是好的因借形式與法則，這難道不是明朝最主要的劇曲作家……湯顯祖被稱為主情派的理由與觀點嗎？[11]

傳統劇曲美學與庭園美學裡對這種美感形成、美感經營描述的差別只在於：劇曲創作是情與情的糾結加上聲韻唱腔的配合，戲劇裡可稱為「情節」，而戲劇情節構成與鋪展的方式，一齣戲是怎麼開頭、怎樣展開、怎樣結束的就是戲劇的結構，又稱戲劇的布局[12]；庭園創作則是景與情的糾結加上疊山、理水、植栽、建築的配合，所以大致上也可以說是景與情的糾結（或可稱為情景結）形成景點或景區，而如何在一個既定的基地裡組織這些景點景區（情景結）應該也可以稱作為布局。

如果布局論兼指美感的經營的兩個不同兩個層次（一個是物象集合而成畫面的層次；另一個則是意念或意涵經營的層次），甚至泛指繪畫以外眾多藝術類科的章法結構（如劇曲、庭園，乃至文學、音樂、碁藝）。那麼布局美感的原則與（畫面）經營美感的法則，乃至與西方眾多藝文類科裡的分佈法則（dispositio）及組合法則（composition）又

【11】
參考文獻，董健、馬俊山，二〇〇八，頁一一七-一二八。

【12】
參考文獻，葉朗，一九九六，頁二三一；李曉，曾遂今，二〇〇八，頁二八

有哪些差別呢？如果我們將畫論裡的美感經營論定位在謝赫的「經營位置是也」時，那麼經營論應可改稱為布置論，而布局論則是布置論再加上一個維度的美感經營法則，這所新增的維度可以是意念（如：意念或意涵的組織經營），可以是時間（如：音樂，戲劇，小說），也可以是空間（如：庭園、建築、舞台、都市），或甚至是時間加上空間（如：電影）。

「布局」一詞在藝術類科裡出現應該最早於宋朝圍棋著作裡，北宋張擬《棋經十三．權輿篇第三》裡指出：「權輿者，弈棋佈置，務守綱格。先於四隅，分定勢子，然後拆二斜飛，下勢子一等⋯⋯」；《棋經十三．審局篇第七》裡指出：「夫弈棋布勢，務相接連。自始至終，著著求連。臨局交爭，雌雄未決，毫釐不可以差焉。局勢已贏，專精求生；局勢已弱，銳意侵綽。沿邊而走⋯⋯」。南宋劉仲甫《棋訣》裡指出：「一曰布置。蓋布置棋之先務，如兵之先陣而待敵也。意在疏密得中，形勢不屈，遠近足以相援，先後可以相符⋯⋯」[14]。

可見得爾後圍棋術語「布局」既指圍碁碁局三段分法：開局（也稱布局）、中盤、終局（也稱收官）：的初始階段，也指所有對弈、對陣時的運思謀略與初期局勢的形成，或指藝術創作時的運思謀略與初期體勢的形成等。諸如以庭園設計而言就指庭園創作時的運思謀略與初期體勢的形成，或是說庭園設計的立意與置景的大要或結構[15]。所以「布局」一詞與概念不但逐漸成形於宋朝的棋藝中，更於明朝時大量轉用於許多藝術類科的理論中，而被今人運用於庭園設計理論與相關競爭理論（如市場理論）、藝術理論中。

布局的概念既從布置、布勢的概念深化而來，所以布局論的成分顯然包括了布置論的成份，但又有新的拓展。這與西方眾多藝文類科裡的分佈法則（dispositio）及組

【13】
傅抱石在《中國繪畫理論》一書裡即將〈造景論〉與〈布置論〉兩章分列《中國繪畫理論．總論之部》之首，詳：傅抱石，一九八八，頁六四—九六。另，畫論中首見布置一詞則為宋郭熙《林泉高致．山水訓》裡所提：「故水得山而媚，得亭榭而明快，得漁釣而曠落。此山水之布置也」。

【14】
參考文獻，中華基督教會燕京書院圍棋學會網站。張薇在詮釋圍冶裡所稱的「巧於因借，精在體宜」時即指出：「這裡所講的體，是指園林全局或整體，其中包括內在的布局和外在的風格表現，構成完整的園林形體」。而許金生在《日本園林與中國文化》一書裡描述日本園林的大要時，則用「園林的立意、置景」這樣的稱呼。詳參考文獻，張薇，

【15】

合法則（composition）是有所不同的。大體而言，布局論的美感法則包括了大體立意

（plot；structure；skimatic）、分佈法則（dispositio）與組合法則（composition）的完整

過程，而西方藝文類科裡的分佈法則（dispositio）及組合法則（composition）基本上是互

不相干的獨立法則，只有在音樂類科與少數的文學類科才涉及兩個法則的互相為用，

在視覺藝術類科的分佈法則只出現於早期的建築藝術類科中，而且是視為權衡法則

（proportion）與類比法則所共同衍生的分佈法則[16]；組合法則則只出現於現代繪畫及部

分後現代建築藝術上，但並無與分佈法則共用、合用的狀況。那麼，中國藝術創作上的

布局論到底有哪些成分呢？我們先從計成的《園冶》所呈現的美感取向或美學思想做

一些初步整理。

計成的貢獻：巧於因借

今人張薇於其博士論文《園冶文化論》中提出：「《園冶》是中國古代造園理論經

典，被稱為世界上最古老的造園名著……《園冶》的文化價值可以歸結為兩點：一曰

人類古典宜居環境理論；二曰古典生態倫理觀」（張薇，二〇〇六，頁三）或許只是就

文化論而定位的讚美之詞[17]。

如果我們從設計美學發展的角度來看，計成的《園冶》一書大致反映了晚明殘酷

朝局下，退隱文人致力於美學理論建構的共同成就[18]。只是，計成比較專注於庭園設計

專業，所以能總結出較完整的庭園設計美學體系，計成也比較幸運能夠由友人資助而出

版《園冶》一書。而筆者認為晚明時期藝術理論與美學理論的共同特點有三：其一，藝

術理論中絕口不提天理天道。其二，主張藝術能感人，主因是人世之情。其三，藝術理

論與模糊的天道（如所謂的風水堪輿）徹底區分開來。而《園冶》一書則是這種傾向美

【16】二〇〇六，頁一三一；許
金生，二〇〇七，《日本
園林與中國文化》。

【17】參考文獻，楊裕富，二
〇〇八，頁二九。

所謂世界最古老的造園名
著應該是日本橘俊綱的
《作庭記》，而不是晚了
四、五百年的《園冶》，
另一方面，所謂「古典
生態倫理觀」就《園冶
文化論》一書中所進行
的詮釋，恐怕也絲毫達不
到當今解決生態危機的任
何期待。所以我認為這是
對《園冶》這一部重要著
作所進行的不精確評價與
定位，只能視為溢美的讚
言。

【18】晚明的朝局不只是八股舉
士作弊連連、中舉後的士
人從政也往往困於昏君、
閹黨，乃至倭寇難靖，盜
匪四起、東北後金入侵日
極、太監、朝臣、皇帝之
間仍然交爭利，勾心鬥。

學成就中的佼佼者。

從《園冶》一書初步解析布局論內容

我們試者以《園冶》的文本結構來重組其美學理論精要如下。

[園冶] 美學命題（美感法則）第一題：巧於因借。

因者：隨基勢高下，體形之端正，礙木刪椏，泉流石注，互相借資。

借者：園雖別內外，得景則無拘遠近，晴巒聳秀，紺宇凌空。

[園冶] 美學命題（美感法則）第二題：精在體宜。

體者：極目所至，俗則屏之，嘉則收之，不分町疃，盡為烟景，斯所謂「巧而得體」者也。

宜者：宜亭斯亭，宜榭斯榭，不妨偏徑，頓置婉轉，斯謂「精而合宜」者也。

[園冶] 美學命題（美感法則）第三題：觸情俱是、物情所逗。

觸情者：「構園無格，借景有因。切要四時，何關八宅⋯⋯因借無由，觸情俱是」。

情逗者：「夫借景，林園之最要者也⋯⋯然物情所逗，目寄心期，似意在筆先」。

我們可以説《園冶》的文本就在詮釋前述三個美學命題（主題）：巧、精、情，或是六個美學子命題（子題）：因、借、體、宜、人情、物情。甚至可以說計成的最大貢獻就在於：從理論高度總結了晚明時期的「布局美感」的六項操作法則。這六項具操作

所以有許多文人根本就不考科舉，或短期任官後及長期隱退。另一方面南宋之後江南經濟，只要沒有戰亂，一定蓬勃發展，也促成民間藝術，特別是私家庭園、醫術、劇曲、傳奇小説、繪畫、版畫、服裝設計、家具設計間的互為影響與蓬勃發展的狀況能有理論成就與美感開發（美學）成就者，少部分是積極於仕途者（如：董其昌）外，大部分都是無意仕途的文人或退隱文人，所以可以形成某種共同的美感趨勢或美學理論趨勢。詳，參考文獻：李曉，曾遂今，二○○八，頁二五九─二七九。

性的布局美感法則我們以當今的白話，簡單的再詮釋如下：

（一）因法則：藝術品的取材（有因）與主題確立（有目的）法則。

（二）借法則：藝術品的欣賞均在過場的形成，所以「時機」與「算計的借」最重要。

（三）體法則：藝術品的視覺結構把握法則，整體把握法則（與主題表達或裁切選擇相關）。

（四）宜法則：藝術品表達與主題間的適宜性（fitness）原則；藝術品部分與整體間的適宜性原則；藝術品表達中主題、子題、題素間的適宜性。

（五）人情法則：藝術品與人世間之情結合的法則，只有人情才能打動人心。

（六）物情法則：物的抽象構成要能符合「既擬人又擬物」之後才可能擬情。物情形成後要能「逗」人心才有效，而這種物情的形成是：「景意的內外運思才可能組成，猶如繪畫上的意在筆先的意思（目寄心期，似意在筆先）」。這不正是設計上的構思嗎？

物象經營到美感經營

中國設計美學的經營論（布置論）與布局論是否就如前章所分析一般，具有更細、更具體的成份？似乎很難論斷，也無須論斷。很難論斷在於中國的設計藝術理論家似乎只有豐富的《畫論》遺產，而少有《設計論》遺產，而當今設計理論家對中國設計美學論述的建構似乎仍在「初步建構階段」【19】，所以尚無論斷的客觀條件。另一方面，所謂「設計經營（布置）美感論」或「設計布局美感論」基本上也是著眼於藝術創作法則與藝術美感法則的探討，而就歷史的角度來看，所有的藝術創作法則與藝術美感法則都是隨著時代而逐漸改變的，所以也無須論斷，只能進行「回復文脈的再詮釋」與當今設計藝術類科「應用上的再詮釋」而已。所以本論文的第三部分即在更進一步的「回復文脈再詮釋」，而第四部分則進行「應用可能性上的再詮釋」。

在中國的繪畫美學上，不論美感的經營論、布置論或布局論，最難以西方美學概念或西方繪畫美學構圖論表達者就在於：「畫面與創意的同時經營」。或是說西方設計美學、繪畫美學裡基本上是沒有所謂「寫意概念」，沒有所謂「情意與畫面（視景、物象）間交融的操作」這樣的概念。然而中國的設計藝術類科發展卻早在唐朝就有文學與藝術（繪畫）高度結合的傾向,；在明清之際，則更有許多跨類科設計藝術成熟的發展，以中國繪畫發展或美學發展來看，布置論到布局論，猶如「（畫面）物象經營」到「（整體）美感經營」。所以，在本文的第三部分，就循此脈絡再度詮釋設計美學的經營論與布局論可能的成因、內容，這種再詮釋當然也包括了理論的再建構。

【19】
雖然有關中國設計史的研究、中國美學的研究在二〇〇〇年以後出版發的質與量均相當之多，但是涉及中國設計美學的研究，涉及中國設計理論的研究卻仍然十分稀少，其中較可觀的只有：漢寶德於二〇〇五年出版收錄舊文的《漢寶德談美》；楊裕富於二〇〇七年發的〈從傳統工藝發展試論我國設計美學的形成〉；杭間於二〇〇七年出版的《中國工藝美學史》及紹琦、李良璁等於二〇〇九年出版的教科書《中國古代設計思想史略》等。所以中國設計美學的研究目前只能算是初步建構階段吧。

唐朝山水詩與田園詩在美感經營上的貢獻

中國的文學發展若以文體而論，通常就稱為唐詩、宋詞、元明劇曲、清小說[20]。相對於六朝駢文與舊體詩而言，唐朝初期的文學裡寫景的山水詩、邊塞詩、田園詩是當時文學裡重要的類科之一，同樣的繪畫類科的發展上也約略於六朝開始有所謂的山水畫類科出現，而在唐朝時山水詩乃至於山水畫論都成為繪畫上極其重要的類科與理論。

山水詩與山水畫同時在唐朝興盛，並成為重要的藝文分科，這在中國美感取向的形成上、中國美學思想的深化上，乃至於中國美學史上都具有極重要的意義。這極其重要的意義在宋朝的蘇東坡對唐朝藝文家王維的評論中彰顯出來。蘇軾在評價王維的作品時說：「味摩詰之詩，詩中有畫；觀摩詰之畫，畫中有詩」[21]。王維的藝文成就與美學開拓也自此逐漸被後人高度推崇，乃至於有禪畫之祖、（畫分南北宗的）南畫之祖、寫意畫、水墨畫、文人畫之源頭等美稱，甚至王維退休後在終南山麓所設計經營自居的「輞川別業」也被譽為私家園林的源頭與典範。

凡此總總都指出：唐朝時所發展的審美取向裡，文學與繪畫的高度結合為第一義，王維的作品則為開創此美感法則並於作品中熟練運用的第一人，而這種美感品味的起源乃在於山水詩與山水畫同時盛行，並且由所謂的文人所推動，對上這種美感品味影響了，也對抗了宮廷文化與貴族文化；對下這種美感品味影響了民間文化，也吸收了民間文化。在審美品味的開拓上，一種結合山林隱士文人生活的寫景，最早的典範大概就屬六朝時陶淵明的隱居生活與唐朝時王維的退休生活，而文人隱士自然不必「禮、樂、射、御、書、數」的念茲在茲，而是琴棋書畫茶當酒，順便參禪逍遙居（王維），或田園耕讀苦當樂，隱居且作桃花源（陶淵明）了。

【20】參考文獻，葉慶炳，一九八四。

【21】轉引自，葉慶炳，一九八四，頁二九四。

所以，這種山水畫與山水詩的結合後所呈現的閒居審美品味，到了宋朝就發展出「世之篤論，為山水有可行者，有可望者，有可遊者，有可居者。畫凡至此，皆入妙品」[22]的審美品論；到了明末則更加上「因借無由，觸情俱是」而成為江南庭園設計上的主流審美品味了。

明清之畫論與市場經濟下的設計藝術趨勢

前節重新由審美品味詮釋設計美學的發展，由於注重成因與影響，所以好像每個時期的主流審美品味都是唯一且一致的。其實每個時期的主流審美品味都是唯一且一致這樣的看法只是美學理論家的主觀願望罷了，明末或明清之際的權力結構顯然不可能也不必要符合美學理論家的主觀願望。

我們先有了這種認識之後，再來解讀明末極其重要的畫家董其昌所提出的：「禪家有南北二宗，唐時始分，畫之南北宗亦唐時分也」[23]，應該可以理解董其昌將所謂繪畫南宗或文人畫推向「道統」、推向主流的（美學理論家式的）主觀願望。而事實上，由唐朝到明朝這麼長久時間裡，中國文化裡的繪畫理論是否如董其昌所主張的一脈相傳？中國文化裡的審美品味是否如美學理論家所期望的定於一尊？中國文化裡的權力結構，乃至於社經結構也都如唐朝之舊制一成不變？答案當然是否定的。

尤其在明朝一代，歷經了初期「鄭和七下西洋」的軍事實力，到明末日本末流海盜在江浙一帶的肆意進出，朝廷毫無辦法的窘境。更不用說從明朝中葉起，西方文化即以勸善的宗教文明為外衣，進行「文化叩關」與試探性的，商業壟斷的殖民叩關，加上明末嚴黨、閹黨所形成的「政治黑暗，市場暢旺」強烈對比[24]。如果元代藝術發展可以用

【22】語出宋郭熙《林泉高致集‧山水訓》，轉引自朱良志，二〇〇五，《中國美學名著導讀》。

【23】參考文獻：朱良志，二〇〇五，頁一九七。

【24】參考文獻：陸明哲，二〇〇六，頁三三一—二五六；；高木森，二〇〇五，頁一一五。

「強烈的文人意識」來形容，明代的藝術發展可以用「審美意識的大變遷」來總括式形容的話[25]，那麼明末的畫風顯然不是董其昌所期望的南宗所能定於一尊。這審美意識的大變遷尤其集中在明末，而致繪畫美學所支撐與反應的至少有四股平行的主流浪潮，分別是：宮廷畫派、文人畫派、民俗畫派（特別是建築彩繪工匠所支撐的寺廟道觀畫派與民俗祭典的吉祥畫）與市場畫派（特別是江南富商所贊助的庭園裝修工程與傳統建築工匠裡的蘇式彩繪）。

晚明百年間（一五四四—一六四四）宮廷歷經世宗、穆宗、神宗、光宗、熹宗、思宗等六位皇帝，除了神宗年幼繼位的前十年（一五七二—一五八二，萬曆元年至萬曆十年）內閣首輔張居正在位期間皇帝不得不信任「老師」以外，絕大部分的時段裡明朝的統治者似乎只信任道士、宦官與拍馬屁表忠之佞臣，弄得政治極為黑暗。宮廷之內本無光彩可言，供職於畫院、工部、武英殿與翰林院的畫家與畫匠基本上都視為畫工，作品雖多但這個時期的宮廷畫工卻少被藝術史家稱為（宮廷）畫派。

另外「畫工」一詞與今人用法稍有出入，元、明時期「畫工」指依工時計酬的職業畫家，他們大多登記為「匠戶」，以備隨時接受皇室徵詔，在元、明時期徵詔後入工部從事各類匠藝之作。「在畫工裡雖然有文人化畫工、宮廷畫工和寺廟畫工，但唯有前二者可入畫史。所以，在畫史中，從事寺廟畫的職業畫家就不列入畫工之列」（高木森，一九九八，頁二二六），當然「還有很多活動於社會底層的畫匠，他們（也）並不受畫史家的青睞，所以不在畫史留名。易言之，明朝宣德間崛起的宮廷畫家和職業畫家便是這些潛伏在民間的畫匠，他們不是喜好高談闊論者，而是沈默的一群。」（高木森，二〇〇五，頁二七）。

明代的宮廷畫家歷經洪武時期的慘烈悲劇後[26]則更是沈默一群綿羊中的啞巴。所

【25】
參考文獻：李曉、曾遂今，二〇〇八，《玩美中國：圖解中國藝術史》。

【26】
洪武年間畫史有記載受詔當宮廷畫家的十二人之中，就有兩人因讒言或皇帝未說明的忌諱而被處死。詳參考文獻：高木森，二〇〇五，頁三一。

以，宮廷畫派、文人畫派、民俗畫派與市場畫派中只有文人畫派參與了繪畫理論的建構而被畫史家記錄下來。而當時文人畫派的領袖人物董其昌，似乎就成為分析晚明時期繪畫美學的唯一文字線索。然而，董其昌的「畫分南北二宗始於唐朝，於今南宗獨盛」之說，大概只是明朝特有的宗派思想作祟[27]與董其昌心儀王維的成就，以及企圖標榜自己畫風裡文人氣息的正當性等因素所作成的投機性論斷吧[28]。晚明最重要的畫論都可能是唯心論裡的「違心之論」，那麼又怎麼據以推斷明朝的設計藝術趨勢、美感品味或美學思想呢？

顯然，面對晚明時期熱衷仕途的藝術家與美學家的著作「文本」應該更深入的進行「回復文脈式再解讀」。另一方面，晚明時期絕意仕途，賣藝維生的文人的著作，諸如：計成的《園冶》、李漁的《閒情偶寄》，乃至於「不在畫史留名」的民間畫匠傳用的「匠師手冊」或難以考證確切年代、作者的畫譜、民間畫訣（畫師口訣）等，在解讀明清時期的設計藝術趨勢、美感品味或美學思想上，才更是「彌足珍貴並據以推論」的「文獻」。更何況整個明清時期在市場經濟活絡的催促下，不但各類科設計藝術均有快速成熟的發展，設計藝術美感的類科間跨領域融合更是不可避免的實況。

就繪畫趨勢、繪畫美感品味或繪畫美學思想部分而言，在元朝戲曲雖然蓬勃發展，但「戲劇的藝術觀尚未對繪畫發生作用，這個情況到了明朝便發生了巨大的轉變。……繪畫戲劇化的特點有四：第一、人物畫的題材常取自戲劇畫的歷史故實，如三顧茅廬、武侯高臥。第二畫面有劇場效果，因此對背景的描寫比較重視裝飾趣味，不是一般的自然景物描寫，也不是哲學表意或宗教圖像。第三、利用許多誇張的手法，增強人物動作和面容表情……第四、有比較強的的力感和動感」（高木森，二〇〇五，頁四六）。

【28】參考文獻：高木森，二〇〇五，頁一七九。

【27】高木森指出：「董氏畫論大多是隨筆式的題跋語，沒有什麼邏輯系統可言，而且矛盾叢生……明末的思想鬥爭遍及各界生活圈……在清朝的愚民政策下，禪儒思想大勝，以模稜思維玩弄權術者成為時代主流，繪畫則董派大行其道，在清初成為正統派」。引自參考文獻：高木森，二〇〇五，頁一八〇.；頁一八六。

就戲劇趨勢、戲劇美感品味或戲劇美學思想部分而言，從元代的雜劇與南戲發展到明朝中葉的崑曲，再發展到晚明的劇曲，乃至明清的傳奇或清初徽班入京的京劇，最具戲劇美感品味或美學成就的還是晚明時期的重要劇作家湯顯祖。湯顯祖的美學理論應該可以用「情、詞、曲、腔（韵）」的嚴密配合與意（構思）以表「情」這兩大原則來說明，而「湯顯祖認為，文學藝術的本質就是這個情字，各種文學藝術都是由情產生出來的，文學藝術所以能感動人，也是因為有情」（葉朗，一九九六，頁三三二）。所以，詞、曲、腔的美，在表「情」的創作過程裡都只能屬於形式美，這些形式美都因劇「情」而活過來，也都因「義理說教」而死過去。

就新興的版畫藝術（特別是劇本，小說刻本裡的木刻版畫）與江南園林設計藝術而言，前者的美感品味當然要結合當時戲劇與文學的美感品味，也要結合繪畫的美感品味，更要配合木刻與印刷的技術與品味。而後者的美感品味則明顯的從山水畫、文人畫為根源而開拓出新境來，更要配合建築的美感品味與花鳥植栽乃至於琴棋書畫的技術與美感品味。

大體而言庭園、劇曲、繪畫與版刻是設計藝術美感跨領域融合中，最具代表性的藝文類科，其中庭園設計（特別是江南庭園）更是這些具代表性藝文類科中的典範。所以，拿明清之際江南庭園設計的代表性論述：《園冶》當作設計美學理論再建構時最重要的材料，應該是設計美學研究策略上明智的選擇。

設計美學的本質與屬性

「中國設計美學經營論在明清之際已達成熟的境界」，這樣的話語，既不是美學範疇（category），也不是美學命題（thesis），而是似若論證後美學命題，因為好像沒有反命題（antithesis）成立。

那麼，「中國設計美學經營論在明清之際已達成熟的境界」，這樣的話語到底為真或是為假呢？如果依康德（Kant, I）所建構的哲學體系來論，這樣的話語就是渾話，無法論證的話；但是如果黑格爾（Hegal, G.W.F.）所建構的哲學體系來論，這樣的話就可能是真話，符合史實且依（唯心）辯證法論證後的真話[29]。

然而，設計美學的屬性上與亞理斯多德的神話戲劇美學較為接近，而與十九世紀前西方哲學家所建構的形而上美學較不相干[30]。設計美學的論述通常既不依康德哲學體系來論證，也不依黑格爾哲學體系來論證，而是如亞理斯多德的《詩學》一般，以史實與民族現況來建構出一套能解釋美感的操作性描述（規範）。

理論再建構的方法與素材

在組織整理前述的分析推論資料時，設計美學理論再建構的一些前提先予以說明如後：

（一）本研究主題為中國設計美學經營論系列，這表示以下所要建構的理論是中國設計美學的一部份，而不是全部。中國設計美學的成分當然還有其它待整理與再建構的

【29】
康德哲學主要是從對品味的判斷（judgment of taste）推論到美感的存在，基本上根本不談藝術品，也不談藝術品的風格問題。黑格爾哲學主要是先確立絕對的理念（或心智）存在，現象只是絕對理念的外在顯現，黑格爾的《美學講義》基本上就是談藝術風格的演進問題，以黑格爾自稱的大邏輯（辯證法）來論證藝術風格由象徵型藝術（黑格爾稱此為正題），到古典型藝術（黑格爾稱此為正題），最後到浪漫型藝術（黑格爾稱此為正題）。所以，只要黑格爾自認為藝術風格與史實吻合，那麼論證的結果就是所有藝術都朝向浪漫型藝術前進。詳：參考文獻：
Townsend,Dabney, 2004, p.117-156; Gaut,Berys and Lopes,Dominic M.

內容。

　　（二）再建構時所採用的「元素」，將以庭園設計裡極重要書籍《園冶》一書美學思想的承傳與發展為主要骨架。另外，中國傳統山水畫論以及民間匠師的匠師手冊與畫訣也是重要的參考資料。

　　（三）依第三章第二節的分析與假設性推論，布局論發展至明清之際，顯然與整體藝術發展的總趨勢密切結合，而非只適用於庭園設計這一單科藝術。明清之際庭園設計的趨勢：「詩情畫意」，也就成了理解與體會「布局論」的方便法門。

　　大體而言，布局論分成「詩情」與「畫意」兩大塊，詩情偏向戲劇文學的美感與手法，而畫意偏向造形藝術（如：造景）的美感與手法。

　　（四）依第三章第二節的分析與假設性推論，布局論是從布置論擴張所成。而在前述研究過程中對布局論與布置論的稱呼常依引據來源、出處、時代背景與理論所處理的對象、目的等而有不同的名稱，所以先予以一致化定義如後。

　　布置論在前章也曾用：畫面經營、物象經營、第一層次經營論。布局論在前章則曾用：整體美感經營、庭園美感布局經營、第二層次經營論、運思謀略以達成初期體勢經營（得體）、意（情）與景的共同經營（情景交融）。

　　可見得布局論是布置論的擴充與深化。以系統論來說布置論是布局論的子系統；以集合論來說布置論是布局論的子集合。所以在以下的布局論建構時已包括了布置論的成分。

【30】
西方建築美學裡除了西方《建築書》的注重形式比例的傳統以外，更注重詩性（tectonic）。主要原因就在於建築、藝術與設計被視為「創造之學」。詳參考文獻：Antoniades, Anthon C. 1992. 2005, p.55-82.

中國設計美學布局論的內容

布局論包括以下六個成分或子系統：

（一）布置法，布置法之下又有三個法則，分別為：主從法則（賓主法則）、留天留地法則、位序對仗法則。其中，留天留地法則衍生出留白法則與虛實法則；主從法則衍生出個數群化法則。

（二）得體法，得體法之下又有四個法則，分別為：主體成形法則、構思成形法則（也與因由法則相關）、得意法則（其下又括人情法則、物情法則）、烘托法則（也稱裝飾法則，指用以增美的元素要能配合主體與主題）

（三）因由法，大體可分兩個法則，客觀條件為因，主觀意願為由。所以與得體法在構思時互相資借。

（四）假借法，假借法之下分兩大法則群，分別為：時借法則（依時間與季節而臨景）、向借法則（依方向而臨景或遮蔽）。

（五）適宜法，即適宜性（的權衡），包括三大類原則：藝術品表達與主題間的適宜性（fitness）原則；藝術品部分與整體間的適宜性原則；藝術品表達中主題、子題、題素間的適宜性原則。

【31】
參考文獻，王樹村，二
○○三。

（六）視景法，指寺廟彩繪的增加美感法則，要點為：將彩繪當作說故事與戲劇中
的人物加場景，所以，主角臉部要盡量朝向觀畫者，人物與景色也要符合布置法則，並
且在畫中要看得出戲，看得出情與姿，所以臉部表情與人物配件要適度的誇張等等，在
民間畫訣裡以「真假、虛實、賓主、聚散」八字作為口訣【31】。這是繪畫戲劇化了以後所
增強的原則，也可稱為主場布局法則，與布置法高度相關。

佈局美感的操作與應用

布局論應用的特點

前述以系統層級的方式羅列了第二層級六個法（原則），第三層級如果視景法以民
間畫訣的「真假、虛實、賓主、聚散」八字為第三層級的元素的話，那麼第三層級就有
二十二個法則。只是這二十二個法則之間並不具有「互不重疊」的分界，同時有部分第
三層級的法則，也會衍生出下一層級（或同一層級）的更具體的小法則。

另一方面，雖然在整理這些（布局）論、法、法則、小法則時已經盡量設法擺在較
恰當的層級。但是一方面在法則的用詞（稱呼）與法則間既有的模糊相關性上，確實很
難準確的將「論、法、法則、小法則」擺在十分精確且恰當的層級中。再一方面，所謂
的美感操作性法則或「增加設計品美感」的操作途徑，往往是由設計師苦心積慮而得出
的，所以這些法則的應用（操作性）也往往要勤以練習並苦心積慮才容易體會。大體而
的，

言，層級越高的越屬於原則性與觀念性，層級越低的則越屬於具體與式樣（或所謂單一設計藝術類科的程式化）。

本研究拾古人之人牙慧（主要是計成的智慧與民間畫匠的智慧），將布局論的緣由、發展脈絡與設計藝術、乃至於政治經濟的發展脈絡放在一起，並予以「切割、調整、拉線、配對」整理所得的結果，好像很難如西方文化下滋長而出的審美原則一般，看似得出較為具體的、有憑有據的原則。原則或法則間，也看似較具有系統觀。為什麼會有這樣的感受呢？這樣的感受到底表示研究的結果較偏向可信呢？還是不可信呢？本研究認為有兩個觀點應該提出來釋疑。

第一個觀點：美感是概念推理而來還是生活經驗而來？

由於文化的不同，所以各文化而滋長出不同的審美取向。西方的審美原則或設計美感操作原則，主要從前希臘時期畢達哥拉斯派的數論所衍生出來，先是相信數與數之比（比例 proportion）」、「完整而據數理的幾何圖形切割」為最主要的美感原則，所以在西方藝術發展的歷史長河裡，自然而然的馴化出「數理美感」為美的最高原則，而較低的原則都是由這些最高原則所推論出來的，所以，而今西方設計美學論述與創作實踐上所凝結的所謂美學原則，當然就會呈現較具有系統觀與較為「看似具體且可信」的美感操作法則，這「看似可信」其實只是「可推理，可論證或可實驗」的主觀意願的投射，與美的感受關係不大。設計美學裡，所謂美的操作原則，應該是以「能否做出作品以及能否感受到美感」為最主要的依歸，而不是具有語言謂稱上的清晰性與系統性為主要依歸。

第二個觀點：如何判斷與解析具操作性的設計美感法則？

反過來思考時，任何的理論建構時語言謂稱上的清晰性與系統性仍然相當重要，設計美學理論建構時當然也不例外，因為這涉及論述的可理解性，也涉及理論的應用性。

本研究認為在之前所整理古人牙慧而後陳述的「中國設計美學布局論的內容」為了求得符合中國唐朝至明清之際文化脈絡下的「清晰性與系統性」，同時符合現今中文白話的習慣性，所以在語言謂稱上或有未盡斟酌之處，但也以兼顧「可理解」與「可體會」為目標。

布局論應用的可能方向

中國設計美學經營論與布局論就理論的角度而言，都屬於理論的再建構過程。而就設計美學建構的目的而言，筆者認為應該如亞理斯多德寫就《詩學》一般，以史實與民族現況來建構出一套能解釋美感的操作性規範。另一方面，在研究上，本論文以設計美學為最主要的研究對象，而布局論又是初步研究的成果，所以，布局論應用的可能方向大致有以下幾類：

第一類：直接應用於庭園設計的設計操作上。

第二類：直接應用於中國庭園設計美學的再建構過程上。諸如：更具體的整理中國江南園林設計美學的內容，乃至於更具體與系統的整理《園冶》一書中「造景」的操作手法。

第三類：直接應用於明清之際建築美學的再建構過程上。

第四類：直接應用於中國傳統美學的再建構過程上。

第五類：間接應用於尋求中國味的景觀設計。

第六類：間接應用於尋求中國味的產品設計。

結論

本文著眼於設計美學理論的建構，只能清楚記載研究的目的，陳述所建構的理論以及研究的脈絡、途徑與方法，卻無法以唯心論的角度提出結論。在漫長的研究過程中只能把握「以設計作品為依據來尋找清晰的概念（共相），進行極其有限的推論，並據以此概念可還原於心象、意象或物象（殊相）」，而無法（也沒必要）把握整篇論文能有一個結辯的結論。只能以設計美學理論建構的角度，提供一些研究上方法論的心得與研究主題上的心得，當作此篇論文的結語。

設計美學研究的途徑在於人文理論的再建構

如果我們承認亞理斯多德的《詩學》是西方文化脈絡下第一本完整的美學著作的話。那麼，設計美學研究的途徑與方法顯然是人文理論的不斷再建構過程，設計美學理論建構的嚴謹性在於放對文化脈絡，而不在於所謂科學性的論證或形而上學式的論證。

設計美學在建構過程中應該具有文化相對論的視野與胸襟

設計美學建構的目的如果放在設計作品的解析與設計創作指引的話，那麼在建構過程中應該具有文化相對論的視野與胸襟。如此一來才可能初步達到義大利建築史家塔夫理（Tafuri, M）所稱的「理論建構時該有的意識形態警覺性」。其實，不只是人文性的建築理論是如此，設計美學理論則更應該放對文化脈絡來提煉，而不是以西方的建築美學或設計美學來「將就」全世界各種文化下的審美品味。

風格式的設計美學研究只能當作理論建構時的補充資料

由於現今藝術史的理論資料仍以風格式寫作最為豐富，加上中國美學史的資料又都以文學理論為根基。所以，目前部分設計美學史的研究，常採用藝術史式樣體寫作的方法，作為設計美學研究的方法。但是西方藝術史中，式樣體寫作的方法其實是帶有「黑格爾式」論證的陷阱：「先有時代精神，後有藝術風格呈現」，那麼時代精神是什麼？黑格爾式的時代精神也好，黑格爾式的民族精神也好，以法律術語而言其實都是作者的「自由心證」，以哲學術語而言其實都是作者主觀意願的客觀投射，如此的論證結果只接受（德國）民族精神的感召與德意志民族群眾（在專制統治下）的不得不愛戴，又有什麼學術的嚴謹性與與貢獻可言呢？面對風格式的設計美學研究的成果，只能祈禱研究者的「直覺」投射，剛好命中歷史上權力者的心懷而已，更何況超時空的假投射呢？所以，風格式的設計美學研究只能當作理論建構時的補充資料。

只有解構式研究方法才能貼近歷史，逃脫權力對知識的干預

本研究裡所指稱的「回復文脈式再解讀」、「美學理論的再建構」就是解構式的研究方法論（指研究方法與知識論的態度）。

高估了畫論，低估了畫訣

在解構式的研究方法下，「發現」董其昌的「畫論」被藝術史家高估，而民間匠師的「畫訣」被藝術史家低估。

研究的難處在於中文裡字義與詞義的歷時性變化

由於中國設計美學史直到二十一世紀才受到「學術界」的注意，相對於以希臘羅馬文化為基底的西方設計美學史而言，當然投入的研究與寫作的工作不夠。本論文的開創性與貢獻即在於花了較多的時間在設計美學原則稱呼的斟酌上。諸如中國設計美學經營論的建構，最後以布局論來稱呼。雖然字義與詞義上仍有「布勢、布陳、布形、經營、設計」可供選定稱呼，但是最後還是斟酌既有的相關美學思想史料，以謝赫六法中的「經營」位置是也，以及圍棋術語：開局之初布勢大局的「布局」來作為命名。

這是因為設計美學的建構，既要考量相關美學思想史料的出處，也要考量今人閱讀時的會意。

而這種專有名詞的命名本來就是史學研究裡重要的一環，差別只在於中國設計美

學史的研究工作始於二十一世紀中國市場受到矚目之後，而西洋設計美學史的研究工作則大有羅馬時期維楚維斯以降，大量的各種《建築書》遺產，維楚維斯人圖式研究，以及二十世紀開始大量的建築理論史、現代設計美學教條式著作來支持，這種專有名詞的命名本早就形成「學術界」的共識。沒有「共識」的累積，當然造成論文寫作的難處，更不用說從唐朝到現在，中文的字義與詞義還受到唐初大量翻譯佛經以及清末大量借用日文漢文轉譯西洋「經典」的影響。

布局論最能突顯中國藝術創作特色與設計美學的特色

　　這當然是研究者的主觀意願的客觀投射，只是相對於二十一世紀中國市場的崛起，本論文在注重解構式研究方法的嚴謹性上，這客觀的投射應該較有機會投中「中國市場上」消費者的心坎裡。設計的研究不是十分注重文化性、生活性及潛在消費者的需求嗎？設計美學的研究也不例外吧。

※本文以英文「Chinese Design Aesthetics Management Theories Series」為名，以 Yang Yu-Fu, Lin Chang-Rong, Li Jing-Xi 為作者順序，發表於 JSSD Vol.59 No.3. Issue.213. (ISSN 0970-8173)。

第四章

傳統設計美學意論系列研究

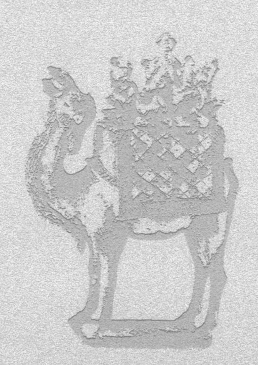

前言

中國美學的發展在唐至五代期間，雖仍然續承著魏晉南北朝以來的氣韻生動說或「氣論」的提法，但也別開生面的提出「詩畫合一」、「意境論」、「書畫同源」、「意在筆先」等圍繞著「意」的美學新論述，這樣的「意」的「意論」是魏晉南北朝的「氣論」所無法詮釋。可惜，不論「詩畫合一說」或「意境論」這些創新的審美範疇或美學議題，通常只是諸多「準美學論述」中的隻字片語，而整個唐至五代期間卻少有如謝赫的《畫品》一般的著作，深刻且完整地論述繪畫美學，並直接由後人依此擴張為重要美學命題，乃至成為重要美學範疇。

本篇論文以中國設計美學「意論」系列為題，首先即對主題與範圍的方法論上進行必要的澄清與界定如下，然後才說明針對主題的研究方法於後。

唐朝美學範疇與唐朝藝術史論命題的不對稱

在藝術史裡，中國的唐朝幾乎是備受讚譽的年代，幾乎所有的藝術史家都用盡了美麗的辭藻來形容中國這一時期的藝術發展，諸如：莊嚴雄偉、活潑寫實（蘇立文，一九九二，頁一三二）；雍容典麗、秀美、豐滿（杭間，二〇〇七，頁八八）大國風範、貴族氣派、雍容大度、華麗豐滿（高豐，二〇〇六，頁一五）。這些辭藻既像風格（style）描述，又像品味（taste）描述。反而是在藝術思想的探討上，似乎很難有一個體系性的說法，或是說，隋唐至五代在藝術品、文學作品燦爛發光的年代，藝術思想、美

學理論卻是相對的沈寂。

算得上明確的藝術史作與畫論（美學理論或美學理論材料）者大概只有李嗣真（六九〇─）的《續畫品錄》、白居易（八一〇─）的《畫記》、張彥遠（八一五─八七五）的《歷代名畫記》、司空圖的《二十四詩品》、荊浩的《筆法記》，乃至於書法專論下孫過庭的《書譜》或五代或宋人託言王維的《山水訣》、《山水論》【1】。乃至隋唐至五代的審美範疇只有眾人說的「意境說」，審美命題只有張彥遠提出的「境與性會」，司空圖提出的「思與境偕」【2】或再加一個張彥遠所提出的雷同審美命題「向所謂意存筆先，畫盡意在也」（傅抱石，一九八七，頁六九）。

顯然，唐朝的藝文成就與唐朝審美範疇（或藝文思想）的開拓之間並不相稱。更不相稱的是「意境說」只是隻字片語的後人論證，「意境」一詞卻在清末王國維的論述後，大為彰顯。

在王國維的論述裡「意境」即是「意境」，在較為考證的說法裡意境的「境」就是象外之象，所以「意境」就是「意象」的特殊說法（葉朗，一九九六，頁三一〇；頁一九二），另外，也有文學史家認為唐朝時王維『學畫秘訣曰「然山水畫，意在筆先。」意即意境，故能畫中有詩，詩中有畫』（葉慶炳，一九八〇，頁二九四）。

作為唐朝最重要的審美範疇：「意境」是不是也像黑格爾在美學講義所稱的「風格（style）」，或二十世紀初起經驗主義學派裡美學的重要名詞（或審美範疇）「品味（tease）」一樣，既指稱了所有的美感經驗（或審美範疇）可能性，又分辨不出任何一個特有的美感經驗（或審美範疇）呢？

本研究認為，「意境說」很可能是並不清晰的審美範疇，它只是隋唐至五代眾多審

【1】
參考文獻：葛路，一九八七；朱良志，二〇〇五；葉朗，一九九六；許仁圖，一九七五。

【2】
參考文獻：葉朗，一九九六，頁一八七；頁一九〇─二〇四。

美命題中較為交集且凸顯的概念之一，由於「意境」兩字一詞的拆解組合頗為靈活，以致唐朝之後的文論家特別中意以「意境」一詞來論說唐朝的美學思想或藝文思想而已。我們如果從相關的文獻與論述中，仔細推敲這一時期的各種審美命題的交集時，不僅可以歸納出「意境說」，也可以歸納出「詩畫合一說」、「寫意說」、山水畫論中的「意在筆先說」或「由氣轉意說」。甚至我們可以大膽的假設：魏晉南北朝的最重要審美範疇：「氣韻生動」的「氣論」輾轉發展到隋唐五代時已經開拓出嶄新的審美範疇：「意在筆先」或「意象意境」的「意論」。

「意論」集結了諸多重要的審美命題，而「意境」這個詞與概念（或審美範疇）在佛教逐漸加深影響中國文化之下，先是與「境界」（唐朝之後因翻譯佛經而新創的詞彙之一）這個詞與概念結合，進而成為一個「多義且混沌」的概念，以致成為理論建構上十分含混卻又可隨意解釋的詞，終至在理論概括時，領先各意論，成為最凸顯的審美論述。就像佛教進入中國後所新創的各種詞彙之中「莊嚴」一詞本義為增美（deco），但因長期與「法相莊嚴」連結，乃至如今「莊嚴」已然轉義為望文生義的「莊重慈悲」或「莊重肅穆」的意思，而絲毫沒有「增美」的意思。

本文主要目的就在探討中國唐朝至五代的美學思想，透過這段時間裡的相關美學著作，以及藝文發展實況，重新建構出更具解釋能力的審美範疇與設計美學。

在研究上，我們先假設『魏晉南北朝的最重要審美範疇「意論」，並連同「氣論」輾轉發展到隋唐五代時嶄新的審美範疇「意論」，持續成為爾後藝文創作的重要審美取向』。只是本論文主要目的並不在於驗證前述的假設，而在於重新建構出更具解釋能力的審美範疇與設計美學。所以，這個假設只是引發理論建構時可能的線索而已。這可能的線索如前述分析，那就是：意境說、詩畫合一說、寫意說與山水畫論中

的「意在筆先說」。

西洋美學範疇分析西洋藝術史命題時的侷限性

在西方文化裡，美感作為文學描述大概早至希臘文化發軔時期。美感作為類比於理性知識的研究則始自德國啟蒙運動時期的理性主義學派，其中以包姆佳敦（Baumgarten, A, 1714-62）提出美學（Aesthetics）一詞最為突出（劉昌元，一九八六，頁一）。美感作為重要的哲學命題，並以美感範疇或審美範疇來指稱，則始自於德國哲學家康德（Kant, I, 1724-1804）。

波蘭美學家達達基滋（Tatarkiewicz, W）則認為西洋之美或美感的研究史裡，「美（beautiful）」這個詞與概念歷經了許多不同的稱呼，從希臘時期的 κλου 到羅馬時期的 pulchrum，到文藝復興時期的新詞彙 bellum，再到當代義大利文與西班牙文的 bello、法文的 beau、英文的 beautiful，乃至於德文的 schon 以及波蘭文的 pickny 等，beautiful 一詞歷經這許多稱呼的過程後，當然也會一詞多義與意涵衍生而創新詞，我們通稱這美的意涵衍生所創的新詞及其指稱為「美的變相（variation of beauty）」。就算經過哲學家以美學範疇（aesthetics categories）或美的範疇（categories of beauty）來界定與論證。

「它在美學中通用的情形，康德的用意實際上遠少於亞理斯多得的用意。如果說美感性質的概念算不上是一個明確的概念的話，那麼美感範疇的概念，更算不上（是）一個明確的概念。然而，在過去，它（美感範疇概念）依舊通用。十九世紀以及某一些二十世紀的美學家的野心，便是給美感範疇開出一個完整的名單，並藉以包圍（涵蓋）整個美的領域」（達達基滋，一九八七，頁二○二）。

從這個角度來看，西洋美學範疇論域對西洋藝術史上的命題論證或議題詮釋，顯然是既不精確也極受侷限。

我們簡單的舉些例子就可完全理解這種「既不精確也極受侷限」的困境。經過康德的美感範疇論之後，十九世紀的西方美學家大致分兩派來拓展美學論述，經驗主義學派的美學家努力的論證美感與快感的差異，並建構出新的美感概念：品味（taste）來替代美的概念；理性主義學派的美學家則努力於「給美感範疇開出一個完整的名單，並藉以涵蓋整個美的領域」。

很可惜的這些努力都遇著了先天的障礙：不清晰且不明確的概念實在無法涵蓋整個美的領域，另一方面這些努力更遇著了後天的失調：美學論述進展之慢，遠遠落後於文學與藝術在二十世紀的進展及世俗化。

更不用說西洋美學家在十九世紀末所勉強總結出來的「人類」美感三大範疇：優美（grace）、悲劇（tragedy）、崇高（sublime），乃至於相關衍生的美感範疇，從來都不具普同性，而美學家們卻一直認定具有普同性[3]，卻忘了這審美三大範疇卻是從不同的背景裡生成的這個事實[4]，先認定具有普同性，再論證「給美感範疇開出一個完整的名單，當然會將美感經驗與創作經驗的分析搞得牛頭不對馬嘴，並藉以涵蓋整個美的領域」，而逐漸喪失美學知識的能動性。

設計美學的操作性

美學的操作性就像西方第一本晚完整的美學論著：亞理斯多德的《詩學》的命名一樣，其希臘原文意指創作製作學。設計美學的建構應該忽略知識普同性理想，而更直

[3] 尤有甚者則為社會達爾文主義的信徒，總認為西洋文明淘練下的「知識」就是全人類的真理，連藝術創作也無例外。這種知識的建構當然是經不起事實的檢驗。

[4] 「悲劇」成為美學三大範疇之一起於亞理斯多德的《詩學》以及希臘時期祭神劇轉變至戲劇的過程，所以悲劇審美範疇的子範疇，其實也解析不了西方當代戲劇以外類科的藝術創作，更遑論與其它文化下各種藝術作品的美感經驗。

接對應到所觀照的創作類科上，所以設計美學的論述在推理論證過程上可以借重與分享整體美學的成果，但設計美學建構的目標與特性上則更應注重所觀照的創作類科的分析能力。

換句話說，設計美學的研究，其特性與亞理斯多德的《詩學》一樣，以希臘文化裡的祭神劇、神話與戲劇為背景材料，建構出理想且可行的創作理論，並處理與解釋了希臘文化下的審美取向（aesthetics orientation）與審美經驗（aesthetics experience）。擺對了文化背景，設計美學的建構才稱得上具操作性，也才能避開西洋美學論述發展在十九世紀末所遭遇與經歷的困境。

所以，針對「中國設計美學意論系列」這樣的研究主題，本研究先以確實為唐至五代期間的相關美學論著為論述的主要分析材料，而以傳言託言為唐至五代期間的相關美學論著為論述的輔助分析材料（如：王維的《山水訣》、《山水論》。並將唐至五代的文化發展與設計、文學、藝術創作當作重要的論證文脈。而在論證與論述發展上，本篇研究先於論文第二部分建構整體美學，稱之為設計美學意論原型；然後在於論文第三部分整理陳述設計美學，並論述美學「意論」在唐至五代當時與宋元之後的影響，稱之為設計美學意論的展開；最後再回顧此研究，並提出研究的重要成果為結論。

設計美學意論原型

中國的隋朝建立於西元五八一年，唐朝建立於西元六一八年，宋朝建立後依然稱霸南中國而於西元一二七六年為北方興起的勢力元朝所滅。由於隋朝只有三十七年，五代合計只有五十三年，所以在歷史研究上，大部分的較細的斷代劃分都以隋唐劃為一期，而將五代與宋劃為一期。但是，如果從美學史想的發展來看與或從器物藝術發展來看，五代則多劃入唐末而視為唐朝的延伸。【5】

中國歷史上，整個唐至五代三百四十年間，幾乎可以以唐玄宗時安祿山叛變的安史之亂（七五六—七五七）為一分水嶺。安史之亂前的初唐、盛唐軍事勢力深入中亞，不但持續打通了與西方世界的貿易與文化交流，唐太宗還博得「天可汗」的美稱。政治文化影響力還透過六四〇年唐太宗命宗女文成公主與西藏讚普松讚千布的和婚，也使「天可汗」的美稱更為名符其實。安史之亂後很快進入的中唐、晚唐軍事勢力幾乎從中亞撤出，乃至軍事勢力逐漸退出路上絲路：河西走廊。至五代時，梁、唐、晉、漢、周只是中國東南十國中領土較為大的國家罷了，河西走廊已非中西貿易與中印貿易的通道，掌控在印度商人與阿拉伯商人手中的海上絲路：麻六甲航線，時斷時續再度被動地替代了陸上絲路。

在政治制度上，初唐、盛唐雖然還帶有隋朝九品中正的閥門薦舉與人物品藻的風氣，但是科舉制度逐漸以開科考試為主流，薦舉則逐漸退為特定皇族的後門小路。封建制度則徹底廢除，成為無權有俸的國家名器與嫡系皇族的安慰劑，由皇帝集權的中央郡

【5】
就畫論而言，五代雖短，但卻多有論著，而論述主張也有總結唐朝美學的意味，而少有開創宋朝美學的意味。就器物設計、藝術、文學發展而言，五代劃入唐至五代也比劃入五代至宋來得恰當。五代劃入唐的延伸，而不劃入宋的開端這樣的斷代劃分也見諸於杭間著《中國工藝美術史》、高豐著《中國工藝美術史》與葉慶炳著《中國文學史》。

縣制，軍事武力完全由中央控制，開啟了「政治清明與否繫於皇帝一人」的帝王政治。中唐、晚唐「有實無名」的封建制度逐漸興起，原先統制軍財的外圍邊疆「節度使」武官制度逐漸擴大。以軍機而免於輪調、以戰爭而勒索朝廷、以養兵而坐實軍權則是邊疆「節度使」武官制度逐漸擴大的描述，也是有實無名的封建制度借屍還魂，終於將唐朝滅亡而進入軍閥割據的五代十國。

在文化衍化上，初唐、盛唐新興階級攏西李氏武力貴族，既是人種的大混血，也帶動著民間人種與物種的混血，展現在文化衍化上無須大多創新即可達成的大開大合。中唐、晚唐之後，雖然中亞逐漸失去絲路的美稱，但胡音、胡床則逐漸融入中原文化，乃成為中國文化的不可分割的成份。這種文化衍化以宗教進入中國表達得最為明顯。初唐、盛唐不只佛教持續的進入中國，祆教（索羅德斯教）、景教（基督教的中亞支派）也在中國經歷了極其活躍的年代，更不用說中國的回教徒大量進入西京長安，成為中國回族與馬姓族群主要起源；西南亞的阿拉伯人經商駐足泉州，成為南方回族與丁姓族群主要起源。最大外來宗教的佛教也從唐朝起歷經了三次滅佛與爾後的興佛，而完全中國化了，更從改變包裝後的中國佛教，乃至改變本質的佛教禪宗進入韓國、日本的東北亞與越南。

在文學、藝術、工藝上，初唐文體已逐漸從過渡性的六朝駢文，形成律言詩體；盛唐詩以自然寫實的自然詩與邊塞詩為突出，王維、孟浩然以謳歌自然引領風騷，高適、岑參以描寫邊塞出名，李白復古以老嫗能吟集六朝之大成，杜甫開新以社經議題開中晚唐之先；中唐詩經歷安史亂則轉為社會寫實，韋應物、柳宗元謳歌自然，張藉、元稹、白居易描寫社會現實，韓愈、孟郊開奇險僻苦一派；晚唐詩以僻苦詩、唯美詩盛行（葉慶炳，一九八〇）。

繪畫的發展大致可分為三個階段：初唐延續發展了隋代風格，也吸收了邊區各族和外來藝術的影響，重要的畫家有閻立德、閻立本兄弟及尉遲乙僧等人，除人物畫以外，山水畫科漸趨成熟，花鳥畫科迅速發展。盛唐在富庶的基礎上，文化出現了豐富多彩的局面，初唐的細潤變為盛唐的雄健宏偉，人物畫上，吳道子、曹仲達的佛畫分別具有吳家樣、曹家樣的美稱，人物畫可以說是達到了極盛；山水畫科已然成熟，並出現了兩種不同的審美品味、技法、風格，一是趨於寫實大氣的青綠山水，以李思訓、李昭道父子為代表，一是趨於寫意未盡的破墨山水，以王維、盧鴻、鄭虔為代表。中晚唐階段，國勢漸衰，人物畫形成沈鬱、委婉抒情的美學特徵；反映貴族生活的新題材新畫科仕女畫突出新開；表現文人生活與新興仕宦地主階級的文人情趣的作品益發受人注意，一種以畫家狂放不羈風格和強烈突出個性的破墨山水畫家，不但推進了水墨山水畫的獨立分科，也提高了破墨山水畫的畫技，也提高了它的抒情能力（薛永年等，二〇〇五，頁九〇）。

唐代工藝的風格，除了體現一種總的雍容典麗的風格外，又有多種風格共存，如早期的秀美、工整、質樸，中期的富麗、豐滿等，在紋飾上也開發出特有的「團窠紋」與散花紋，以補充工藝構圖上既有的「云氣紋」的不足，另一方面在紋飾上，植物紋的喜好替代了漢魏時期動物紋的喜好，而植物紋裡的卷草、蓮花、牡丹等紋飾尤為盛行，唐人對牡丹的喜好可以說到了痴的地步（杭間，二〇〇七，頁八八、頁九八）。

整體而言唐至五代的藝術思潮及審美取向，就人物畫而言，佛畫的興起與佛畫中對主角佛陀表情、姿態、衣衫、紋飾的細緻規範也逐漸中國化，如何以「莊嚴」來表達「佛陀意」成為新的挑戰，人物畫的「意」的追求，可以說逐漸脫離了「如何形似？如何神似？」的糾纏；就山水畫這成熟的畫科而言，南派的「寫意意猶未盡」的破墨山

水固不必言，就連北派的「寫實大氣」青綠山水，在山形紋理技法（定型化的皴法）尚未開發完整前，大氣顯然勝於寫實，而山水畫的目的也因山水詩與田園詩的浸潤，逐漸以「畫者寫胸中之逸氣」或「觀者神遊山水，讀山水之氣勢」為品鑑的準則，總之，山水畫科本無人倫教化之功，比擬於人，才略有形似神似的議題，進而才可比擬於大之然的「氣」，山水畫的畫者與觀者何嘗不知此理？山水畫也因此是所有藝術類科裡最早取得藝術獨立地位的類科。山水畫如此，山水詩與自然詩更是如此，差別只在「寫胸中逸氣」改為「寫胸中意氣」或「表心中意境」，而諧符此景而已。

工藝類科的早期秀美、工整、質樸、中期的富麗、豐滿，乃至於晚期的質樸、痴肥併陳更可以顯示在「雍容典麗」的風格總描述下，社會經濟的發展實況與貧富差距的由緩和轉向劇烈。社會經濟整體提昇的過程裡，藝術的品味自是由秀美、質樸轉向富麗、豐滿，社會經濟上昇下降的過程裡，藝術的品味則自然質樸、痴肥併陳，乃或「凍死骨與酒肉臭併陳」，此時因迫於無奈的品味分化，自然期待出不同品味的藝術表達，藝術家的「創作以表達胸中之己意」顯然遠勝於「創作以明人倫重教化」。

唐至五代審美範疇的最大突破就在於藝術逐漸取得獨立的地位、藝術家或創作者「意」與「思」的表述、藝術品味的貧富逐漸分化，貧困委身於質樸早知南山非捷徑；奢富委身於壯氣意圖痴肥中見精神，這些都是創作者討好消費者（或欣賞者）與討好自己的「意的表達」而非「形似神似或自然之氣」的表達。我們先有「審美範疇的突破」這樣的認識，再來理解唐至五代美學品味的新發展與新命題。

葉朗在《中國美學史》一書中提出柳宗元的「美不自美，因人而彰」而論述為感興審美範疇的發端，張彥遠的「境與性會」及司空圖的「思與境偕」而論述為意境審美範疇的發端，最後則以「意境說」總結為唐至五代美學範疇或審美命題的創新。不過細究

葉朗的唐朝美學論述，總有過度依賴明清時期文學理論的痕跡，也有葉朗自創的文學「感興說」審美範疇的偏重。如此說來，對唐朝的總體美學的描述，並不貼切。所以，本論文以「意境說」、「詩畫合一說」、「山水畫論說」、「寫意說」等四項為線索，重新解構葉朗的「意境說」，並建構出「意論」審美範疇或美學意論原型，如後。

意境説

中文發展的過程裡，「意」與「境」兩字連結成詞，並不發生於唐朝，甚至可以說是晚至於明清才有「意境」之說。那麼「意境說」在唐朝時可能的語意又是什麼？「意境說」在當今的語意又是什麼呢？

葉慶炳在詮釋盛唐詩中王維的詩時用了「意境」一詞，表示「意象或境界」（葉慶炳，一九八○，頁二九四），如果我們擴大解釋為「意象與境界」也是解釋得順。因為「意象」一詞六朝即有，而「境界」一詞則為梵語意譯，不但流用於唐朝仕人，更盛行於中國化佛教的特殊宗派：禪宗。所以，「意境」指「意象加境界」或「有境界的意象」這在論詩與論畫時，都是符合唐朝時語境的說法，也解釋得通的。

葉朗在界定「意境說」時則引晚清王國維《人間話詞》的「意境說」，並認為在王國維的美學建構裡「意境」就是「境界」。並認為「意境說」早在唐朝王昌齡的《詩格》裡的「久用精思，未契意象」即現苗頭，而如何才能「盡契意象」呢？葉朗先定了「境」等於「象外之象」的後設說法（或玄學說法），再引王昌齡的《詩格》說：「詩有三境：一日物境。欲為山水詩，則張泉石雲峰之境，極麗極秀者，神之於心，處身於境，視境於心，瑩然掌中，然後用思，了然境象，故得形似。二日情境。娛樂愁怨，皆張於意而

處於身，然後用思，深得其情。三曰意境。亦張之於意而思之於心，則得其真矣」（轉引自葉朗，一九九六，頁一九二），然後，又說：「要注意，這個意境和我們現在說的意境並不是一個概念……（我們現在說的意境）則是一種特定的審美意象，是意（藝術家的情意）與境（包括王昌齡說的物境、情境、意境）的契合」（葉朗，一九九六，頁一九二—一九三）。顯然，葉朗在界定「意境」一詞（這個意符）的唐朝時意指時，碰到了不少麻煩，也用了太多玄學用詞，不易理解，而比對於現在說的意境，顯然也不周全。

那麼現代說的意境又是什麼意思呢？

漢寶德在《漢寶德談美》一書中的抽象之美輯裡收錄了他自己的一篇〈意境之美〉。漢寶德提出：「幾乎所有的美學家都同意『意境』是主觀的『意』與客觀的『境』，揉合而成。」而「意」字可以簡單的解釋為情意，且依中國的文化而言「意」字必然包括了意志的涵義；「境」字則不能單獨解釋為「物象」，也不宜解釋為「境界」，在學環境設計的人來看，「境」它不只是物象，更是物與物在空間的關係。如同舞台上的布景，是三度空間的組合，境是一種空間塑造的藝術（漢寶德，二〇〇五，頁三〇四—三〇七）。

透過上述的分析，我們大致可以得到這暫時性的說法：

「在唐朝，意境即指意象與境界」；在當代，意境一詞當比唐朝時所指為豐富，甚至雜亂；而在設計美學上，意境似乎可指創作者所強調的情意，透過物象與物象在空中適宜的組合關係，而達到契合的狀態。」

這暫時性的說法似乎把「意境」一詞詮釋得索然無味，不過正是這種索然無味，才稱得上解構「想當然爾論述」的銳利鋒刀。我們順藤摸瓜，改裝一下葉朗的「意境說」。

「意境」如果可以解釋為「意象加境界」的話，意境一詞的重點在於「意」而不在於

「境」；在於意與境的「契合」，而不在於「意」的直接表述。我們從詩論與畫論兩方面來探討初唐至盛唐時「意境說」的呼之欲出。

王昌齡（六九八—七五七）的《詩格》裡所說的詩有三境，一曰物境；二曰情境，深得其情；「三曰意境，亦張之於意而思之於心，則得其真矣」。顯然一境高於一境。不過，在詩的創作上如何達到「意境」，王昌齡只規範了「亦張之於意而思之於心」這簡單的說法而已。我認為王昌齡的「意境說」是六朝劉勰「意象說」的延伸與突破。

劉勰（約四六五—五三二）在《文心雕龍》的神思篇裡提出的意象說：「古人云：形在江海之上，心存魏闕之下。神思之謂也。文之思也，其神遠矣。故寂然凝慮，思接千載；悄焉動容，視通萬里；吟詠之間，吐納珠玉之聲；眉睫之前，卷舒風雲之色：其思理為妙，神與物遊。神居胸臆，而志氣統其關鍵；物沿耳目，而辭令管其樞机。樞机方通，則物無隱貌；關鍵將塞，則神有遁心。是以陶鈞文思，貴在虛靜，疏瀹五藏，澡雪精神。積學以儲寶，酌理以富才，研閱以窮照，馴致以懌辭。然後使元解之宰，尋聲律而定墨；獨照之匠，窺意象而運斤；此蓋馭文之首術，謀篇之大端。」（轉引自朱自良，二〇〇五，頁八三），朱自良指出：「獨照之匠，窺意象而運斤」時的註釋十分貼切於六朝文脈，朱自良指出：「在表達上，斟酌文辭傳達心中之思。此思不是純然的意，也不是純然的象，而是神思中的意象……這是作為美學意義上的『意象』範疇最早的語源」。

只是「意象說」的意象所指為何？光憑劉勰的「意」「象」二字連用成詞，及神思篇裡的前後文來理解，其實是不夠的，如果放在之後謝赫（約四七九—？）出名的畫論：《畫品》中來理解，也不容易解出「意象」原意，甚至扭曲了「意象說」的真意。我認為

應該放在之前王弼（二二六—二四九）的《周易略例》裡，論意與象的關係説，最能理解「意象」原意所指。

王弼在《周易略例・明象篇》裡提出：「夫象者，出意者也。言者，明象者也。盡意莫若象，盡象莫若言。……然則，忘象者，乃得意者也；忘言者，乃得象者也。得意在忘言，得象在忘言。故，立象以盡意，而象可忘也；重畫以盡情，而畫可忘也。」得意者，乃得象者也。言出於象，故可尋言以觀象；象生於意，故尋象以觀意。……然則，忘象者，乃得意者也；忘言者，乃得象者也。得意在忘言，得象在忘象」（轉引自葉朗，一九九六，頁一一七）。可見得王弼雖然不是「意象」二字連用成詞的第一人，卻是將「意象」放在王弼的這一段話裡，才能淋漓盡致的解開原意。而「意象説」與「意境説」論得最清晰且透徹，不但影響了爾後的文學理論，也影響了爾後的繪畫理論。劉勰的「獨照之匠，窺意象而運斤」與王昌齡的「三日意境，亦張之於意而思之於心，則得其真矣」放在王弼的這一段話裡，才能順利理解，進而成為美學的議題或範疇。

「意象説」是指：藝術創作者表達心中運思（神思）的「意」與「象」契合的狀態，不管是《易經》神話裡的「天垂象，聖人則之」，還是文論裡「窺意象，而運斤」；或畫論裡「聖人含道應物，賢者澄懷味象……夫聖人以神法道，而賢者通；山水以形媚道，而仁者樂，不亦樂乎？」（宗炳，三七五—四四三〈畫山水序〉，轉引自葉朗，一九九六，頁一三六），象都是自然之象，所以意象説就是突破「寫實論」的美學議題與論述。只是這種突破要到「意境説」的成立才得到較好與較完整的美學論述。

「意境説」是指：藝術創作者表達心中運思（構思、組合、經營）的「意」與「境」（象與象之外）契合的狀態，「境」為自然之象與心中之象（想像）的揉合，王昌齡就詩論詩而有物境、情境、意境之分，究「境」無別。所以，張彥遠從畫論角度提出的「境

與性會」及司空圖從文論（詩的創作）角度提出的「思與境偕」（葉朗，一九九六，頁一八七），才有可能相提並論，共同形成當時詩畫通論的「意境」審美範疇。

如此看來，意象說是意境說的前身，意象說源自魏晉南北朝的「象論（自然之論）」，在當時的審美意涵與藝術創作上並無多大影響，要到唐朝的意境說出現，才初步完成美學論述。但意象說更圓融的發展還是在於「詩畫合一說」，或是說「詩畫合一」的審美取向。

詩畫合一說

「詩畫合一說」只是一種審美取向或品味趨勢，是論述的實踐，而不是一種論述。所以，在論證上就無所謂論述分析，而只有品味趨勢的推測。而在論證上比較方便的是「詩畫合一說」幾乎全歸結於盛唐時期的王維一人，比較困難的則在於王維的詩作流傳很多，但畫作幾乎沒有真品流傳，而畫論《山水訣》《山水論》也是未能考證的宋人託王維之名的論著。

王維（六九九—七五九）字摩詰，一生可分三期。少時熱中功名，至不惜側身優伶以干進（走後門而進仕）。三十歲過後，由於喪妻之故，其生活態度曾起重大變化，潛心學佛。安史之亂後，飽受挫折，更加皈依佛學及大自然懷抱，晚年居終南山麓，建輞川別業（葉慶炳，一九八〇，頁二九一—二九三）。

由於王維一生的創作極受當時與後人的激賞，所以在藝術史上，王維不只是盛唐時期最具代表性的詩人，同時王維繪畫的成就，也被推定為山水畫南宗、文人畫、禪畫與水墨畫的第一人，就連輞川別業（退休隱居處所）也被視為中國園林史上私家園林的

源頭之作。王維的詩、畫之作，因宋朝蘇東坡的：「味摩詰之詩，詩中有畫；觀摩結之畫，畫中有詩」而被譽為「詩畫合一」的第一人。就連宋人託王維之名的學畫秘訣的開頭兩句話（《山水訣》《山水論》）：「凡畫山水，意在筆先。」，也常被後世的美學家當作唐朝美學重要命題，並與意境說聯繫在一起。葉慶炳在分析王維的詩畫合一時就指出：「其（王維）學畫秘訣曰：『凡畫山水，意在筆先。』意即意象或境界。因重視意境，故能畫中有詩，詩中有畫」（葉慶炳，一九八〇，頁二九四）。

山水畫論的發展

明確可考的山水畫論在唐朝幾乎沒有，但山水畫論的發展卻是判斷唐朝美學或詮釋唐朝造形美學最重要的線索。就美學研究而言，這樣的說法好像很沒道理，但是如果我們考量山水畫科在藝術創作上的特殊性，以及考量唐朝整體藝術的發展趨勢，那麼就會消除這種文脈分析歷史研究或「準考古學式」的歷史研究的疑慮[6]。

山水畫科是第一個有機會跳脫「寫實」與跳脫「形似神似」的畫科，相對的，人物畫科（特別是帝王貴族的肖像畫）則是有沒機會跳脫「寫實」與跳脫「形似神似」考驗，且人物畫科上「寫實」與「神似」也確實難以分辨。所以山水畫科在藝術創作上的特殊性，容易促成全新的審美取向或審美範疇的出現，而針對山水畫科創作的山水畫論當然也就是探索這種「新」審美品味論述的重要依據。

另一方面，唐朝整體藝術的發展趨勢上「山水詩」與「山水畫」的同步興起，也造成「詩畫合一說」是理所當然的合理研究臆測，而山水畫論極可能論及山水詩的創作經

【6】考古學式的歷史研究指後結構主義的歷史研究方法，在當今歷史學派中大約歸類於法國的年鑑學派，稱為考古學式的歷史研究主要是法國歷史學家福柯（Foucault, M）一本研究西方思想史的書取名為《知識的考古學》，這本書標記著福柯從結構主義轉變到後結構主義。本文裡用「準考古學式歷史研究」則是指在研究的歷史區段裡（唐至五代）雖然明確考證為當時的著作很少，但至少也還有荊浩著《筆法記》確實是在五代時發表，同時也是一本較完整的論述，所以研究條件上，就比起從許多論著擷取「隻字片語」來建構思想史、美學史（所謂考古學式的歷史研究）般來得更方便，也更具論證能力。

驗，乃至於文學美感經驗，也就成為論述分析前合理的預設。

截至五代之前的山水畫論其實不多，只有晉朝顧愷之的《畫雲臺山記》（寫成於三八〇年前後，約七百字）、南北朝宗炳的《畫山水序》（寫成於四四〇前後，約五百字）、南北朝王微的《敍畫》（寫成於四三〇前後，約二百五十字）及五代荊浩的《筆法記》（寫成於九二〇年前後，約二千字），此中前三篇因收錄於唐張彥遠的《歷代名畫記》（寫成於八四七年前後）而得以流傳[7]。我們以荊浩的《筆法記》為主，對照荊浩之前的三篇山水畫論，來分析山水畫科興起所可能帶引出的審美取向或美學命題如下。

從〈畫雲臺山記〉的畫面經營到《筆法記》的「思」、「景」兩要

顧愷之東晉名畫家有畫論三篇，畫作多幅傳世，可惜畫論傳世均為後人收錄，畫作傳世多為宋人摹本。〈畫雲臺山記〉為其創作手記，〈雲臺山〉此畫則為道教的故事畫，描寫張道陵七試趙升之事。全文紀錄創作〈雲臺山〉一畫的構思與畫面經營的說明，既可呼應於顧愷之於人物畫畫論所提出來的「傳神寫照」與「遷想妙得」，更可讀出顧愷之真對山水畫所提出來的「畫面經營」。只是魏晉南北朝時，主要的美學命題仍在於人物畫的「求氣」，所以謝赫六法的「氣韻生動說」才是主流審美品味，而〈畫雲臺山記〉也只能隱約讀出「畫面經營」的意涵並與「遷想妙得」聯繫在一起。

荊浩的《筆法記》則於對話起始即藉老叟之口提出：「夫畫有六要：一曰氣，二曰韻，三曰思，四曰景，五曰筆，六曰墨」，隨後又詮釋：「思者，刪撥大要，凝想形物。景者，制度時因，搜妙創真」。凝想形物顯然已非寫實，搜妙創真則一舉打破「形似與神似」的困擾。

【7】參考文獻：許仁圖，一九七五，《中國畫論類編》。

從〈畫山水序〉的「以形媚道」到《筆法記》的「道」此為止

宗炳在〈畫山水序〉裡提出：「聖人含道映物，賢者澄懷味象。……夫聖人以神法道而賢者通，山水以形媚道而仁者樂，不亦幾乎！」表面上「法道對媚道」「賢者對仁者」；實際上已經與儒家所稱「巧言令色鮮矣仁」無關，另一方面「媚道」也逐漸與「法道」區分，只是仍無法擺脫。

荊浩在《筆法記》裡提出了「氣」、「韵」、「思」、「景」、「筆」、「墨」；提出了「神」、「妙」、「奇」、「巧」；提出了「筋」、「肉」、「骨」、「氣」，就是完全不提「道」。在詮釋「巧」時提出：「巧者，雕綴小媚，假合大經，強寫文章，增邈氣象。此為實不足而華有餘」。可見得當時「媚」字作「梵語之莊嚴」解（即現在中文的增飾、增華、增麗或拉丁文的 deco）。

《筆法記》是以寓言對話錄的方式寫就，對話的兩位主角即荊浩與（老）叟。兩位均長居太行山中，以地景為號，荊浩自號洪谷子，老叟自號石鼓岩子。表面上洪谷子法石鼓岩子，實際上石鼓岩子理應法自然，法真實景物的自然。荊浩的《筆法記》顯然徹底的與「法道」、「媚道」脫離開了。

從〈敘畫〉的「繪畫者，竟求容勢」到《筆法記》的「度物象而取其真」

王微（四〇五－四四三）南北朝之宋代人，出生於書法世家，與王羲之為同一家族，是當時著名詩人，精通書法，同時也是著名的山水畫家（朱自良，二〇〇五，頁六八）。在〈敘畫〉一文中提出：「夫言繪畫，竟求容勢而已。且古人之作畫也，非以案城域，辨方州，標鎮阜，劃浸流。本乎形者，融靈而動，變者心也。靈亡所見，故所托不動。；目有所極，故所見不周。于是呼以一管之筆，擬以太虛之體，以判軀之狀，畫寸

睟之明。」王微提出了相對於「容形」的命題：「容勢」，也說明了如何「容勢」的道理

與方法，這應該與書法藝術的體悟有關。容勢的道理在於山水畫的目的不在於「案城

域，辨方州，標鎮阜，劃浸流」，所以與「形似神似」脫勾；山水畫效果（觀賞者的美感

經驗）的理由在在於「本乎形者，融靈而動，變者心也。靈亡所見，故所托不動；目有所

極，故所見不周」，所以，技法與構思上不在於「目眼」而在於「心眼」，而如何捉拿運

用這個「心眼」呢？王微認為要：「以一管之筆，擬以太虛之體，以判軀之狀，畫寸睟

之明」。

我們是以當代心理學的用詞重新組構了王微在南北朝時所寫的一段話。如果這一

段話放在盛唐時期來說，那大概就是：「夫山水畫，竟求意境而已，意者意象，境者

境界。立象以盡意，意猶未盡；境界有高低，悟在融靈。本乎形者，融靈而動，變者

心也」。當然，魏晉南北朝時「意境」這個概念還沒形成，「意」「境」兩字也為連結成

詞，所以王微也不會講這樣的話。只是很清楚的王微已經擺脫了「形似神似」的命題，

也擺脫了「求氣」的美學命題而進入「容勢」的美學命題。

荆浩在《筆法記》裡先提出六要，接著馬上提出「畫理何在」的提問？荆浩曰：

「畫者，華也。但貴似得真，豈此撓矣。叟曰：不然。畫者，畫也，度物象而取其真。

物之華，取其華，物之實，取其實。若不知術，苟似，可也；圖真，不

可及也」（朱自良，二〇〇五，頁一四一）

石鼓岩子針對荆浩的提問，馬上就表明哪有什麼畫道？應有畫理，畫理就是六要

可體會難以言傳！確有畫術，畫術是可以學的。畫術在於求真而不在於「求道、求氣、

求勢、求形」。怎麼求真？求真之術就是「度物象而取其真」。

「度物象而取其真」，以當代語言來說就是：在心中揣度（ㄅㄨㄛ四聲）萬象[8]，並

【8】
度讀為ㄅㄨㄛ四聲而不讀
為ㄉㄨ四聲，釋為揣度而
不釋為度量。詳：朱良
志，二〇〇五，頁一四
六。

就揣度中感覺為真的萬象擷取出來，以筆墨描寫出來就是畫。如果我們從這個角度理解

荊浩的六要，那麼六要裡的：「思者，刪撥大要，凝想形物。景者，制度時因，搜妙創

真」就可以充分理解為「繪畫上意境的運思過程與方法大要」，甚至可以為王昌齡的詩

有三境說的「三日意境，亦張之於意而思之於心，則得其真矣」作一最好的註解、呼應

與詮釋。

山水畫論發展至此，則不但與文論中的詩論可互為註腳，更重要的是藝術美感品

味已清楚的擺脫了「道德」、「（天）道」的糾纏而具有「獨立性」。藝術創作者的心思：

「意」，如何透過形式的操作，如何透過「心眼」的觀、凝、因、度而與妙悟的「境」結

合在一起並表達出、製作出「真」（所謂搜妙創真）就成為藝術創作的主要目標。

荊浩為什麼在《筆法記》裡會有如此的體悟與主張呢？依劉道醇《五代名畫補遺》

中的說法是：「他業儒，博通經史，善屬文。時遇五代戰亂，退居太行山中之洪谷，

自號洪谷子，擅山水」（朱自良，二〇〇五，頁一四〇）這樣的有錢真隱士，應該說是

「業儒好道而不信道；博通經史以畫自娛」，畫畫不是為了仕途，也不是給皇帝或權貴欣

賞，所以藝術創作的教化論也就免了吧。大概也只有「有錢真隱士」才能博通經史以

畫自娛，度過「寫意」人生，悟出「畫者，畫也，度物象而取其真」吧。

寫意說

「寫意說」比起「詩畫合一說」更是一種審美取向或品味趨勢，而且寫意的概念發

展得更晚，總要先有一群富人閒閒沒事，上無道德規範（更別說帝力官腔），中無算盤

機珠（更別說商業競爭）；下無決策之險，公子附庸風雅，醉心藝術，往來無白丁，談笑

可生風，才算寫意人生吧。以中國的政治經濟發展歷程來看，只有短期的小群體或許在

南宋之後的江南偶而會出現。而「寫意」一詞之所以在藝術領域流行，恐怕還是藝術界

西化過程中，出自不太通的「寫實、寫意、寫生」日本漢字成詞所借用，並自創出「寫意」一

詞後才附庸風雅的流行開來。

「寫意人生」原稱「快意人生」，放在藝術領域，特別是文學與繪畫領域的山水畫與

山水詩的境界裡，還是用「寫意人生」來得貼切些。

意論放在美學領域、藝術創作領域，討論的是什麼「意」？誰的「意」？

在中國的先秦文明發展階段，可能是探討天意（天侯星象、神仙或帝王），地意

（自然狀況的認識與規律化，知識化）。到了漢朝以後，則可能開始探討人意（帝王、貴

族、乃至創作者）。到了魏晉南北朝，乃至於唐朝與五代，則探討人意越來越明顯，此

時的「人」指的是創作者與消費者，乃至於從佛教角度來看，從道教信眾的角

度來看，「神、佛」才是藝術生產消費人的主要消費者吧。中國化的佛教與中國原

生的道教，特別是通俗的宗教在信仰觀念上，基本上脫離不了擬人化與擬情化的神佛主

角塑化，所以觀音菩薩才會從印度的男性護衛神，轉變為中國的如慈母般的女性救苦

救難神。所以美學「意論」之後最大的轉變就在於轉為「情論」與人情世故，而「意論」

作為探討藝術創作者的「意」，也才會初步完成於五代亂世中的「真隱士」：荊浩，以

及「神話預言對話書」：《筆法記》上。

透過前述的論述分析，我們可以比較肯定認為：意論原型包含了整體美學上明顯

的意境論、（詩畫）山水美學上較不明顯的意境論、字義少變的「詩畫合一說」與字義

常變的「寫意說」這四個成分。

設計美學「意論」的展開

設計美學意論原型如前章所整理與建構的話，我們是否有可能依此建構出如西方設計美學裡所建構出的和諧、對稱、平衡、比例等等更清晰、更具操作性的設計美學原則呢？

本章先就設計美學建構的理想面、現實面作一檢討，然後再舉例舉類分析設計美學意論的展開。

設計美學建構的理想

設計美學是針對設計創作而建構的分殊美學，所以設計美學的操作性越明晰越深入就越理想。

例如西洋建築美學所衍生出的設計美學，源自前希臘時期畢達哥拉斯的數論學派，透過西洋文化發展的辯證，透過建築藝術實踐的辯證，透過現代設計藝術發展的衝擊與調整適應。所以西洋設計美學就從優美（beauty；grace）這個審美主範疇衍生出比例（proportion）、對稱（symmetry）、和諧（harmony）、韻律（rhythm）、分佈（disposi-tion）、構圖（composition）、平衡（balance）、紋飾或增美（deco）等細範疇或美學條目（terminology）。或是建築設計上的柱式（order）、隱喻系列（metaphor）、文學詩意系列（potry and literature）、幾何構圖系列（geometry and creativity）等【9】較針對建築設計領域的細範疇或美學條目。又因當代藝術教育與設計教育上，因涉及不同的設計藝術運動，而

【9】
建築設計的審美項目，整理自《poetics of architecture：theory of design》一書，詳：參考文獻 Antoniades, 1992。

更致力於論文發表與教材的開發，所以這些西洋美學的細範疇或美學條目的整理，就越發具有「操作性」，在各種藝術領域的創作案例上，似乎也很容易隨手拈來皆是案例。

這當然是設計美學建構時的理想。

設計美學建構的現實

但是在建構中國古代設計美學建構時，顯然就遇到諸多現實的限制。由於美學學科的建立為期極晚，幾乎到了一九三○—四○年代才透過朱光潛、宗白華等人對西洋美學的譯介，才逐漸以西洋美學主範疇來重新認識藝術創作，並經過不清不楚的西化潮流與所謂「美育也可救國」【10】等的推波助瀾，開始以西方美學審視中國藝術創作，乃至啟發中國當代藝術創作的過程。直到一九八○年代透過李澤厚等人的努力才逐漸開始意識到如何建立中國美學體系的議題，不過至今中國美學的主要範疇到底是「優美、健美、悲劇、崇高」；或是「健美、致中和、感興」；或是「健美、玄美、意境美」；或是「道（tao）、氣（k'i）、情（ch'ing）、韻（yun）、意境（yi-ching）、寫意（hsieh-yi）、中和（chung-ho）」【11】其實似乎還論不出個必然。所以，當然更無所謂「整體美學與分殊美學的審美範疇的衍生關係或體系關係」可言，當然也有諸多相關的論述出現，但是討論設計美學範疇的論著，似乎仍停留在只論西方美學或「以西方美學審視中國藝術創作」的境地【12】。所以，設計美學意論的展開，大致只能期待些微的清晰性與些微的操作性，以及比風格描述略微進一步的「狀似通案的個案舉例」【13】。設計美學的建構在現實面似乎只能如此期待，而如此期待也比較合乎「設計之為用」【14】的主旨吧。

【10】
如果從「中體西用」這個口號源自「洋體和魂」來看，清末的自強運動大可視為東洋化運動而不是西洋化運動；另一方面所謂的「德、智、體、群、美」的美育加入教育目標，很大的因素在於產業救國。

【11】
「優美、健美、悲劇、崇高」主要出現在一九八○年代以前的大部分簡體字與正體字的美學書籍。「健美〈致〉中和、感興」或「健美、悲劇、崇高、中和、感興」主要出現於李澤厚、葉朗等人的著作中。「健美、玄美、意境美」主要出自漢寶德、傅抱石、田曼詩、葉朗等人的美學著作，不過並非列為審美的主範疇，而是並未體系化的範疇單論，只有葉朗似乎將意境美歸屬於感興美的細範疇之一，但論法鬆散。「道

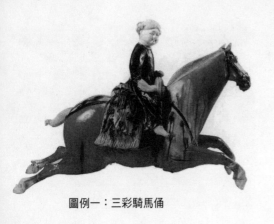

圖例一：三彩騎馬俑

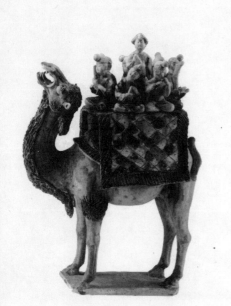

圖例二：三彩駱駝載樂俑

設計美學意論在唐至五代的滲透

設計美學意論可能可早推至三國魏晉王弼的「三玄」之論，但真正「意」「境」兩字連用成詞確是源自盛唐詩人王昌齡的文學理論著作《詩格》裡。而到了唐末五代初的重要畫家荊浩提出的山水畫理論（或設計理論）著作《筆法記》裡，美學意論才逐漸明朗可論。

所以，設計美學意論在唐至五代的設計作品中的呈現，當然也就不能（也不必）以創作者所言來對照創作者的作品。我們辛辛苦苦所建構出來的「設計美學意論」或「設計意論美學」，就以筆者找出的四個案例，詮釋其適用的解析能力（設計美學的操作性）如下：

（tao）、氣（k'i）、情（ch'ing）、韻（yun）、意境（yi-ching）、寫意（hsieh-yi）、中和（chung-ho）〕則引自陳英德，一九九二·〈論禪宗在中西美術表現上所起的作用〉，也常見於一九九〇年代以後的中國美學論述，但並無體系化（或範疇化）的梳理。

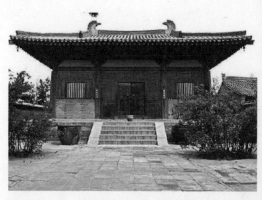

圖例三：五台山南禪寺（約七六五年）

圖例四：王維·雪溪圖（宋描）

意論美感中「意境美感」成分的論證

意境美感最主要的乃在於表達作者乃至於觀賞者所想要表達（與所想看的）的美的境界。在圖例一、圖例二的三彩俑的人物造形裡。圖例一可能是陵墓主人生活時期唐朝仕女的造形，圖例二則為盛唐時期市集或西域商人朝貢的描寫，所以貴族女性造形主要表達英姿的壯氣，圖例二則為盛唐時期市集或西域商人朝貢的描寫，所以貴族女性造形主要表達英姿的壯氣，樂俑造形則主要表達憨樂的情狀，動物造形（馬與駱駝）則該壯則壯，該耐則耐。所以，表達了合乎角色情狀的意境。中晚唐後人物與動物造形則往往越來越肥，乃至於痴肥，其實也是表達了適時的角色情狀，中晚唐後仕女逐漸寵物化，

【12】

目前，中華民國學界專論設計美學的論文集或書籍幾乎沒有，單篇論設計美學的則大多數均只論西方設計美學，少數論傳統美學涉及設計美學議題者則常見以西方設計美學原理來論述與解析傳統原則，以及以風格（式樣）概念分析傳統藝術，如：陳英德的〈論禪宗

所以仕女美感因追隨「環肥」而日益痴肥，貴族饌養的馬也日益痴肥，留下民間商人、小官的瘦馬個別表達貴族的奢氣與民商的窘氣，所以各表達了「痴肥意境美」與消瘦的「無奈意境美」，留下杜甫的「朱門酒肉臭，路有凍死骨」分裂意境描述或社會寫實描述的千古佳句。

意論美感中「詩畫合一美感」成分的論證

如果就詩論詩，杜甫的〈自京赴奉先詠懷五百字〉是寫就於天寶十四載冬，杜甫往奉天探親，途經驪山華清宮，但見蒸氣升騰，刀槍林立，鼓樂喧天，玄宗還在醉生夢死，不顧朝政的哭笑不得悲憤之作，通常認為是社會寫實詩或嘲諷詩，但是杜甫卻用強烈的意境對比，所謂「朱門酒肉臭，路有凍死骨」來表達哭笑不得的抗議，這應該也是「詩中有畫」。圖例四則是王維的雪溪圖宋人仿作，雖為仿作或臨寫之作，但也表達了「畫中有詩」的境界，表達什麼境界？大概是王維禪修、隱居、澹泊名利的境界吧。此幅雪溪圖似乎既可讀出王維的「空山不見人、但聞人語響；返景入深林、復照青苔上」，當然也可讀出柳宗元貶至永州所寫的「千山鳥飛絕、萬徑人蹤滅、孤舟簑笠翁、獨釣寒江雪」，兩首詩都是藉景寫情，王維的意境是有錢大可澹泊名利品嚐「空靈枯寂」，柳宗元的意境則是受貶感嘆人情冷暖的「空滅孤寂」。

意論美感中「山水畫美感」成分的論證

山水畫的美感從五代之前的山水畫作品來說，即有表達以山為主以水為輔的大自然質感之美的企圖，也就是表達「真隱居，品閒氣」的意境。圖例四如果與王維的真品接近，那麼就更容易讀出「空靈枯寂」的意境，也可略聞王維「輞川別業」對自然景色

【13】
在中西美術表現上所起的作用），或單論某一特定設計審美範疇，如：漢寶德於《漢寶德談美》中的〈論意境〉章：中華人

民共和國學界專論設計美學的書籍則於二〇〇〇年後大量湧現，但大多以教科書書寫就的設計美學幾乎只論述西洋設計美學（或以現代美學的觀點論設計美學）；少數專論中國設計美學的書籍與論文集則多半以設計史與藝術史的角度寫作，所以較易表現為「風格」的描述與梳理，而不是設計審美範疇的辯證與梳理，如：杭間二〇〇七的《中國工藝美學史》；張晶二〇〇七的《中國古代多元一體的設計文化》。

由於中文字、詞的長時間流傳，不同時期的字義、詞義往往有所改變，加上目前中文的詞裡約十分

意論美感中「寫意美感」成分的論證

寫意美感如果認為是寫出「創作者之意境」或寫出「消費者‧欣賞者心中想讀的意境」，那麼，圖例四的雪溪圖，當可寫出王維體認仕途沈浮不如歸去的有錢隱居的意境。圖例三的五台山南禪寺（中國現存最早木建築實例，盛唐至中唐時期建築古蹟）當可讀出傳統木建築的「灑脫意境」，如果我們仔細辨認圖例四雪溪圖中的屋宇與弧橋（曲橋），似乎也可讀出「灑脫意境」。甚至圖例一的騎馬俑似乎也可讀出「英姿雍容的情狀或意境」，而圖例二的駱駝載樂俑似乎也可讀出「曲意閒適的情狀或意境」。

設計美學意論在宋朝之後的衍生

設計美學意論在唐朝以後至今所衍生的發展狀況，由於篇幅所限並未論證，所以只就筆者平時對設計美學的閱讀與在此篇論文前述的線索為依據，進行較為直觀的推測。

設計美學意論直接影響了明朝興起的江南園林設計美學

荊浩的《筆法記》一方面總結了唐朝的山水畫發展與意論美學的基本觀點，另一方面也開啟了明清江南園林設計美學。如果我們仔細比較荊浩的《筆法記》與明末計成的《園冶》，可以發現《筆法記》裡強調對自然山水觀察藉以瞭解山石之紋裡：所謂「畫者，畫也，度物象而取其真」以及「思者，刪撥大要，凝想形物。景者，制度時因，

【14】 「設計之為用」大概是設計與藝術最大的區分，藝術作品可以只觀照到美感經驗與創作形式與技巧，但是設計作品所進行的美感判斷或所引發的美感經驗則不只是如此，而要顧慮與考量到作品的「使用性」或「功利性」，但這當然不表示有所謂的使用美或機能美這樣的審美範

之一是日本於明治維新後「漢字創詞」而轉變（或借用）為中文的慣用，這些詞的詞義在中文裡，詞義也往往在更不穩定，也從未出現在一八六八年之前的中文裡。所以，如果我們以現今常用的中文語詞，與古代常用的中文語詞，任意混用，互相引證詮釋來建構設計美學範疇的話，大多只能得到「隨意」詮釋的風格分析，而不能得到清晰且具操作性的設計美學細範疇或條目。

搜妙創真」與江南園林所強調與發展出來的綴山（疊石之法）確實有密切的關係。而

《園冶》一書裡所謂「巧於因借，精在體宜」的設計美學總法則；借景所強調的「然物情

所逗，目寄心期，似意在筆先，庶幾描寫之盡哉」這些幾乎都與《筆法記》裡所強調的

「景者，制度時因，搜妙創真」有直接的淵源。

更重要的線索則在於計成的自序裡說明了自己喜歡荊浩與關仝的山水畫風格，則

更清楚了點明了《筆法記》與《園冶》的重要淵源吧。

當然，明清之際的江南園林美學發展，除了唐至五代的設計美學意論的衍生以外也

發展出新的審美細範疇，諸如：宛若畫意、如真、寄情等，或如「因地制宜」當然也比

「景者，制度時因」來得更貼近園林設計美學更細手法的規整，那就不是唐朝意論美學

所能涵蓋得了。因為，明清之際，中國設計美學的新命題：佈局論也逐漸發展成熟。

設計美學意論與「詩情畫意」美學的淵源與醞發

意論美學雖然統括了大部分的藝術，但是主要的審美分析還在於山水畫與山水

詩。我們試想山水畫能描寫什麼「意」，山水詩能描寫什麼「意」；或是說景物能描寫

什麼「意」，文學又擅長描寫什麼「意」。大概就可臆測到景物所組織出的意境，文學所

歌詠的人情才情。所以當南宋之後江南經濟發展起來，意論美學自然而然的也會走向所

謂「唯美」的品味上，江南園林的唯美也就從文人的意境論走向人人易懂、易品的，生

活場所化的「詩中有畫畫中有詩」：「詩情畫意」了。

設計美學意論與傳統建築裡裝飾題材的關係

意論美學既可衍生出「詩情畫意」的審美取向，所以更為通俗的象徵論美感取向當

【15】

疇，而表示設計審美細範疇的梳理要比藝術審美細範疇的梳理更為複雜。另一方面，「設計之為用」也指出了「設計美學」的建構應該會有更多「具操作性」的期待，更有了「設計審美細範疇」直接就可「解譯」或轉用為設計美感開發的教材，乃至基本設計的教材。

王維於安史之亂時陷長安，居安祿山官職，安史之亂平後以此獲罪，雖經其弟及友人幫助而得到特赦（或唐玄宗的諒解），並復官職輾轉升遷至右丞相，但王維退休隱居之意已然清楚，所以在陝西藍田縣終南山麓，建輞川別業，自己與友人也都畫過「輞川圖」，輞川別業往往被後人譽為中國私家園林之始，可惜輞川別業與各種「輞川圖」均無真跡流傳。

然也更可歸納為意論美學的衍生美感法則。諸如：在傳統建築的裝飾題材裡屢見不鮮的「圖像組字吉祥話」（如：廟宇山川門上的福祿壽三星高照，或剪紙藝術與庭園漏窗與實牆裝飾上的五隻蝙蝠代表五福臨門）、「燈謎式圖像吉祥願」（如：以八仙的象徵物代表八仙就稱為暗諭八仙）也就隨著更通俗的詩情畫意化身為「畫意祈願」或「畫意點醒詩情」了。清朝的乾隆皇帝遊西湖時不也題個「虫二」碑以示西湖美景風月無邊嗎？

結論

中國設計美學的發展，理論上是依循著中國整體美學而來。在唐朝至五代這一階段設計美學以哪些新命題出現？這樣的新命題對爾後又有哪些影響或衍生？本論文先提出「意論美學」這個線索式議題。透過文脈分析，本論文獲得以下的結論：

（一）「意境」作為審美範疇淵遠流長

意境美或意境作為審美範疇，最早可溯源自三國魏晉王弼的玄學《周易明象論》，而「意」「境」二字連結成詞，最早可溯源自唐朝詩人王昌齡的《詩格》。較為完整的意境審美範疇論述則被認為是出自清末王國維的《人間話詞》。不過這樣的意境論基本上是關照了文學美學，進而而漫射到造形美學。較清晰的設計美學則有待「意論」美學來展開。

（二）意論美學主要有兩個成分：意境論與山水畫論

如果將意境美學在唐朝的發展稱為「意境美學原型」的話，那麼意境美學有兩個主要成分與兩個次要成分，分別為主要成分的：「意境論」與「山水畫論」；次要成分的「詩畫合一說」與「寫意說」。

（三）設計意論美學對藝術品的分析具有較佳的詮釋能力。

設計意境美學於唐朝設計藝術品的分析詮釋能力上，本研究以唐朝三彩騎馬俑、唐朝三彩駱駝載樂俑、中國現存最早木建築：盛唐五台山南禪寺、宋人仿作王維雪溪圖等四個案例進行分析，可以更清晰理解唐朝設計藝術風格的走向，所以，這初步建構的「設計意論美學及其細範疇」是具有初步的操作性。

（四）唐朝以後設計意論美學主要有三項衍生：江南庭園、詩情畫意、象徵美學

江南庭園設計美學含有「意論美學」較成熟的成份，這可以從荊浩的《筆法記》與計成的《園冶》的文本比對中查知。「詩畫合一說」到明清之際則衍生為更通俗的「詩情畫意說」。而最為通俗的意論美學則化身為傳統建築裝飾手法裡的「圖意象徵美學」。

第五章

傳統設計美學德論系列

前言

權力結構決定了文明的初設定，可惜我們往往以後人的想像來說明前人的權力結構，以後人的想像改寫、杜撰了文明初設定，乃至歷史解讀，越讀越糊塗。

權力的正當性決定了歷史前朝的文明程度的詮釋，然而知識結構宗教化與分家、分宗後，這種「前朝無限溯源」的思維形態，就成為知識正當性的唯一保證。於是乎托古改制、偽經改制、神仙授經就成為中華文明裡「神秘文化」的無頭公案。

或許我們應該另闢蹊徑，以考古出土文物，以中華文明中文字形成的由少入多、由簡入繁，以權力結構的可能狀況，以權力正當性的權宜情境，重新解構中華文明成長的真實動力，不斷以事實與理論進行反覆的辯證，才能較為貼近真實的重新發現中華文明的滋養成分，也才能更貼近真實的闡明設計美學德論的緣由與發展。或許設計美學理論也沒那麼偉大，但是設計美學德論的分析上，如果在中華文明出階段的「德」字所指為何？為何有「德」這個字詞出現？德這個詞又在那個時段出現？如果都還沒確定就稱為德論或設計美學德論的話，這樣的論述作為知識，豈不太缺德了。這是本篇論文的方法論，也是本篇論文「求真」的態度。

在傳統美學的發展過程中先秦時期的「至善至美論」或「美善併陳」到漢初的「神形論」都可以明晰的找到許多先秦至漢的經典文獻來支持[1]。然而作為先秦時期傳統美學與漢朝美學中介區分的美學「比德論」卻少有學者們以經典文獻予以分析論證過。然而美學比德論在中華文明裡，似乎從先秦時期到漢、唐、宋乃至元、明、清；從文學、戲劇、經變（文）、小說到音樂乃至所有的造形藝術幾乎都感覺得到它的蹤影。葉朗在

【1】楊裕富《設計美學》第三章‧第二節〈中華美學發展分論〉。

《中國美學史》裡指出：「這種自然美的理論在我國美學史、文學史、藝術史上的影響是十分巨大、十分深遠的。人們習慣於按照這種比德的審美觀來欣賞自然物，也習慣於按照這種比德的審美觀來塑造自然物的藝術形象」（葉朗，一九九六，頁四五）。

這裡所稱的人們顯然是指受到中華古文化一直牽引發展的藝術品味與文學藝術創作者及其成就，而不是指全人類。所以美學比德論是中華藝文所特有，所比之德（virtue）顯然是中華文化裡所強調的道德，而不會是西洋文化理所強調的德（virtue）或倫理（ethic; moral）。

本文採文脈分析法來探討中國設計美學的德論。文脈分析整體而言有四種層次的文脈：

（一）物質的歷史文脈；
（二）制度的歷史文脈；
（三）權力的歷史文脈；
（四）意識形態的歷史文脈。

越淺層的文脈越容易發覺，但卻往往是下一層文脈的決定性基礎。然而在人文世界裡，越深層的文脈越難發覺，但卻往往是涉入人們的價值觀、宇宙觀，進而讓人們「情願」視其為真，甚至「認假為真」，以作為價值判斷的依據，甚至是推論的依據。文脈分析法最主要的功能就在於在不同的層次辨識真假，進而能更貼近真實的詮釋歷史，找出審美取向，進行審美判斷。

本文主要目的如下：

（一）從文明初設定時段來析論「道」與「德」，乃至設計美學上的比德論為什麼「影響巨大且深遠」。

（二）從長久以來的「象德互詮」來說明設計美學德論的初步發展。

（三）從人像畫的崛起來分析比德說與神形論的關係。

（四）從山水畫、花鳥畫相繼的崛起，解釋設計美學比德論的泛化。

（五）從戲劇與造形藝術的互動，解析比德論成為敘事設計的重要成分。

先秦至漢的道論與德論

中華文明的初設定涉及權力結構巨大改變者，到底在什麼時候？各有不同的說法。不過，如果以考古出土物證而論青銅時代及文字出現的漫長過程應該算是重要的時刻。我們循此而論，三皇五帝中伏羲、神農、女媧均屬口傳歷史的神話，黃帝、顓頊、嚳、堯、舜之前三帝也無考古文物證實，只有堯帝因為西元兩千年前後擴大開挖「山西陶寺考古遺址」發現「字符」（圖一）與頗具規模的「觀象台」（圖二、圖三）後而以堯帝的都城：「堯都」定位下來[2]。不過堯都遺址上的陶器掘出上百件，其中「字符」十餘個，也只有「文」、「堯」二字解讀出來，這說明在堯帝時期語言可能穩定下來，但文字還在「草創階段」，縱使有文字，也不會超過十餘個字。

[2] 陶寺遺址扁壺上的「字符」可辨識字義的只有兩個，一個是「文」，另一個是「堯」或「唐」、「命」、「邑」等字，以解讀為「堯」者站多數。另外，陶寺遺址上的觀象台經考古證實為目前人類最早的一座觀象台或占星台。所以，山西陶寺遺址就命名為堯帝的都城：堯都。參：王巍、齊肇業，二〇一〇，《考古中華》，中國社會科學院考古研究所成立六十年成果薈萃及中國考古網站。

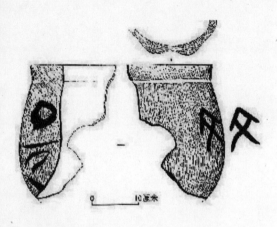

圖一：陶寺遺址的字符

世界最早的观象台

陶寺观象祭祀台位于陶寺中期小城内，总计13根柱子、12道观测缝，这12道缝中1号缝没有观测日出功能，7号缝居中，为春、秋分观测缝。2号缝至12号缝，12号缝为夏至观测缝，除2号缝、12号各用一次之外，其余9道缝皆于上半年和下半年各用一次，也就是说，从观测点可观测到冬至夏至与一个太阳回归年的20个时节。

陶寺观象台是迄今考古发现世界最早的观象台遗址。该遗址显示出4100年前陶寺人根据地平历日出观测，制定出一个太阳年20个节令的历法，是当时全世界已知最缜密的太阳历法，代表着当时天文学发展的最高水平，也是今天中国二十四节气的直接渊源。陶寺观象台的发现不仅证明《尧典》"历象日月星辰，敬授民时"的真实性，更说明陶寺历法作为软实力因此成为王权的一个重要组成部分。陶寺观象台因此成为王都的一个不可或缺的建筑要素。

圖二：陶寺遺址展展版

圖三：陶寺觀象台復原

堯帝之後傳位於舜帝，歷史傳說「舜耕歷山」、「堯嫁二女」的傳說顯然比黃帝、倉頡的傳說更為真實。禹因治水有功而獲舜的禪讓傳位，但是從禹之傳位於啟就開啟了中華文明史上的以父傳子的帝制或王制，這也是中國歷史上的第一個朝代：夏（約西元前二十一世紀至西元前十六世紀）。雖然夏朝是確認的「父死子繼」王國，不過至西元前十六世紀夏桀亡國時，其權力形態都還屬於「部落聯盟」而不是軍權統一的王國，在長達約五百年的夏朝，雖然農業頗為發達，也實施「五十而貢」的稅收制度，但夏朝的有效領土仍然侷限於「中原地區的黃河流域中游」而已，同時整個夏

朝的雖然已出土銅爵酒器，證實已逐漸進入「青銅時代」，但是出土文物甚少，且更無「字符」或「文字」的蹤跡。

中華文明如果以考古文物、有效文字多寡及權力形態三個軸線來看，商朝之前只能算是文明發軔期，商朝（西元十六世紀至西元前一〇四六年）、秦朝（西元前二二一至西元前二〇六年）、漢朝（西元前二〇六年至西元前二二一年）、周朝（西元前一〇四六年至西元前二二一年）、秦朝（西元前二二一至西元前二〇六年）的一千八百年間才是文明的穩定成形期，這一千八百年也就是極其重要的中華文明初設定期。更細的說商朝推翻夏朝後頻頻遷都，直到盤庚遷於殷而定都（西元前一三〇〇年），商朝的文明成就才快速開始累積，殷都古挖掘不但發現大量青銅器也發現大量甲骨，同時證實西元一三〇〇年前後中華文明裡的有效可辨識文字（甲骨文與金銘文）已發展至一千餘字。由於甲骨占卜的習俗一直沿用至西周，而目前出土甲骨文中可辨識單字多達五千餘字（陸明哲，二〇〇六，頁二四）顯示商末周初的有效文字已達三千餘字左右。

就權力形態與權力結構而言，商朝很明顯的從部落聯盟轉入王國制，雖然商朝也有遠方方國的交往，但周邊方國之內的諸侯控制卻是很明確且十分有效。周朝則明確的提出中國有史以來第一個封建制度，也是中國歷史上唯一的一次封建制度，伴同封建制度的則是目前還不十分清楚的「井田制度」與目前十分清楚的「禮樂制度」與「宗廟制度」。周朝的歷史以周平王遷都洛邑（洛陽，西元前七七〇年）作一明顯的區分，此前稱為西周，此後稱為東周。西周時周宗室凝聚力強，天子握有實權，禮樂文明昌盛，可用文字約達五千餘字。東周時諸侯紛紛再封「家臣」，天子已無實權，禮樂文明昌盛，以孔子的標準而言是「禮樂崩」的年代，可用的字已發展至近萬字，然而諸侯裂天，家臣裂國。春秋有五霸，五霸之一的晉國就被六家臣裂為韓、趙、魏三國，戰國時期（西元前

四五三年韓趙魏三家分晉，均非姬姓諸侯，但周天子也不得不承認）七雄各國經濟、貿易、官學、私學快速發展，併發出中華文明史上的學術昌盛，九流十家學說蓬勃，但是諸侯之心只在「強兵併地」，少有重視百姓死活。文字發展雖然字數增加了約一倍，但是從甲骨文字體轉進大篆字體時，各國的大篆已出現分化的現象，東南諸國偏向鳥篆的曲線之美，中原與西北諸國偏向短直篆的剛質之美。這大概就是封建制度缺乏強而有力的中央朝廷的必然後果。

秦朝（西元前二二一至西元前二〇六年）短短的十五年，卻很明確的採用法家思想創建了疆域遼闊的郡縣帝國制。而秦始皇的皇帝郡縣帝國制這種有效的國家制度也就從西元前二二一年一直延續了二千餘年，直到滿清在一九一一年被孫文革命推翻為止。

秦朝的書同文車同軌，條條大路通首都（咸陽）事事物物問始皇的中央集權制度，也就成為而後中華文明裡皇帝專政的常態。只有在漢朝初年劉邦不得已封異姓王侯下，分封劉氏宗親為王予以包抄時，實施過短期的「封建郡縣混合制」以外，爾後中華帝制的封王封侯，通常只有「奉祿、抽稅、名號」之封，而沒有國土、兵權、徵收權之封。

由於中華文明裡向來都有「責難前朝以彰顯革命的正當性」乃至於「追記前朝以彰顯仁慈的繼承性」，所以漢朝之後的歷史記載就有諸多的「避秦軼事」，乃至於「焚書坑儒」、「秦政猛於虎」、「法家思想作法自斃（諷刺商鞅）等等傳說。然而這些傳說雖有憑有據，但程度與內容上恐怕也有過度的渲染。漢朝的權力形態與權力結構可以說是直接繼承了「秦制」，但在「意識形態」上卻要高舉繼承「周制」，大概就是這個道理吧。中華文明裡的權力結構經過周朝的實驗，秦朝的實驗，在漢朝終於確定下來，形成「天子權力上於天，諸侯百官受制於天」的地步。

簡單的說從西元前一〇四六年至西元一九一一年的近三千年間的中華文明權力形

態就是無以名之的天子教【3】，而天子教的形成期在周朝近八百年的實驗與秦朝十五年（或從秦穆公開始算起的近四百年）的實驗就確定了。漢朝只是在這個「天子教」上披了一層仁慈道德的外衣而已。中華文明的道論與德論也只有透析歷史寫作的意識形態層次，才能更貼近事實的理解「道論」與「德論」。

先秦諸子百家的「道論」與「德論」

漢朝開國時期的意識形態就像周朝一樣，採取「疵非前朝，繼承前前朝」的道統建立，卻完全繼承了秦朝所建立的皇帝權力結構：郡縣帝國制的天子教，並用想像與真實中的周朝制度來進行道德的補充。所以先秦諸子百家的「道論」與「德論」在漢朝就以儒家為中心進行整合。

在漢書作者班固的寫作下，先秦諸子百家被歸類為九流十家，其中涉及道論者只有周易儒家、測侯占星官學、道家、（陰陽）五行家，而法、墨、兵乃至數術之學，全因「非秦」而排除在道論之外。諸子百家多有論德，但被排除於道論之外的「德論」，也就因缺乏「道論」而被視為「技術」而未能進入漢朝國家學術的殿堂，淪為江湖賣藝之知識與技藝。相反的，至漢朝子已失傳的（陰陽）五行家【4】，卻因涉及道論，而逐漸的向儒家靠攏，而在東漢就成為陰陽五行學說，主導了往後絕大部分的「德論」發展。

我們以漢朝早已確立的無名「天子教」的立場，來論前述的先秦四家的道論。

周易儒家的道論即「天道論」。儒家的天道論其實就是「天子教」的聖經。簡述其意為「天行健君子以自強不息」的比德論，更細的說就是：儒家承認有一個「大自然的天道」，而天不出聖人，人卻可透過修德與澈悟而至聖，這種人為的聖人初步就是君

【3】
中華文明裡從來沒有「天子教」的稱呼，但是中華文明從周朝開始就企圖建構天子無上的權力，天子代民祭天，卻也代天管民。所以其它宗教也都要透過天子的認可，乃至於所有的封神也都要透過「天子」宣達才算完成。於是乎漢朝以後自發的宗教乃至於外來宗教也在「天子權力」之下相安無事，中國文明裡絕無宗教戰爭，也少有「國教」的爭執，因為宗教在中國文明史裡是制約於「天道」之下的「善事」而已，違反行善的宗教則是邪教，在天道思想裡是沒有活動的空間，也不會被「天子」所承認。詳，楊裕富，二〇二一，《敘事設計美學：四大文明風華再現》，頁八二─八六。

【4】
五行家首推鄒衍所著的《鄒子》四十九篇與《鄒

子，君子致力修為後「德堪配天」就成為聖人，儒家理想的聖人就是伏羲氏乃至注重禪讓傳帝位的三皇五帝，但是天不出聖人，聖人是想像出來的，所以，人世間這種代理天道聖德的人就是周天子，簡稱天子。人世間的秩序就由代表天的「天子」來管轄，反過來，天子也代表人世間來祭天，而天子又何德何能來祭天呢。儒家的說法，總的來說則是忠恕仁義勤政愛民以祭天，昏庸無義貪婪無恥天厭之。所以這種天道，既是大自然天體運行之道，也是世間道，更是人性善的人道或仁道。

測侯占星官學家的道論也是「天道論」。這種天道就是大自然運行的天道，本來不含有任何道德色彩，屬於宇宙論的知識體系。但因農業與游牧社會生活所需而從大自然的宇宙論中衍生出實用的「曆法」。曆法的形成涉及不同星球周轉的最小公倍數的觀察與「大約·最小公倍數」的調整，在測侯占星學的術語上就稱為「天道合成」，加上，歷朝歷代的天子莫不有事沒事問「天垂象，示何兆」，所以，這種「天道合成」就被賦予了道德色彩。科學的說，就是天子的人為想像，僅此而已。

道家的道論是自然本體論，簡稱「自然道論」。老子的「五千言文」在漢朝初期就分為「道篇」與「德篇」，到了漢朝末年才稱為「老子道德經」或「道德經」。很清楚的，「道篇」就是自然本體論，也是「觀道方法論」。而「德篇」則是人為接近「觀道」的習性、態度與德行。莊子的思想則從「觀道」的態度、德性發展出「齊物」與「心齋」的質樸以為美。簡單的說，儒家是德以配天，道家則是德以觀道。

五行家的道論則被儒家衍生成「天道五行論」或「陰陽五行天道論」。由於鄒衍的著作已失傳，所以五行家的道論大概也就與儒家的道論類似，既是大自然天體運行之道，也是世間道，更是人性善的人道或仁道。但是並非只有儒家對這失傳的「陰陽五行天道論」有進行「拼裝車再改造」興趣。所以五行論的「金、木、水、火、土」的五德

子始終」五十六篇，乃至《史記》所列鄒衍著作《始終》、《大聖》、《主運》等著作，在漢初就全部失傳，僅斷簡殘篇的出現在其它諸子百家的引用裡。而鄒衍所帶動的五行家與「五星、五氣、五行、五德始終」論述在漢朝也就逐漸的歸入儒家周易論述中，儒家周易於漢初設五經博士予以重視，而周易乃陰陽消息變化歸類記述之學，簡稱陰陽學。五行學說在漢朝時「七拼八湊」的歸入易學後，東漢就開始稱此學派為「陰陽五行家」。所以「陰陽五行家」其實是個誤稱。隋朝蕭吉在撰寫相關論著時則採「五行大義」之書名，而不採「陰陽五行」之書名，就可見一斑。

類比，在漢朝之後就在各種數術與五術（山醫相命卜）中高度活躍起來，乃至於衍生出相生相剋、厭勝符咒、互補互濟、五星納甲、五星納音等等諸般複雜的「運行始終」理論出來。簡單的說，比起儒家、道家還要複雜多變的「德、性」類比理論於是為成立，而存活在民俗與宗教信仰中。

總此四家的德論雖然是漢朝對先秦美學德論的總結，但這樣的德論卻是放在德論與天道相配的概念上。而其具體影響到審美取向的則是藝文作品的比德說的崛起，乃至於藝術作品作為「教化正道」的補充品，以及藝術作品表達「天人感應」或「天人合一」的目標上。

藝術作品的「比德說」就是指藝術作品的主要存在價值，在於對道德的比附。美學思潮裡的比德說，顯示了先秦時期的音樂、物象、人物繪畫乃至裝飾圖紋特別強調天人感應或天人合一的象徵意涵。「天」能有什麼象徵意涵呢？天的象徵意涵就是「天道、世道、人道」。藝術品的形式又怎麼表達這種「感應或合一」呢？那就是音律、物性、組合關係上與「天道、世道、人道」的「義理」結合起來。

先秦時期的審美取向如此說來，好像過於玄虛，其實不然，在先秦儒家的看法裡，「天道」雖然不夠具體，周朝的禮樂制度卻非常具體。在傳奏千百年的韶樂與武樂中，孔子都還能在韶樂中聽出「太平和諧」的味道，在武樂中聽出「征伐」的味道而提出「韶樂的盡美矣，又盡善也」與「武樂的盡美矣，未盡善也」，所以當然是具體的審美判斷，不過這種審美判斷更添加了對舜帝與周武王的施政之德的比附而已。

漢朝審美取向中對「德論」的補充

先秦美學思想固然豐富，但以儒家、道家、測侯占星官學以及化入儒家的陰陽五行家等名目在漢朝得到承傳。儒家的德目眾多，審美思想則以君子之克己復禮為依歸；測侯占星官學則是發明道家的德目眾多，審美思想則以「真人」之率性之為道為依歸；測侯占星官學則是發明實驗家，不論美感，張衡卻於東漢順帝永建七年（西元一三二年）發明了侯地地儀；五行家原也是發明實驗家，在鄒衍燕國遇難五月飛霜[5]之後沒落失傳，漢朝之後卻以諸多傳言「拼裝入儒」而改變了儒家的新發展。

漢朝美學德論的補充在淮南王劉安所主持的《淮南鴻烈》（即《淮南子》）及董仲舒的《春秋繁露》，乃至於王充的《論衡》裡都有所闡明演繹。其中以列為「雜家」的《淮南子》著墨最多。但總的趨勢上漢朝的審美取向開始「美感求真」的歷程，不再侷限於先秦的以德論道以德比附之美了。

在《淮南子·覽冥訓》指出：『夫道之與德，若韋之與革，遠之則邇，近之則遠。不得其道，若觀儵魚。故聖若鏡，不將不迎，應而不藏，故萬化而無傷。其得之，乃失之；其失之，非乃得之也。今失調弦者，叩宮宮應，彈角角動，此同聲相和者也。夫有改調一弦，其於五音無所比，鼓之而二十五弦皆應，此未始異於聲，而音之君已形也。故通於太和者，昏若純醉而甘臥以遊其中，而不知其所由至也。』

在《淮南子·原道訓》指出：『夫形者，生之所也；氣者，生之元也；神者，生之制也。一失位，則三者傷矣。是故聖人使人各處其位，守其職，而不得相干也。故夫形者非其所安也而處之則廢，氣不當其所充而用之則泄，神非其所宜而行之則昧。此三

【5】

王充《論衡·感虛篇》指出：『《傳書》言：「鄒衍無罪，見拘於燕，天為隕霜。」此與杞梁之妻哭而崩城，無以異也。』則指傳言的比喻形容詞轉化為「事實」的「虛言」。

者，不可不慎守也』。

到了《春秋繁露‧為人者天》裡則回復成：『為生不能為人，為人者天也。人之人本於天，天亦人之曾祖父也。人之形體，化天數而成；人之血氣，化天誌而仁；人之德行，化天理而義。化天之暖清；人之喜怒，化天之寒暑；人之受命，化天之四時。人生有喜怒哀樂之答，春秋冬夏之類也。春之答也，怒，秋之答也；樂，夏之答也；哀，冬之答也。天之副在乎人。人之情性有由天者矣。故日：「非道不行，非法不言。」此之謂也。傳日：唯天子為人主也，道莫明省身之天，如天出之也。使其出也，答天之出四時而必其受也，是可生可殺，而不可使為亂。故日：「非道不行，非法不言。」此之謂也。傳日：唯天子受命於天，天下受命於天子，一國則受命於君。君命順，則民有順命；君命逆，則民有逆命。故日：「一人有慶，兆民賴之。」此之謂也』。

再到《論衡‧感虛篇》裡則成為：『《傳書》言：「武王伐紂，渡孟津，陽侯之波，逆流而擊，疾風晦冥，人馬不見。於是武王左操黃鉞，右執白旄，瞋目而麾之曰：『余在，天下誰敢害吾意者！』於是風霽波罷」。此言虛也。武王渡孟津時，士眾喜樂，前歌後舞，天人同應。人喜天怒，非實宜也。前歌後舞，未必其實；麾風而止之，迹近為虛』。

簡單的說，先秦儒家總以美善並陳來論美，顯然美不若善之附道，不若德之附道，所以美者追求「德之比附、道之比附」，能克己復禮則為人性美，能彰顯周禮之秩序則為為設計美。但是「設計美」沒有自身的法則嗎？「設計美」不以感人為最終的目的嗎？造物造形難道都只能遵循周禮嗎？

《淮南子》這部雜家之書則提出了造形上的神形論原旨，建構了形受制於神的論述，讓「設計美與造形美」的法則，規之於「精、氣、神」而不再規之於「先王之道或天道」。這種美感原則的建構性創見，其後雖有《春秋繁露》與《論衡》的相關辯證，但都抵擋不了「設計美」自身法則的追尋，乃至於設計美以感人為最終目的的追求。

《淮南子》的〈精神訓〉、〈銓言訓〉、〈原道訓〉裡，分別指出：「故心者，形之主也；而神者心之寶也。神貴於形也，故神制則形從，形勝則神窮。以神為主者，形從而利；以形為主者，神從而害。這些都是說，『神』是『形』的主宰。《淮南子》把它的這種神貴於形，以神制形的觀點運用到藝術領域，提出了『君形者』的概念。……《淮南子》認為藝術（繪畫、音樂）如果沒有「君形者」，就不可能使人產生美感。《說山訓》有一段話：畫西施之面，美而不可說（悅），規孟賁（ㄅㄧㄣˋ）之目，大而不可畏，君形者亡焉」（葉朗，一九九六，頁一〇五—一〇六）。

簡單的說，正是《淮南子》的「君形者（神）」論述的發酵，開啟了人物畫上的神似重於形似的畫藝追求，乃至開啟了六朝的美學三大命題：顧愷之的「傳神寫照」宗炳的「澄懷味象」與謝赫六法中的「氣韻生動」。漢朝的美學德論的補充，終於能夠為「設計美」的美感追求開關出有別於道德說的道路。

美學德論主要發展出美學上的比德說及美善並陳，美學神形論則發展出神似為美的技術要求，這當然涉及到文學家與藝術家在漢朝時地位的上升，不是階級地位上升，而是能否成為國家官吏或皇室家族的入幕之賓的機會大增[6]。漢朝的社會經濟形勢比起周朝當然是好得太多，所謂制度性的利益分配當然也比周朝要來得更為細緻與複雜，斷

【6】

中國的歷史上可以說並無所謂奴隸階級，在考古證物上大概只在三皇五帝時期或有活人殉葬，但僅止於「宮人」，而活人殉葬至周朝時也改以陶制人俑殉葬，就算這樣也還被孔子批評為：「始作俑者其無後乎」。所以，絕大部分的時段裡，中華文明並不以奴隸當作經濟生產的主力。這與西洋文明源頭處的希臘文明是有絕大的差異，希臘文明裡以城市文明而言，每個城市的市民通常擁有二至三位買來的奴隸，而當城市市民失去財產時，他在這個城市就成為「待售的奴隸」，聽說柏拉圖就是散盡家財營救亞理斯多德，失去市民資格而趕快逃到其它城邦。所以我們在探討西洋藝術史的希臘至羅馬乃至中世紀這一歷史長河時，

然不能只有封建或是只有郡縣，乃至漢朝的「天子教」與「天道」也只能扛出個儒家作道德的號召，埋上個法家裡利益的分配。經過漢高祖、漢文帝、漢景帝、漢武帝四代的試驗，整治成更加成熟「論功行賞不及於裂國」的天子郡縣帝國制。

換句話說，漢朝立國的天子出身於百姓，所能建立的「天道」與所能設定的「貴族」只能限於皇家血緣團體的「論功行賞不及於裂國」，貴族之下士、農、工、商皆為百姓，除了罪犯並無法定的奴隸，除了「沒有實權的貴族」之外，士、農、工、商之間並無法律規定階級的差異。這當然就造成文學家與藝術家在漢朝時地位的上升。只不過從周朝的封建制度開始，「士」相對於「農、工、商之百姓」就逐漸以「貴族之後」取得階級優勢而逐漸轉變為「知識專利輔助治國」而取得階級優勢，所以，文學家的地位仍然遠高於藝術家罷了。

我們從人性與權力形態雙重角度，來看周朝的封建制與秦朝的郡縣制的差異。講白了封建制就是人治，郡縣制就是法治。因為是人治，所以，這個特殊的人就需要「道德」來背書，需要「天道」來背書；因為是法治，所以，這個特殊的制度就缺乏「人情、人味、人文」，乃至於在這種制度下的人，除了總括這個制度之利益的特定個人（天子）外，又哪有其它的人能有「心甘情願」來維護這個制度呢？所以，一種混合了人治與法治的權力形態在漢朝初年形成，以道德論述影響了中華文明近兩千年之久。我們簡單的以圖表來表明漢朝初期正是長久以來天子郡縣制，乃至天子教的重要形成期。

我們從政權體制來看，周朝設定了天子封疆建國的政權體制總共維持了八百二十一年，秦朝設定了天子郡縣政權體制，第一位這種體制的天子稱為始皇帝，總共維持了十五年，漢朝前四位皇帝（也稱天子）設定了郡縣封建並行制，維持了一百一十九年，然而在漢武帝任內（西元前一四一年—前八七年）卻進行了諸多體制改革，其中最重要

【7】

都認真的提出藝術品是由奴隸生產，奴隸技藝特精也才有少數晉升為市民階級。然而這種認真只得希臘羅馬奴隸文化裡奴隸成為藝術家之真，而認不得中華文明裡奴隸成為藝術家之真。中華文明裡的藝術家可能是工人，更可能是文人，這是與西洋文明絕大的差異處。《淮南子》的成書者就是淮南王劉安組織了數千人的入幕之賓所編撰。這種入幕之實既有工人更有大量的文人，而入幕與否在生活經濟上都也算是一種「階級的提升」吧。

本表主要整理自王巍、齊肇業，二○一○，《考古中華：中國社會科學院考古研究所成立六十年成果薈萃》；李零，二○○一，《中國方術考》；陸明哲，二○○六，《中國歷史圖鑑》；楊裕富，

表一：無形的天子教及封建制至郡縣制的轉變 [7]

	商朝以前 西元前一〇四六年前	周朝 西元前一〇四六—前二二一年	秦朝 西元前二二一—二〇六年	漢朝至漢武帝，西元前二〇六—前八七年	漢昭帝至清朝，西元前八七年—西元一九一二年
政權體制	部落聯盟的王	部落聯盟轉為封建制的天子	郡縣制天子，皇帝	郡縣制封建並存制天子皇帝，稱為皇帝	郡縣帝國制的天子，稱為皇帝
宗教	巫教 帝王祭祖	巫教，帝王祭天 天子祭天	巫教，帝王宗廟 天子祭天	巫教，帝王宗廟 天子祭天	巫教，帝王宗廟，道教、諸多外來宗教。天子祭天
文字發展	夏朝：字符十餘個。商朝：有效辨識甲骨字，文約八百字	西周：甲骨文與大篆文字約兩千餘字，東周增至約八千字	大篆改為小篆	小篆與隸書並存，有效文字增至萬餘	隸書至楷書與草書的轉變
技術	夏朝中期進入青銅	東周進入鐵器時代		百工發達	東漢侯風地動儀

二〇一一，《敘事設計美學：四大文之明風華再現》等四份資料。

的就是在西元前一二七年頒行推恩令，一方面藉由封國諸侯王位由嫡長子繼承外，封國諸侯的其他嫡子則均分國之土成為下一位階的封侯。另一方面則藉由天子平時對諸侯的考察及宗廟大祭時諸侯繳交貢品與酎（ㄓㄡ四聲）金成色問題而大量進行諸侯王的

「除國」、「元鼎五年（西元前一一二年）舉行宗廟大祭，一次即剝奪諸侯一百零六人的爵位，廢其封國，改設郡縣。漢初因功封侯者一百四十餘人，至漢武帝太初年間只剩下五人，漢初的分封制名存實亡」（陸明哲，二〇〇六，頁七九）。換句話說，漢朝帝只花了約十五年的時間就將郡縣封建並行制改成了如同秦朝的天子郡縣制，或是說漢朝前四位皇帝所努力實驗的郡縣封建並行制，實驗的結果就成為「天無二日，中土無二皇」的天子郡縣專制政權體制，並從漢昭帝（西元前八七年）開始，一直承傳到清朝的最後一位皇帝溥儀的宣統三年（一九一一年）為中華民國民主政體所替代為止。

簡單的說，無形的天子教，先是周朝創設天子封建制實行八百餘年，接著是秦始皇創設天子郡縣制實行十五年，然後經過漢朝前四帝約一百一十九年的郡縣封建並行制的實驗，以及漢武帝在位五十四年（西元前一四一年—前八七年）的蓄意改造，奠定了漢昭帝之後的天子郡縣專制制度，爾後歷經各朝代施行了一千九百九十八年之久。

歷史分析雖然不能斷定漢武帝劉徹一人創建了長久的天子郡縣制，但是漢武帝任內五十四年，確實為掌握實權的天子以及有效行政的「朝廷—郡—縣」官僚制，打造了諸多可長可久的權力機制。諸如：西元前一四〇年採董仲舒建議，「罷黜百家獨尊儒家」，乃至爾後的創建太學、廣設五經博士與弟子，增加了用人唯才而不是用人唯貴的可能性。又如：西元前一〇四年下令由測候占星官學家鄧平、唐都、落下閎及司馬遷等人精密校定「天道」，將元月從向來的冬至改為立春，而頒定了影響至今的太初曆。更不用說漢武帝任內的文治武功，消除了近千年的匈奴為患，有效的促進匈奴游牧民族與漢族精耕民族通婚融合，乃至不斷的拓展西域於明確安全的通商管理之下。漢武帝雖然一手掌握絕大權力，卻也為錯誤的政策「有損天道」而於西元前九九年對天頒製「輪台罪己詔」，更不用說「推恩令」之後，以祭天為由屢屢廢除皇家封國，而將全國逐步納

入「朝廷―郡―縣的官僚制」。

漢武帝在臨終托孤傳位太子劉弗陵（漢昭帝）。

漢書霍光金日磾傳：「征和二年，衛太子為江充所敗，而燕王旦、廣陵王胥皆多過失。是時上年老，寵姬鉤弋趙婕妤有男，上心欲以為嗣，命大臣輔之。察群臣唯光任大重，可屬社稷。上乃使黃門畫者畫周公負成王朝諸侯以賜光。後元二年春，上游五柞宮，病篤，光涕泣問日：「如有不諱，誰當嗣者？」上日：「君未諭前畫意邪？立少子，君行周公之事。」光頓首讓日：「臣不如金日磾。」日磾亦日：「臣外國人，不如光。」上以光為大司馬大將軍，日磾為車騎將軍，及太僕上官桀為左將軍，搜粟都尉桑弘羊為御史大夫，皆拜臥內床下，受遺詔輔少主。明日，武帝崩，太子襲尊號，是為孝昭皇帝。帝年八歲，政事壹決於光。」

這一段引文充分顯示漢武帝臨終之時已意識到自比於周武王，乃至已將「天子教、天道教」或「天子郡縣制」打造完成，打造成「儒表法裡武骨頭，忠臣遠勝敗家子」的一種「天子道」價值體系了。

設計美學德論怎麼從周朝的「比德說」，逐漸的轉入漢朝的「神形論」。本研究以「象德互詮」與「人像畫比德說」兩小節略析如下。

象德互詮與造形的象徵意涵

探討周朝至漢朝時期的形象設計與裝飾藝術，其困難程度在於留存的「考古出土文物」的難以周全，也不必與不可能周全。但是探討形象設計與裝飾藝術背後的美學思想似乎就容易得多了。只要分析出的「道理」可以完整解釋這些不周全的「考古出土文物」就足夠了。

筆者認為人類所有的藝術創作都要滿足人類對「道」的體認，對人生價值觀的體認，這種藉由藝術創作來體認「道」的論述，我們通常稱為美學或美感的本質向度。但是在真實的藝術創作時，藝術作品也要能「感人」，所以當然也要滿足感官形式的需求，更要滿足意思表達的需求，前者稱為美學或美感的形式向度，後者稱為美學或美感的意涵向度【8】。周朝至漢朝的藝術創作當然也不例外。

先秦時期乃至於漢朝至今，藝術創作上的「比德説」之所以屢盛不衰，主因就在於美學的本質向度常為哲學家或論道者所關注，也為毫無創作經驗的藝評家於詞窮時多了許多搪塞之詞。或是説在設計美學的研究上，如果我們只滿足於本質向度的探討，那麼設計美學的論述就只會在論道與論德中打轉。但是我們只要跳出美的本質論述，指向藝術創作與藝術作品時，反而諸般「道」與「德」都消失無蹤，因為「道」與「德」均非「物質層次」的東西，道與德之所以與藝術品聯繫起來，通常只是觀看者與擁有者的一種心理感受與心理投射，乃至於社會習俗所形成的共有價值觀而已。

所謂天道思想在先秦時期與漢朝是很不一樣的。簡單的説，西周時期周禮就是天道，禮不下士刑不上大夫，官學只授於士；東周時期禮樂崩，官學漸廢私學興起，涉及天道論述者：官學測候星占家、易卜陰陽家（周易）、儒家、道家、五行五德家，天道論述各有不同；秦朝在漢朝的描述裡，焚書坑儒，法家主張就是天道，其實是始皇帝的意志就是天道；漢朝後，罷黜百家獨尊儒家，儒家主張就是天道，然而此刻的儒家就內容而言卻是融合了易卜陰陽家（周易）、儒家、道家、五行五德家，乃至於官學測候星占家的天道之大成，甚至一改先秦時期的冬至一元復始，成為立春一元復始的新曆法。

所以，先秦時期的設計美學德論與漢朝而後的設計美學德論顯然有所不同。

先秦時期以官學、易卜陰陽家（周易）與儒家的天道思想最為突出，道家、五行五

【8】楊裕富，二〇一〇，《設計美學》。

德家的天道思想次之。我們如果只就形上學與宇宙論來看時。官學測侯占星的天道發展出天體實際測量標記的北斗授時曆的四季二十四節氣與四象二十八星宿，大體上是均分的數位之「道」。「周易」發展出太極兩儀四象八卦的「物以類聚人以群分」分類之「道」。儒家則發展出「天行健君子以自強不息」的道德比附天道。孔子以忠恕二德詮釋仁道，孟子則以仁義二德詮釋「天道」。道家以混沌生太一，太一生二，二生三，三生萬物來詮釋「道」。五行家則以「金、木、水、火、土」的在天五星運行，在人（君王）五德運行始終來詮釋「道」。

然而在漢初上述四、五種天道思想卻起了融合的化學變化【9】，乃至漢武帝於太初元年（西元前一○四年）透過官學測侯占星家的精密校正，而改了曆法上的天道，將一元復始的一月（元月）從冬至改到立春。

我們有了上述的文脈瞭解，就可以進一步討論「德象互詮」是設計美學上極其重要的議題。如果先就易卜陰陽家（周易）與儒家的角度來看「形、象、德、道」等概念時，「形」就是可示可感可用可通的相關物質現象；「象」則是形的初分類；「德」則是物性與人性的提練，用以配合道；「道」則是萬事萬物依循之軌。

《周易》裡所稱的：『古者包犧氏之王天下也，仰則觀象於天，俯則觀法於地，觀鳥獸之文，與地之宜，近取諸身，遠取諸物，於是始作八卦，以通神明之德，以類萬物之情』（周易・繫辭下）。以及：『昔者聖人之作《易》也，幽贊於神明而生蓍，參天兩地而倚數，觀變於陰陽而立卦，發揮於剛柔而生爻，和順於道德而理於義，窮理盡性以至於命』（周易・説卦）。這些就是孔子及其門生對「周易經文」所作的形而上學註釋。顯示出「周易」發展出太極兩儀四象八卦的「物以類聚人以群分」分類之「道」。及儒家發展出「天行健君子以自強不息」的道德比附天道。

【9】
《周易》就周禮中的描述只是一門分類釋義的知識，也是卜巫時據以卦象釋義的參考範本，這些範本有連山、歸藏、《周易三種版本，剛好都是陰陽學上的六十四卦（分類）。只是孔子和孔子門生註釋了周易經文之後，儒家就將《周易》列為儒家經典，乃至易卜陰陽家就與儒家難分難捨起來。五家也就只能算為四家。對此一觀點有興趣者可參考筆者另一篇論文《美學數論之占卜與占候之理論基礎》，或《周禮・春官大宗伯・大卜款》與《周禮・春官大宗伯・筮人款》。

然而，到了《漢書・五行志》裡，「周易」顯然被漢朝文化理解為「五行學說」的一部份，同時更清晰的指出：《易》曰：「天垂象，見吉凶，聖人象之；河出圖，雒出書，聖人則之。」劉歆以為虙羲氏繼天而王，受河圖，則而畫之，八卦是也；禹治洪水，賜雒書，法而陳之，洪範是也。聖人行其道而寶其真。降及于殷，箕子在父師位而典之。周既克殷，以箕子歸，武王親虛己而問焉。故經曰：「惟十有三祀，王訪于箕子，王乃言曰：『烏呼，箕子！惟天陰騭下民，相協厥居，我不知其彝倫逌敍。』箕子乃言曰：『我聞在昔，鯀陻洪水，汩陳其五行，帝乃震怒，弗畀洪範九疇，彝倫逌斁。鯀則殛死，禹乃嗣興，天乃錫禹洪範九疇，彝倫逌敍。』」此武王問雒書於箕子，箕子對禹得雒書之意也。（漢書・五行志第一段）以及：「初一日五行；次二日羞用五事；次三日農用八政；次四日用五紀；次五日建用皇極；次六日艾用三德；次七日明用稽疑；次八日念用庶徵；次九日嚮用五福，畏用六極。」凡此六十五字，皆雒書本文，所謂天乃錫禹大法九章常事所次者也。以為河圖、雒書相為經緯，八卦、九章相為表裏。昔殷道弛，文王演周易；周道敝，孔子述春秋。則乾坤之陰陽，效洪範之咎徵，天人之道粲然著矣。（漢書・五行志第二段）。

顯然，「周易」在漢朝已經結合了官學天道、易卜陰陽家的天道、儒家的天道、五行家的天道於一爐，而難以區分了。

「周易・繫辭下」所稱的「仰則觀象於天，俯則觀法於地，觀鳥獸之文，與地之宜，近取諸身，遠取諸物」難道不是對萬象觀察的比喻說法嗎？萬象觀察可能一一盡列嗎？「始作八卦」難道不是對所觀察的萬象進行八類之分嗎？「文王重之六十四卦」難道不是對所觀察的萬象進行六十四類之分嗎？為什麼要煞費苦心的對萬事萬物進行分類呢？目的在於「以通神明之德，以類萬物之情」。

我們回過頭來看看「周易」裡的比喻形容之詞，到了「漢書・五行志」裡就成為更具體的聖人真實事蹟。一句「劉歆以為處義氏繼天而王，受河圖，則而畫之，八卦是也；禹治洪水，賜雒書，法而陳之，洪範是也」，就將歷史千古疑惑「河圖洛書」形象化，具體化成為後人引據的「事實」。乃至宋朝之後而有河圖洛書的圖像與數易的發展，兩千年失傳的河圖洛書終於在宋人辛苦的追尋下發現了，在夢中發現。

為什麼我們篤定的認為河圖、洛書乃至八卦、六十四卦都無所謂「具體形象」與「具體事實」，而只是周朝文化情境下的「比喻形容之詞」？因為伏羲氏時期只有語言而沒有文字，就算堯舜禹湯已有文字，堯舜禹時期也只有「十餘個字符」而已，商朝到了盤庚遷殷之際也只發展出不及千數的有效文字，語言是穩定且發達，但是紀錄語言及描述重要決策與事件時，文字與連字的詞還不夠用，怎麼可能具體的描述極其複雜的「道」與「理」呢？重要的萬事萬物「道理」就不能記錄了嗎？可以，精簡的文字進行「以通神明之德、以類萬物之情」的分類與描述而已。

所謂的「太極生兩儀，兩儀生四象，四象生八卦，八卦重之六十四卦」只表明了源於「陰陽消長思維」的複雜化過程上，對「道理」的掌握越來越精確而已，直到春秋戰國時期，有效文字發展至近萬字，才可能盡情的描述「道理」的更詳細、更具體的情境。

所以，天垂象聖人「則之」就是大分類，「法之」就是「通神明之德、類萬物之情」後對大自然資源的適應與應用越來越能控制掌握的描述與形容。

中華文明裡對「形、象、德、道」的掌握，當然是從混沌而漸清晰，斷然沒有從清晰而漸混沌的道理。而語言文字的複雜化、穩定化與精確化又是「漸清晰」的前提。所以，「象德互詮」就是儒家思想中「德以配天之道」的精緻化過程，在先秦時期，官學、

易卜陰陽家、儒家、五行家、道家各自建構出「德以配天之道」，而在漢朝時，官學、易卜陰陽家、儒家、五行家、道家合起來建構出「天道」與「德以配天之道」，顯然，漢朝之後的「德以配天」比起先秦時期的「德以配天」來得複雜，也增添了更多神話的想像。

造形藝術的發展如果就美的形式向度來看，質樸與簡單只是文明初形態，加工與精緻則是文明熟形態，過度的加工與精緻則是文明過熟而不長進的形態。

造形藝術的發展如果就美的意涵向度來看，象徵則趨於簡陋的形象表達，指示則趨於簡要的形象表達，「完整的會意」才是趨於有感的形象表達。而漢朝正是因為文明趨於熟形態，審美需求才會從象徵的比德論進入強調「君形者」的神形論。當然進入神形論的美學發展並不需要以捨棄「比德論」為代價，神形論只是豐富了美感的選擇性，而美感的加成，無須二選一或多選一。

人物畫與比德說的崛起

如果更具體的以繪畫種類來討論傳統造形藝術的發展時，先秦時期雖已有人像畫與記事畫，但圖畫仍以辨識與器物裝飾為主，所以諸多象徵瑞獸與想像之物頗有精緻的發展。但是繪畫種類以人物畫、山水畫、花鳥畫的類科區分而言，人物畫崛起於漢朝，山水畫崛起於六朝至隋唐，花鳥畫崛起於五代至宋則為常見的通論。

漢朝的人物畫留存至今的十分稀少，留存的人物畫主要也以畫像石與畫像磚為多，而墓葬帛畫、壁畫、漆畫次之，岩畫、木版畫、木簡畫則出土之物十分稀少。[10]但是，漢朝的人物畫崛起乃至比德說仍為設計美學裡的主流審美取向，則是無庸置疑的事

【10】
王伯敏，一九九七，《中國繪畫通史（上）》，〈第三章：秦漢的繪畫〉。

實。

漢書霍光金日磾傳：「……是時上年老，寵姬鉤弋趙婕妤有男，上心欲以為嗣，命大臣輔之。……察群臣唯光任大重，可屬社稷。上乃使黃門畫者畫周公負成王朝諸侯以賜光。……」所描述的「周公負成王朝諸侯圖」，就是典型的人物畫或「敘事人物畫」，更是「以畫明德」或漢武帝企圖託孤于忠臣的明確意識表達。

漢朝最重要的人物畫類型莫過於「畫贊」。王伯敏在《中國繪畫通史》裡指出：「漢代宮廷，以繪畫作為『表功頌德』的，《漢書》多有記載，如見於《漢書‧蘇武傳》：『甘露三年，單于始入朝。上思股肱之美，乃圖畫其人於麒麟閣，法其形貌，署其官爵姓名。』這是用來表彰抗擊匈奴有功的大臣。又如《後漢書‧二八‧將傳論》：『永平中，顯宗追思前世功臣，乃圖畫二十八將於南宮雲臺，其外有王常、李通、竇融、卓茂合三十二人。』至於州郡各地畫像以表行者則更多……這些壁畫，據蔡質在漢宮典職中提到，在繪製的形式上，似有一定的規格。如說『胡粉塗壁，紫青界之，畫古烈士，重行書贊』等。」（王伯敏，一九九七，頁一三九）。這是說不但有畫像，畫像上還以文字記其德行稱為書贊，合稱「畫贊」。

漢朝「畫贊」的傳統就是人物畫附記德行贊之。表功頌德有文有圖這樣的「傳統」還延續到西漢劉向的《列女傳》，西晉張華的《女史箴》與東晉畫家顧愷之的「女史箴圖」的創作。簡單的說，從《列女傳》到《女史箴》再到「女史箴圖」，基本上就是漢至晉朝的女德史畫贊。

設計美學德論的後續發展

設計美學在先秦時期開出「比德論」的花朵，在漢朝開出「神形論」與「神似」重於「形似」的花朵，此時的「神似」指的是「物質之上的精、氣、神」，而不是先秦時期「通神明之德」的「神」。換句話說，漢朝之後造形藝術的要求上，視覺美感與視覺感動已逐漸更受到重視，漢朝人物畫的崛起，繪畫所「通」已不止於「神明之德」，更要求「忠臣之德」、「功臣之德」乃至於「女德」的形於容貌衣飾與「事件之德」的彰於天子與彰顯天道。

如此這般的設計美學德論，當然不會停留在漢朝而「完全不變」，筆者認為設計美學德論延續著「比德說」第一階段在唐宋時期對新崛起的畫類山水畫、花鳥畫上也有不少「精神的延伸」，第二階段在元明戲劇崛起後更有「戲文畫」的敘事設計崛起。

山水畫、花鳥畫崛起與比德說的第一次泛化

先秦至漢的繪畫主流類型，以出土文物與史料記載來看主要有畫贊人物畫、宗教人物畫：升天圖、神話典故畫、宮界畫與裝飾畫等五類。然而六朝開始山水畫就逐漸從宮界畫中獨立出來，隋唐之後山水畫就已獨占鰲頭，甚至五代至宋花鳥畫崛起，仍然無法取代山水畫在所有畫類中的主流地位。直到明末出了一位拙於畫善於論的畫家董其昌，才因有所宗而山水畫推向「法古臨摹」的死胡同，山水畫的氣勢才在清末一敗而光。

筆者如此描述傳統繪畫的主流類型，並無任何褒貶之意，然而如果我們檢視中國傳

統的「畫論」，除了六朝顧愷之與謝赫的「畫論」堪稱綜論各畫類之外，其它的「畫論」幾乎只論山水畫而不及其它，只有名不見經傳的民間畫工的「口訣畫論」才會論及人物畫與花鳥、蟲獸、宮界、神怪。

山水畫的比德說畫論主要透過山水景物的擬情化與擬人化。

宗炳（西元三七五─四四三）在《畫山水序》中提出：『聖人含道應物，賢者澄懷味象。至於山水質而有靈趣，是以軒轅、堯、孔、廣成、大隗、許由、孤竹之流，必有崆峒、具茨、藐姑、箕首、大蒙之遊焉，又稱仁智之樂焉。夫聖人以神法道，而賢者通；山水以形媚道，而仁者樂，不亦樂乎？』這就是六朝時期新發的山水畫審美情境的「理論化」，這也是透過山水景物的擬情化才可能達到的審美境界，宗炳以「山水以形媚道，而仁者樂」來表明「澄懷味象」的審美境界。

王維（西元六九二─七六一）或荊浩（約西元八五○─九三○）在《山水賦》【ii】中提出：『凡畫山水，意在筆先。丈山尺樹，寸馬豆人。此其式也。遠人無目，遠樹無枝，遠山無石，高與雲齊；遠水無波，隱隱似眉。此其格也。山腰雲塞，石壁泉塞，樓臺樹塞，道路人塞。石分三面，路看兩蹊，樹看頂甯頁，水看岸基。……若能辨乎此，則粗知山水之仿佛也。觀者先看氣象，後辨清濁。定賓主之揖拱，列群岫之威儀。多則亂，少則慢，不多不少，要分遠近。遠山不得連近山，遠水不得連近水。山要回抱，寺觀可安。……凡做林木，遠則疏平，近則森密。有葉者枝柔，無葉者枝硬。……筆法佈置，更在臨時。山行不得重犯，樹頭不得整齊。樹借山以為骨，山借樹以為衣。……樹法不可繁，要見山之秀麗；山不可亂，要見樹之光輝。若能留心于此，頓意會于元微。意懶石不硬，心怯水不堅。筆尖樹不老，墨濃雲不輕。』（馬鴻增、馬曉剛，二○○六，頁一二五─一二七）。顯然已將山水風景擬人化，否則何來的「定賓主之揖

拱，列群岫之威儀。多則亂，少則慢，不多不少，要分遠近。」

花鳥畫的比德說畫論則少見名家詮釋。不過，我們如果以花鳥畫在五代之末宋朝之初崛起，列為宮廷屏風彩畫主要類科，乃至於後人對徐熙黃筌畫風的評價，所謂「黃筌富貴徐熙野逸」來看，花鳥畫的比德說，大概朝寫實（野逸）、濃豔裝飾（富貴）與吉祥畫、組合吉獸畫四種途徑，浸潤了「比德說」再轉進到「說好話」的發展。

黃筌富指的就是黃筌作品的濃豔裝飾風格，花鳥畫的這一個發展途逕，前有漆畫屏風畫的傳統，後有吉祥畫、清貢圖的發展。徐熙野逸指的就是徐熙作品的精工寫實風格，花鳥畫的這一個發展途逕，前有組合吉獸畫乃至瑞獸精密描寫的傳統，後則對花鳥畫重視實物寫生的功夫與線條勾勒立下一個規矩。兩者的畫風都成為爾後民間裝飾畫的重要模本。花鳥畫若要以比德論立喻，大概不外乎「百鳥朝鳳」與「花開富貴」吧。

戲劇與造形藝術間的互動：比德說的極致，敘事設計崛起

造形藝術發展到宋明時期則不只是百工俱發，繪畫上也是各類齊全。更重要的是宋元明三朝經濟的發達與傳統劇曲崛起，也造成戲劇與造形藝術之間的深刻互動。傳統美學如果粗分為文學美學與藝術美學兩片的話，宋元明三代正是這兩片同源再度交融的年代。

以文學發展而言，漢賦、唐詩、宋詞、元曲之後接踵而來就是戲曲小說的年代。然而以戲劇而言，劇曲就是戲文、戲文就是演義，演義就是小說。這一股腦兒的「就是」就是發生於元朝與明朝。而中國最傑出的戲劇家一位是元朝的關漢卿（約西元一二一〇—一三〇〇），另一位就是明朝的湯顯祖（西元一五五〇—一六一六），如果我們

【11】浩最出名的「畫論」為《筆法記》，然而此篇《山水賦》則難以考證到底是唐朝的王維所著，亦或是五代的荊浩所著，不過不論王維或是荊浩都是山水畫的傑出畫家。

說湯顯祖的戲劇理論是「主情派」的話，那麼關漢卿的戲劇理論或許就是「主義派」了吧。所謂戲劇者彰顯人情義理而感人，元明之際已有定論，這就是造形藝術「比德說」的極致，也是造形美學中敘事設計美學再度崛起的契機，就繪畫類科而言則是「人物畫、戲文畫」的迎合時勢發展，站上繪畫的主流類科。

戲文畫雖然從明朝開始逐漸在紙褙畫與絕大部分建築裝飾工藝中崛起，然而「戲文畫」確有幾個更重要的淵源。

我們對六朝起的經變畫及明朝中期起福建起繪畫的發展略作說明如下。

其一，六朝起的經變畫。

其二，歷代不衰的聖君賢臣畫（人物畫）。

其三，唐宋起的寺廟仙佛畫。

其四，明朝中期福建地區崛起的寺廟祖庭畫與聖跡圖。

六朝起的經變畫

傳統繪畫如果只以紙褙畫來論的話，通常會得到唐宋之後山水畫一枝獨秀的論點。但是如果將民間畫工的壁畫、建築彩畫、工藝品上的圖像都記入傳統繪畫的話，那麼唐宋之後山水畫一枝獨秀的論點不但不成立，甚至這種論點還誤導了我們對傳統繪畫發展，乃至於傳統藝術發展的認識。同樣的，傳統畫論的發展為什麼「檢視中國傳統的畫論，除了六朝顧愷之與謝赫的畫論堪稱綜論各畫類之外，其它的畫論幾乎只論山水畫而不及其它」，其原因大概也是多數畫論家都以「朝廷京城」為中心，都以「紙褙畫」為中心所致。

佛教傳入中國的時間起點約在東漢，點燃傳教熱情的時段就在六朝，北傳佛教的中國化在地化約在唐朝【12】，佛教與道教、巫教甚至於儒家思想徹底融合則在宋朝之後的江南【13】。所以，中國新宗教「造像運動」也就從六朝開始沿著絲路一路下來進入中原、京城，乃至宋元明之後繁盛於經濟活躍的江南。

在六朝至唐朝這個階段佛教這個新宗教「造像運動」最大的成果就是石窟建寺，俗稱「敦煌經變」或「敦煌藝術」。整個絲路作為佛教傳入中國的渠道，經變圖則佈滿整個絲路的的重要城市，乃至絲路必經路途上的重要石窟裡。宋朝之後除了元朝之外，路上絲路常斷少通，才改為海上絲路繼之繁盛。所以，作為海上絲路運動上繪畫類科主流的「人物畫」雖然在唐宋之後逐漸為「山水畫」所頂替，但是在宗教造像運動上壁畫、建築彩畫、工藝造像上「人物畫」與「經變畫」卻仍然是繪畫類科的主流類型。而所謂「經變畫」這樣的傳統在道教建立之後也與起同樣的經變畫，只是名稱上不以「經變畫」為名，而直接以「經畫、經圖」或「仙道畫、壁畫、掛畫」乃至「聖跡圖」稱呼而已。

佛教所稱的「經變」是指「經變文」與「經變相」，是為了融入傳教地點習俗而將「經文」內容予以「變相」，好達到傳教的效果【14】。所以通常翻譯成在地語言的「經文」或衍義成通俗口語，說唱腔調的「經文」就稱為「經變文」，而適應識字人口有限，將經文以繪畫、雕塑、工藝品、戲曲來詮釋表達經文內容者就稱為「經變相」。而經變相裡最常見的題材就是佛陀聖跡圖與諸菩薩聖跡圖。換句話說，除了釋迦摩尼的生平與傳播佛學思想的故事畫以外，還包括釋迦摩尼前世今生乃至於諸菩薩的神話故事畫就是經變相的最主要內容。

所以，大體而言，明朝中葉逐漸與起的「戲文畫」，其源頭在六朝至唐的絲路石窟或「經文」，而在路上絲路時斷時續的宋明時期，這中早就以現今我們所稱的敦煌藝術面貌出現過，而在路上絲路時斷時續的宋明時期，這

【12】佛教裡僧人持牒、僧人不婚這一制度就是在唐朝才確定下來，也是除了中國之外其他佛教傳播地區少有的僧人制度。而寺廟田產徵稅納糧則在唐朝一直都是反反覆覆，唐朝之後也還是反反覆覆。如果以法律形態來論，佛教與僧人在中國的歷史長河的承平時期，從來沒有完整的「制外法權」，更別說在戰亂時期。這種制度上的在地化確實是只實現於中國，而其源頭就是唐朝。

【13】宋代佛教在統治者既利用又限制的政策下，禪宗（南傳禪宗，簡稱南禪）成為這一時期最有影響力的宗派，遍佈長江流域與江南。另外宋明理學以新儒家之姿崛起，其內容上明確的融合了儒釋道三家學說，而以集理學之大成的朱熹而言，是融合儒釋道巫四家學說也不為

些宗教藝術（佛教連同道教與巫教）則在富庶江南的寺院觀廟成為最主流的繪畫類科，並融入中國民俗工藝創作題材裡。

明朝中葉後福建工藝、繪畫的特殊情境。

中華文明就經濟體而言元朝之後，明顯的長江流域的經濟實力已超過黃河流域，宋朝之後則更明顯的長江以南（江南）經濟實力已超過江北，乃至於明清時期會有「上有天堂，下有蘇杭」的諺語。明清時期的藝文發展顯然以江南為核心，乃至於中國繪畫發展史而論，通常會認為最早出現的地方畫派就是以明朝戴進為首的浙派，或甚諸多中國工藝與繪畫現代化過程的藝術史評論與寫作上，都還延伸浙派的餘威至以上海為首的「海上畫派」。好像明朝至今，中國經濟與工藝乃至繪畫的核心城市就是從長江流域的鎮江、南京開始逐漸往長江下游選一個沿岸城市輪流當作工藝乃至繪畫的核心城市似的。反正，明朝之後長江下游總有經濟天堂蘇杭撐著頂著，而工藝與繪畫又都是哪裡錢多就往哪裡跑，所以在長江下游沿岸隨便選個城市一抓就是一票傑出的畫家與工藝家，這樣的論點，論來總是不會錯似的，更何況明朝末年松江華亭還出了個赫赫有名的畫論家董其昌（一五五一─一六三六）董其昌的畫論又幾乎主導了整個清朝的畫評畫論。所以，「工藝精品必出江南」，江南精品必存蘇杭，畫壇領袖不在京城頭就在長江尾」就成為長久以來廉價藝評家想當然爾的結論，乃至於以既有的結論來找「證據」，再鋪陳想當然爾的近代中國工藝史與近代中國繪畫史。這種知識的建構真是廉價到了極點，而明末至清末的四百餘年間，中國藝術史論就是這麼回事。

中國營造學社在一九三〇年代為清式營造則例訂出個蘇式彩畫的品規，以別於和璽彩畫與旋子彩畫，也是這麼回事。明明堵仁畫上戲文是福建彩畫在雍乾年間所形成

過。參：陳文英，二○○七，《中國古代漢傳佛教傳播史論》。

【14】
易存國，二○○六，《敦煌藝術美學》，〈第六章：敦煌「變相」與「變文」〉。

的品規，而傳到蘇州也只有堵仁畫上織繡包袱的作法與習俗，但是看著著頤和園裡的建築彩畫，就想當然爾的認為，這必是乾隆遊江南賞遍蘇杭美景所帶回來的「新式彩畫」，取個蘇式彩畫準沒錯。連田野調查的功夫都沒實證，所以，「蘇式彩畫」的定名就是錯了，不但錯了，還乾脆一路錯到底。現在二十一世紀了，我們相關傳統建築知識建構上，清朝建築的規矩裡還是和璽彩繪、旋子彩繪、蘇式彩繪三種。

反過來，我們拋棄董其昌的成見，拋棄中國營造學社的成見，改用文脈分析研究法時，我們將會更清楚的認識明末至今福建工藝與福建繪畫在近現代中國藝術史中所扮演的「關鍵性」影響力。

明朝在朱元章開創之初定都南京，明成祖朱隸遷都於北京，但終及明朝覆滅，都還是維持南京、北京兩京並存制。以致於明朝諸多冗員、閒官、副首一輩子都在南京辦公，在南京生活。明朝的宮廷畫家多以專業畫家考試任用於錦衣衛，少有文人畫家以科舉功名任職錦衣衛。而明朝畫家中「閩籍畫家占明代宮廷畫家總數約五分之一，僅（稍）次於浙江籍宮廷畫家人數。閩籍畫家之多，對閩畫的發展，尤其是院體畫，起重要的影響」（邱季端，二〇〇七，頁五〇三）。另外在明末至清的畫評家歸類於浙派成員中，福建籍畫家更是比比皆是，並不見得少於浙江籍畫家，明朝時莆田李在曾任官於雲南，後（以畫工）被召入京，其畫藝功力被稱許為「自戴進以下，稱一人而已」（明朝畫家論功力能與戴進相比的只有李在一個人而已）。而傑出的福建畫家在明中葉至清，除李在之外，還有曾鯨、上官周、黃慎、李燦，乃至於清末民初的李霞、李耕等人。

曾鯨所形成的畫派稱為波臣畫派，堪稱是近現代中國最早出現的畫派，也是唯一以人名字號著稱畫派，波臣畫派因明末福州萬福寺禪宗黃蘗宗東傳日本，隨行波臣畫派

畫家也將波臣畫派的繪畫風格帶入日本，而成為日本南畫（南禪畫）的重要淵源。上官周，短期任職於明朝宮廷畫家，以歷史人物畫傳名於世，晚年印行《晚笑堂畫傳》，堪稱明末至今傳統人物畫畫稿第一範本。明末至今，多少工藝繪畫的歷史人物造形，主要就是取材於《晚笑堂畫傳》。黃慎，以揚州八怪聞名於世，揚州八怪只是民間揚州畫派的俗稱，通常以八人記，但如何選這八位清初在揚州出名的畫家，後人寫書立傳或許各有不同八位人選，但不論怎麼選怎麼論卻一定有黃慎。如果說有福建畫派的話，黃慎的畫功可以說集福建先輩畫家之大成，立福建畫派之第一人。李燦在福建素有畫狀元之稱，李耕與李霞則分別在民國初年代表中華民國以畫作參加世界博覽會，堪稱民國初年的「畫狀元」。

福建畫派的成長則更不止於此，還有兩個特徵或實力是其他地方畫風畫派所不及的。

第一個特徵是，所有這些上述出名的畫家，除了李在的出身目前尚難以考證以外，其他的人都是畫工出身，並以專業畫家謀生，而不是以科舉當官謀生。

第二個特徵是，明朝中葉後，福建因為印書版雕、陶瓷業、家具業、石雕業、漆器、神像佛裝業、壽山石雕等工藝高度發達，「畫家、畫師、畫工、線稿畫學徒」一整套繪畫業的生產團隊自然成形。

這在傳統建築工匠隊伍裡，福建的建築彩畫工匠自明末至今都有「彩師與繪師」的精細分工，或是說明末至今在福建要成立一個彩畫匠班或匠團，不管規模大小，一定要有繪師也要有彩師，這在其他的省分是極為少見，而明末至今（或明末至民國初年）的福建卻是習以為常的「行規」。這些行業與經濟規模與執業效率的特徵，才是「明末至今福建工藝與福建繪畫在近現代中國藝術史中發揮影響力的關鍵所在」。[15]

【15】
楊裕富，二〇一一b，《福建設計美學發展講義》〈第四章第三節：明朝福建的繪畫世界〉〈第五章：明末至今福建繪畫的發展，閩習到閩派：近代繪畫派別的美學研究〉。

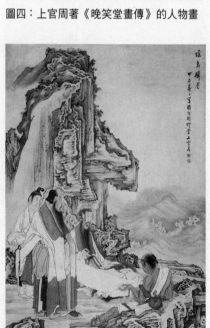
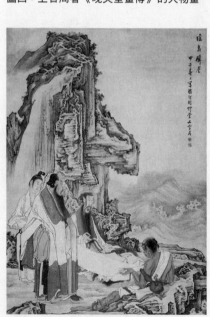

圖四：上官周著《晚笑堂畫傳》的人物畫

圖五：上官周的作品，瑤島仙居（明末）

繪師閒閒所為何事？

在福建的彩繪工匠行業裡，當主導者都一定是出師的繪師，彩繪工匠團隊裡，領取

福建畫派的崛起，到底對近現代中國藝術史發展有什麼影響呢？關鍵何在呢？筆者認為在所謂傳統畫壇上，顯而易見的有以下幾點：其一，從市場面扭轉了「困於山水」的窘境。其二，從產業面扭轉了「工人無法成為畫家」的現代教育困境。其三，以人物故事畫找回了傳統繪畫的生命力。其四，帶動了清朝初期建築彩畫從制式的「官樣文章」裡掙脫出鮮活生動感人的「戲文畫」，福建從此以後也不稱建築彩畫，而改稱建築彩繪。其五，以行業成長見證了工藝產業的主角在於設計師，而在福建這「設計師」則統稱「繪師」。

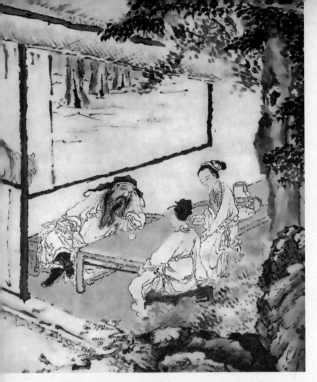

圖六：黃慎的作品風塵三俠取材自月唐演義

圖七：李耕的寺廟建築彩繪作品：林龍江
傳說故事（莆田三一教創始人逸事）

最多酬勞的也一定是繪師而不是彩師。我們以其他行業來作比喻時，繪師就是醫師，彩師就是藥師。藥師所具有的專業醫師也都具有，醫師所具有的專業藥師卻不具備，之所以醫藥分業只是分工增效而已。同樣的，之所以「彩」「繪」分業，也是分工增效而已。

在傳統建築彩繪行業裡，我們常見「繪師閒閒，彩師碌碌」。為什麼？道理很簡單。彩師會的繪師也都會，繪師會的彩師往往不會，只因家族匠團，年長者總要出師，所以才有「彩」「繪」分業，既是分工增效，更是庸者多勞，長者稱師的家族人情世故所致。跨出家族匠團，彩師若無畫稿根本就接不到生意，又何以謀生？

相對的「繪師閉閉所為何事」？繪師以當代的話語來說就是設計師，而以傳統的話語來說就是「供稿師傅」。所有工藝行業最為關鍵的能力就是構思構圖的能力，而工藝品的美感預計與美感效果，主要就是靠「構思佈局」的經驗與能力累積而得，其次才是靠「精雕細琢」的經驗與氣力成其功。

比德説的極致，敘事設計崛起。

戲文畫並不包括花鳥畫與山水畫，但是以繪畫技術而言，能畫戲文畫者，其他畫類都不是難事。這在傳統建築彩繪行業裡是如此，在傳統工藝行業裡也是如此。傳統建築彩繪這個行業裡的繪師，理所當然的既要能畫戲文畫，也要能畫花鳥畫、唐草紋樣畫（所以術語合稱花草）、山水畫，乃至任何業主所期望的繪畫線稿。這是技術面繪師的能耐。然而，福建建築彩繪行業繪畫題材的演變與擴散又是有什麼特定的脈絡嗎？

福建的宗教信仰相對於明朝之後的中國而言，確實有其特定的脈絡，而這樣的脈絡也造成福建建築彩繪行業具有全國領先性與帶動性的影響力。

在福建的生活習慣與宗教習俗上，神仙通常是真實人物死後升格而成，這既是福建巫教的傳統，也是中國道教的傳統，更是佛教禪宗入江南入福建後在地化的特有現象。以福建的寺廟而言，除了清朝的部分時段外，基本上佛道釋巫並不分家，而福建神佛信仰裡，臨水陳太后（陳靖姑）、湄州媽祖（林默娘）、白礁保生大帝（吳本）、開漳聖王（陳元光）、杏壇仙人（董奉）、乃至於五府王爺（唐朝五位福州中舉通醫的文人）、三一教主林龍江（林兆恩）全部都是歷史上福建的真人真事，也全部都是功在福建、救眾人於福建、造福福建的真人真事，這些真人過世後鄉人主動立祀，後經各朝天子追封為神，並從事件發生地，逐漸擴大信仰圈而傳頌開來的神仙信仰，在福建的習俗上稱為

「分靈建廟」。

所有的分靈建廟，都要在新廟裡繪製祖庭山水圖以示不忘其源，這就是福建建築彩繪裡山水宮界畫的源頭處。

宋朝之後許多神仙多受天子追封、乃至天上升官，而追封至一定等級者，這等廟宇又都要繪製聖跡圖，以彰顯仙佛功德，並降福於現世，聖跡圖就如同佛教初傳中國的「經變」一樣，以壁畫為主，輔以掛畫與畫冊，這就是福建建築彩繪裡人物故事畫的源頭處。

元明之後，許多廟宇的主祭祀神「官」越作越大，香火越來越鼎盛，廟的擴建也越來越大，廟宇在慶典、祈福、乃至重要節慶時往往要演出「酬神戲」，許多廟宇在山川殿後主殿之前往往興建戲臺，方便「酬神戲」的演出，久而久之「戲文畫」就出現在主殿前的梁額、壁堵、牌坊上，這就是福建建築彩繪裡人物故事畫的源頭處。

最後，福建與江南建屋習俗裡都要祭祀魯班先師，頂梁上樑儀式裡就要包上紅巾包袱以示吉利，明中葉「魯班經」成書後更是祭祀有理，魯班、姜太公、龍神（土地公）、善神皆來，禮多人不怪，久而久之屋脊正梁包巾彩繪紅底乾坤，乃至於八卦明鏡、龍鳳呈祥就成為建築脊樑彩繪的標準圖案。這些建築彩繪的源發處就是福建。時間最快就是明朝中葉。而福建當地的神祉又以媽祖、保生大帝、臨水陳太后的信仰圈擴散最快，範圍最廣，所以福建建築彩繪的匠藝與圖稿也就隨著信仰圈的擴散而傳至全國各地，乃至福建僑民的移居地。

我們回到審美經驗與設計美學德論的議題上來。戲文畫既有「經變相」的前緣，又有元明時期劇曲唱本，各代演義，神話小說的後援，所以故事題材幾乎取之不盡用之不竭，在建築彩繪上是如此，在工藝裝飾創作上亦是如此，而戲文畫最常選取的題材還是

何謂歷史演義？中國文化可長可久、玄之又玄的「天子教」裡，人間常倫就是「演義」。演義者改寫歷史故事，以符合人心所願，符合天經地義為要。簡單的說就是忠孝節義永流傳，天子天子萬萬歲。所以如此這般的設計美學發展，可以說正是敘事設計的再崛起，也是造形藝術比德說的極致。

結論

傳統美學的建構可遵循的文字資料可以說是「經海浩瀚」。論之不絕，言之成理，天花亂醉，卻可代代相傳，各執一義，但說無妨。然而傳統設計美學的建構，卻很難「天花亂醉，但說無妨」。我們看看與傳統設計美學最為近似的文字資料：傳統畫論，「天花亂醉，代代相傳，傳至其昌，野狐禪變」，董其昌這種畫論，卻主導了有清一代的山水畫與文人畫，雙雙闖入死胡同而不可自拔。或許我們不能以人廢言，但是就文脈研究的角度來看，傳統畫論每每所言不實無物可徵，代代相傳卻是官大學問大。只道其昌官大修禪，不問修禪，傳統畫論每每所言何等缺德之事，又能算是哪一門宗禪呢？野狐禪吧。

這當然不是說所有的傳統畫論都不可靠，而是說傳統設計美學的建構，不能只憑「經海浩瀚」，更要憑「可徵實物」與「經海浩瀚」間的反覆辯證，才可能較貼近真實的重建上古設計美學思想，重建傳統設計美學思想。本論文挑了傳統文化中既真實又虛假的概念…「道德」，試圖以文脈分析法，重建傳統設計美學，所以命題就是傳統設計美

學道論或傳統設計美學德論。而透過前述的研究提出以下的結論。

（一）設計美學德論的核心議題在問「造形」何德何能。

或是說設計美學的核心議題就是：創作者自問「造形」何德何能？創作者所造之物是何德何能而感動別人，感動天，感動地。創作者「所造之物」，如果連自己都感動不了，又怎麼可能感動別人，乃至感動天、感動地呢？

設計者的修為在於提升設計能力，讓「所造之物」來感動別人，而不是讓「言詞」來感動別人，而設計美學當作設計者修為的科目，而不是當作紙筆測驗考試的科目時，其核心議題當然就是「看到實物」而問「此物」何德何能，而感動別人。

（二）先秦時期的設計美學德論只能發展出「比德説」，而未及「何德何能」。

美學的比德説就是天道思想裡的「德配天地」，只是何者為德，諸子百家各説各話，所以「何德」眾説紛紜，在設計美學上也就沒有「何能」可論。另一方面，如果只就先秦儒家與道家的思想來論，「德以配天」就是「德以配道」。

儒家的天道指的是周朝禮樂制宗法制，天道就是人倫，所以孔子在提出「天行健，君子以自強不息」的比德論天道後，就會以「仁」與「忠、恕」來一以貫之天道，孔子的孫子⋯子思，就會發展出「孝」的理論來補充這個天道。孟子在答梁惠王所問時再提出

個「義」的理論來補充這個天道，簡單的說先秦儒家天道就是世道，世道就是人倫，德以配天的「德」就是人的修為，德目就是「仁、忠、恕、孝、義」其中又以「仁」為本。道家的天道指的知識論的玄道，並不指周朝禮樂制宗法制，所以，或許真有「孔子問禮於老子」這件事，但是，更有可能是「道不同不相為謀」的情境。另一方面

最後，姑且不論諸子百家所稱之道各有所指，難以論出個一致的德目。另一方面整個周朝近八百年間，不但文字成長兩三倍之多，農藝、工藝、樂藝的改變（通常而言就是進步，從青銅文化進入泛金屬文化）在這重大與進步的改變下，只有嘗試與試誤實驗才能知曉何者為美，而尚無能力也無必要從「德目」中推論出「致美的規律」。所以，只能發展出籠統的「比德說」而已。

（三）漢朝之後設計美學德論則進入陰陽五行比德說。

陰陽五行思想就是「儒道合一」的「天子教」思想，也是爾後傳統「天道」思想與「天人合一」思想的淵源處。

先秦時期鄒衍的學說只能說是「五行家」而不是「陰陽五行家」，陰陽家則是儒家裡的「易經」傳道思想。《周易》的再詮釋在漢朝起了本質性的轉變，認為天道不只是日月乾坤陰陽消長」，所以，以道解易（以老莊思想來重解易經）與以五行解易（以鄒衍的論著或思想來重解易經）就成為漢朝重建天道的主流課題。只是漢朝時明顯的高舉「罷黜百家獨尊儒家」大旗，所以漢朝之後的儒家都只能引證尚書洪範篇的五行說只是「為政五件要事的綱領」而不是鄒衍的「五星五德運行始終」。不過，無論如何，官學的測候占星論在漢武來強調「五行說」儒家本已有之，事實上尚書洪範篇的五行說只是「為政五件要事的綱

帝時有了極大的成就，漢武帝所頒制的太初曆，不但明確的影響中國爾後的曆法。就連漢朝儒家將「五行家思想的拼裝入儒」，也都獲得了道統的正當性。傳統的天道思想與天人合一思想是在漢朝初期，才逐漸建構完成，顯然已與先秦儒家的天道思想有所區別。

設計美學德論在漢朝的「陰陽五行比德說」之後，德論的項目就逐漸清晰起來，五行家的五德運行，變成了陰陽五行家的七德運行，德論的項目也就從「金木水火土」五德，化成「日月金木水火土」的七德。但這不表示七德並行，而是五德配乾坤，換句話說五德五方五性配天地仍是釋義的主軸。

由於漢朝的文明程度比起周朝來的更為發達，所以設計美學議題也在百工已精的情境下衍生出神似重於形似的議題，這是周朝天地人三才說具體化的一大步，所謂天人同構的理論體系是在占星學的星氣論建構完成後（所謂气→炁→氣在人靈上則是精炁神），才可能進入審美經驗進而觸及「好像、真像、情願像」的糾結議題。設計美學德論到了漢朝「君形者神」論點確立後，才算初步完成完整體系。

如果我們從工藝生產的角度來看，漢朝之後的文明昌盛與經濟發展，所以才可能在超越「使用功能」的人像造形上，觸發「君形者神」這種設計美學議題。

（四）設計美學德論的衍生發展

比德論設計美學並未因形似神似的議題出現而消失，反而在六朝之後與宋元明之後各有一段精彩的衍生。第一段精彩的衍生是發自繪畫類科的自律，六朝之後山水畫逐漸站上傳統紙褙畫的主流，甚至宋朝之後花鳥畫類科崛起也搶不下山水畫類科的光彩。

但是不管如何風光，我們只要一問「山水畫、花鳥畫是為誰而畫」這個無須問的前提，比德說就馬上報到。山水畫以擬人化與擬情化深化了比德說，花鳥畫則以象徵意涵與裝飾性延伸了比德說。第二段精彩的衍生則是發生於戲劇藝術與造形藝術的互動，在有限的證據裡，筆者以福建畫派的崛起，來鋪陳人物故事畫如何重新站上繪畫的主流位置，而這也正是比德說的極致化與敘事設計美學再度崛起的歷程。

※本文發表於《藝術學報》2，二○一三年七月，頁一一到三八。

第六章

美學數論中占卜與占候之理論基礎

前言

在〈中國美學數論研究之一〉這篇論文裡，論證了數術成為傳統美學裡合節合義感操作的原理，乃至於衍生出「和諧美感、心靈成局美感、合義象徵美感」等等美學原理。

由於中國知識體系形成過程中，數論頗為「神秘難解」，尤其占卜數術更長期被視為迷信，更為「神秘難解」乃至排斥。本論文則試圖以文脈解讀法，以考古挖掘證物為佐，重新論證這種思維方式的合理成分，甚至再從這些合理成分中尋找「上古時期」的審美傾向與美感操作原則，在研究時段上主要放在先秦時期，其次衍生部分涉及兩漢的思潮。

文脈解讀法是指就知識生產時的社會情境來探討文本的指涉。這種分析方法原本常用，但因有些上古時期的「知識」因為被特定學術流派所重視，而後代就不斷的註疏、傳抄、印刷、規範標準本，乃至久而久之這書籍的作者到底是誰，是否一人所為都弄糊塗了，乃至於發生「以後人影響前人」及穿鑿附會的文本成分。

不同人的知識表達於一本著作中，當然也就極可能互相矛盾，乃至「不知所云」或神秘難解了。其中尤其以長期影響傳統知識構成的儒家學派，其所列舉為「經」的文獻，更是如此，且越熱門的經越是如此，其中尤以易經為甚。

易經被奉為占卜之經典主要在宋朝儒家變種「理學」的興起，而理學興起則有其宋朝特定的社經背景，就與「周易」被奉為知識的經典或「道」的經典同樣有其周朝特定的社經背景一樣。我們只有認真對待設特定的社經背景，才容易看得懂這些被「後人」弄糊了的知識，進而理解「周易」到底說了什麼。

周易只是被周朝儒家所重視的「史哲之書」，由於夏、商、西周時期許多「國家

傳統設計美學原論　　166

大事還有「祭祀占卜」的習慣，許多國家大事在祭祀占卜之後也就記錄在占卜的工具上（獸骨與龜甲），乃至於這些占卜工具也就形成「國家檔案」而被保存下來。「易」的形成在夏、商、西周時就是從這些「國家檔案」裡，以歷史事件進行規類，乃至所謂「萬事萬物」的道理整理出來。這就像亞理斯多德書寫一本「萬象（**physics**）」之書，而在萬象之書的最後一章命名為「知識之道、形而上學（**meta-physics**）」一樣。周易的形成，經文是史書，十翼則企圖透過建立知識之道而是哲書。

由於，周朝相較於夏、商時期，社經結構與權力結構有極大的轉變，周朝時提出了「天」的共同祭祀命題，取代了商朝時「祖帝唯我王可祭」的命題。同時周朝建立之初，周公旦（姬旦，周武王姬發的四弟）對封建制度的建設朝向禮樂，乃至於「祭天共享」的命題有極大的貢獻與堅持，所以，儒家的集大成者孔子會有：「甚矣吾衰也！久矣吾不復夢見周公。」（論語述而篇）的感慨。會有：「述而不作，信而好古，竊比於我老彭。」（論語述而篇）的自我期許，乃至「加我數年，五十以學易，可以無大過矣。」（論語述而篇）的對知識的期待。

孔子對知識的期待當然不是學怎麼卜卦以知未來，而是研習體悟周朝制度上所定下的「天道酬勤，德以配天」的形而上學（道）是聖人之舉，認為文王、武王、周公所設定的人間制度是個完美的制度而已。

周易當然不是占卜之書，只因周易形成過程中許多國家大事文獻檔案有豐富的占卜紀錄而已。周易當然是史哲之書，因為在傳說孔子整理註疏周易時，只是讀周易裡所聞釋的「天道」，而不讀（也沒機會讀）占卜過程與占卜的吉凶，乃至占卜是否靈驗的狀況。

周易成為占卜的經典，完全是宋明理學崛起之後以「數易」之「新數學」被充為「新五術：仙醫命卜相」理論工具衍生的結果。

然而，五術之基本命題仍然是「依徵兆讀因果」。占卜的基本命題也仍然是「依徵兆讀因果」。

所有的五術都以「徵兆」為工具，有些徵兆因人們的觀察解讀能力增加而能從物質基礎的細微末節將「徵兆」轉化成數字與方位的形態使人們更容易「理解」，這就是數術崛起的正面作用。但並不是所有的徵兆都可能進行物質基礎的轉化，也不是「數術」的透徹研究就能正確理解轉化後的物質基礎現象，更不是「徵兆」這個「工具」就是「因」。

相傳孔子或其弟子所著的周易繫辭就表明了這種狀況。

「子曰：『夫易，何為者也？夫易開物成務，冒天下之道，如斯而已者也。是故，聖人以通天下之志，以定天下之業，以斷天下之疑。』是故，蓍之德，圓而神；卦之德，方以知；六爻之義，易以貢。聖人以此洗心，退藏於密，吉凶與民同患。神以知來，知以藏往，其孰能與此哉！古之聰明叡知神武而不殺者夫？是以，明於天之道，而察於民之故，是興神物以前民用。聖人以此齊戒，以神明其德夫！

……是故，法象莫大乎天地，變通莫大乎四時，縣象著明莫大乎日月，崇高莫大乎富貴；備物致用，立成器以為天下利，莫大乎聖人；探賾索隱，鉤深致遠，以定天下之吉凶，成天下之亹亹者，莫大乎蓍龜。是故，天生神物，聖人則之；天地變化，聖人效之；天垂象，見吉凶，聖人象之。河出圖，洛出書，聖人則之。易有四象，所以示也。

繫辭焉，所以告也。定之以吉凶，所以斷也。」（周易·繫辭上·第十一節）。

也就是說，孔子認為易經出現的目的與前提是：「夫易開物成務，冒天下之道，如斯而已者也。是故，聖人以通天下之志，以定天下之業，以斷天下之疑」有了這個前提才稱得上聖人：「備物致用，立成器以為天下利，莫大乎聖人」。稱得上聖人者才有……「天生神物，聖人則之；天地變化，聖人效之；天垂象，見吉德配天地的機遇，才有……

凶，聖人象之。河出圖，洛出書，聖人則之。易有四象，所以示也」。

占卜與占候都是從徵兆來探測即將發生事件的吉凶禍福的情境預測技術，但占卜術與占候術的知識體系也會隨著數術的發展，乃至政治經濟情境的改變，而有不同的理論發展與推測作用。本文先從數術發展的商周背景先行分析占卜術與占候術的發展狀況，再從先秦時期與現今數術的差異來檢討占卜術與占候術的理論基礎的轉變，最後再引伸到這種理論的改變如何牽動了傳統審美視野與設計審美命題的豐富。

表一：本篇論文設定的論題與方法

論題	方法	時間範圍
這些占侯與占卜理論是透過什麼「機制」影響了審美態度？也影響了設計美學？ 為什麼這些占侯與占卜理論會「改變內容」？ 周朝之後占侯與占卜的理論又添加了哪些新成分？ 周朝前後占侯與占卜的理論基礎在哪裡？	文脈研究法 中華文明權力的初設定，決定了或直接影響了中華文明的宇宙觀，而文明初設定時能留下的物質證物可以「看到」這種設定的「痕跡」。所以，考古出土的「物質證物」的不斷出現才可能讓我們對「文明初設定」能有更進一步且較明確的認識。 中華文明裡文字的「形、符（指示）、意、音」融成一體的造字初設定，乃至中華文字「從少到多」的漸進狀況與持續同一造字原則的情境，使得中華文明的「書籍」可以透過「文脈」而判斷更精確的「生產」年代。進而，古籍所言是否「當時真實」就可以有更明確的判讀依據。	以周朝前後至漢為主要研究範圍

商周的不同情境與數術中的不同途徑

　數術是文明萌芽茁壯的重要因素，這是本篇論文的前提而不是待論證的命題。這當然不表示所有的「數術」都為真，相反的，辨識哪些「數術」才是周朝前後就存在，哪些「數術」是後人添加就成為本篇論文是否成立的最重要辨識任務之一。

　幸運的是，中華文明裡文字形成與文字作為語言的代碼的特殊性，使得中華文明的文字紀錄都因此而得以考證其「時間上的真偽」，而不至如許多拼音文字的文明對「古籍出土、銘文出土」時，所言年代所描述的情境之「時間上的真偽」難以辨識與判定。

　數術之所以是文明萌芽茁壯的重要因素，簡單的說，就是幾乎所有的文明都有「巫藝同源」與「政教合一」的事實。而如果我們認同所謂的文明就是人類對大自然的辨識、記憶、企圖掌握，進一步到對相鄰族群的辨識、記憶、企圖掌握的過程，那麼語言的初設定與權力的初設定就成為文明崛起的重要動力，但是如果文明崛起要能保有這動力的持續性，那麼除了語言的精緻化、穩定化以外，神話與文明的繼承這種「部分符合事實的歷史記憶」就非得靠文字出現不可了。

　文明之初對所有的「想像事物與真實事物」的辨識，到企圖掌握的第一件事就是命名與分類然後歸類。如果縮小到人這個「個體」，從當代的術語來說，從認知心理學與發展心理學來說，主體對外的辨識到企圖掌握的第一件事也是命名與分類然後歸類。而文明之初的「數術」就是人類腦海裡浮現圖像的具像化結果。文明之初有的人自稱通靈、通祖、通天，其說出、畫出、寫出的就是「語言，圖像符號與有意義文字」，而一群人之間的溝通（各種通），逐漸有共識後所大同小異認同的「說出、畫出、寫出」就是「數術」。一群人為什麼在認同上會有「大同小異」呢？因為物有大同小異，資源有大同小

異，資源分配的多寡也有大同小異，而不同的人其所握有的「權力」不同決定了這上述種種大同小異。中華文明初設定裡權力形態的初設定在商周時期，文字成形也在商周時期。

兩三種不同的權力形態

商朝（約西元前一六〇〇年至前一〇四六年）與周朝（西元前一〇四六年至前二二一年）的「國家」制度不同，甚至歷史上周朝分為西周（西元前一〇四六年至前七七一年）與東周（西元前七七〇年至前二二一年），兩周國家制度相同，但是國家情境卻截然不同。

商湯雖然號稱在三千諸侯的擁戴下登上天子之位，但是商朝的權力機制既不是封建制（周朝的天子封王侯）也不是奴隸主帝王制（以奴隸為主要生產力來源的權力機制），而是部落聯盟制（因推翻暴政而被三千諸侯推為共主）。所以商朝的權力運行既要符合殷族的生活信仰及習慣，也要符合各諸侯（各部落）的一般利益與商朝王族的特殊利益。乃至於才有伊尹放逐商王太甲三年、盤庚占卜而遷都於殷、武丁征戰四方而中興、祖甲讓位祖庚至祖庚病死後才回王都繼位（陸明哲，二〇〇六，頁一八─二二）等事件傳為「美談」。

簡單的說，就是部落聯盟的權力機制，商朝王族的個別利益無法無限擴張，所以商朝王權才更有自我警惕與自我約束的機制出現，而使得商朝能「理性統治」維持近達六百年之久。

武王伐紂成立周朝後為了鞏固權力機制，決定按功行賞，開始實施以周王室為中心的分封制度，這種分封制度為商朝已有，差別只在於商朝視既有諸侯的現實狀況而封，周

朝以王族家人為中心而封，對功臣的分封顯然不是中心，對商朝後紂王之子武庚雖封於商舊都，但也在商舊都附近的衛、廓、邶三地封予武王之弟管叔、蔡叔、霍叔分別管理，總稱「三監」。

換句話說，武王伐紂在軍事上佔了絕對的優勢與主導力，所以周朝才可能以王族為中心而封，而西元前一○四二年周公攝政平定「三叔叛亂」後的第二次分封則更消除了殷商殘餘勢力叛周的隱患，更以全新的觀點進行周王朝禮樂制度的創制，使得周王朝（西周）能有效統治兩百七十五年，東周名目統治更長達五百五十五年，總計八百三十年之久。

或許儒家沒有中心思想，如果儒家有中心思想的話，那麼這種儒家的中心思想形成的背景當然是東周（春秋戰國時期）的社經情境為基礎。同時這種中心思想當然也會從孔子與孔子弟子的言行中透露出來，而不是從董仲舒乃至宋明理學家的言行，甚或著作與註疏中透露出來。反過來，如果現行《周易》文本裡的「經文（易經）」是周文王乃至周公，甚或周成王時期集多人智慧所共同創作，而《周易》的「註疏（易傳、十翼）」是孔子所述的話。那麼《周易》的解讀上，經文就該放在西周初期的時代背景裡解讀，而不是放在春秋末期儒家崛起的過程背景上，乃至孔子的生平經歷背景上解讀，而不是放在漢朝以後儒士的想像中解讀。

兩三種不同的文明初設定與不同的宇宙觀

由於夏商周經歷了近乎一千九百年之久，中華文明裡可辨識的文字（甲骨文）大約在商朝初期才逐漸穩定地出現，而文字出現後字的形、音、義也有許多轉變，但是我們

將商朝與周朝視為中華文明的初設定，大體上找得到豐富的考古出土文物拿來支持，進而這種文明的初設定也因文物出土而說得通。

文明初設定當然是一種人為的設定，然而這種人為設定，往往又以戰爭形態下戰勝集團的集體意識，乃至於戰勝集團中的領導者的說法與作法為依歸。戰勝集團的集體意識的「說法」就是這個集團的「宇宙觀與價值觀」，而戰勝集團的集體意識的「作法」就是新王朝的「章典制度」。整個改變就是改朝換代，或是革命。

改朝換代的改變當然非常之大。這種改變不僅涉及從夏朝的新石器時代轉到商朝的青銅時代，從商朝的青銅時代轉到周朝鼎盛期出現的鐵器時代。更涉及了從夏朝難以辨識的圖紋紀錄，轉變到商朝甲古文及銘鼎文或石鼓文這種成熟的文字出現，乃至周朝出現的大篆經過八百年的成長，大篆也分別形成東方與南方的細曲字體（齊、楚）及西方與北方（韓、趙、衛、燕、秦）慣用的短直字體。秦朝雖然只有短短的十五年，但是秦朝以七國文字為基礎，規定出「一致的小篆」字體，卻難得的使爾後中華文明都依循這「統一的字體」而一脈相傳下來。

簡單的說，在（出土的）器物上夏朝只有玉器、石器，未見青銅器，也未見有效可記錄的文字。

商朝有玉器、石器，青銅器從粗糙到精緻，文字也從不穩定到穩定，但有效字數有限（不及一千個字），且似乎尚未發現類似毛筆的書寫工具，文字以刻畫在占卜用牛骨及龜甲上為多，文字停留在青銅器與石器上者僅佔少數。

西周時期玉器、石器、青銅器均極其精緻，字體則從甲古文逐漸演化成更具系統組合的大篆類型（亦即大篆體、鐘鼎文、石鼓文），有效的字數倍增，尤以地名、器物名稱增加最多。

東周（春秋戰國）時期，不僅有玉器、石器、青銅器，進一步更發展出與農耕乃至戰爭極其相關的鐵器：深耕的犁及快數大量生產的戈與箭，粹練的劍。在東周五百年間快速發展，文字明確的發展成系統組合規則下的字體【1】，毛筆書寫工具也已出現，所以有效文字大增，追記史書出現【2】，文字不只出現於玉器、龜甲、銅器、石器、絲綢上，更大量出現於竹簡上，所謂的「冊」指的是書籍，大約形成於春秋時期，乃至一直盛行至東漢紙的出現替代為止。

除非未來還有大量出土文物足以推翻目前「證物」所呈現的文明發展狀態描述，否則，中華文明的發展初階段裡，夏、商、周三朝不但是文字從無（難以辨識）到完全成熟的區分，也是新石器時代到青銅時代、鐵器時代成熟的區分，更是中華文明對知識的掌握從「混沌」到「明確人為設定制度」的區分。

表二：中華文字成形、金石年代與權力形態簡表

	權力形態	物質器物	文字形態
三皇五帝 西元前二〇七〇年	氏族社會的部落到部落聯盟 部落內可能有母系社會，所以稱為姓氏部落聯盟	屬於新石器時代晚期的玉石文化，陶器、骨器仍為主流器物	語言出現，但無法證明語言是否穩定。炎帝（羌族）黃帝（中原之族）與蚩尤（苗族）之間「炎、黃」語言漸融合。
夏 前二〇七〇年	部落聯盟轉為聯盟主的父位子傳	陶器上的類字符	有少數的「類字符」，但解讀仍然無定論

【1】系統組合指的就是漢朝許慎所提出來的「六書」：象形、指事、會意、形聲、轉注、假借等六種造字的法則。

【2】成書於西元前七二二年至前四七六年的《尚書》，就是春秋時期所書寫的「上古書」。《尚書》中包括虞書、夏書、商書、周書四部，其中虞書記載堯舜時期的制度與事件，夏書則記夏朝，商書則記西元前四七六年止的周朝制度與大事記。但絕大多數沒有記年，所以可以當作遠離神話年代的「史詩」資料來理解。

時代	政治制度	技術	文字
商 前一六〇〇年至 前一〇四六年	流動的部落聯盟轉為企圖定居與疆域固定的部落聯盟（盤庚遷殷）	青銅時代 三星堆古蜀文明的青銅文化與骨器文化早於商朝也領先於殷商	文字逐步增加也穩定。尤其以盤庚遷都於殷為劃代。甲骨文、金銘文、石鼓文都是同一種字體，穩定的文字的數目有約四百至六百字。
西周 前一〇四六年至 前七七一年	明確的封建制度（以姬姓宗族為主的武力封疆建國制）	青銅時代轉入鐵器時代	字體從甲骨文逐步轉為大篆。文字的數目有限約千字之間。且以數量方位地名為主
東周 春秋戰國 前七七一年至 前二二一年	以天子為首的封建制度受到挑戰，但以諸侯為主的國家制度更形穩固。	戰國時期金屬冶煉技術快速提升而有鐵器時代的號稱。毛筆已出現。	大篆體再度轉為更便於刻與畫的各國篆體。其中東南諸國稱為鳥篆、蛇紋蟲文篆，但有效穩定字數倍增加
秦 前二二一年至 前二〇七年	郡縣帝國制 天子就是皇帝	紙的出現品質很差	書同文確定字體為小篆。但已有隸書出現
漢 西元二〇二年至 西元二二〇年	早期五十年間曾試行郡縣封建並行制，漢武帝後就是郡縣帝國制	紙已流行 紙書替代竹簡 紙的改良	字體由小篆逐漸轉變為隸書。許慎編說文解字時穩定有效字數達九千餘字。
六朝 隋唐 五代十國 宋元明清	郡縣帝國制，爾後的封王都只是名號與奉祿，無兵權與徵收權	刻板印刷 活字印刷術出現	行書及草書相繼出現

所以，商朝相對於夏朝之前就是技術、制度、資源掌握能力上的「正向革命」，西周相對於商朝而言也是技術、制度、資源掌握能力上的「正向革命」，春秋戰國時期相對於東周也是技術、制度、資源掌握能力上的「正向革命」。只是傳統儒家【3】以周天子的「立場」不太同意春秋時期的「制度」是「正向革命」，而是亂臣賊子對制度的破壞而已。

宋朝崛起的新儒家雖然在傳統儒家之外添增了不少新內涵，但是宋朝才確立的「四書五經」中的「五經」基本上還是可視為傳統儒家所極重視的「周朝史實與制度」，特別是間接的考證上都提出五經裡的《詩經》、《易經》、《春秋》三部是經過孔子及其門人所整理與詮釋，而《書經（尚書）》與《禮經（周禮）》則較可能是周朝的官方文獻所流傳。

然而，五經文字多為春秋時期的文體，所以多半判定成書於（創作於）西元前七七零年之後。《詩經》、《易經》、《春秋》三部經書的「再紀錄」與詮釋也都較確定的推測出自孔子之手，乃至孔子弟子之手。而其中《周易》所稱的經文文本就是易經六十四卦的卦文而已。卦名、象傳、象傳、繫辭上、繫辭下、文言、說卦、序卦、雜卦等都是孔子及其門人對經文的註釋與補充。這樣判定的道理很簡單，因為，在易經經文成立的時候中華文化裡可用的「字義與字數」還沒那麼多，也還沒那麼複雜。如果上述這種說法成立，那麼顯然周易除了卦文的「字義與字數」以外，主要都是呈現西元前五五一—前四七六年間，孔子及其門徒所建構的哲學，而不完全是伏羲氏、周文王或甚周公旦的集體著作，傳說中「周易」的伏羲氏、周文王或甚周公旦等人的集體著作也只限於經文文本而已。

中國文字的不斷成長、增多、穩定以現有出土的資料來看是在東周之後，而且遠落後於「中原語言」的成長與穩定。在文字成長、增多、穩定之前圖式乃至於圖象、數象的補

【3】
傳統儒家指先秦時期的儒家，而孔子就是儒家的集大成者。由於在先秦時期諸子百家中還有孔子之孫，傳說著有孝經）、孟子、荀子等重要的思想家與著作，但現今多半視為「繼承」孔子的學說而已。

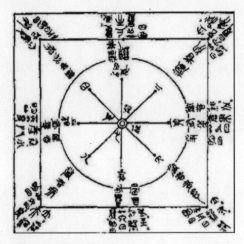

圖一：安徽阜陽漆木式盤

圖二：安徽博物院複製式盤情境展示

充就非常重要。可惜的是，考古出土的資料裡比較可讀出作為補充「字義」的圖式乃至於圖象、數象只有「式盤、占式」而已。而不論式盤或占式主要則是從占候與曆法乃至原古時期的祭祀器物所「相互補充所演變出來」的。或是說，在文字發明之前式盤與占式刻畫了古人的宇宙觀，充當了古人「推理、推測、祈願」的「物質工具」與「精神依據」。

一九七七年安徽阜陽雙古堆漢墓的考古挖掘，證實其中一堆為西元前一六五年埋葬的汝陰侯夏侯灶的墳墓。雙堆漢墓出土的漆木式（漆木所製作的占式或式盤）被證實為當今所發現的中國最早式盤實物（圖一、圖二）。一九八五年至一九八七年安徽含山

圖五：安徽含山玉鳥

圖四：安徽含山玉龜

圖六：將含山玉片解釋為洛書與式盤

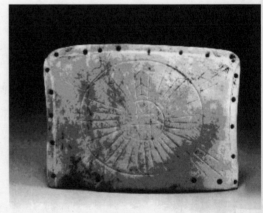

圖三：安徽含山玉片

縣銅閘鎮淩家灘村遺址的四次挖掘則有更驚人的發現，出土的「含山玉片」（圖三）、玉龜（圖四）及玉鳥（圖五），經碳十四鑑測為西元前三五六〇年至前三三二九〇年正負約一百九十年誤差的物品（換句話說，約略是神話裡的三皇伏羲神農黃帝轉入五帝的年代）。其中含山玉片又被視為式盤的原型，甚至有許多古代史研究者解釋這就是洛書的原型，但是以此「含山玉片」物證來論洛書與式盤的存在其實是頗為勉強附會之論（圖六）【4】。倒是安徽博物院以考古出土物證（即西元前一六五年漢朝初期的時間背景）複製式盤（圖二），表明了式盤最早是與占候、天文地理、曆法明確的聯繫在一起。

式盤與宇宙觀在不同背景下的不同作用

式盤又稱占式、式、司南。如果只是心裡的想像圖式時，那就是自然天體的想像，如果是製作出來的儀器時，那就是模擬天體運行並具以進行資訊判斷、決策，乃至於讀取更多有用資訊的儀器了。所以式盤的發展通常就有圓形的天盤與方形的地盤，而且圓形天盤上標有星球的方位，方形地盤上標有地理方位，同時天盤可放在地盤正中旋轉調整。所以只要天盤正中直立一豎竿，天盤就成為「圭」，就同時有計時與指南的功能（所以稱為司南）（圖二）。反過來，地盤上如果標示「二十四向山」，就成為占候的工具（所以稱為占式），乃至成為風水羅盤。其他不必對準方位，只是排定各種機遇的配對情境時，就成為占式或兵家所用的奇門遁甲式法。

所以說，式盤的發展先是觀天象的輔助工具，等到曆法逐漸成熟後就成為占候的工具，乃至是想像中的北斗七星化成太一神或北斗星君（太一神所巡狩天地的騎乘）的崇拜祭祀，式盤的用途也就衍生越多，式盤的刻畫也就越來越分科且複

【4】
如：劉正英以古文字數字的寫法不同而考證含山玉片所顯示的就是式盤上的洛書數字刻畫（詳：劉正英，二〇一〇，頁二五一二七）。含山玉片上的八個箭頭符號就是八卦的八個方位。李零則在〈式與中國古代的宇宙模式〉一文中提出「安徽含山淩家灘M4出土刻有四方八方位圖案的玉片，更把有關（式盤）線索上推到新時器時代」（詳：李零，二〇〇一，頁一一一一二）。可以說劉正英的論證十分勉強附會，而李零的說法則較「含蓄」。但在筆者細究之後，認為劉正英的論證裡，相當然爾的無由推論（如：洛書中的二、三之數似可辨識，其餘的一、四、五、六、七之數的辨識已屬勉強，八、九等數字都以「應該是」來論證）太多，這是

雜了。不過，這些衍生的複雜情境，通常是漢朝以後乃至宋朝理學發展以後的事。但其源頭就是觀天象與模擬天象的推演，而文明初設定時「式盤」成型就涉及到這個文明的「宇宙觀」的設定與形成。

依現今的研究成果來看（呂理政，一九九〇；楊裕富，一九九八；馬保平，二〇〇七；李零，二〇〇一）中華文明的宇宙觀最簡單的一句話來表明的話，那就是易經裡的「天行健君子以自強不息」。更細的說則是天、地、人同構類比宇宙觀。天體運行與人體運行不但可以類比，而且兩體運行的「道理」一致，乃至天人可以感應，而人世間的事物發展的道理也與兩體運行的「道理」一致，所以可以預測，可以推算。

表三：同構類比宇宙觀

大宇宙	抬頭看得見的天體及其運行變化	通常就是物質的天體其主要天體元素就是日月星（金木水火土）辰
小宇宙	接受天體運行影響的所有事物	可以有各種層次的自成一體，如人體、環境
同構	設定大宇宙與小宇宙是構造相同，也發現小宇宙「接受與接收」大宇宙的物質、訊息、磁場、波等的狀況而「更加確定」小宇宙與大宇宙之間運行的方式及「變化」的「軌道」極其類似或「道理一致」。	最早設定的同構就是天人同構與天地同構，其次設定的同構就是「天地人三才同構」
類比	只有設定同構或只是形容詞上的借用	只要設定後就進行推論

「天」在中華文明裡不只是自然天體，從周朝開始更是設定為冥冥之中自可運行的「天道」，人們只能接受這無形的天道，而聖人與天子則「可以」（以孔子的話來說就是夠資格）與天道溝通，其溝通的方式則是聖人追記天道以明事理，天子祭祀天道以「依理討價還價」。當然隨著時代的改變，周天子在東周時期也約束不了諸侯，此時天道思想乃至於宇宙觀則衍生出「德以配天」的說法（論述），更不用說秦漢至今的多所改朝換代，與天的溝通也就益形多元多頭，以孔子的說法來看，只要知天命就能隨心所欲而不逾矩。或是說中華文明裡的宗教發展只有無形的「天子教」一支獨盛[5]。儒、釋、道、巫都收編於「天道思想」之下而相安無事，希望宗教都能共同行善，行善與利成果均為天子所節制。

中華文明裡這種天地人三才互動的宇宙觀，從周朝之後就逐漸深入人心，乃至成為周朝之後文明發展的動力，特別是在宗教發展、術數發展、五術（仙、醫、命、相、卜）發展上更是如此。天道與天命的思想在周朝之後更堅定的成為「主流價值觀」，這從商湯伐桀的誓文（祭祀文）與武王伐紂的誓文的比較中就可以看得出來。

尚書・商書・湯誓：「格爾眾庶，悉聽朕言，非台小子，敢行稱亂！有夏多罪，天命殛之。今爾有眾，汝曰：『我后不恤我眾，舍我穡事而割正夏？』予惟聞汝眾言，夏氏有罪，予畏上帝，不敢不正。今汝其曰：『夏罪其如台？』夏王率遏眾力，率割夏邑。有眾率怠弗協，曰：『時日曷喪？予及汝皆亡。』夏德若茲，今朕必往。」

尚書・商書・湯誥：「王歸自克夏，至于亳，誕告萬方。王曰：『嗟！爾萬方有眾，明聽予一人誥。惟皇上帝，降衷于下民。若有恆性，克綏厥猷惟后。夏王滅德作威，以敷虐于爾萬方百姓。爾萬方百姓，罹其凶害，弗忍荼毒，並告無辜于上下神祇。天道福善禍淫，降災于夏，以彰厥罪。肆台小子，將天命明威，不敢赦。敢用玄牡，敢

【5】
楊裕富，二〇一一，《敘事設計美學》第三章第一節。

昭告于上天神后，請罪有夏。聿求元聖，與之戮力，以與爾有眾請命。上天孚佑下民，罪人黜伏，天命弗僭，賁若草木，兆民允殖。……」

尚書・周書・泰誓上：「惟十有三年春，大會于孟津。王曰：「嗟！我友邦塚君越我御事庶士，明聽誓。惟天地萬物父母，惟人萬物之靈。但聰明，作元后，元后作民父母。今商王受，弗敬上天，降災下民。沈湎冒色，敢行暴虐，罪人以族，官人以世，惟宮室、台榭、陂池、侈服，以殘害于爾萬姓。焚炙忠良，刳剔孕婦。皇天震怒，命我文考，肅將天威，大勳未集。肆予小子發，以爾友邦塚君，觀政于商。惟受罔有悛心，乃夷居，弗事上帝神祇，遺厥先宗廟弗祀。犧牲粢盛，既于凶盜。乃曰：『吾有民有命，予曷敢有越厥志？……」罔懲其侮。天祐下民，作之君，作之師，惟其克相上帝，寵綏四方。有罪無罪，予曷敢有越厥志？……」

由於《尚書》成書於周朝，裡面雖然記錄了舜帝、商朝、周朝初期的重要軍國大事，但並不表示堯、舜、禹、湯時期就有文字。中國文字是商朝中期才逐漸發展出來，所以尚書裡的文辭也是周朝時的文辭，簡單的說尚書就是「口傳歷史」在周朝記錄成文字史的一部史詩，但是商周相距不遠，所以準確性與記實性「應該」頗高，只是有些字詞用語及其意涵仍然有些差別。

〈湯誓〉是戰爭前的祭祀文，也是與民有約的誓言。〈湯誥〉則是戰勝後的祭祀文，也是昭告天下的誓言。〈湯誓〉裡，出現天命、上帝的訴求對象；〈湯誥〉裡，則出現惟皇上帝、上下神祇、上天、天命等訴求對象。《周書・泰誓上（篇）》裡則出現上天、皇天、天威、天命、上帝神祇、〈先人宗廟〉、天、上帝等訴求對象。

這樣的比較裡突顯出商朝戰勝後的祭祀文裡出現「惟皇上帝」，戰前祭祀文裡天命、上帝各出現一次，而周朝伐紂的祭祀文裡雖有上帝與上帝神祇各出現一次，而「天」則上帝各出現一次，而周朝伐紂的祭祀文裡雖有上帝與上帝神祇各出現一次，而「天」則

出現四次，先人宗廟則出現一次。在祭祀行為上商朝皇族主要的祭祀對象是「死去的先帝」，而死去的先帝也稱「上帝」，這在「惟皇上帝」一詞的用法裡，乃至於商朝記事銘文稱「死去的先帝」為「帝某（如：帝辛）」就很清楚。然而周朝所稱的「上帝」則有「上天」的意思，而與帝王的祖先區分開來，帝王的祖先在周朝的稱呼則為「先人宗廟」。

這一段論證旨在突顯「天道與天命的思想在周朝之後，更堅定的成為主流價值觀」。而周朝之後對商朝祭祀禮儀的負面評價，則明確的出現在禮記・表記・第三十三篇・第十二節與十三節裡：「子曰：『夏道尊命，事鬼敬神而遠之，近人而忠焉，先祿而後威，先賞而後罰，親而不尊。其民之敝，惷而愚，喬而野，朴而不文。殷人尊神，率民以事神，先鬼而後禮，先罰而後賞，尊而不親，其民之敝。蕩而不靜，勝而無恥。』周人尊禮尚施，事鬼敬神而遠之，近人而忠焉，其賞罰用爵列，親而不尊，其民之敝，利而巧，文而不慚，賊而蔽。」周人不但諷刺殷人的「先鬼而後禮」，在大多數周朝所形成的文獻裡也都強調殷人的巫鬼崇拜。

兩三種不同的數術與占卜途徑。

數術出現可能是人類為了更精確掌握抽象知識與哲理。這種數術在三皇五帝之時可能是領袖人物的直覺或不斷的試誤而得知，如神農氏嚐百草，夏朝就是尊（天）命，事鬼敬神而遠之。在商朝則是尊神，率民以事神，先鬼而後禮。周朝則是尊禮尚施，事鬼敬神而遠之。所謂「尊禮尚施」，就是聖人通天道而將天道制度化後遵循，所謂「事鬼敬神而遠之」，就是還有不通的時候，還有不知「道」的地方，仍然問問祖先（鬼）問神靈，但是盡量不循這個途徑來知「道」。

人類文明的發展當然是越來越能夠整握抽象知識與哲理，也越來越能夠透過「工具」來知「道」，所以，式盤出現則是數術與工藝發達之後的事。占卜術的出現則與人類希望預知未來，策劃未來有極大的關係，甚至於可以說五術裡的山、醫、命、相、卜都是講究探因果之術。只是山、醫兩術發展成成熟的健身與醫療知識，命、相兩術發展成深奧難解的知識，占卜術則一直與祭祀難分難捨，與「巫」難分難捨，特別是商朝與西周時。

在商朝所謂的「殷人尊神，率民以事神，先鬼而後禮」，指的就是商朝制度上對國家大事遲疑不決的時候都要祭祀先帝祖先，偶爾祭祀「無形的天」，問問這祭祀的對象，「這遲疑不決的事」進行的後果會如何？不但問鬼神，還設官來問鬼神，這些官就是祝官、巫官、卜官，而真正操作有限工具來尋求徵兆做紀錄的執行「公務員」就是祝官、巫官、卜官的最低階層，稱為「貞人」的官員。

商朝時國家大事尋求「徵兆」的物質工具先是用牛骨獸骨，這「應該」與祖靈信仰的「祭祀尚饗」有關，在商朝後期逐漸轉用龜殼，則與「龜能通靈」有關，而卜在東周時期崛起，則與筮草梗（或筮所製的木條）或蓍（ㄕ）草杆能通靈有關。龜是不是真能通靈，筮草、蓍草杆是不是真能通靈並不重要，制度性的設定這些物質能通靈才重要。

商朝與周朝時想要占兆卜問的「人」都是帝王封爵的貴族，平民百姓是沒有資格也沒有條件占兆卜問。所以，占兆卜問之事都是猶疑不決的國家大事，而不會是「小事」。而在封建制度下貴族的瑣碎小事就是國家大事，在春秋戰國時期周天子的是就是小事，掌權諸侯的小事就是國家大事。只是占兆卜問之人就真的相信牛骨、獸骨、龜殼、筮草、蓍草真能通靈，或是「占事。

實權，實權掌握在諸侯手裡，這時候周天子的是已無多少實權，掌權諸侯的小事就是國家大事。

兆卜問」的「神斷（神的決定）」就一定會發生的結果嗎？其實不然。這就是商朝國家占卜制度裡會有「占驗紀錄」這道程序的理由。

「文獻對甲骨卜辭絕少涉及。我們在這方面的知識幾乎全是來自出土發現。現在考古學家多把商代的甲骨卜辭分為以下六類：

一、兆辭。是記卜兆吉凶及其先後次第。

二、署辭。是記貢龜來源、數量和置用之所等。

三、前辭。是記占卜時間和貞人名，……。

四、命辭。也叫「貞辭」，即貞人告龜之辭（貞人說的兆所呈現的類別）。其所卜問，包括（帝王）日常生活的各種問題，是卜辭的主體。古書對「龜命」偶有提及，如《尚書‧洪範》：『乃命卜筮，曰雨，曰霽（ㄐ一ˋ四聲），曰蒙，曰驛，曰克，曰貞，曰悔』……由於卜問之事往往有兩種可能，甲骨卜辭多採用對貞形式（也就是三個貞人卜後對貞）。

五、占辭。是對照卜書所做出的吉凶判斷。

六、驗辭。是追記占辭的效驗」（李零，二〇〇一，頁二四九─二五〇）

甚至於古書裡也往往有，所占結果驗證無效（貞人所說的告龜之辭與爾後事實相反或差異極大）而誅殺貞人或驅逐卜官的紀錄。所以，商朝這些王孫貴族真的都相信占卜之術嗎？當然不是。

所以，占卜之術源於祭祀，而後兵分多路形成「有象的相術與占術」與「無象強問天的占術與卜術」。有象的相術與占術、通靈行為乃至巫術較早脫離，無象強問天的占術與卜術就很難與祭祀行為、通靈行為乃至巫術分割。

有象的相術與占術裡最早脫離祭祀行為、通靈行為、巫術的就是占星術（或稱為占候術）也就是爾後的中華文明裡的「星象天文地理學」，其重要的成果就是「曆法」，乃至式盤依數術所衍生出的各種「預測術」。俗話裡的「未卜先知早知道」就是這種知識體系所衍生，而歷史上最出名的「神奇案例」就是三國演義裡的「諸葛亮借東風」[6]。諸葛亮也靠這個占候術揶揄了東吳，欺騙了曹魏，穩操勝券的執行了赤壁之戰。

無象強問天的占術與卜術就是「灼骨見徵的占術」與「排筮見徵的卜術」。商朝流行「灼骨見徵的占術」，西周時期「灼骨見徵的占術」與「排筮見徵的卜術」並行。而東周時期只見「排筮見徵的卜術」，乃至東周末期連這種「排筮見徵的卜術」也逐漸沒落。

為什麼稱「灼骨見徵的占術」與「排筮見徵的卜術」是「無象強問天的各種術」呢？又為什麼斷定這幾種術與祭祀行為、通靈行為乃至巫術難以分割呢？因為這種占卜術旨在斷猶疑，旨在訊息缺乏的情境下這些王公貴族要作決策。商朝時商朝貴族仍有祖靈信仰，所以占卜乃至祭祀乞問的對象就是先帝祖靈，偶爾會問問「天」，而卜官巫官乃至貞人就是商朝貴族問祖靈的制度性「工具」，牛骨、龜甲、蓍草、火這些則是商朝貴族問祖靈的物質性「工具」。這些商朝貴族可能老眼昏花，可能過於嬌縱，所以占卜所出現的「兆」還要貞人來判斷解讀，貞人判斷解讀的稱為「命辭」，命辭代表先帝或天示兆，所以稱為「貞人告龜之辭」，西周時期的官制也大致如此，但周朝貴族間的對象已從「祖靈」改變為「天」，其次西周時卜術逐漸的取代了占術。最後東周則是歷經了占術的消失與卜術的沒落。由於這種制度裡都是「無兆無象之間」都是大費周章尋兆的問，所以稱之為「無象強問天的各種術」。

分析至此，我們可以很清楚的辨識《周易》並非占卜之書，而周易成為占卜的經典則完全是漢朝之後，乃至宋明理學數術發達之後才演變為占卜之書。

【6】諸葛亮精通天文地理，所以未卜先知早知道有短暫（三至五天）的東風詳，馬保平，二〇〇七，頁三五。

我們從考古資料所呈現的情境可以瞭解，商朝占術進行後，灼骨所呈現的兆象並不記錄保存，記錄的只是貞人強化兆象後的判斷，記錄的只是王所問何事而已。貞人強化兆象後的判讀並不是讀出兆象，而是讀出神意呈現的事物發展情境。所以才會有《尚書・洪範》：「乃命卜筮，曰雨，曰霽（ㄐ一四聲），曰蒙，曰驛，曰克，曰貞，曰悔」。換句話說，兆象是什麼形狀與什麼狀況並無記錄也不重要，記錄與重要的是貞人對兆象的解讀，而解讀之詞就是模稜兩可，但已經分類的事物情境而已，就像現在的江湖算命術士所言之詞一樣的模稜兩可，但已經分類。貞人也沒什麼通天的本領，但是察言觀色洞悉帝王心中所想則是必要。理論上有通天本領的只有帝王與諸侯，貞人只是制度下的工具而已，然而帝王與諸侯真有通天本領嗎？當然也是沒有？只是上古時期權力制度化時「宗教儀式化過程」的必要羈絆，以達成權力乃至制度鞏固的作用而已。總之，商朝乃至夏朝的占卜記錄只有事件吉凶與追記占辭是否靈驗的描述而已，並沒有占兆象的圖像（兆象）紀錄。所以從周易裡「讀象」並非以占卜的兆象來讀，周易當然也就不是占卜之書。

占卜術衍生的第一種情境

周易經文只是六十四種事件情境的規類與說明而已。周易・繫辭上十一節：「子曰：『夫易，何為者也？夫易開物成務，冒天下之道，如斯而已者也。』是故，聖人以通天下之志，以定天下之業，以斷天下之疑。是故，蓍之德，圓而神；卦之德，方以知；六爻之義，易以貢。聖人以此洗心，退藏於密，吉凶與民同患。神以知來，知以藏往，其孰能與此哉！古之聰明叡知神武而不殺者夫？……是以，明於天之道，而察於民之故，是興神物以前民用。……是故，天生神物，聖人則之；天地變化，聖人效之；天垂

象，見吉凶，聖人象之。河出圖，洛出書，聖人則之。易有四象，所以示也。繫辭焉，

所以告也。定之以吉凶，所以斷也。」

這裡所呈現的「是故」、「是以」、「所以」都是孔子的學生乃至儒家後代對孔子所

說：「夫易，何為者也？夫易開物成務，冒天下之道，如斯而已者也。是故，聖人以通

天下之志，以定天下之業，以斷天下之疑。」的補充、推論、想像、衍生新義而已，未

必是商、周時期的真實情境。

另一方面，所謂「先天八卦，後天八卦，文王重之六十四卦」來描述周文王是易

經的作者，這種推測，源於周文王被商紂軟禁於羑里看盡了商朝的許多文獻檔案而體悟

出人事演變的六十四種情境源於「天道」，而整理出這六十四卦。這六十四卦的第一類

卦經文文本就是：「乾：元亨，利貞。初九：潛龍，勿用。九二：見龍在田，利見大

人。九三：君子終日乾乾，夕惕若，厲，無咎。九四：或躍在淵，無咎。九五：飛龍在

天，利見大人。上九：亢龍有悔。（用九：見群龍无首，吉。）

然而。在周易解釋這段文本的文字在先秦時期大概就超過這「文本」的字數的百倍

之多，到了漢朝與宋朝則釋文、補充、推理、註解的文字則有萬倍之多。如果放諸實

際的情境（如商朝因占卜而記錄國家大事的文獻，基本上只有事件與占卜時貞人解讀出

的事件未來情境，並無占後龜殼牛骨所呈現的情境與圖像），或想像的情境，周文王時

中國文字發展上，字數字義並沒有那麼多，來設想時。易經經文所呈現的道理並沒有那

麼多，而易經經文上所總結的也不是占卜之道，而是儒家所稱的「天道」或孔子所稱的

「萬事萬物之道」而已。所以，周易怎麼能是占卜書呢？

周易被誤解為占卜書，主要的源頭有兩方面。

第一個源頭在周易・繫辭上・第九段文字：「天一地二，天三地四，天五地六，

天七地八，天九地十。天數五，地數五，五位相得而各有合。天數二十有五，地數三十。凡天地之數，五十有五，此所以成變化，而行鬼神也。大衍之數五十，其用四十有九。分而為二以象兩，掛一以象三，揲之以四以象四時，歸奇於扐以象閏。五歲再閏，故再扐而後掛。乾之策，二百一十有六；坤之策，百四十有四，凡三百有六十，當期之日。二篇之策，萬有一千五百二十，當萬物之數也。是故，四營而成易，十有八變而成卦。八卦而小成，引而伸之，觸類而長之，天下之能事畢矣。顯道神德行，是故可與酬酢，可與祐神矣。子曰：『知變化之道者，其知神之所為乎。』

第二個源頭則在宋明理學裡，對「大衍之數五十，其用四十有九……」這一段話引以為據，而發展出一整套「數術」；通常以「數易」或「象數詮易」來稱呼。

易經經過這麼一折騰，不是占卜之書也改頭換面成江湖術士口中的占卜經典了。

占卜術衍生的第二種情境：天道合成與占候

我們說「有象的相術與占術」最快也最早脫離祭祀、通靈與巫術，其道理非常明顯。因為這種相術與占術就是周易所稱的「天地變化，聖人效之；天垂象，見吉凶，聖人象之」。如果不是站在儒家的觀點時，上述周易的這段話就是「天地萬物變化，人可效之」；天地萬象，呈凶吉，人可規類整理後當作爾後推理的依據」。

我們再回到夏商周中華文明初設定的情境。農業文明乃至於游牧業文明最急迫需要理解的「常道」是什麼？當然是天象與氣候的常道，當然是開發墾作的常道。這種「常道」年復一年，周而復始，就是大自然的常道。

人類文明初設定時任人之能力所不可及，所以人類只有觀察、紀錄、找出準則、歸類，然後順勢而為的份。這觀察、紀錄、找出準則的第一門知識就是天文

學，天文學的第一個工具就是占星術；這觀察、紀錄、找出準則的第二門知識就是氣候學，氣候學的第一個工具就是占候術。而任何文明在天文地理知識建構差不多時所訂出的第一個「法」，通常就是「曆法」。

然而如果我們縮小範圍，不要談什麼人類文明初設定這種聖人之事，只談人類文明初活動這種俗人之事。人類文明的意識難道不是從認識環境，觀察環境，然後直覺的紀錄、實驗、歸類，然後才順勢取得先機嗎？這種用眼睛觀察環境用五官接受訊息所形成的經驗知識就是相學，這種相學由於人人可為，形成紛雜所以就稱為相術。相術包括項目極其繁多，流派也極其繁多，但總其要都是透過視覺感官接受訊息而判斷觀察對象的吉凶禍福，以利當事人的趨吉避凶決策而已。在這種情境裡，相術、占星術與占候術也就頗具科學精神（眼見為憑）的及早脫離祭祀、通靈與巫術而成長起來。而「曆法」也通常是文明成立最低門檻與最重要的門檻之一，相對於「穩定的文字」通常是文明成立的最低門檻與最重要的門檻之一而言，曆法通常更顯得重要，也更早達成。

中華文明現存的曆法資料裡，最早的就是「夏小正」。中華文明曆法裡最大的變動則是漢武帝決定「一元復始往後調兩個月，從冬至調到立春」，中華文明裡曆法的最重要議題則是「天道合成」。這些議題則留在第三節進行分析。

數術與五術形成的第三種途徑

相對於占候術與相術，乃至於數術與五術的形成，還有一種知識體系的建構。可以總稱之為占氣術、相氣術。在本篇論文裡只簡單的「交代」與占卜術的共生關係。這共生關係其實是源於中國傳統宇宙觀裡的「共構設定」與「天人感應設定」，而這種特殊的共生關係其實是源於中國傳統宇宙觀裡的「共構設定」，也開發出中華文明極其繁雜紛陳多樣且「不太矛盾」的知識系統與人文表現。

中國傳統宇宙觀裡的「共構設定」指道家與陰陽家的說法：「天體運行是個大宇宙，人體運行是個小宇宙，這兩個宇宙不但構造原理相同，連運行的原理也是『雷同』。也指儒家與（陰陽）五行家的說法：「天既是自然的天，也是人倫道德的天，所以天體運行的道理就像北斗星杓柄指向發號司令一般，也是遵行天道」。那麼天道運行肉眼可見，人間事物運行之道又如何可知，天子又有什麼資格及如何可能準確的發號施令呢？儒家及孔子的看法其實很清楚的表達在《周易》裡，孔子及門生都認為《易經》就是天道，而所謂天子則是有德之聖人，有德之聖人到了足以「德配天地」時，透過人為努力就會形成改朝換代，而孔子的心目中周文王就是這種「有德之聖人」。

中國傳統宇宙觀裡的「天人感應設定」，參與這種設定的諸子百家就更多了，除了前述的道家、陰陽家、儒家、（陰陽）五行家以外，兵學（武學）家、縱橫家乃至神話傳述的奇門遁甲術士派都參與了「天人感應設定」，就別說所有的五術（仙、醫、命、相、卜）知識系統，乃至道教知識系統更是熱衷於這種「天人感應設定」。然而這「天人感應設定」之據以為真，努力實驗使其成真，大概只有醫家與占星、堪輿術與道教，而其源頭則是被誤稱為「陰陽家」的「五行配德之說」（訛衍）與宋朝之後數易。綜合這些紛雜的說法，天人感應設定的道理主張為：「大宇宙與小宇宙雖然共構，但大宇宙與小宇宙之間是透過『炁（氣）」來傳遞能量及訊息，也是透過『炁』來感應與互通」，陰陽家與道教與醫家似乎較熟悉這種「炁」。在占星學裡天體星球的「炁」稱為「星氣」或「氮」，輻射至大地稱為「气」，被山頭草木吸收成為物質形態則稱為「精」這種精在地理上也還會再釋放出來就稱為「地气」，被人體吸收了則稱為「炁」或「生命元炁・真炁」。

在仙術或養生術裡主要的訴求與方法就是修練人體內的「生命元炁」，修練的場所

就是人體肚臍下方三寸的「丹田」，修練的方法就是行炁（或稱運功、運炁），讓元炁從丹田處向下往會陰處行走，繞過會陰再往上在背部行過中脊各穴道，往頭頂百匯穴行走，繞過百匯穴則往下在胸腹部行過人體前面各穴道回到丹田處，這就完成了一道血氣循環，其道理就像天體繞行地球一樣，稱為「一周天」。只是這種修練術在佛教傳入中國之後，又多了許多印度文化所熟悉的「瑜珈術」與其他修練術，但主要目的都在練這「真炁」，所以也稱為「氣功」。

表四：同構宇宙觀的物質論述簡表

氣論同構宇宙觀	除了日月有光照到人與地之外，主要是星氣（气）射到大地，星氣就是生命之源或生命之元。被大地及萬物吸納後就成為「精華」（气），而且人體內的「炁」可透過丹田之爐的動力加工後在體內經脈穴道運行，運行一循環就稱小周天。動物也可練其吸納之气，但動物無人之靈，所以只能練成妖精。
元素論與數術論同構宇宙觀	所有的事物都是由金木水火土或一二三四五（即北東南中西）的元素所組成與「因素」所影響（變化運行）。在天即日月星辰的運行，在人就是五德仁義理智信的修行（也有金木水火土五德之說），在物就是金木水火土的五性主導變化。

不過，數術與五術形成的第三種途徑，也是占氣術、相氣術乃至占卜術形成的第三種途徑。只是在前秦時期，尚未如上所述一般的完整發展出來而已。

道、理、學、術之分際與治、亂分際

什麼是道？當然。人言人殊，九流十家頭頭是道。不過九流十家的頭頭是道是不是同一個「道」就很有問題了，乃至於俗話裡有所謂：「道不同不相為謀」。中國歷史上秦朝是一個非常特殊的時段，統一六國、郡縣歸一、字同文車同軌是治；焚書坑儒、思想統一、嚴刑峻法，從知識傳承文化傳承的角度來檢討，卻是混亂之源。先秦的知識與漢朝以後的知識成長條件與情境都截然不同，對「什麼是道」的看法與體認也就有所不同。本節分別從先秦時期「文字形成」、「圖畫圖式記載神話」的變化過程，來分辨先秦時期九流十家思維形態的異同，哪些道是相同、比同、類同、混同，乃至「不同而不相為謀」或「穿鑿附會」。

知識形成的語言條件及文字條件

不過，筆者認為，能以有限的抽象概念，「說盡」萬事萬物（萬象）者就是「道」。「能否說盡」與「是否說盡」就看怎麼問，乃至於發問者是否「滿意」而已。發問者不滿意怎麼辦？以下分幾項情境假設以及推論：

（一）發問者繼續下令貞人「問」，問到滿意為止，然後把滿意的情境列入記錄。

（二）發問者不問了，下令做紀錄，但發現「字不夠用」，所以「卦象難盡天意」。

（三）發問者聽了貞人曰：「大凶」，氣急敗壞，把貞人殺了，也不做紀錄。

（四）發問者不問了，下令占星者觀天象作紀錄，看看有什麼天象上徵兆與「象」。

情境一、二、三的推論

如果是在夏商之際，是少有龜卜，商周之際也沒有什麼「筮卜、蓍卜」。就出土文物來看「筮卜、蓍卜」成為官制大約是在東周，而「筮卜、蓍卜」操作的方法最早的紀錄就是《周易》裡的「大衍之數」，至少目前為止沒有任何早於《周易》繫辭上・「第九段文字」所顯示的「筮卜、蓍卜」實際操作方法的描述。

李零在〈奇字之謎：中國古代的數字掛〉裡指出：

「中國古代的筮占從根本來講是一種數占。它是以一定數量的蓍草作算籌，按特殊方法排列『揲（ㄕㄜˊ二聲）蓍』，將所得餘數為卦爻（布卦），用來占斷吉凶。從目前的考古發現來看，這種占卜方法比骨卜出現要晚，而與龜卜約略同時，都是從商代就已存在，肯定在《周易》產生之前。……但以往人們的易學知識，無論是從經學的傳統向上追溯，還是從數術的傳統向上追溯，都很難超出今本《周易》經傳的範圍。……古代凡舉大事，照例都要占卜。而這些『占』都與『算』有密切關係。……出兵前在廟堂上『運籌決策』為兵家第一要義。這種出兵前的『廟算』既是敵我實力的真實計算，也帶有預測占卜的性質。所以從根本上講，我們要想理解古代易學，有兩點必須抓住，一是『數』，即卦如何由數而變成，這是筮法的關鍵；二是『象』，即上述由數而變成的卦，作為占斷依據，只有象征（徵）意義，（其）后面有特定的理解和解釋系統。但這兩個方面，很多線索都已失傳，這裡所論主要是前一方面（卦如何由數而變成）」（李零，二○○一，頁二五一─二六○）。

基於人類文明發展的情境，我們可以大膽的假設文明發展過程就是從無知到模糊知、朦朧知（混沌知）再到好像知，再到清晰知、明白知的過程。所謂知識系統也是如此。斷無從「清晰知、明白知」到「好像知」再到「模糊知、朦朧知（混沌知）」最後到「無知」的道理。人類對知識的追求當然是「清晰知、明白知」，斷無「模糊知、朦朧知」或「好像知」的道理。

但是人類當然不知足，因為這「清晰知、明白知」只是局部而不是全部，人類發展經驗只假設了一個想像的「全知」，有的文明裡稱為神，有的文明裡稱為上帝，有的文明裡稱為佛、GOD、祖師、阿拉、道祖、太乙……，有的文明裡賦予這「全知」人格化，如此一來就是想像中的「全知全能」。在中華文明文字發達的年代大約在春秋戰國時期，而先秦諸子百家絕大多數都認為這種「全知」該稱為「天」或「道」，「道」是否全能，諸子百家說法不一，也無所謂全能不全能。只有宗教裡才有全能不全能的題法（problematic），就知識系統裡並沒有「全知就是全能」的題法。

如果一個文明在初創期人文制度的初設定上設定了「天道」，那麼這個文明裡的占卜行為，基本上就是向「天」問所疑，而且是「天無垂象，『強』問天」。

所以，就算孔子及其門人整理註解「易經」而有十翼，但這「大衍之數」與算法（揲蓍布卦）的正當性，明顯的不是表達出孔子的見解，而是表達出孔子弟子對孔子所述的詮釋而已。否則，也不必在繫辭上十一節裡的「子曰之後」接文：「是故，蓍之德，圓而神；卦之德，方以知；六爻之義，易以貢。聖人以此洗心，退藏於密，吉凶與民同患。神以知來，知以藏往，其孰能與此哉！」。

我們不能證明「大衍之數」就是春秋戰國時期的官方制度，更不能證明「大衍之

數」就是當時人們籌算卜測的實際情境，也不必說「大衍之數」就是孔子弟子的胡説八道。就有限的資料裡我們只能説「大衍之數」暨非出自孔子之口，更非孔子的主張。所以，這「大衍之數」成為爾後「數術」的主要內容之一是源起於《周易》成書之後，且肯定在西元前五五一年孔子誕生之後。而「大衍之數」的崛起也與算籌術，乃至陰陽五行家、兵家的崛起有關（互通有無，互以為訓的關係）。

情境四的推演

在「式盤實物」到底什麼時候就存在的議題上，含山玉片（圖三）當作式盤實物，乃至於當作河圖洛書知識系統的源頭（雛形），其實不但勉強，而這種「破密」的論述更見「穿鑿附會」的痕跡。不過如果我們循著占星術與占候術的線索溯源的話，那麼西元二〇〇〇年前後因「夏商周斷代工程」資源投入「山西襄汾縣陶寺鄉考古遺址」後而出土的堯都觀象台（圖七）[7]則更能説明「式盤」源自占星術與占候術，乃至於遠古時期的「龍」是什麼樣子了（圖八）。

情境甲四不是推論，而是以出土實物觀象台來推演，或「憑以描述」這種情境是極可能發生而已。

「根據陶寺遺址發現的觀象台遺跡現象推測，當時的天文官站在觀象台的觀測點上，透過觀測縫中線觀測對面塔兒山脊日出來判定節令，制訂太陽曆。陶寺先民將一個太陽年劃分成二十個節令，包含冬至、夏至、春分、秋分、農時、宗教祭日、當地氣候變化節點等。陶寺觀象台表明，《尚書‧堯典》中所謂『曆象日月星辰，敬授人時』是有事實依據的」（王巍、齊肇業，二〇一〇，頁九四）。

【7】
王巍、齊肇業，二〇一〇，頁九一—一〇二。

圖七：襄汾陶寺遺址之「堯都」觀象台

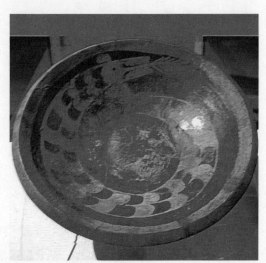

圖八：襄汾陶寺遺址之龍紋盤

陶寺遺址出土的遺物經碳十四檢測判定為西元前二三〇〇年至前一九〇〇年。

而出土千餘陶器中編號 JSH3403:1 的文字「扁壺上用硃砂寫了兩個字符，一個是「文」字，另一個字符學界存在較大分歧，或釋為命、易、堯、邑、唐等，但都與「唐堯」或「夏禹」或「夏啟」有關」（同前引，頁一〇二）。這些都指出在西元前二三〇〇年至前一九〇〇年時的堯舜禹時期，只有稀少的「字符」而並無與語言相對應且穩定的文字系統。另一方面也指證了農業文明裡占星學、占侯學以及「曆法」優先發展的事實與必要性。我們其實可以更有理由依此論證中華文明裡語言、類字符、字符到有效文字系統形成的確切年代，也更清晰的理解以下的推論：

（1）中華文明的文字在東周才豐富起來

中華文明在堯舜禹時期（約西元前二十三世紀至前二十一世紀）已有「字符」出現，但下至整個夏朝為止，能解讀的「字符」仍然極其稀少。直到商朝盤庚定都於殷之後（西元前一三〇〇年前後）可辨識的「甲骨文」才出現於牛甲骨記事上，乃至於青銅及少部分石刻上，所以金銘文與石鼓文基本上就是「甲骨文」的精緻化。不過整個商朝所運用的文字仍然十分稀少，且以天干地支方位地名度量衡的「字」優先發展出來。以現有出土的資料來判斷，中華文明裡的最早文字就是甲骨文，而這種文字就符合漢朝許慎《說文解字》裡所提出六書成字原理（所謂象形、指事、會意、形聲、轉注、假借），而與「結繩記事數字成文」無關。中華文明上文字逐漸齊備是在春秋戰國時期，而不是西周，這從《尚書》裡用詞用字的「越早越儉樸」情境上，可以明顯的察覺出來。

（2）東周時期是「口述傳經」與「文字傳經」並行的年代。

東周時期仍有「口述傳經」的現象，但西元前五百年左右「文字傳經」乃至於文字繁衍與運用就明顯的逐漸成為「普遍」現象。東周時期因為私學興起，其中的佼佼者就是孔子（西元前五五一年至前四七九年），乃至因孔子集大成而形成的儒家。孔子本身卻沒有任何著作（所謂述而不作），所有孔子的言行思想在儒家經典裡都是以「子曰引言」的方式出現，這顯然表示當孔子開始收徒授經時期，乃至於最晚到了孔子晚年，「口述傳經」的狀況仍然十分盛行，但竹簡紀錄的文字使用也同樣盛行。相對的我們如果往前推個三四十年至百年，明顯的可以瞭解「竹簡紀錄的文字使用」，除了「官方」之外，幾乎完全不存在。

這裡所謂「往前推個三四十年至百年」情境的判斷之所以「準確」，就在於《老子道德經五千文書》的口授神話，乃至於老子生平難以考證與「孔子曾問禮於老子」的「傳說」。而《老子道德經》不論有幾種版本，其內文的吻合程度幾乎都高達百分之九十五以上。換句話說，筆者以「老子西出函谷關，關令尹喜求留，口述五千言文後倒騎青牛而去」這種說法來判定西元前六百年至前五百年前後，中華文明裡只盛行「口述傳經」，而「竹簡紀錄的文字使用」還只有「官方」才有財力與「官方制度」支持才辦得到，也才被當時的人們視為「可信與權威」。

另一方面，如果我們以《道德經》與《論語》拿來比較，更可發現，雖然如今讀來都是「文言文」，但是《論語》裡所用的「字」顯然比《道德經》裡所用的「字」更為豐富，然而，《道德經》卻比任何春秋戰國時期的著作（所謂的諸子）更符合「韻文口述傳經」的情境。所以，不但東周時期「口述傳經」仍然十分盛行，直接著書的風氣應該在孔子之後才逐漸浮現，乃至於「直接著書」在東周快結束時都還是「錢多官大」後的「事業」。呂不韋（約前二九〇年─前二三五年）的《呂氏春秋》以及「一字千金」的極致表現。反過來說，西元前五百年是中國文字突然發達起來的關鍵年代，而其原因則為經濟發達：「有錢」所致。甚至，中華文明私學也是因孔子的努力才蔚為風潮，後因正逢經濟發達而「一發不可收拾」，西元前五百年之前是沒有這種催促文字繁衍逐漸齊備的社經條件。

（3）文字發達之後神話才可能退位，知識系統才可能快速進展。
在文字發達前的文明滋長主要靠語言發達，然而絕大多數的文明都要步入文字豐富且穩定後，文明才會有另一番「躍進」。中華文明也不例外，文字穩定豐富之前的歷

史記述通常就是「史詩」年代，除非另有考古證物出土來確定大概的「年代」外，「史詩」通常還經歷了宗教影響「誇大追記」的神話建構餘韻，在採用「拼音字符」為主要文字系統的文明，其有效穩定的文字往往比口傳歷史所述年代來得更晚。而留在神話建構餘韻時期的「史詩」在「真、假」的判斷上更應依靠考古出土文物的「物證」，才容易判定為真。總而言之，文字發達之後神話才可能退位，記述才可能是「物質之真」，知識系統才可能快速進展。如此論來，中華文明的知識系統快速進展應在周朝王室東遷前後（西元前七七〇年前後），孔子心目中禮樂崩的年代。

知識與圖像成形的「時段真偽」判斷

我們可以從上述情境模擬所引證考古出土證物，乃至於我們從「古書、古圖、古圖像、古圖式、古書附圖」的諸多圖像出現的「真實年代」，而這些推論的依據則是目前考古資料，乃至考古學者就出土資料，乃至就古書附圖「考證」之下，一般性的「共同看法」。或是說，西元前七七〇年之前的諸多歷史記錄，我們應該以「考古出土實物為憑」，甚至春秋戰國時期的經典著作裡的文字描述也要進行「比喻」、「想像」、「托古想像」與「真實制度或真實現象」之間的應證判斷。

諸如，狀況一的推理判斷：倉頡圖像（圖九）最早的源頭就是《淮南子‧本經》所載：「昔者倉頡作書，而天雨粟，鬼夜哭。」及《春秋緯》之《春秋元命苞》所載：「倉頡龍顏侈侈，四目靈光，實有睿德，生而能書。於是窮天地之變，仰觀奎星圓曲之勢，俯察龜文鳥羽山川，指掌而創文字，天為雨粟，鬼為夜哭，龍乃潛藏。」而來。所謂的《緯書》其實是漢朝為了解讀經書而出現的「偽書」【8】。但緯書的圖像卻長期成為傳

【8】

漢朝初期從漢武帝之後重新重視儒家學說，而設五經博士以授國家太學，但是當時周朝文字本的經書多未留有書籍，所幸漢初「口授傳經」與「氏族口授傳經」的習慣尚存，所以也就除了《樂經》之外，《詩》等經《尚》書、《易》等經書最快速出現，於是既有經書，當然也就有輔助經書的緯書，於是各經書相對的緯書也就紛紛托古而出現，並宣稱都是周朝時的著作。但是到了漢朝中期，不但《緯書》越出越多，漢朝中期時周朝的許多「書籍」也紛紛出土（或藏在牆壁裡的書籍破牆而出），就是沒有發現任何周朝的《緯書》出土，所以到了魏晉南北朝

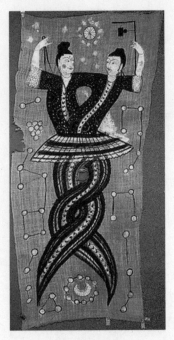

圖十：伏羲女媧執規矩圖
　　　（唐朝，新疆）

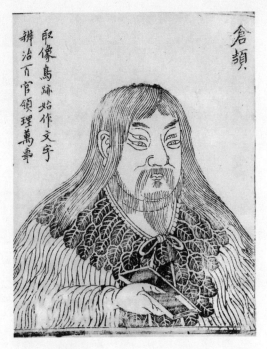

圖九：倉頡圖像

統圖像的源頭依據，甚至成為想像「數術與式圖」的源頭依據。不論如何倉頡繪畫成「四目靈光」純粹是想像及比喻，起於漢朝《緯書》而不是口傳歷史與「事實」。

又如狀況二的推理判斷：伏羲女媧執規矩圖（圖十）為新疆出土的唐朝時墓葬紙褙畫，但這圖的源頭卻是東漢晚期武梁祠石刻的伏羲女媧石刻圖像（此石像裡伏羲手執矩而女媧未執規，但伏羲與女媧共攜一子，以示意開天闢地與尾交繁衍後代）（圖十九），但武梁祠類似

時，所有這些托古改制的《緯書》都被視為「漢人偽造之書」而禁絕，進而所謂紛雜版本的諸多「緯書」也就逐漸失傳。

圖十一：周敦宜太極圖說附圖

的圖像卻可溯源到西漢的女媧人身蛇尾而引天圖（圖十二，圖十三），乃至高句麗西漢四郡的女媧蛇身圖與伏羲蛇身圖（圖十四，圖十五）或東漢時期四川合江畫像磚裡的伏羲蜥蜴身圖女媧蜥蜴身交身圖（圖十七）或東漢時期四川合江畫像磚的伏羲執日（象徵陽之精華），女媧執月（象徵陰之精華）未交身圖（圖十六）。或是說西漢之前女媧與伏羲並未以尾交圖與成對結雙圖形出現。女媧與伏羲結成夫妻的說法追溯其源可能最早止於唐末五代成書的杜光廷的《錄異記》【9】，而東漢之時雖有女媧伏羲尾交圖像，但這些圖像通常與「日、月崇拜」同時出現，甚至於與「規、矩」同時出現，顯示伏羲象徵日陽之神，女媧象徵月陰之神，乃至象徵陰陽交會與「比喻」人倫婚姻之始。而西漢之前女媧神話與伏羲神話並未有「結合之說」，都是個別功能神的神話描述而已。這其實表示

【9】
五代蜀杜光庭，在《錄異記》卷八記載：「陳州不太昊之墟，東關城內，有伏羲女媧廟。」是文獻上最早將伏羲與女媧配為開天闢地一對夫妻的記載，也就是說杜光庭的記載，「紀錄」是有所本，本之於唐末就有伏羲女媧廟。

圖十三：西漢裡的女媧圖線條化

圖十二：西漢裡的女媧圖

圖十五：高句麗墓室壁畫伏羲圖

圖十四：西漢高句麗墓室壁畫女媧圖

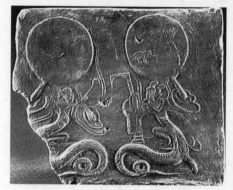

圖十六：東漢四川畫像磚之伏羲與女媧圖

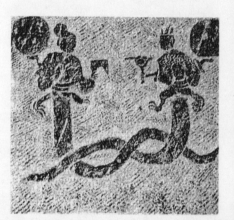

圖十七：東漢四川合江畫像磚之伏羲與女媧圖

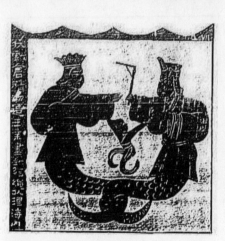

圖十九：東漢末山東畫像磚之伏羲與女媧
攜子圖

神話故事的「語言文字文本」與「圖像圖式文本」之間可能因比喻而互為引發，而造就了神話的演化版本出現。所以，式盤是依人的宇宙觀而製作，就如同圖像也是依人的宇宙觀而製作出來，神話圖像更是如此。當宇宙觀越來越豐富時，神話的文本也會隨之調整，圖像也就隨之調整。式盤也是如此，只不過式盤的「演化版本」更加上「使用目的」這個調整的重要因子而已。

再如，狀況三的推理判斷：周敦頤的太極圖說裡的「無極生太極進而化生三經五行化育萬物」附圖（圖十一），其太極圖源自《周易同參契》之說法，而圖形則源自陳摶首創的陰陽魚太極圖。換句話說，在宋朝之前，所有的考古資料乃至圖書資料裡，從未出現過目前熟悉的太極式與八卦合成圖式始自於宋朝，而有目前熟悉的陰陽太極圖，而所謂伏羲創先天八卦（圖二十，圖二十一）、文王創後天八卦（圖二十二），乃至於先天

圖二十：三才繪圖之伏羲像

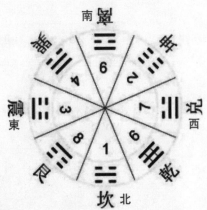

圖二十一：伏羲先天八卦

八卦與後天八卦的論點與圖式都是宋朝以後的事。且所謂河圖洛書的圖像通常也是宋朝之後才出現。其中九星（飛星入宮）九宮八卦數字圖更明確的是宋朝邵雍所創（圖二十四），其實是「數易」發展的結果。而數易能發展出來其實是與算策（以條件的推演來計算算勝負盈虧）有關與算測（透過真實資訊的測度而瞭解條件在哪裡）無關。連結算測與算策的工具就是真實製出的式盤（圖二十三）與想像中的式盤（圖二十二，圖二十）。

真實製出的式盤一定可期待考古出土，在現有的歷史文獻裡式盤的發展就是從占候與占星的實務需要發展出來。在稱為「司南」時是與觀星定方向乃至測日影的日圭功

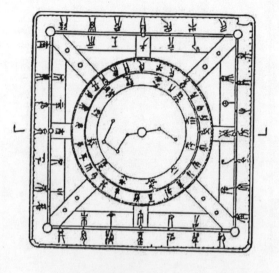

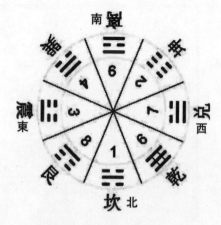

圖二十二：文王後天八卦

0 4厘米

圖二十四：邵雍數易八卦

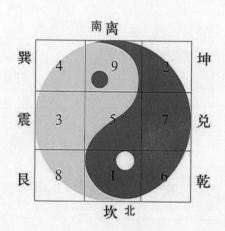

圖二十三：漢朝式盤

能相近，北斗七星曆的概念加入後就成為太乙式盤與最早的簡化指南車，等到計算星氣的尊時運行時就成為六壬式盤，而到了脫離觀測星象後就成為遁甲式盤或遁甲法。

李零在《中國方術概觀·式法卷》裡提出：

「太乙（式盤）和六壬式都出現得很早，可能在戰國時即有了較為系統的模式。式的占法很可能就是從太乙行九宮的基本思想發展起來的。太乙數（術）本於太乙行九宮法，以一為太極而生二目，二目生四輔，又有計神與太乙合為八將，以占禍福。太乙數（術）據時曆以成局，太乙每一元有七十二局，每三年太乙游一（外）宮，二十四年而遊九宮畢。六壬（式盤）是隨著陰陽五行思想的發展而發展起來的。五行以水為首（即北為首）水配壬癸，捨陰取陽，故稱為壬。六壬中，壬有六個：壬申、壬午、壬寅、壬子、壬辰、壬戌。其占法共有七十二課，計六十四種課體，用以占天地人事之吉凶。六壬中設有天地人三遁，皆按天干而變化。天遁占天時鬼神，地遁占地理之事，人遁占求人事。當六壬理論得到充分發展時，古太乙式的占法便衰落了。盾甲法的起源可能較晚一些，大約南北朝時開始流行。其法以九宮為本，緯以三奇、六儀、八門、九星，視其加臨之吉凶，以為趨避。以日勝于乙，月明於丙，丁為星精，故稱乙丙丁為三奇。而甲本諸陽之首，最為尊貴，除甲乙丙丁以外的天干（：）戊己庚辛壬癸稱為六儀，六甲隱於六儀之內，以三奇六儀分布於九宮，以此推算吉凶禍福。……宋代以後出現了易學上的先天后天理論，由此推動了式法理論的發展，以後還融入了道家的符咒內容，使得式法更為複雜」（李零，一九九三，頁二一三）。

想像的式盤則由於不是「實物工具」，所以最多只需圖形畫出或口訣列于書中，

以增進想像的「推理」或「理解」某一種理論即可，根本無須追究有無「實物工具」出土，所以印刷上或繪製上這想像的式盤圖形到底「何時最早」在哪一本書或「何處」出現的辨識就很重要了。

最後，知識與圖像成形的「時段真偽」判斷為什麼重要？因為我們想弄清楚在中華文化的知識累積過程中。什麼是「道」？什麼是「術」？什麼是「器」？而道、術、器又有什麼「作用」。也可以藉此「反證」某「道」，某「術」某「器」的「時段真偽」。諸如，漢朝所出現的諸多《緯書》託言是周朝所著，那顯然這些緯書與周朝連結為偽。

知識系統的道、理、學、術分辨或分類

筆者在《建築與工業設計的設計資源五：設計的方法基礎》一書中提出中華文明裡知識層級分辨或分類的「方法」，並認為這個方法對「認真與認假」與「時段真偽」的鑑別具有一定的清晰性與操作性。先簡述如下。

任何文明都期望知識不是騙術也不是魔術，中華文明所形成的知識自然也不例外。只是，是不是「騙術、魔術」還要看這些「知識」形成的目的（作用）是什麼？知識怎麼分類？乃至於這些「知識」的層級在哪裡？與這些知識是否具有相當的普遍性與驗證性。

中華文明在秦漢之際因自有的共構宇宙觀及價值觀而將知識分成「經、史、子、集」四個層級，原先中華文明強盛時這種「經、史、子、集」的知識層級分法倒也相安無事了兩千年。但是，十九世紀以來（一八四〇年鴉片戰爭後），在西方列強的毒品

（鴉片）、上帝與槍炮淫威下，西風東漸。中華文明的知識系統反而紛紛以西洋文明的知識分類法來重新包裝。無法以西方文明規格包裝者一律削足適履。如此一來反而讓中華文明「長知識了」，長出一些怪知識，長出一些毫無實踐力的主義與知識。

筆者認為知識不是信仰，知識只是個工具。就像「履為工具」一樣，只有「修履適足的道理」，沒有「削足適履的道理」。中華文明裡知識層級分類，如果「經、史、子、集」的分法被濫用，我們可以改用「道、理、學、術」的層級分類。

「道」：指知識的最高層，是世界萬物的形而上本體，萬事萬物的普遍規律。道既指向（指涉）知識，也指向實踐，所以「有道理」（一詞）的指涉，也（含）有道德的指涉（在內）。

「理」：指知識的第二層，趨於具體化、對象化（的指涉），是世界萬事萬物的形而下客體（器），（是人類容道、取道的工具，就人類看來就是）分殊的萬事萬物的具體法則。理，既指向知識的代碼，也指向事物的客體與思維的主體，所以（「理」這個詞）有「理論」的指涉，也有事物過程由來的「理由」的指涉（在內）。

「學」：指知識的第三層，屬於知識的代碼，（所以）我們也可稱為「知識本體」（用來彰顯道與理），也指（涉）不同的學派與（學派）知識累積的成果，也指（涉）累積知識的方法，也指思維裡推論的片段（名學或因明學）。所以（「學」這個詞）有學派的指涉（所謂道不同，不相為謀）；所以有「大學」（所謂大學之道在明明德，在親民，在止於至善……）、「學問」的指涉，也有所學「科目」的指涉。

「術」：指知識的第四層，屬於知識的運用、活用。算是帶有最少道德色彩或意識形態色彩的知識。術，只重「有效性」，所以從某個角度看，這種「知識」在異文化間的

表五：知識層級的道、理、學、術分層簡表

道（層）	預設為能解說萬事萬物的知識，但主要在解說與支援主導理層知識
理（層）	預設為能解說「人所知的事物」，且這套預設系統內不會自相矛盾
學（層）	已經透過權力形態所設定的知識，通常要有「事實」依據，且分科範疇內，其知識的矛盾已消失或已克服，能學習而知之。
術（層）	只重實踐與有效的感官驗證的知識，不過要看「是誰的實踐與誰的驗證」，所以騙術與魔術也是知識。

如果我們從中華文化裡字詞的形成過程裡來說明知識層級的種類時，這個「道、理、學、術」的層級分法，就較容易符合中華文化情境而理解。只是，春秋戰國時期，「道」不稱為道，而稱為『經』，其原因是指「天道經緯周而復始」，也指「天有經地有義」這些「經」的觀點體認與簡稱。

如果就不同文明裡字詞的形成過程來論知識層級的種類時，以希臘文化為例這種包羅萬事萬物的知識希臘文字就稱為logos，而且希臘文化裡「書籍」的出現也是在文字出現且穩定之後的事，我們從希臘哲學史的資料來判斷，這個時間應是蘇格拉底（前四六九—前三九九）之後柏拉圖之前（前四二七—前三四七）的貴族才有寫書的客觀條

件。換句話說在西元前四六九至西元前三四七的一百二十二年的這一時段。然而希臘文明裡最有客觀條件來寫書的人則是曾經當過亞歷山大王（大帝）的（前三五六—前三二三）帝師：蘇格拉底（前三八四—前三二二）。

亞理斯多德又如何稱呼「包羅萬事萬物的知識」呢？基本上亞理斯多只是在他所寫的萬象這本書的最後一章進行知識分類稱為 meta（後設，全盤統觀分類），而萬象這本書稱為 physcis（萬象，萬物之理）。以致爾後西方文化裡就稱哲學或哲學上的本體論為 meta-physcis，meta-physcis 這個詞在十九世紀末被日本人以漢字譯為「形而上學」一詞而流入中國，通用至今。這個命名其實是取自《周易》孔子及其門生的見解的一段話：「乾坤其易之緼邪？乾坤成列，而易立乎其中矣。乾坤毀，則无以見易，易不可見，則乾坤或幾乎息矣。是故，形而上者謂之道，形而下者謂之器。化而裁之謂之變，推而行之謂之通，舉而錯之天下之民，謂之事業。」（周易·繫辭上，電子書第十二段）。

回到中華文明成形過程的脈絡裡來看。西方希臘文明裡的 logos 乃至亞理斯多德無以名之的 meta-physcis 在老子的口裡稱為「玄」，勉強稱為「道」或「大」。我們引言如下：

「道可道，非常道。名可名，非常名。無名天地之始；有名萬物之母。故常無欲，以觀其妙；常有欲，以觀其徼。此兩者，同出而異名，同謂之玄。玄之又玄，妙之門。」（電子書第一段）……有物混成，先天地生。寂兮寥兮，獨立不改，周行而不殆，可以為天下母。吾不知其名，字之曰道，強為之名曰大。大曰逝，逝曰遠，遠曰反。故道大，天大，地大，王亦大。域中有四大，而王居其一焉。人法地，地法天，天

法道，道法自然。（電子書第二十五段）（老子道德經）。

而在孔子或其門生的口裡或書裡就明白的稱為「道」，如前周易・繫辭上引言。

然而中華文明裡字的形成約在商朝中期（西元前一三〇〇年盤庚從奄遷都至殷），書的形成則更晚，大約在周王室東遷前後（西元前七七一年周平王從鎬京遷都至洛邑）。類似於書的形態的「書」就是甲骨文片與銘文之青銅器，其中可用的「字」仍然不多。直到周王室東遷後，諸侯坐大經濟發達，官學退化，家學猶存，私學崛起，才促成可用「字」的大量增加，也才促成大量的竹簡冊與極少數的絲帛書，此時書冊並稱，中原古音稱上學為「讀冊」而不稱為「讀書」，直到漢朝蔡倫改良造紙之後以毛筆寫在紙上的「書」出現才更像現在的「書」，從此之後「書」才成為知識載體的代稱。

所以，在周朝八百年文明的成長變化裡，官學制度化學習的科目都稱為「經」，而唯一不稱「經」的就是「尚古書（簡稱尚書）」，而且這《尚古書》就其內容而言就是「以史為訓的帝王學」，稱為《尚古書》或《尚書》的「書」，應該是後人的尊稱或絲帛官書的意思。就用字稱呼與字義指涉而言，春秋至漢朝官學用書都稱為「經」，而漢初設五經博士以開官學之風後，「經」這個詞反而被濫用於私學及宗教上，如此一來，唐朝之後凡外來文化所傳入之知識載體，都不稱書而稱「經」，乃至外來文化特別是宗教文化進入中華文明時，宗教熱衷者或傳教士都稱自己所宗的知識載體為「經」，民間知識份子乃至識字的江湖術士也都喜歡托古改制故作神秘的以寫「經」為樂，越是改朝換代，稱「經」之書就越多，甚至多如牛毛數之不盡。「經」者聖人之言，至六朝（西元二二〇年起算）之後的隋唐（西元五八一年起算）就不是這麼回事，白馬寺裡的「胡說八道（胡人之說八種譯法）」全都是佛經，百部千部萬部佛經卻只有一部「阿含經」可能

是釋迦摩尼之言，其他九千九百九十九部全都是「西域胡人或天竺胡人」之說加上八種譯法」，均非釋迦摩尼所言。

我們回到春秋至漢朝初的社經情境，稱「經」的書就是代表最重要的書，代表先秦時期官學之書。不是國家制度的社經之書，不是周朝官學之書，不是「聖人之言」就不稱為「經」。所以老子的書先是以「五千言文」之名出現，戰國之後才逐漸以「老子五千言文」或「老子」之名出現，老子被尊為聖人是在漢朝之後，漢朝初期有一段崇尚黃老時期與「五千言文」原先上篇德論下篇道論在漢朝經過調整成為「上篇道論，下篇德論」[10]，而可證《老子道德經》或《道德經》的書名是出現在漢朝漢武帝之後。

所以先秦諸子百家著作乃至周朝官書裡明顯涉及論及「知識的最高層，世界萬物的形而上本體，萬事萬物的普遍規律」的文獻，具體來說就只有《周易》、《老子道德經》、《尚書·周書洪範篇》，以及鄒衍的學說思想（可惜的是鄒衍所著《鄒子》四十九篇、《鄒子終始》五十六篇均已失傳）。另一部份論及「天道及自然宇宙論」的文獻則為占候、占星與曆法，這一部份的文獻基於「天地人同構的宇宙觀」略為論及「天命」之說，但卻被爾後的方技數術領域的「知識份子與江湖術士」大量的穿鑿附會出諸多經書，只有傳統醫學的著作及官方的曆法能免於「穿鑿附會」的知識積累過程而已。

我們從「道、理、學、術」知識層級來進行中華文化裡重要經典著作時，就很容易辨識哪些知識（著作）是真是偽？這些著作屬於知識的哪一層級？以及這些著作是否在自己宣稱的（或書名所稱的）知識層級內「具有相當的普遍性與驗證性」。而許多號稱通天道的經書，如果放在道的知識層級來鑑別時，則可退到下一層級再行鑑別，依此累退至「學（科）」，再累退至「術（科）」仍然鑑別不出相當的普遍性與驗證性的話，那麼

【10】一九七三年長沙馬王堆3號漢墓出土的甲乙兩種帛書《老子》，是西漢初年的版本，把《德經》放在《道經》之前，也受到學者的重視。（引自維基百科，老子書款），顯見稱《道德經》是在漢朝中期之後。

這樣的著作就只能稱為不學無術的偽書而已。

先秦時期已完成的著作，其道理學術層次的分類

　　經過前述的引言式考證，本研究認為先秦時期已完成的重要占卜、占候理論材料與天道之說的形成關係極大，而這個天道之說主要是周朝八百年間所建構起來的，有些是周朝為了開發疆土與教化百姓的「建立制度」所需而設定，有些則是選擇性接收前朝制度而流傳為「官書」乃至於「官學」的科目，有些則是民間自發所形成的「私書」。同時這些制度之書或官書、私書由於春秋戰國時期仍有「口授傳經」的傳統與風氣，加上春秋戰國之後「私學」興起且可用「字」突然倍增，乃至「私學」往往以詮釋「官書」與「述而不作」的方式來增加學習的科目內容，以致流傳下來的「書籍」其實往往在一本「經書」裡「道、理、學、術」雜陳並列，而雷同的「道、理」也精簡的四處散見，而觸及「天道之說的形成」的「書籍」主要卻只有《周易》、《老子道德經》、《周禮》的部分內容、《禮記》的部分內容、《尚古書（尚書）》的部分內容，以及已經失傳的鄒衍有關陰陽五行的著作《鄒子》、《鄒子始終》。大自然的天道資料則只有《夏小正》是成書於（收錄於）漢初的《大戴禮記》[11]及〈月令〉收錄於《周禮》中。

　　現今《周易》本包括〈周朝易經經文〉與〈十翼〉兩大部分。很顯然〈周朝易經經文〉著於周的開國轉向開朝之際，所以才會有〈繫辭下〉開頭的：「八卦成列，象在其中矣。因而重之，爻在其中矣。剛柔相推，變在其中矣。」。而這句「八卦成列，象在其中矣。因而重之，爻在其中矣。」就成為宋明理學裡所稱：「後天八卦及太極八八六十四卦為文王所創」的主要張本與「聖人之言」的源頭。然而孔子及其門生在《周易·

【11】
《大戴禮記》雖然成書於漢初，但基本上就是《禮記》，以一國之觀點來敘述《周禮》，不管《大戴禮記》或《小戴禮記》（即通稱的《禮記》）都有周朝時的官制與曆法，只是在《大戴禮記》中記述的是夏朝的曆法，而在《小戴禮記》中記述的是周朝的曆法。這些都屬於儒家典籍而不屬於周朝的官書。

十翼》只提過兩次文王，分別是〈象傳〉於明夷卦的舉例：「內文明而外柔順，以蒙大難，文王以之。利艱貞，晦其明也，內難而能正其志，箕子以之。」以及繫辭下（電子書十一段）：「易之興也，其當殷之末世，周之盛德邪，當文王與紂之事邪，是故其辭危，危者使平，易者使傾，其道甚大，百物不廢，懼以終始，其要无咎，此之謂易之道也」，這兩段提到「文王」的字句都沒有加子曰的引號，所以是孔子門生的言論，而不是孔子的言論。另一方面，《周易・十翼》中的〈文言〉、〈繫辭上〉、〈繫辭下〉一定是孔子的門生所寫，因為《周易・十翼》中只有〈文言〉、〈繫辭上〉、〈繫辭下〉出現子曰的引號，孔子都「述而不作」了，怎麼會自稱為子呢。

《老子道德經》在戰國時稱為「五千言文」或老子。而在漢初時《老子》分為上下兩篇，上篇德經，下篇道經。在漢朝時才逐漸有上下篇到過來，以上篇道經，下篇德經的版本，有了「上篇道經，下篇德經」的版本之後才有《老子道德經》的書名。不過無論如何，《老子道德經》顯然可分成「道經」與「德經」兩個知識層次來看。

其他如：《周禮》裡間接有關「道」，直接有關宗法制度與占卜官制的知識線索有：《周禮・春官宗伯》。《禮記》裡有關「道」的知識線索有：《禮記・月令》屬於曆法性質的書籍、《禮記・禮運》、《禮記・中庸》、《禮記・大學》等闡明周朝制度「合乎天道」的論述。《尚書》裡有關「道」的知識線索有：《尚書・虞書》屬與史詩中制度之誌[12]、《尚書・周書・洪範》透過箕子之口記述舜帝指示的治國之道[13]。

【12】
《尚書》的《虞書》共有〈堯典〉、〈舜典〉、〈大禹謨〉、〈皋陶謨〉、〈益稷〉等五篇，由於中文漢字最早只能推算到夏朝晚期的少數字符，能連結成記述文的漢字最早只發現於殷墟牛甲上的甲骨文，所以《尚書・虞書》顯然是成書於有語言無文字的年代，所以屬於口傳歷史的史詩之作。
《尚書・周書》其書名就是官書的史書，不過，

【13】
《尚書・周書・洪範》這段文字描述的內容為周武王封了殷商的後裔為王為侯，所以期盼商朝末期殷商最有資格繼承殷商王位的箕子，能夠從韓國回來。結果箕子回來見武王後告述武王，舜帝的治國之道。武王就命人記述下來。雖然，文字的口氣及用字極其精簡，看似吻合周朝初期的「能用之字」

表六：先秦典籍道理學術歸類簡表

	道	理	學	術
老子	道經	德經		
周易	周易經文	周易十翼	周易	周易大衍之數
周禮與禮記	部分如：月令（曆法）、禮運、中庸、大學	部分如：宗法制度	周禮就是官書	大部分如：卜筮龜的官制
大戴禮記	夏小正（曆法）			
尚書	《虞書》,《洪範》	《虞書》,《洪範》	尚書	尚書
其他典籍	五行家（鄒衍談天）	鄒子始終論 莊子	縱橫家 鬼谷子	五行大義（隋） 春秋繁露（漢）

的文脈（context），但是用「五行」而不用「五材」，則啟人疑竇為春秋戰國時期「陰陽五行」說盛行之後的「著作」。否則就是舜帝時期「五行學說」就極盛行。

中華傳統文化裡的「道」、「術」混合與「道道合成」

中華文明裡知識的成長源自「道道合成」，中華文明裡知識的混沌不明乃至神秘之說源自於「道、術混合」，乃至「以術干道」。道術混合是數術家的事；以術干道則是縱橫家（鬼谷子）的事；騙術橫行則是蘇秦張儀與江湖術士的事。中國傳統文化裡的九流十家原本沒有數術家這一稱號，但如果我們將中國古籍依「道、理、學、

術」的指涉來「整本書籍拆而分類」的話，這典型的數術家就是孔子門生中寫易經繫辭「大衍之數」的這位得意門生，其次就是鄒衍的門生，再次則是漢朝的董仲舒（寫春秋繁露一書）與隋朝的蕭吉（寫五行大義一書），最後則於五代至宋其間由道家的陳摶及北宋理學家完成數術的極致發展。

數術家藉由占盤的無限延伸與各盤層次上的隨機組合，專論數字與方位的「生、成」以及「合、配」來論天道、地道、人道乃至「任何一種想論之道」的成立可能性與必然性。然後，數字與方位上有其必然性由數術家證明，所推衍出的人事德性只有條件式的可能性（所謂或然率），卻由江湖術士口中藉由「化解」之代價（支付費用）而成為想像中的必然性。「道道合成」有幾種不同的版本，本來都屬科學（分科明理之學）也可驗證。其源頭則是同構宇宙觀。

自然天道的道道合成

第一種道道合成是天象上的道道合成，也就是天文學上的日月星辰運行軌道時間的約略最小公倍數。古人很早就發現金（太白金星）、木（歲星）、水（辰星）、火（熒惑星）、土（鎮星、填星）這五顆星球是不同於日月的行星，而其他星辰則幾乎都是局部轉動或住宿舍般的只在宿舍區裡或動，或相對的不動，只在宿舍區活動的星群顯然住有想像中的天帝上帝，所以就以北極星為不動的座標命名出「紫微星群」、「太微星群」、「天市星群」，其中「紫微星群」相對位置不動取居於中，所以又稱為「中宮」或「紫宮垣」（圖二十五、圖二十六）。

由於紫微星群、太微星群、天市星群都星光微微不易由肉眼所見，相反的日月星

圖二十五：敦煌星圖中的紫微星群圖，此圖藏大英
博物館，考證約為唐中宗時期的作品。

圖二十六：當代照相所繪之紫微星群圖，以中國
傳統星祇名稱標示。標示「天皇大帝」居於勾
陳則為韓日的稱呼。

辰裡北方確有三個星座都狀似斗杓，分別為北方七宿（玄武星宿）上的「斗星宿」，接近紫宮垣的「北斗七星」，以及紫宮垣內的「勾陳星座」，而「北斗七星」的斗首又都準確朝向「紫宮垣」，斗杓（斗尾）又呈現春天指東、夏天指南、秋天指西、冬天指北的特性，所以「北斗七星」就在傳說裡賦予了許多「人道：人間行事道理」的色彩，然而在天象與氣象裡並無這種「人道」的論述。

先秦時期的占星術很重要的目的之一就是觀測天象與星象，並以「星移」決定「物換」，也就是訂出曆法，依曆法而決定農林漁牧的物換（耕作品種或放牧品種的更換），

簡單的說「星移物換」是曆法，從曆法的「星移物換」來比喻帝德王權臣的更換則是五行帝德說的推衍，而「物換星移」則是人事已非的一種形容詞。五行帝德說是秦漢之際的一種說法。目前，最早的引源都推向鄒衍的《鄒子始終》一書，只不過此書早已失傳，所以無法「對證」。而儒家偏偏認為「五行帝德說」是源自尚書洪範篇裡的五行說，其實很容易「對證」其不通，偏偏儒家裡的宋明理學家與數術家都引經據典的說明「對證之通」，本文在下一節分析其通與不通。

這第一種道道合成，也稱為「天道合成」，換句當代的話說，就是「曆法的公告」，當然，中華文明裡「天道合成」推給黃帝之功後，許多神話、鬼話、混話也都藉機而生，這些「神話、鬼話、混話」應該說百分之九十九為假百分之一為真。

德以配天的道道合成

第二種道道合成是「德以配天」或「德配天地」的道道合成。德配天地或德以配天明顯的出現在《尚書‧周書》裡，特別是有關武王或周公所提出的宗法制度文獻裡以及武王的各種「誥」裡。以德配天原是周朝推翻商朝的道德說詞與自我期許，所以當然自己怎麼說都說得通。但是從德以配天到「德配天地」則是儒家的說法，而且在孔子的說法裡「德配天地」不稱為王，而稱為聖人。這很明顯是儒家針對周朝天子在春秋時期權力沒落的一種「調適」論述，成為「謀官謀位」的踏腳石，但卻為漢朝以後儒家當官時一道極佳的「箴貶無罪」護身符。

在儒家奉為亞聖的孟子顯然充分的體會「王德配天地，霸德以配天地」都是不可能，都是一種奢望，所以就不論天道而論起人道，論起為王之道，論起利國之道。孟子見梁惠王時就有一段精闢的見解：孟子見梁惠王。王曰：「叟不遠千里而來，亦將有

以利吾國乎？」孟子對曰：「王何必曰利？亦有仁義而已矣。王曰『何以利吾國』？大

夫曰『何以利吾家』？士庶人曰『何以利吾身』？上下交征利而國危矣。萬乘之國弒其君者，必千乘之家；千乘之國弒其君者，必百乘之家。萬取千焉，千取百焉，不為不多

矣。苟為後義而先利，不奪不饜。未有仁而遺其親者也，未有義而後其君者也。王亦曰仁義而已矣，何必曰利？」（孟子‧梁惠王上篇。電子書第一段）。

儒家的這種「德以配天由王享之，德配天天子居之」在春秋戰國時期，其實只是一種奢望與理想而已。所以，儒家的天道思想與道家的天道思想並不相同。

道玄互通的道道合成

這是老子道德經裡所發表的重要觀點，卻未必由莊子乃至於後來的道家與道教所繼承。老子道德經指出：「故常無欲，以觀其妙；常有欲，以觀其徼。此兩者，同出而異名，同謂之玄。玄之又玄，妙之門」（電子書第一段），另外又指出：「有物混成，先天地生。寂兮寥兮，獨立不改，周行而不殆，可以為天下母。吾不知其名，字之曰道，強為之名曰大。大曰逝，逝曰遠，遠曰反。故道大，天大，地大，王亦大。域中有四大，而王居其一焉。人法地，地法天，天法道，道法自然」（電子書第二十五段）。

道德經第一段裡指出：「無欲，以觀（道）之妙，有欲，以觀（道）之徼（竅），這兩種『觀』同出而異名，同謂之玄」，所以道就是一種「觀之」，一種知識論與方法論，道是「觀之」的對象，也是「觀之」的結果，這種「觀之」方法論看似有兩種，其實，道，同出而異名，都可稱之為『玄』，只是人們不太能分辨這些「哲學上的指稱與指涉」，所以「道」無名卻有字，就像一個人沒有「名」卻有「字號」一般，字之曰道。我們可以來一段現代中文的繞口令：「道可道哉非常道乎，名可名哉非常名也，道即是玄玄

即是道，不知其名字之曰道」。其實，老子的年代「字還不多」，所以「虛字、語助詞、

借用詞」就配合口述押韻而多起來，以便記憶傳學。

道德經第二十五段：「吾不知其名，字之曰道，強為之名曰大」，所以勉強的說，

常人們只認識「大、逝、遠、反」這幾個概念與觀點，而就常人的觀點「大就是道」，

常人觀點下有四大，道大、天大、地大、王亦大」，但不是「道」所論。人法

地，地法天，天法道，道法自然，王無所法。

在老子的體認裡認為「王法無天就是無法無天」，所以，老子道德經指出：「道沖

而用之或不盈。淵兮似萬物之宗。挫其銳，解其紛，和其光，同其塵。湛兮似或存。

吾不知誰之子，象帝之先。天地不仁，以萬物為芻狗；聖人不仁，以百姓為芻狗。天地

之間，其猶橐籥乎？虛而不屈，動而愈出。多言數窮，不如守中。」（老子道德經電子書

第四、五段）。這一段話如果放在周朝脈絡或先秦儒家的脈絡來理解，就非常有意思

了。「吾不知誰之子，象帝之先」在先秦儒家脈絡的：「道乃天所生，天垂象聖人則之

（所以，聖人是輔佐天子行天道的人，聖人並無王天下之心，所以才稱為聖人）天子象

帝之先」這種見解來讀，那就是「天道由聖人來整理，天子代表天來行道」，所以「天地

不仁，以萬物為芻狗；聖人不仁，以百姓為芻狗」的論點才成立。這種見解到了莊子的

年代，文字更多譬喻也更發達，所以莊子就會提出：「天道運而無所積，故萬物成；帝

道運而無所積，故天下歸；聖道運而無所積，故海內服。明於天，通於聖，六通四辟於

帝王之德者，其自為也，昧然無不靜者矣」（莊子‧外篇‧天道。電子書第一段）乃

至於以盜亦有道比喻之論提出：「由是觀之，善人不得聖人之道不立，距不得聖人之道

不行；天下之善人少而不善人多，則聖人之利天下也少而害天下也多。故曰：『脣竭

則齒寒，魯酒薄而邯鄲圍，聖人生而大盜起』。掊擊聖人」（莊子‧外篇‧胠篋。電子

書第一段至第二段）。

簡單的說，老子與莊子所稱的「道」都是「玄」，以當代的語言來說都是一種「方法論與知識論」的「觀之」，都是形上學所指稱的道。莊子只是如同孟子一樣，善於用譬，來非難儒家所稱的聖人與聖人之道而已。儒家與道家在這個角度來看，可以說是「道不同不相為謀」，最少在戰國時代是「道不同不相為謀」。

五行配天的道道合成

這是鄒衍所創的思想體系。鄒衍的五行始終論乃至於鄒衍的「善於談天」，乃至於鄒衍頗受諸侯歡迎、學說頗為風行，但是由於《鄒子》《鄒子始終》兩書都已失傳，所以，我們無法「據以論之」。不過「五行之道與儒家之道（或易經之道）」的「道道合成」顯然是陰陽五行家的見解，而不是儒家的見解。五行配天指的是五行之德來配天，這與秦漢時期極為流行的朝代興替說頗有一致性。《鄒子始終》一書時間上與內容上都是真偽難辨，不過既以失傳也無須辨。不過就鄒衍的生平乃至其他古書所引鄒衍言論，大至可判斷是以陰陽五行的生克來論「道」的周而復始。或許也有星氣運行說與星球周而復始，但是顯然「五行之道」與「道德之道（或易經天道、儒家天道、統治天下之道」已有結合的傾向，所以才可能受到諸侯的歡迎。

道家、仙家的道道合成。

道家不專指老子與莊子，也指秦漢之後自稱道家與被稱為道家的相關思想。仙家則指「山醫命相卜」五術裡的山人為仙，當然也與爾後的醫學、武術、養身甚至相術相關。

道與仙家的道道合成指的就是頗為科學的同構宇宙觀發展情境。道道合成的第一個道就是日月星辰自然天道的大宇宙，第二個道則是人體精炁神運行之道的小宇宙。這大宇宙與小宇宙是結構相同，所以可以互傳訊互傳能量，同時由於自然大宇宙先於人而存在，所以總是由大宇宙傳給小宇宙，而少有小宇宙傳給大宇宙的情境。因為單向傳遞，所以，日月精華與星气的觀察就成為練仙悟道的重要竅門；因為陰陽五行家煉丹，仙家也煉丹，所以與鄒衍學說也有一定的淵源。因為五術講實效，所以通常有「科學」驗證的態度，而致道家與仙家的道道合成終能為人們帶來健身少病乃至長壽的實質效果。

道教上的「道、道合成」與「道、術難分」

道教雖然創於漢朝末年的張道陵（三四—一五六），但道教的發展不但明確的繼承道家思想與仙家思想，也繼承巫教的思想，同時此後也並容中國續發的巫教與民俗宗教，以致爾後道教的神祇系統裡持續擴編而納入諸多中國歷史真實人物與真實事蹟，進而成為中華文化宇宙觀形成的最大動力。另一方面，由於宗教的需要，乃至知識的成立既要信仰、又要說教，還要修練、驗證並總結於經文科儀法術之上，所以道教的知識系統也就「道、理、學、術」融為一團難分難捨。

表七：道道合成與道術混成簡表

	重要知識層次與成就	同構宇宙觀
占候與占星天文學走向	道道合成。曆法	自然大宇宙日月星辰的軌道
先秦儒家	道道合成。周朝禮樂之制的人性化詮釋	天地同構。人靠德行以配天，類比
先秦道家	道道合成。建構知識論上的諸理共享之道	道為「觀之」過程，故萬事萬物同構
先秦五行家	道道合成，合成於術。以五行之德建構動態平衡之道	天地人都可判斷其德，有精確的德行，則萬物同構
修練的仙家	道道合成，合成於術。天大宇宙，地小宇宙，人中宇宙。同構靠驗證。	天地人同構，同構間通訊息靠氣。炁在人體內可練
道教	道道合成，合成於術。因是宗教總要科儀總要燒香總要信仰總要持咒。	無所謂同構不同構，宗教以服務信徒行善為根本
漢朝以後的儒家、道家、陰陽五行家、道家、雜家	通常混合了儒家、陰陽五行家，一本著作要拆開來看，到底是哪一種道。稱五行家者多精通數術，也熟悉各式占盤	道中夾術，所以類比居多而無所謂同構不同構。
漢朝以後外來宗教	宗教信仰，不是知識。言必稱聖論必引經	信仰講求認真，知識不必認真。無所謂同構。

占卜、占候的道、術及理論

以往對先秦思想的研究與分析常受「經、史、子、集」的知識層次分類的影響，所以無法從現實條件與「知識之為用」的角度來判斷古籍的內容到底是處於哪一個知識的層次。以致於九流十家各有所宗，凡自家的經典，凡自家聖人所言必是事實，甚至於無法分辨真的是聖人所言還是聖人弟子門生、聖人後世私淑者託聖人口言論。如此一來，循經書來找「證物」就像刻舟求劍一樣，當然找不到劍。

然而，我們如果以文脈分析法，就真的容易找到劍了嗎？其實未必。因為我們仍然坐在班固《漢書・藝文誌》所打造的「九流十家觀點」這條舟上，來辨析所謂陰陽五行家、道家、儒家、縱橫家、法家、墨家乃至於未被列入的天文地理家。然而在家別的稱呼上，筆者認為陰陽五行家與儒家的稱呼上是不夠貼切也不夠真實，甚至於這種不夠貼切與不夠真實的名稱，還直接影響這九流十家在漢朝之後的發展，乃至宋朝之後更是混為一談，甚至與江湖術士蛇鼠一窩共赴學術殿堂。

如果我們以先秦時期的考古出土資料與鑑別真偽後的古籍資訊來看。筆者認為班固所稱的陰陽五行家應該稱為「性德五行家」，班固所稱的儒家應該稱為「陰陽家」、「史家」或「官學家」才更貼切。

陰陽五行家改稱「性德五行家」，主要在於這一學派，主張天除日月之外只有金、木、水、火、土五星有自主的運行能力，而地球上的物質材料乃至人文事件也只有性分五類，德分五類才有「運行（動、能、用）」的可能。

儒家改稱「陰陽家」，主要在於這一學派主張只有陰陽二分復消長或日月二分、乾

坤二分的衍生關係才足以洞察天道、地道與人道。而所謂太極生兩儀，兩儀生四象，四象生八卦，八卦重之六十四卦既符合大自然的天道，也符合道德比附的天道。所以能夠解釋「萬事萬物」而不只是能解釋大自然的天道而已。所以從知識論（知識建構的方法論）來看，儒家應該改稱「陰陽家」。

儒家改稱史家或官學家，主要在於這一學派一直提倡周朝先王設定的禮樂制度的完善，也一直提倡以史為鑑，同時很注重「史實」的記載，慎重析辨史料的真偽，並以人性為基礎所建構出來的人類該有的德性，來區分君子與小人，來批判史事，所以稱為史家在儒家而言，就是人活在世上的責任感與歷史感。我們看看宋明理學裡的張載所提出的：「為天地立心；為生民立命；為往聖繼絕學；為萬世開太平」是多麼的充滿責任感與歷史感。不過，張載辦得到嗎？北宋的官員辦得到嗎？北宋的天子辦得到嗎？張載在反對王安石變法而辭官後就辦不到了，不是嗎？好在北宋理學家還頗為重視興學，專門傳授儒家之道，其中朱熹還因在福建廣設書院、述而不作來詮釋孔子、孟子、子思、曾參的言論與著作[14]輯為四子書（後稱四書）。朱熹也還死後（南宋之後）一直升官，終於入為陪祀於文廟。宋朝的儒家哪一個沒有責任感與歷史感？所以稱儒家為史家並不為過。不過，宋明理學之後的儒家哪一個不想開辦官學，甚至早從隋唐科舉致士以來，或是孔子為例，哪一個自歸儒家的士子又不想當官呢？所以儒家改稱「官學家」其實是頗為貼切。

我們只要離開班固在《漢書‧藝文誌》所打造的九流十家命名法的這條船。馬上先秦時期道家、陰陽五行家、儒家的知識論就清晰起來，道家、陰陽五行家、儒家所建構的「道」到底有何不同，就清晰起來。筆者以表簡示如下。

【14】

朱熹的考證上認為《禮記》裡的《中庸》是孔子的孫子：子思所寫，而《禮記》裡的《大學》是孔子的學生曾參所寫。

參：維基百科‧四書五經款。

表八：道、儒、五行三家分道而不揚鑣之表

	道家 可稱渾天動態致明家	儒家 宜稱陰陽家	五行家 誤稱為陰陽五行家，宜稱性理五行家	德五行家	天文地理家 曆法家
知識論 同構宇宙觀	「觀之」而知「道」。無所謂同構不同構，只有仙家與醫家認為天地與人體同構。理從立場，觀點來推衍。	陰陽兩分復合而知「道」。大自然天道與做人做事的天道同構，所以有德配天地提法。理的前提：「物以類聚，材以質分」。理從分類來推衍。伏羲氏時有八分類，夏商周時有八八六十四分類。孔子詮釋周易時加上天地人六爻及總爻而進行動態與條件變化的描述。	理的前提：「物以類聚，材以質分」。理從分類來推衍。	五元五分的消長而知「道」。五元五分理的前提：「物以類聚，材以質分」。理從分類來推衍。	觀星、觀氣、觀候而之「道」。星體運行應該歸納穩定軌道。
道的指稱	萬事萬物之道。由「觀之」而知「道」，所以道會隨觀點立場之不同而改變	萬事萬物之道重點在做人做事的天道而不在大自然天道。自然天道	萬事萬物之道重點在行與變。	大自然天體運行的軌道。	大自然天體運行的軌道。
道的著作	老子‧道篇	周易經文。以六十四種人事物之情境，條件與「象」的規律性，來彰顯與大自然天道「自強不息」	鄒子、鄒子始終		各朝代頒佈的曆法
理、學、術的著作	老子‧德篇、莊子以及五術裡山、醫、相著作多屬「理」與「學」；命與卜則多屬「學」與「術」。	周易十翼、漢朝「京房易」、宋朝理學家所發展的「數易」	隋朝蕭吉的《五行大義》		式盤占盤本是工具，但式盤是觀星工具，占盤則是算運與算命工具

我們透過「道」、「術」目的不同但共享相同的宇宙觀，以及式盤的依年代不同，目的不同而有形式的演變，而可整理出三種占卜、占侯發展的相關理論。分別是曆法、算運與算命。曆法由測侯、測星發展出占侯、占星、天文台與定向器是工具，法式圖（可記載方位的精密圖像）是工具的設計圖，式盤是小型可攜式工具。算運從「測氣算局」出發，發展出頗為複雜的各類式盤理論與工具，法式圖還是工具的設計圖，但各種法式圖的合盤則成為工具氾濫的由來。算命從目測、占卜與數術出發，以數代象是說詞，數回不了象則施障眼魔術，其理論則是數學，數術則成為十足的工具。筆者也以表九來簡述這種演變的過程。

占卜與占侯在先秦時期目的不同，所以其理論也就可能同道殊途發展。也只有先弄清楚不同時代占卜與占侯的目的變化，才容易理解占卜與占侯的「理論」其實也是一直在變化中。

我們先從占卜與占侯的目的出發，瞭解一下占卜與占侯在秦漢為時間劃分時，完全不同的情境，當然也就會配上不同的「理論」。

占卜與占侯在先秦時期目的都是「企圖預知未來之術」，占卜以通靈或通天的物質媒介的人工求兆來預知「上帝（商朝時祭祀的先王）之意」、「天意」乃或「任何祭祀對象之意」，在周朝的文化裡從封疆建國的宗法制度裡提出了祭祖與祭天的禮樂之制，凡稱士大夫階級以上的都要祭祖以顯血緣之祖的功德，擴而大之成為「孝道」，姬姓封王封侯的後裔則設宗廟來祭祖，由於武王發討成功後也對功臣與殷商後裔封疆，這些「異姓王侯」又如何成就姬姓這共主宗法制度上的「萬世千秋」呢？所以，周公（或建立周朝宗

傳統設計美學原論　　228

透過的數術		同構宇宙觀的明確指稱
曆法	天文學（占星術，占侯術）	大自然的宇宙觀（自然天道） 將星辰運行軌跡來定時間單位，追蹤日月星辰的週而復始現象，並據以為天象、天侯、天氣的資訊描述。
算運	占星術的衍生	大自然的宇宙觀（自然天道） 將星辰運行比擬為星氣運行的運氣。
算命	占卜術與占星術	大自然的宇宙觀（自然天道） 人事的宇宙觀（德性化的天道）
醫術	透過「聞、問、望、切」來增加可接收的對象人體訊息，並進行病況與病因的推斷。	大自然宇宙觀 人體自成系統的小宇宙
相術	主要透過眼睛來接收必要的訊息而進行對象物個性的判斷，並以吉凶禍福的語言來表達判斷的「結果」。	大自然宇宙觀（天） 地球自成系統小宇宙（地） 人體可見訊息自成小宇宙（人） 對象物元素平衡宇宙觀（五行）

法制度的人）就建立了明確的祭天儀式，從此「天」就逐漸的人格化而成為上帝並取代了上帝（在甲骨文裡商朝王族稱先祖為帝某，祭祀時則常對不特定的帝某為上帝）。

而宗法制裡也規定了周天子主導祭天，以象徵天下共主的地位，從此之後中國文化

裡的「天」，不但人格化也道德化，而周朝儒家崛起後對爾後中華文化最大的影響就是不斷的詮釋了孝道與天道，也因此而備受歷代絕大多數帝王的支持，封建制度雖然在秦朝之後就改為郡縣帝國制，但宗法制度與祭天制度的衍生宇宙觀，價值觀乃至泛化為民間的生活習俗，卻因儒家的不斷詮釋而一直流傳下來。

占侯的目的則較為單純，就是以可見的「氣象」預測及預知未來的「氣象」，氣象中又以天氣天象最為重要也最具規律性。

所以，占侯與占星結合走向曆法。占星與式盤結合走向算運之術。占卜與占星結合走向算命，周易的「經文」原是人道的描述，在孔子及門生的整理註釋下成為天道的描述，用以回應春秋時期崛起的新占卜方法：「大衍之數（術）」，最後卻因宋明理學與「數易」的發展而走入號稱知天命的「算命之道」。

占侯與占星與曆法

占侯術就是占星術也是占氣術（占星氣術），占候術所用的式盤就是太乙式盤，而太乙式盤在先秦時期即存在，太乙式盤在《韓非子》與《鬼谷子》裡就是「司南」，可見得春秋戰國時期三式（太乙式占盤、六壬式占盤、遁甲式占盤）中的太乙式盤即頗為流行（圖二十七）。式盤就是占盤，這裡不用太乙占盤、太乙占盤一詞是占盤一詞用於卜算，而式盤一詞則用於偵測與定向。而「式盤」或「占盤」或「式占盤」則都是漢朝以後的用語而非先秦時期的用語。

占候占星儀器與制度的實物考證

圖二十七：司南就是太乙式盤

圖二十八：侯風地動儀復原製品

占候術的真實儀器與真實事件，在中國古文化裡還有三件大事值得一併討論：

（一）西元前一〇四年的漢武帝令司馬遷等人考證修訂古曆而頒制太初曆。太初曆校正了古曆法中的「時空誤差」，同時也將古曆法的冬至為歲首改為太初曆的春分為歲首，並沿用至今。

（二）西元一三二年東漢天文學家張衡發明了世界第一部地震儀：「侯風地動儀」（圖二十八）就是占候測侯領域極重要的發明。

（三）太初曆頒佈（前一〇四年）至北宋（九六〇──一一二七）期間已明確發現了地球自轉軸與地球磁極之間的磁偏角，也就是曆法上的「時空誤差」並不只是天道合成的

累積誤差，還包括了以司南代日圭時，地球南北磁極累積微微移動的誤差。最明確的物例就是號稱江西派風水始祖楊救貧（楊筠松八一四—九○○年）所創楊公羅盤（圖三十）所提出的正針縫針的偏磁極校正方法（也就是縫針地盤立向以校計正北與磁北間的偏差）。換句話說，原先在天文氣象台裡日晷司南的定向精密校正，最晚在唐朝末年就在可攜式楊公羅盤裡提出了校正的方法。

在中華文明成長過程中，不管是先秦還是漢後確實有許多發明是領先世界各文明的，特別是測侯、測星這類物質器物的發明上，乃至測侯測星轉至占候占星的理論建構上。測侯測星主要以可驗證的自然現象與訊息收集為主，占候占星則是以所建構出的天

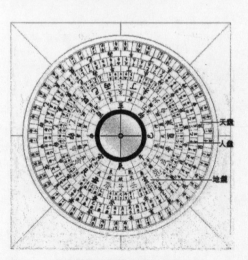

圖二十九：日晷或日圭以正北立向

圖三十：楊公羅盤地盤天盤修正偏磁角

天盤
人盤
地盤

體運行理論來推論這些訊息的以後變化，而成為科學的預測術。這種有憑有據有理論的預測術就是天文主要的目的就在於知地理而後定曆法，這是一條注重營生經濟實效的知識體系發展，而觀天文主要的目的就在於知地理而後定曆法，這是一條注重營生經濟實效的知識體系的人就被中華文化奉為聖人。

這位介於真實與想像之間的聖人在「周文化」裡就逐漸定位成伏羲氏，而透過《周易》的定調：「古者包犧氏之王天下也，仰則觀象於天，俯則觀法於地，觀鳥獸之文，與地之宜，近取諸身，遠取諸物，於是始作八卦，以通神明之德，以類萬物之情」（周易・繫辭下，電子書第二段）。爾後伏羲氏就成為儒家文化裡開天闢地的第一聖王。

如果我們撇開儒家文化的道德想像，從考古實物與先秦時期曆法（制度面的法律）來看時，「堯都」裡的觀象台（國家天文地理中心）、夏朝曆法夏小正、周朝曆法月令、漢朝的太初曆，乃至於司南太乙式盤、日圭日晷、侯風地動儀、楊公羅盤的創制、發明、訂定的團體或個人，或許才是真實推動中華文化正向成長的動力所在。因為一條注重營生經濟實效知識體系的發展道路的開拓，畢竟不是一人之功。而想像成一人之功，反而是托古改制以偽經愚弄後人的開端。

曆法上的天道合成與想像的天道合成

傳說通常是想像，一種道德論述的想像。

「傳說皇帝會盟各部落時出現了一種天象⋯金、木、水、火、土五星連成了一條弧線，弧線兩端連接著日、月，且月亮的月牙有包容紅日之勢，即太陽正對著月牙之缺，五星拱圍著日、月，後人稱之為『五星聯珠、日月合璧』，簡稱『珠聯璧合』（由此天象引出了後來所謂的『七政七曜』）。古人認為『珠聯璧合』是一種最佳的天象，並用它來比喻融洽的人際關係與各部落之間的最佳融合。⋯⋯宇宙社會觀的天人合一思想認為，

這種部落間的融合是由天所決定的，是天道合成的對應。顯然，黃帝所研究合併的「天道合成」主要是曆法的合成，是直接為農業生產服務的，與部落融合沒有直接的因果關係」（馬寶平，二〇〇七，頁四八）。

上述的「傳說」乃至古人到底是誰或引自何所本呢？我們可以查查中國哲學書電子化計畫的資料，古書古人最早出現「珠聯璧合」說法而被記錄下來的是唐朝一位禮官在制訂朝服奏章有關「皇帝」帽簾改制說詞被收入於杜佑編《通典》所加的「謹按，編者按」中：「今蘇知機『請制大明冕十二章乘輿服之』者。謹按，……。而云麟有四靈之名，玄龜有負圖之應，雲有紀官之號，水有盛德之祥，此蓋別表休徵，終是無蹄比象。然則皇王受命，天地興符，仰觀則璧合珠連，俯察則銀黃玉紫，此固不可畢陳於法服也。……」。換句話說，文獻可考的珠聯璧合應不早於唐朝，而當時有此一說也是「有云、而云」的杜佑所云，當然也是無所本的傳說。杜佑的有云所云，如果勉強找個有所本，那大概就是周易繫辭下第二段的：「仰則觀象於天，俯則觀法於地」，然而比喻聖人比喻聖德的對象就從伏羲氏（即古者包犧氏）轉到黃帝身上，皇帝朝服頭頂帽子垂珠的象徵意涵，也就從傳言轉化為「事實」的「天道合成」。

在儒家的經典裡常有比喻成事實，乃至於「有云成經典」的狀況，特別是儒家強調「述而不作」的傳統，更容易造成經典加註的比喻與虛擬，幾個朝代下來就成為「聖人之言豈有虛假」的術士招搖撞騙法寶。或許孔子所言並無虛假，但孔子所言也可能只是一種比喻而已。

簡單的說，如果黃帝研究合併的「天道合成」主要是曆法的合成，其目的是直接為農業生產服務的，但顯然黃帝時代並沒有證據支持有珠聯璧合的天象，黃帝時代也沒有足夠的儀器與知識來進行曆法的合成。曆法的合成主要從堯帝才開始，經過一千餘年到

了漢武帝時透過司馬遷等天文地理學者的仔細校正，才完成了頗為精密的「天道合成」太初曆。源頭起於堯帝的觀象台，並經歷一千餘年許許多多人的貢獻才成就的曆法（天道合成），不可能也沒必要是黃帝的功勞，只不過隋唐之後，儒家得勢情況下，將璧聯珠合這樣的聖德硬推給儒家想像中的聖人而已。而文脈分析考古考證的工作只是將這些「聖德」再歸還給堯帝、夏商周的制度、漢武帝、司馬遷，乃至於爾後的張衡、楊筠松以及千千萬萬無名的中華文明成長貢獻者而已。

天道合成的方法、貢獻與岔路

大自然的「天道合成」指的就是人類如何將日月星辰運行的軌道想辦法規律化，最後能夠畫在「一個」天盤上。如果這個天盤能夠與標示地面方位的「地盤」核對準確，那麼就可以進行「代數上的時空互換」，進而可以準確的預測未來幾年幾月幾時幾刻的天象與氣象。不過這天盤有很多個，怎麼合成一盤只有靠精確的觀天象才能達成。就現在的知識來看其實很簡單，就是解決地球自轉的軸心立體幾何座標與地球上看得到的太陽系及太陽系重要行星的運行立體幾何座標及軌道就可以了。但是在立體幾何座標的概念（notion）、地球自轉、地球繞著太陽而轉等等概念都沒有設定或認識時，在平面座標上如何畫出天體的軌道，其實是相當困難也相當具有「開創性」。

在中國文化的成長過程裡則以先排除日月列入「超級天盤」之外，首先發現北斗七星，隨後又發現金、木、水、火、土五顆重要的行星，最後發現北斗七星斗頭（相對於杓尾）所指的重要微亮星團竟是「混沌不動」、「附近眾星隨此紫色微微發亮的星團而轉」於是乎這紫微星團就被視為「天庭與天君（玉皇大帝則是而後道教出現後的名稱」，其實只能說是在先秦時期，中華文明已經透過道德化而認識並精確的測出北極星

是「地球自轉的軸線指向」，並依此而建立了「經緯子午線」的時空互代座標系統而已。

換句話說，在先秦時期就認識了太陽與月亮在時間上具有軌道週而復始，影響人們最為劇烈，然後在星辰上以紫微星群為主軸為座標的元位（二維平面座標的零零）而標示出會動的重要星體（金、木、水、火、土）週而復始的軌道，或其它可能標示的「週而復始」的軌道、天道。在先秦至漢這段期間所發展出來的天道有以下幾項：

（一）太陽道，又稱為黃道或黃道帶。

（二）太陰道，又稱為白道或白道帶。

（三）五行星道，以地球的「觀點」所記錄下金木水火土五個行星運行的軌道。

（四）北斗七星道，北斗七星運行的軌道，其實就是地球自轉軸的軌道，這對地球的方位時間的定向非常重要，也是「時空互代座標」成立的保證。

（五）參照星系，「古人為了觀察與測量日、月、星的運行軌跡，在東、南、西、北四方均選用了七顆相對位置不變的恆星作為參照星系，後人稱其為二十八（星）宿。（甚至標示在墓葬中為左青龍、右白虎、前朱雀、後北斗，到了漢朝之後才逐漸成為後玄武）。二十八宿分列東、西、南、北四方，每方七宿原指七顆恆星，後發展為七個星宮，每星宮包含兩三顆星不等」（馬寶平，二〇〇七，頁三〇─三一）。

而最主要的「天道合成」就是太陽道與太陰道的合成，太陽道就是記年單位，太陰道就是記月單位，年的時間單位其實是地球自轉一周，月的時間單位則是月球繞地球之周的單位，這兩個單位之間是沒有最小公倍數，所以日月天道的合成向來都是採取「以月讓日」、「以月陪天」、「以陰承陽」的調整合成方式，也就是太陰曆向來不是曆法主角，太陰曆要以閏月的方式合成於太陽曆。這也是曆法上陰陽消長乃至坤道承乾道的易

經陰陽「學」的原理。

不過中華文化的「測象測侯的實驗先賢」也早在殷商之前就發現太陽道與太陰道的合成，其實是沒有精確的數值關係（找不到兩者數值上的最小公倍數），而太陽道似乎與北斗七星有密切的關係，甚至在晚周時期就發現很難測到的微微發紫的星團好像才是北斗七星的指揮者，另外一派則認為無須分辨北斗七星或微微發紫星團的究竟，天象之變主要在於會動的星，這會動的星才是天道合成之微妙，才是主導人類變化的最重要因素。這前者就是以儒家易經為主的陰陽學說，而這後者就是以鄒衍為主的五行（星運五德）學說。

如果只就大自然的天體之道而言，儒家一直以史家測星術的姿態，主張北斗七星道乃至紫微星群道才是天道合成的精要，而「五行家」則以實驗精神不斷從事實驗，並主張「五行星道」才是最值得探討的「天道」。

我們翻遍先秦的典籍都未見「五行家」與「陰陽家（儒家）」道不同相互為謀的隻字片語，所以可以很肯定的說，就大自然的天道合成上，陰陽、五行是分為兩家，而陰陽五行合成一家最早只能出現於漢武帝頒佈太初曆之後，甚至於挾天道以論人道的陰陽五行家，最早只出現於六朝末期乃至隋朝建立後的蕭吉身上，蕭吉所撰的《五行大義》表面上似乎仿漢初董仲舒的《春秋繁露‧五行之義》，然而就整本《春秋繁露》而言，既不論及大自然的天道，道德的天道也論得不清不楚，更別說周易的道與鄒衍的道。總而言之，蕭吉所撰的《五行大義》是目前所能考證的「合陰陽周易五行學說於一體」的第一本書，我們在下一小節再行分析與論證。

就測侯測星的學科而言，實驗勘查歸納整理的種要結果就是「天道合成」，匯集這「天道合成」的最直接效用就是頒佈曆法，而實驗觀測工具就是天象台，可攜式的實驗

觀測工具則是「式盤」，從天道明確的轉換為曆法則牽涉到天盤與地盤的滑動式合盤，其進入合盤的原則就是「時空互代座標」，有了「時空互代座標」之後就可以將盤精確均分而定出可描述的「候況」，精確均分的單位是天盤周率角度的區分，也是地盤圓形類比後「周率角度的區分」的立（方）向（就式盤的說法就是天圓地方）。而曆法就是將天盤區分後以文字描述出來的結果。

這種均等區分的描述，完全無須任何道德訴求的論述，因為是不變的「天道」描述，所以以「法」稱之，以「曆、律、令」稱之。勉強的道德說法來說「均分」就是「天道」，所以天道唯義。科學的說法就是氣候季節的均等區分是依「天道」而來。我們看看這種均等區分：

「古代的曆法有三種，一種叫日曆，就是太陽曆（以年計循環一次）。第二種叫月曆，就是太陰曆（以月計循環一次）。第三種叫星曆，就是北斗授時曆（以北斗斗柄循環一次來記年的循環一次）。古人站在大地上觀察，發現北斗星圍繞著北極星旋轉，旋轉周期與太陽道的「大周天」基本一致。而且，春天北斗星的斗柄指向東方，秋天指向西方，冬天指向北方。……古人把太陽道與北斗七星道合成后，根據北斗星斗柄所指之正点確立了『二分二至』，即在一年這個太陽道的『大周天』中，把北斗星斗柄指向正東這一点時命名為『春分』，指向正南時命名為『夏至』，指向正西時命名為『秋分』，指向正北時命名為『冬至』」（馬寶平，二〇〇七，頁三三一—三四）。

這一段的引述，主要在說明「時空互代座標」、「均等區分」、「冬至過年改成立春過年就是天人感應的重要校正」。

時空互代座標：指向正北（向：方向空間）命名為冬至（時：大周天時間），這就是時空互代座標。也是天盤地盤合盤的必要設定與想像設定。

均等區分：地球繞著太陽轉一周差不多是三百六十五又四分之一天，而四等分的冬至、夏至、春分、秋分就剛好刻劃在一大周天的四分之一處，而冬至、立春、春分、立夏、夏至、立秋、秋分、立冬，就是大周天時間刻盤的八等分刻畫。這均等區分就是周易裡所稱的太極生兩儀（均分）、兩儀生四象、四象生八卦，而乾、巽、坎、艮、坤、震、離、兌的八個卦只是分類的概念，而不是順位循環的概念（notion），換句話說並沒有兌而後乾的力論可能性與立論的必要，這就是托言於伏羲所創的八卦，通稱先天八卦。這先天「八卦與方位的時空互換」也是成立的，但是卻與孔子及其學生整理周易時「八卦與方位的時空互換」並不一樣，因為孔子在整理周易時不但發現八卦的順序並不代表「順位循環的概念」，而且八卦與方位的時空互換，也與原先伏羲設定的八卦不同。八卦乃至六十四卦的「順位循環」是只成立於每一卦自身的父的上升，而卦之間的關係是「錯綜複雜」之變，而不是「順位循環」或「五行始終」的關係，所以，依「人事義（人為之事）」而將乾卦位列西北，乃至乾坤艮巽位列四偶，這種依「人事義（人為之事）」而辛苦排出的六十四卦卦序當然就不是「依卦序而順位循環」的關係，因為獨立的六十四卦之間也沒有出現「先天八卦」的「變的關係」沒有依卦序而生成循環的關係。甚至在先秦時期也沒有出現「先天八卦」與「後天八卦」這樣的概念。會有先天八卦與後先八卦區別的概念，筆者認為應該在漢武帝頒太初曆之後，乃至於五行學說滲入易經之後，而其中介就是太初曆上將「建曆於子」改為「建曆於辰」剛好將建元（月）往時序上後調八分之一年，剛好是地盤上將乾位往逆時調八分位而成為西北。另一方面則是式盤理起，式盤的理論因「人盤」的介入「天盤」與「地盤」之間，而式盤理論中的九宮星盤理

論則是「五星運行」的精緻化呈現。

冬至過年改成立春過年：這就是漢武帝頒太初曆的最重要影響與意義。太初曆之前，冬至為一元復始（計算過年裡元月時間的方向化），太初曆之後立春為一元復始而計。太初曆的頒佈在「天人感應」上，太有意義了，因此，一元復始萬象更新才可能人獸萬物「普天同感」而至「普天同慶」的基礎。太初曆的頒佈在八卦八方的校正上，或是說在「時空互代座標」的調整上，影響太大了。不但在閱讀先秦古書的一月（元月）都要改讀（計）為十月半，二月半都要改讀（計）為一月（元月），否則都會「讀錯」時空互代座標。甚至於我們可以以太初曆的分佈日期（西元前一〇四年）之後才可能有後天八卦的概念，而西元前一〇四年之前，先天八卦乾位與後天八卦的乾卦都在正北，周天都在冬至，無須有先天後天的區分。而後天八卦乾位移向從正北調到西北後，卦序與方位的重新配對就以「人事天道」重新排過，而賦予了太多的道德寄望或權力寄望。所以就更能解釋周易經文部分的「人事天道」的說法。

這後天八卦的序位之說的成立，其中數術與式盤扮演了十分重要的中介角色，這也是我們判斷宋朝理學會開出「數易」這朵奇花的原因，也只有數術高度發達才可能開出「數易」這朵奇花，而凡精通數易者都瞭解「時空互代座標」其實是含有難以「回代」的抽象性，特別是這種「難以回代」的抽象性是明確的不符合周易的以象為本的推理法則，也不符合孔子的「天行健，君子『以』自強不息」的道德比喻及道德期望。

宋明理學的諸多賢人都很清楚這種「先天八卦後天八卦設定的理由」卻沈迷於想像的自強不息與算命，真是弱者自欺欺人的典範。因為唐宋亂世之際（五代十國）正是中華文化裡第二次的「黑暗時期」，正是這人為天道的黑暗時期讓儒家的正氣至此不得不斷了氣吧。宋儒所接回的儒家正氣卻往往讓人有「說得比唱得還要命」的感受，十足的

難以「言行一致」卻説成十足正義凜然就是「數易」的特色，不只是創出數易的北宋理學家個人的「難以言行一致」，就算是「數易」推算也是「難以言行一致」，而情願相信機率為天德之必然，這種情願剛好與周易人文天道的精神對抗，所以滿口的道德也就成就了天德的欠缺而已，這才是迷信之始，也是天道合成的岔路。也是從測星測侯走向占星占侯裡的知識陷阱。

從占星走向星氣主導人事運氣到六壬式與遁甲式的知識陷阱

知識陷阱出現於未能判斷「奇書」出現的文脈與目的，也出現於未能精確判斷論述（discourse）的緣起與論證論述出現的權力情境。

漢朝初期的崇儒與莫可奈何的崇道，不但造成大量緯書的出土，也造成這些瞎編緯書盛行於漢朝，比擬於經書的地位，終於在六朝之後緯書被認定為「偽書」而終至失傳。緯書成為「偽書」其實只是「時間之偽」，托言於先秦已有的時間之偽，緯書所言是不是完全沒有「道理」，在六朝之後反而沒人在意，只知這是「偽造先秦聖人之言」，所以，頓失承傳的價值，而致失傳。相對的六朝莫其妙的崇佛，乃至唐朝的充分利用「崇佛」於權力鬥爭，卻也造成爾後中華文化裡佛教的經文浩瀚，管他是否佛陀所言，只要西天路途撿到的佛經，部部是真經，皇家在六朝何止兩三家，只要是皇家莫不充分利用「崇佛」為皇權所用，皇家在五代亦是如此。可見中華文化裡的佛經真偽之分其實根本沒有人在意，掌權者尤其不在意。

西元三七二年符堅不是以佛經與佛像遣使入韓，符堅是計較佛經之真偽還是計較權力之真偽呢？符堅先殺堂兄自立為王，後發動肥水之戰，又哪一點符合中華文化裡的

「信佛為善」的道理呢？所以苻堅兵敗而為自己的部屬所殺，其實不是佛教所稱的輪迴報應，而是中華文化裡天道的現世報應。很可惜的中華文化裡掌權者如苻堅者卻是不乏其人，而多數如此皇帝也都遭受「天道報應」，當然也有漏網之魚，中華文化裡的人文天道卻往往強調現世報的屢試不爽，可見得中華文化裡的佛教本質上以與印度的佛教截然不同，而掌權者多半不在意佛經之真偽。

皇家崇佛實為天道缺德的掩護而已，佛教與道教在中華文化裡都臣服於皇權的天子道。從掌權者的文脈推論，經文真假毫不在乎，端看是否掌權，是否擁有天子道的實質權力才是「上道」。中華文化裡「偽經」與「假和尚」、「假道士」、「假道學」比比皆是，其來有自。尤精此道者，莫若北宋最後一個皇帝宋徽宗，自命為「教主道君皇帝」，也是中華文化裡天命封神最多的一位皇帝，果真，天道報應餓死漠北，還陪葬了北宋江山與無數妻妾僕役，北宋乃至南宋之所以「假道學真理學」滿天飛，從其權力生態與現實權力文脈而言，當然是其來有自，自然的理直氣壯。

宋儒比起岳飛的缺乏正氣，宋儒所接回的儒家正氣卻往往讓人有「說得比唱得還要命」的感受，當然有其來龍去脈的不得不然。簡單的說，宋明理學「說得卻未必信得」。虛妄之言比比皆是，不輸佛教部部佛經都號稱是佛陀所言。

只是，如果我們循著歷史上式盤發展的可能「實況」而言，從太乙式盤到六壬式盤再到遁甲式盤的演變，卻剛好介於占侯占卜的許多奇書出現，其中蕭吉所著的《五行大義》與楊維德所著的《景祐盾甲符應經》的成書背景乃至書籍正文分析都可算是「具代表性」的占卜奇書。

兩本奇書

如果謅衍的《鄒子始終》沒有失傳的話，中華文化在先秦時期的兩本奇書一定就

是《周易》與《鄒子始終》。《周易》明明是陰陽學說之極致，卻因為孔子及其門生的註

釋而成為儒家的經典，《鄒子始終》於今雖無可考，但鄒衍的思想明明只成就於五行始

終論，也與陰陽學說無關，但鄒衍所影響形成的學派卻要稱為「陰陽五行學派」。

五代十國末年出了一位傑出的道士陳摶，似乎精通各門學派且著述甚豐，可惜所

有的著述全部失傳。傳說，陳摶為睡仙，修仙術而為失傳河圖洛書的中繼人，又為雙魚

太極圖的創發人，這種傳說使得宋朝之後「數易」發展的光彩幾乎全都被陳摶一人所佔

光。因為宋朝之後的「數易」幾乎全部建立在河圖洛書的「數算基礎」之上，也建立在

先天八卦與後天八卦的區分之上。

河圖洛書到底只是想像的「傳說」由陳摶或宋儒所杜撰，還是伏羲至黃帝時期真有

「河出圖，洛出書，聖人則之」，且伏羲時期見黃河龍馬身上有文彩圖案，記載下來成為

河圖、黃帝時期見洛水浮出一隻神龜，其背甲有九宮花紋上有數字，黃帝記之，成為洛

書。各家說法不一，不過筆者認為河圖洛書應該只是孔子讚美聖人的比喻，而河圖洛

書的出現乃至先天後先八卦的區分，是漢朝至宋期間許許多多「式圖專家」努力的

成果，而非陳摶一人的先知卓見所創設。其追源可溯及六朝三玄家王弼（二二六—二四

九）的《易經註釋》及隋朝蕭吉（西元五二〇—）所著的《五行大義》。

我們先將《五行大義》的關鍵性正文引述如下，再將這「關鍵性正文」排演成圖

表，就可發現數易裡的河圖洛書大概最早只能追到漢朝武帝之後，而與先秦無關。

蕭吉在《五行大義‧論五行及生成數》引用王弼註的全文如下。

「行言五者，明萬物雖多，數不過五。故在天為五星，其神為五帝。孔子曰：『昔

丘聞諸老聃云：天有五行，金木水火土，其神謂之五帝。在地為五方，其鎮為五岳。《物理論》云：『鎮之以五岳，在人為五臟，其候五官』《黃帝素問》云：『五臟候在五官，眼耳口鼻舌也。五行 相負載，休王相生，生成萬物，運用不休，故云行也』《春秋繁露》云：『天地之氣，列為五行。夫五行者，行也』《易·系上》曰：『天數五，（王注：謂一三五七九也，五奇也）地數五，（王注：謂二四六八十也），五位相得（王注：五位金木水火土也）而各有合。（王注：謂水、在天為一，在地為六，六一合于北。火、在天為七，在地為二，二七合于南。金、在天為九，在地為四，四九合于西。木、在天為三，在地為八，三八合于東。土、在天為五，在地為十，五十合于中。故曰，五位相得，而各有合。謝曰……）』（李零編，一九九三，頁五八一五九）。

另外，蕭吉在《五行大義·論九宮數》中，以作代述，穿插於尚書洪範的一段文字，尤其關鍵，應視為蕭吉的見解，引述全文如下。

「九宮者，上分于天，下別于地，各以九位。天則二十八宿，北斗九星；地則四方四維，及中央。九宮分配有九，謂之宮者，皆神所游處，故以名宮也。……天地之數，合五十有五。九宮用者，天除一，地除二，人除三，余四十九，以當蓍策之數。又四時除四，余四十五。五者，五行。四十者，五行之成數。合之，則一節之數，分置五方，方各九者。一時九十日之數，四方成四時也。三宮相對，止十五者，為一气之數。成二十四气也（編按：二十四節氣，每段約十五日）。《尚書·洪範》云：『初一日五行，位在北方。陽气之始，萬物將萌。初二日敬用五事，位在西南方。謙虛就德，朝謁嘉慶。次三日農用八政，位在東方。耕種百谷，麻枲（ㄒㄧ三聲）蠶桑。次四日協用五紀，位在東南方。日月星辰，雲雨并興。次五日建用皇極，位在中宮。百官立表，政化公卿。

次六日又用三德（編按皇德），位在西北。抑伏強暴，斷制獄訟。次七日明用稽疑，位在西方。決定吉凶，分別所疑。次八日念用庶徵，位在東北。肅敬德方，狂潛亂行。次九日向用五福，威用六極，位在南方。萬物盈實，陽气宣布，時成歲德，陰陽調和，五行不忒（ㄊㄜˋ四聲）。故《黃帝九宮經》云：「戴九，履一，左三，右七，二四為肩，六八為足，五居中宮，總御得失。」」（李零編，一九九三，頁六五一—六六）。

表十：《五行大義》中引用王弼註的可能圖式：河圖源頭與後天八卦（文王八卦）與金木水火土的配對

	三八 合于東 木	
六一 合于北 水	二七 合于南 火　在天為五 在地為十 土 在天為五、合于中、土	四九 合于西 金

表十一：《五行大義》中蕭吉演算《黃帝九宮經》的可能圖式：洛書源頭與後天八卦方位（數易的數之位）

次四 ，位在東南 方	次九（日向 用五福），位在南方 方	初二 ，位在西南 方
次三 ，位在東方	次五（日建 用皇極），位在中宮	次七（日明 用稽疑），位在西方
次八（日念 用庶徵），位在東北	初一 ，位在北方	次六（日又 用三德），位在西北

蕭吉在引用《尚書・洪範》時在「初一日五行」之後穿鑿附會了「位在北方。陽气之始，萬物將萌。」黑體字部分，如此排列出來，與洛書之數就一模一樣了。而蕭吉所稱「故《黃帝九宮經》云：『戴九，履一，左三，右七，二四為肩，六八為足，五居中宮，總御得失。』像是引用《黃帝九宮經》，其實只是用此來「印證」自己所言源自黃帝的權威見解而已。我們仔細的查一查就可瞭解，在漢朝初年的偽經緯書群出，而掛名黃帝所傳而有價值，漢朝之後一直流傳下來者只有《黃帝內經》的素問篇與靈樞篇而已，《黃帝九宮經》顯然是占星理論與陰陽說、五行說高度混合之後的「經書緯書」之一，應該早不過東漢，而於六朝之後的「消除緯書過程中」就逐漸消失失傳。

雖然蕭吉在《五行大義》一書中也屢屢引用董仲舒的《春秋繁露》，但如果我們就蕭吉的《五行大義》與董仲舒的《春秋繁露・五行之義》來來比較的話，蕭吉的《五行大義》可以說集儒家、陰陽家、道家之大成，以五行家為主建構出一個通於「理、學、術」而不及於道的知識建構；董仲舒的《春秋繁露・五行之義》則可以說只以儒家觀點理出一個只通於「學」而「道、理、術」都不通的五行學說而已。所以，筆者認為蕭吉的《五行大義》不但預告了河圖洛書，也為宋朝「數易」開了先河，所以是一本重要的奇書。蕭吉的河圖洛書雖有所引所本，但只能在漢武帝與司馬遷頒太初曆（西元前一〇四年）之後，在此之前占盤還只是測盤為主，占星理論中北斗七星與紫微星群中的勾陳載天帝的論述還沒形成，太初曆也還沒頒訂，星斗名稱用詞也以所不同，「後天八卦」的觀點也還為出現，又怎麼會有河圖洛書出現呢？。

第二本奇書是宋朝楊維德等人所編著的《景祐遁甲符應經》。這是一本極其深入奇門遁甲式盤的著作，本來可以藉此更進一步瞭解古人所謂式盤三式中，太乙式到六

壬式，再到遁甲式的「知識奧妙所在」，不過經過文脈分析後卻發現《景祐遁甲符應經》的正文極其簡單而充滿術氣，完全不涉及「道、理、學」。這個充滿術氣就是占盤加了人盤之後，再加一個「八門局盤」，而三盤變成四盤後，如何通氣則完全不論。我們先看看「八門局盤」的論法。

「造式法。第二。昔黃帝受龍馬之法，命風后演之，而為遁甲造式。三重法象三才，上層象天，布九星，開八門；下層象地，布八卦，以鎮八方。隨東夏二至，立陰陽二遁，一順一逆，以布三奇六儀也。」（李零編，二〇〇三，頁二七六）

「八門所主。開門宜遠行、征罰，所向通達。休門宜和集萬事，治兵習業。生門宜見貴人，營造事始。傷門宜漁獵，捕罰行，逢盜賊。杜門宜邀遮隱伏，誅伐凶逆。景門宜上書遣使，突陣破圍。死門宜行誅戮，吊死送喪。驚（驚）門宜掩捕斗訟，攻擊驚恐。已上八門內，有開休生三門吉，宜出其下，若更合三奇吉宿為上吉也。五凶門不可出其下，宜避之。」（李零編，二〇〇三，頁二八一）

易經占卜術或多或少還有測象定象具以推演的總法則，奇門遁甲之術卻是以既有式盤上的「象」而不是與事實吻合的「現象」，直接來當作推演的總法則。這種不測象不占卜問天，直接以「偽聖人」、「假古人」的數術指「象」來推衍吉凶禍福的「術」，居然還是宋仁宗命楊維德等人窮經皓首發現漢朝劉向奉命訂為禁書的「奇門遁甲」重新校正後成為宋仁宗時最重要的「兵書」，宋仁宗還寫序：「朕循上古之道，思致萬國之寧，觀是書之三卷……上之於國家，下之於庶民，一切皆有為皆宜用也。昔漢求遺書于

天下，又命劉向校書于禁中，使文物之隆，無愧之云爾。」（李零編，二〇〇三，頁二七六）

宋仁宗（西元一〇一〇—一〇六三）不但視此書為重要的兵書，還認為上之於國家，下之於庶民，一切皆有為皆宜用。這本書不但不是奇書還是什麼。帶兵打仗要算算「遁甲盤局」再唸唸咒符（以求符應）的「兵推盤局」，不但如此，「上之於國家，下之於庶民，一切皆有為皆宜用」。所以是一本不明事理的奇書，難怪漢初會列為禁書。我們從《景祐遁甲符應經》的生成背景大致也可瞭解，為什麼河圖洛書會在宋朝「出現」，更可瞭解，數術與數易為什麼在宋朝會大為風行。

時空互代到條件演練的議題

先秦時期的儒家、道家、（陰陽）五行家並無互相融合跡象，然而星象家、測星測侯、測氣的知識與技術卻獨立的一脈相傳，並不受什麼九流十家的「新」見解所影響。漢朝之後因為漢初口傳授經獨尊儒術與太初曆的制頒，都造成道家、陰陽家、方技術士向儒家靠攏的趨勢，這種趨勢竟然漢代之後絕大多數的皇帝都是如此，以致於爾後的道教、佛教、新舊巫教都有向儒家靠攏的趨勢，漢後的儒家也往往以天下第一大家能海納百川的治力於各家的融合。如此一來龐大的知識體系也就越治越多，也越複雜了。不過，我們從中國知識體系的「道、理、學、術」層次的不同來看，任何的天道合成都有「調整的空間」，而只有同時吻合道與理這兩個層次的「調整」才能順利完成「天道合成」。而不管道家或儒家、五行家所謂測象觀道都是前提，除了「一廂情願」的宗教咒語，絕不可能有指稱象能成真相的事情，而要論「一廂情願」，還要先論是「誰的一廂」不是嗎？

在測星術與曆法上，由於要以二唯平面座標，標記時間向度。所以就有「時空

互換」的命名與標記方法。所以天干地支這個計時單位也就「可以互代為空間標記單

位」，這是數式的源頭也是圖式的源頭。式盤從太乙式盤就是司南開

始，到羅盤的發明，再到張衡侯風地動儀的創制一直都沒有陷入「時空互換」以測象為

主這個主要邏輯，所以也不會搞混這個邏輯。

然而式盤從太乙到六壬式，再到遁甲式的發展，就「搞混了這個邏輯」。

不但搞混了「時空互換以測象為主」這個邏輯，還搞混了「代數」、「代方向」與

「測象無以為代」的真實性與必要性。換句話說，「以數代象」的抽象「必要」在於「數

利衍算」，而衍算結論「有效」在於「數能還象」，如果數不能還象，衍算也就沒有意

義，也沒有存在與瞎攪和的必要了。

宋朝的數易發展過程中，只有朱熹提醒了「稽於疑」的問卜前提，而沒有提醒周朝

法制上只有天子與王侯的大事猶疑不決才能問天的這個重要前提。這也是宋朝之後數

易乃至紫微斗數（子平數術）成為顯學，成為占卜經典的主因。而數易或紫微斗數其實

並沒有依據《周易》而來，只是借個《周易》的殼而已。周易的易經部分只是六十四

類重要人間事理的歸類而已。而周朝禮制上並沒有拿著《周易》來「什麼大衍之數」的

推算的程序，有的只是各種占卜結果在卦出尋找事件歸類時可以用《連山》、《歸藏》、

《易》的六十四類「事理」來詮釋而已。以下本文進行《周易》從釋象重要參考書轉變

為占卜術士口中的占卜經典的過程。

占卜之經典：周易成形過程與比較

區辨先秦時期的《周易》與漢朝以後的《易經》之間到底有什麼淵源，又有什麼不同，其最關鍵的鑑別線索有以下幾條：

（一）河圖洛書的圖像在中國文化裡，到底什麼時候才出現？

（二）占盤、圖式或圖像裡，五行與八卦到底什麼時候才合盤？

（三）雙魚形陰陽消息圖，到底什麼時候才廣為「太極八卦」的代表圖形？

（四）筮草杆排卦，到底什麼時候簡化為金錢掛？

（五）易經解卦，到底什麼時候從爻變爻動的解法轉變為九宮巡行的解法？

諸多的考古出土文物資料都「證明」這出現或轉變的時間是在漢朝之後，而更多的文獻資料都指出是在五代到宋朝這段時間，其關鍵人物就是陳摶與北宋崛起的新儒家。前述的五個提問只有其五的答案成迷，其一至其四的答案，在前一小節的論證都很清楚的是在漢武帝制頒太初曆至宋朝成立之前。

先秦時期《周易》是史哲書而不是占卜書

先秦時期《周易》只有排除了「占卜用書、占卜之書」的陰影，《周易》知識建構才稱得上「論道」。否則《周易》就成了數術的雕蟲小技了。

由於周朝的官書通常是以史為鑑的書，而《周易》卻很奇特的未列「官書」之列而成為孔子及其弟子整理詮釋而流傳下來的「書」，所以《周易》是一本以史為訓的書。更不用說，在先秦時期易學傳統裡也還有「夏日連山、商日歸藏、周日周易」的三易之

說，雖然《連山易經》《歸藏易經》在漢代以後均已失傳，但並不會因《周易》所指：「太卜掌三易之法，一日連山，二日歸藏，三日周易。其經卦皆八，其別皆六十有四」就認定《周易》是占卜之書。

恰恰相反，《周禮・春官大宗伯・大卜款》全文指出：『大卜：掌三兆之法，一日「玉兆」，二日「瓦兆」，三日「原兆」。其經兆之體，皆百有二十，其頌皆千有二百。掌三易之法，一日「連山」，二日「歸藏」，三日「周易」。其經卦皆八，其別皆六十有四。掌三夢之法，一日「致夢」，二日「觭夢」，三日「咸陟」。其經運十，其別九十。以邦事作龜之八命，一日征，二日象，三日與，四日謀，五日果，六日至，七日雨，八日瘳。以八命者贊三兆、三易、三夢之占，以觀國家之吉凶，以詔救政。凡國大貞，卜立君，卜大封，則視高作龜。大祭祀，則視高命龜。凡小事，涖卜。國大遷、大師，則貞龜。凡旅，陳龜。凡喪事，命龜。』

如果以大卜的官職功能而論，明顯的國家大事都是以「占龜見兆」，國家小事才涖卜。而「以邦事作龜之八命，一日征、二日象、三日與、四日謀、五日果、六日至、七日雨，八日瘳。以八命者贊三兆、三易、三夢之占，以觀國家之吉凶，以詔救政」這一段話更清楚指出占卜方法極多，主要是「以八命者贊三兆、三易、三夢之占，以觀國家之吉凶」，而後以三兆、三易、三夢之占來觀國家之吉凶」，先有作龜之八命（八種類型的事與命），而後以三兆、三易、三夢之占來觀國家之吉凶判斷、解讀及輔助大事的決策。另外，「其經卦皆八，其別皆六十有四」是指不管連山、歸藏、周易，都是各種占卜法式、法術，占卜見象所得吉凶先分八大類，再分六十四類來呈報討論（卦指掛也）以供決策參考，而不是指占卜的方法或占卜是否有效靈驗，更不是指數字數目就是兆象。

所以，連山易經、歸藏易經、周易經經文都是一種人間事物變化歸類的「經書」，

歸納人世間事物變化類型的「經書」。只是周朝在定時國家祭祀之禮樂時（通常設定為周公旦）認為這種經書與「以卦論類」的傳統極為相關，而不管口傳歷史也好，書傳歷史也好，一種以占卜卦文論象的書籍都是「其經卦皆八，其別皆六十有四」，而有六十四種事物變化自成完整教訓的條目。筮人巫易程序上就是將兆象解讀歸類於六十四類中的某一類。如此看來「連山易、歸藏易、周易」都是將「兆象」解讀出「象」，再判別歸類於六十四類歷史教訓的哪一類教訓。

以天垂象，訓人間義理，當然要以人間可發生曾發生的事物為鑑，而以史實為鑑只知其一而未知觸類旁通，六十四類歷史教訓，則是歸整藏之的人間萬事之理的六十四種類型（所以商為歸藏）。剛好夏、商兩朝都整理出六十四種類型，文王（周公旦的父親）在困於羑里也悟出人間萬事之理的六十四種類型，所以就暫時當作周易經文【15】。

易經經文主要都是類歷史教訓，夏朝結束了，所以夏朝易經經文已經固定，商朝也結束了，所以商朝易經經文也已固定，但是周朝在製定禮樂制度時，周朝才剛開始，所以周易經文是以周文王的體悟所得為主要版本，而持續成長中，如此才符合向我朝歷史借鏡與天垂象聖人則之的説法。所以，周易經文不是占卜之書，而是占卜過程中讀象來核對歷史教訓的範本，這個範本會隨周朝天子治理之道的成長而成長，隨周天子權力旁落而停止成長，所以周易經文在東周之初就固定下來了。

再仔細尋找周朝的制度來論證《周易》不是占卜之書。

周易大衍之數其實只是一種想像，一種宗教數術的説詞，《周禮》裡並沒有大衍之數的任何記錄，只有筮人所事何事的規定：「筮人：掌三易以辨九筮之名，一曰『連山』，二曰『歸藏』，三曰『周易』。九筮之名，一曰巫更，二曰巫咸，三曰巫式，四曰巫目，五曰巫易，六曰巫比，七曰巫祠，八曰巫參，九曰巫環。以辨吉凶。凡國之大事，

【15】
最早提出文王因羑里而重八卦為六十四卦的人是司馬遷，見史記．周本記。周易裡只有兩次提到文王，分別是明夷卦的舉例：「象傳：明入地中，明夷。內文明而外柔順，以蒙大難，文王以之。」以及繫辭下的疑問：「易之興也，其當殷之末世，周之盛德邪，當文王與紂之事邪，是故其辭危，危者使平，易者使傾，其道甚大，百物不廢，懼以終始，其要无咎，此之謂易之道也。」所以，孔子及其門生應該認為文王創六十四卦尚有疑義。

先筮而後卜。上春，相筮。凡國事，共筮。」（周禮・春官大宗伯・筮人款）

這裡的辨九筮之名顯然是指工作程序以及程序不可亂、假、省、略、跳。所以，二日巫咸就是指巫人要有感，同時要保證筮草稈的通氣有感，三日巫式就是指巫人要一定的式法排列或操作筮草稈，三日巫目就是指巫人排出的式要能明白的歸類於易經，不能不三不四東五又西六，卦象要很清楚。五日巫易，指的是巫人排出的式要很清楚，巫人熟背哪一種歷史教訓就用哪一種易經。六日巫比指筮草排式辨識「象」而歸類於易經卦象時，既是類比也要慎重比對。七日巫祀指筮卜工作既是占卜也是祭祀。《周禮》裡沒有規定如何排筮草，更沒有提到以算籌杆來代替「筮草杆」，而「五日巫易」就是指第五個程序是以易經來歸類所占所卜之象，這是一種合理的解讀，否則「五日巫易」讀成周易大衍之數的操作方法，那麼「掌三易」豈不白說。同時「五日巫易」如果讀成周易大衍之數的操作方法，那麼推論上就會進入程序的短路與循環圈，就如同寫程序中的作循環圈（do loop）而無跳出循環圈的條件設定，成為不可行之程序。周朝初期可用字尚不多，「官書」用字精簡而有效，所以不會規定個「短路或循環圈」的工作程序。

如果我們以周朝的天子的情境與諸侯建國的情境為背景，我們試問當時占卜的目的到底是什麼？在周朝嚴密的封建制度下，又有哪些人夠資格以占卜來「問天，問未來」？那麼更可清楚瞭解「易經」不是占卜之書，易經只是王室「以筮卜兆與以筮算兆」過程中「詮釋、解讀」兆象時必要的參考準則而已。易經經文本來就不是拿來占卜算卦，而是占卜算卦過程中要讀兆象，引伸人間事理時重要參考的人間事理六十四類型集合而已。

首言：「天行健，君子以自強不息」。表示君子要向自然天道效法，效法自強不息，而不是沒事、小事、無疑而「強問天」。「沒事強問天，銅板算算命」，在孔子看來不但天不答應而且命會越算越薄，不明事理而作決策，小事也會成為麻煩的糊塗事、好事，君子若不自強也會變壞事。

漢朝之後《周易》的數術化過程

漢朝之後《周易》的數術化過程是基於三種情境下的必然發展狀況。

（一）儒家從漢朝之後成為兼修各家的學派。

雖然漢武帝採取了董仲舒的獨尊儒術而使得漢朝以後的儒家幾乎成為主導中華文化的最主要學派，但就靠知識來出仕而言，儒生乃至於士人或知識份子仍然有學而後之不足的遺憾，所以儒生也就以治國為念開始綜合各家起來。從實際面而言，漢初因改朝換代與想像中的焚書坑儒，所以除了法家之外，求經若渴的現象造成各種經書、緯書紛紛出籠，儒家也就逐漸吸收相近的學派引以為用，於是乎儒家與道家、五行家乃至方技數術起了正常的融合。另一方面，唐朝之後，佛教開始衝擊中華文化，中華文化雖然將佛教逐漸在地化成為有異於印度的佛教，但整個唐朝除了一位韓愈「獨唱原道，上諫天子」以外，儒家也從吸收方技數術、道家、道教之外開始進入「儒、釋、道」整合的過程。這些都造成漢朝以後的儒家與先秦儒家有了差異。

簡單的說，中華文化進入帝王郡縣制之後，儒士越來越有「學而後知不足」的急迫感，在天子面前越來越需要「巧言令色」。漢朝初期的東方朔就是以「巧言令色」躲

過殺身之禍，司馬遷則是「為友上諫」而失勢，六朝的混亂局面，曹操被稱為一代梟雄，集惡德於一身，雖未必完全實情，但楊修卻是不懂得「巧言令色」而慘遭曹操殺害。所以，雖然韓愈被后人譽為文起八代之衰的表帥，第一人。但韓愈上諫天子的結果是從中央貶官至潮州，所以爾後所謂的士子或儒士當然也就越來越講究如何對天子「巧言令色」，乃至於所謂「伴君如伴虎」，儒士除了學習孔孟之道以外，總得學學別的吧。

（二）六朝的三玄之風影響了易經的多解發展。

六朝簡單的說就是「五胡亂華」動盪的大時代，不但漢末生靈塗炭需要宗教，就連好不容易穩定下來的「漢人意識」也好像該重新定義過。北魏算是漢化最勤快的鮮卑族，但是對「漢人」的屠殺仍然絕不手軟，符堅算是崇佛最勤，送佛上朝鮮的「天子」，但是造孽的報應也來得最快。總之，動盪的大時代，明哲保身成為「儒生」的必修課程，清談避禍促成了三玄（老子、莊子、易經）的崛起。以老解儒或以儒解老，其目的都在於「解易」，這不但造成「易經」的多解發展，也為易經的數術化鋪上更寬闊的道路。

（三）民俗宗教與日常生活所需所需。

雖然隋唐之後中華文化裡創制了「科舉制度」，但是讀書或許容易，讀書能獲得仕途順遂其實並不容易，最少在科舉進榜的機率上就是「客觀的不容易」。那麼科舉未第的士人如何「為民服務」呢？五術（山醫命相卜）乃至於獲籍成為僧人（和尚道士也要證照）也是一種謀生的途徑，如此一來解易學易偏向占卜算命的數術化則為必然。

在這種長期的情境下，易經也就越來越數術化，乃至於越來越神秘，越來越成為江湖術士的占卜經典。我們約略回顧一下這占卜經典的易經是如何「權威」起來的，也解一解這種神秘的易經是如何的「未卜先知」令無知者折服。占卜不是通靈，而是一種心靈諮商與心靈治療。以下分四項總說占卜術的衍化情境與操作原理原則：

（一）以先秦情境說明占卜均屬未卜先知

中華文明的占卜起源於夏商的巫術。當時與現今的巫術都有一個前提：通靈。因通靈而知上帝（商朝對先帝稱為上帝）之意，因歃血而祭祀有效。所以要有犧牲。到了周朝對夏商的巫術則進行了制度化的改變，成為祭天時聊備一格的巫術，乃至周朝的禮樂興主要就是在於建立祭祖、祭天的人文新規範。所以巫術仍然保留而新的無名宗教：「天子教」正悄悄的崛起於無形。

不管作為夏商無名無形新宗教的禮儀，占卜在先秦時期都還講究占卜工具的潔淨性與靈性，而占卜都是帝王大事稽疑而卜。所以，牛骨到龜甲，蓍草杆到筮草杆，基本上是「設定成通靈」的。那麼反思看看，這些生物既然通靈，又為何被砍被殺呢？顯然「通靈」之說是占卜者的主觀願望而已。而以周朝制度為例時，占卜都屬未卜先知，都屬帝王的未卜先知，都屬帝王的主觀願望投射，從來沒有靈不靈的問題，只有帝王信不信的問題。否則占卜為什麼要嚴格的限制在「稽疑」的「猶豫」呢？否則占卜為什麼有「占驗」的後續記錄呢？

顯然，占卜在先秦時期就是未卜先知，或是未卜情願知，就是帝王的心靈治療事件兼娛樂事件而已。

（二）觀星學與觀象學為占卜多少增添了「靈驗」的成分。

以測星測天象的「同構宇宙觀」而言，占星學主要在測氣與算氣。曆法則在於紀錄周年復始的天氣常道。

同構宇宙觀裡人體與天體的同構而發展出的中醫與氣功，除了明確以觀測實驗來驗證人體精氣神「運化」的知識體系以外，測星測天象也以觀測實驗來驗證人的命理理論，只是其或然率仍遠比中醫與氣功來得低很多而已。

星象學的命理理論就是：『人在成形時所接受的星氣決定了這個人先天的命，稱為命格』，同樣的，地球上不同的地點，不同的朝向也都會有不同的接觸「星氣」機會。人具有先天命格之後，則隨著流年「接收星氣機會的情況」會改變命格，這就稱為「運」，更短的時段運的變化就直接稱為「氣」。

紫微斗數乃至於西洋占星學的星座看命，都是基於上述的命理理論。風水堪輿也是基於上述的命理理論。而生辰八字就是胎兒出生的時間標記，同時這種標記是透過「時空互換」以天干地支的代碼記錄下來。在這個命理理論下，準確的地球自轉軸的定向與準確的曆法就非常關鍵。這也是楊氏羅盤（楊筠松首創的縫針羅盤）在命理學上重要的貢獻。因為立向計算稍有偏差，命格大不同。

（三）曆法的民俗化發展，擇日算命。

因為中華文化所孕育出來的曆法從夏朝開始（夏小正）就頗為發達，而曆法的不斷校正又是以準確的「天地合盤」及「時空互換」為原則，所以在司馬遷的史記之中還特別出現「日者列傳」於「龜策列傳」之前。可見得對時辰判事的風俗在先秦時期就頗為流行，而時辰判事的「靈驗性與準確性」也比占卜判事來得更受人們的信賴。這種情境

一直延伸下來就是曆法的民俗化發展，而至今所謂的農民曆與擇日算命行業的存在，正表示曆法民俗化深入中華文化的骨髓部分。簡單的說測星學、測象學、測侯學轉到曆法乃至占卜術，既透過式法式盤的中介，更受更朝代天文星象學家努力的校堪調整，而成為民俗生活與人們價值觀不可分離的一部份。

（四）信則誠，誠則靈的通靈邏輯及其衍生。

占卜到底靈驗不靈驗呢，人們又如何看待占卜這一回事呢？人們又如何操作占卜呢？我們以貫通古今的態度，約略解釋這種「心理諮商與心理治療」的情境。

問天不如問神來得親切，問神不如問自己來得明白。

依現有的考古出土資料來判斷，占卜在夏商時期主要在於帝王問先帝，因為先帝已死，所以是問先帝之靈，因為是帝王的先帝，所以要有隆重的祭祀。顯然祭祀隆重不只給「自己人」看，還給「被征服者」看，這是人類早期部落文化常有的現象，在民俗文化學裡就是「祖靈信仰」。但是占卜在周朝時間的當事人與問的對象都有了新風貌，「祖靈信仰」的占卜已經以宗廟制度來替代，另外從部落聯盟進階到國家制度時，周朝創了封疆建國制（封建制）與共天制，凡祖靈信仰的部分在宗廟制度裡「尚享」祭祀即可，凡國之大事則祭祀「共天」，祭祀共天的總代表就是天子，封建制度權力的總源頭就是從天子分封出去。國之祭祀還有許多較小且較具體的祭祀對象，諸如社與稷或農糧山川，但都不及「共天」。「共天」周朝既代表了封建制裡的權力，也代表了人情與血脈相連。

所以周朝時國之大事稽疑時間的對象就是「共天」簡稱為「天」。

所以國之大事舉行占卜時的主事者為國之主，而占卜的對象是「天」，簡單

的說，周朝時只有天子與諸侯有資格占卜，而占卜就是問天，占卜的靈驗與否其判斷的依據是天子與諸侯是否有「通天的本領」，而占卜的工具則需潔淨。這裡當然區分出占卜的掌官人與職事者都是「占卜的工具」而不是具「通天本領與通靈能力」者。

說起來有點殘酷，漢朝以後是誰通靈通天者，誰是占卜工具或占卜行為裡「巫師通靈」者，一直都遵循周朝上述的原則而確立下來，如此一來，國之大事的占卜行為式執行者，只有天子與諸侯而已。

的地位與能力就被國家制度拔除了。通靈與通天的能力在周朝之後禮儀與官制上都只

當然，民間祖靈祭祀的習俗並未拔除，反而透過周朝的宗教制度衍生出儒家的「孝經」而擴大流傳下來。除了問天以外，較小的祭祀對象也就不必禁止民間祭祀，這就是民俗神社的由來，也是傳統宗教神社神階衍生的過程，而漢以後漢武帝學秦始皇封禪（登泰山封山神）之後就衍生出皇帝封神的傳統，而宋朝之後的皇帝又特別喜歡將地方與民間祭祀的「人」透過皇帝的權力而封為神，這就是道教與民間巫教合一的重要契機，也是道教傳統裡的神社幾乎有一半以上都是歷史上真實人物的主因。而神話故事通常也就充滿人情義理，廣受人們熟悉、信賴與祭祀的道理。

我們回到占卜之間，周朝時國家大事稽疑來問天，漢朝之後就沒有規定誰才有資格問，也沒有規定問的對象。神社之所以被問，主要是發問者的「人情、心願與信仰」所決定，特別是漢末道教出現之後，中華文明裡的神階系統也越來越完整。所以不只是問天，還可以問神，而神階系統裡還有「功能神」的設定，婚事問月老，尋人尋物問土地公與城隍，只有國家大事如戰爭、稽疑天災、乾旱缺水，才問天。

祭天祭神民俗化之後，我們可以說，問天不如問神來得親切，而問神不如問自己來得明白。占卜無所謂靈驗不靈驗，通靈邏輯在道教看來就是「信則誠，誠則靈，靈則

信」的套套邏輯。

問天問神的民俗理論

周易本來不是占卜之書，但經過數術化與民俗化之後自然就成為問天問神的占卜之書，這是民俗衍化下「應觀眾要求」而成立的「信賴原則」，江湖術士與占卜從事人員，本來就沒有通天通靈的本事，會自視為通天通靈者，這也是民俗衍化下「應觀眾要求」而成立的「想像原則」。占卜從事人員乃至未能精通易經算數而從事命相卜的人，真能通靈，還需要流落街頭混口飯吃。真能通靈還需要巧言令色獲得信賴，巧立名目收取酬勞嗎？這是人情冷暖邏輯與事理邏輯。除了占卜之外，還有其他類型的問天問神途徑，以下只就民俗現象裡的問天問神方法，及其象徵意涵進行簡單的說明。

（1）擲筊的習俗

擲筊就是以聖盃一對投擲於地，當這對聖盃呈現一開一合時，就是一陰一陽，表示陰陽有通，也就是允盃，所問的單一事件，神的回答是允，是成立。當這對聖盃雙雙為開，就是兩盃均開，表示只有陽沒有陰，也就是笑盃，所問單一事件，神的回答是開玩笑，是別開玩笑，是所問無答。當這對聖盃雙雙為合，就是兩盃均合，表示只有陰沒有陽，也就是蓋盃，所問單一事件，神的回答是別問了，也是所問無答。

在習俗裡，問神之前要先報告自己的姓名住址，然後客氣尊敬的問神，所問之事都是單一事件來問，複雜事件也要拆成許多段單一問句逐段而問，問過已有回答則不可同問再三，通常不同的廟宇還有一些不同的規矩，通常只是加深對神祇的請問的恭敬態度。

（2）抽籤問神的習俗

抽籤問神就是方向性多問句來問神。例如問事業、婚姻、愛情、功名等等方向。程序上當然也是先燒香告知神祉所問方向，然後搖動籤筒直到先掉出的一支籤，再擲筊問神是否就是這支籤，神明回答允盃後，就確定答案是這支籤，然後以籤上號碼去取籤文（通常是七言詩句，所以又稱籤詩），通常籤文之上會先寫吉凶總判，如上上籤、上中籤、中下籤等等。如果文言文讀不太懂則可請廟裡的解籤詩義工幫你唸成白話文。

（3）通靈的習俗

通靈就是更深入的問神也就是通神，通神明之德也通神明之靈。是不是真的通，或是由誰來通，通的是哪一位神祉，通常只有「通靈當事人知道」，也只有「問事當事人」感覺得出來。不過，民俗裡理論是如此，事實上卻有太多「非當事人」穿插其中，搶著當「詮釋者」或「中介者」與「翻譯者」，甚至搶著當「通靈當事人」，然而，是否真的通靈，非當事人是無法判斷的。就像夢占與解夢，作夢的當事人是否「真有作這樣的夢」，別人是無法判斷的。而非當事人搶著當的人通常會加強戲劇化的「如境」狀態，也就是無法判斷是否「入境」，所以搶著當詮釋者、中介者、翻譯者與通靈者時，外人是通常會有戲劇化的言詞與動作。然而外人與「問事當事人」是無法從這些加強如境狀況來判斷其真假。我們只能以是否通神明之德來「旁推」通神明之靈。但是各類當事人中，缺神明之德者多，具神明之德者寡，德之多寡相貌可察，看不出來那就別問。

（4）乩身、道身與天命的習俗

在巫、道宗教習俗裡，德之多寡不但相貌可察。德之多寡還分等級，不是以道貌岸然否來區辨（人世間，牛鬼蛇神都可裝出一副道貌岸然的表情）而是以道身、天命、乩身三個等級區分。

道身就是孔子所說的德配天地的聖人，人世間罕見，非常之少，簡單的說既是天才又通情達理，努力清修無欲不剛，又念念不忘天道的人，少之又少；天命又稱為帶天命的人，通常是無欲則剛，有欲不剛，清修的境界尚差一截，但口中念念不忘天道，心中亦如口中念念，但若即若離者。所謂帶天命者通常具有特定神祉的緣分，乃至於是這特定神祉主動找上門者，所以往往會有因緣傳奇，但是帶天命者說此因緣，外人也是難以判斷其真假，只能說帶天命者還是「無欲則剛，有欲不剛」，我們只能旁推是否有欲而已，帶天命者也是十分稀少，不過總比道身來得多。

乩身就是孔子所說的「怪力亂、神」，乩身就是神職人員，通常是透過簡易的清修後，看看哪一尊神明會找他當乩身，換句話說，乩身是簡易清修後與神明簽合約，成為神明的入靈替身而為神明工作的人，所以是標準的神職人員，也是最低階的神職人員。

道身、帶天命與乩身三種人通靈的狀況截然不同。道身可召喚神明，並依道身的等級而決定召喚神明的等級，同時神明附體時道身的意識也十分清楚。帶天命者只可情商特定神明入體或神明主動入夢與入體，而帶天命者在神明附體時雖然意識清楚，但神明之靈具有辦事的主控性。

乩身只可請命於神明，當神明附體時，乩身是進入無意識狀態，等神明辦完事後，乩身才逐漸回復意識，這個過程俗稱起乩與退駕，原應稱起乩退乩或起駕退駕，但是起乩時仍是乩身，退駕前卻是神明身。而巫道傳統裡神明都是受天子封神，等同諸侯，所以神明身稱起駕退駕，乩身稱起乩退乩是很「合禮」的稱法。

中國南方還有一類似通靈的情境，稱為扶乩、扶鸞或扶筆，這種情境通常是請神降靈於「特定象徵物」上，而扶乩者、扶鸞者或扶筆者並未受神靈的控制，但這「特定象徵物」卻能有「意思的表達」。只是習俗上這種降靈於「特定象徵物」上的神社，通常神階不高，能知事物也有限，甚至也不是神社而是修練得道的動物靈，諸如，福建民俗裡的「狐狸貓精」或其他較低階的靈。而且如果不是神社，這些較低階的靈往往也還有欲有願，如果不謹慎伺候往往會造成「請神容易送神難」的「僵局」。

台灣民俗上則有介於上述兩者之間的通靈情境。有一些神話傳說裡的神社，特別是難分道教佛教的神社與太具有人情味的神社的「降駕帶天命者」的通靈情境。這幾尊神社是封神榜裡的三太子、濟公活佛李心遠（濟顛）以及部分低階神社。這種通靈情境其實是介於「帶天命者、乩身與扶乩上身」三種狀況的中間混合地帶，外人很難辨識，也無須辨識。

易經占卜的理論：數易這種雕蟲小技

數易成為占卜之經典，通常都舉紫微斗數，不過紫微斗數的原理與金錢卦如出一轍，只是加上更複雜的占星流年運氣而已。本文為了容易理解，就以金錢卦為例說明易經的占卜理論。

金錢卦就是卜卦問天，只是以錢幣當作著草杆、筮草杆或爻的替代品。錢幣的人像為陽面，文字幣值面為陰面，投擲六次從初爻到六爻皆得，就是一卦。然後，查周易這一卦的經文，就是問天後的回答。如果嫌經文太簡短，可以看看周易十翼中孔子及其

門生所做的註解，如果還不清楚，再看看宋朝數易發達後各家對六十四卦的各種註解，還看不懂再找當代白話文的易經版本註解。

如果越看越糊塗，那就是發問者不明「稽疑於猶豫」的周易、周禮之理。周禮規定國家大事稽疑問卜。問事者小事猶豫是當事人個性問題，不必拿個人小事來煩天，小事問天，那麼大事又問誰呢？

總之，命可算之，豈能算過天。道可算之，實屬數術而已，缺德者莫算之。算命、算道，雖不見得是騙術，但都是缺德者謀之、為之。江湖術士都說他算最準，那江湖術士為什麼不替自己算命呢。江湖術士都說自己洩漏天機，所以要求較高的酬金，事實上哪有什麼天機可言，江湖術士往往連周易都看不懂，又麼算得出什麼「天機」呢？

中華文明裡天道思想的衍生事物與審美觀

由於中華文明的文字發軔於夏商之際，而考古文物出土所能證成的有效文字，目前卻只能上推到商周之際，明確的造字現象與字的繁衍則在春秋戰國時期，所以我們只能以這種背景論「倉頡造字」是一種具道德感的人文想像而已，同樣的我們也只能以這樣的背景來分析中華文明中的道。

文字發韌期的命名權

中華文明裡的「道」可能發韌於伏義與三皇五帝，但「道」、「天道」同義則明確的是發生於周朝推動的封建國家制與人文禮樂制。

現存最早的天文觀象台，因襄汾陶寺遺址的挖掘而可上推至帝堯時期；現存最早的曆法因《尚古書》的收錄「夏小正」而可上推到夏朝，所以語言穩定成熟後星象、方位、計量單位的重要命名權，推論就是發生於堯帝至周朝的近兩千年間。換句話說，流用至今的有效文字裡，數序一二三四，位序東西南北乃至於天干地支，千里萬斤，輕重厚薄這些單位字的命名權就留給語言穩定期與文字穩定期的商、周兩朝。在曆法上只有漢武帝太初元年（西元前一○四年）頒制太初曆時提出了新的命名權，將紀元的一元復始從冬至改為春分，而將一月從天盤上往後調了八分之一分位，乃至於帶動了地盤上（如果地盤也用於計時的話）將乾位調至西北方，將坎位調至正北方。

這樣的命名權好像沒什麼了不起，其實不然。中華文化裡的數論與數術的命名權，乃至於數易與占卜術的推理單位與基礎卻全都因此而決定。筆者認為易經裡的主要卦序在先秦時期與漢朝之後有截然不同的排法，同時所謂先天八卦與後先八卦卦序的差異均源於太初曆的新命名權。

以道稽象或是以象稽道

先秦哲學裡道的發展有三家兩派，分別是儒家天道哲學、道家道法自然哲學、五行家星德哲學與儒家周易派、星象官學的天文地理派。為什麼要先秦諸子百家論道還

要區分出儒家天道哲學與儒家周易派呢？因為孟子從來不談八卦，也不會乾來坤去的論人間義理，孔子除了命名卦名（即為卦象命名），以利排卦序與義理詮釋周易以外，也從來不會乾去的論人間義理。然而，孔子或孔子的門生卻在周易裡添註個狗尾續貂的大衍之數。漢朝以後的儒家就有不少人鑽進「大衍之數」的泥沼而爬不出來，所以儒家天道哲學與儒家周易派應該算是同源不同派。

三家兩派裡只有星象官學的天文地理派嚴守先測後占或只測不占的原則，而這一派所論的天道，也都是大自然天體運行對人間（地球）的規律影響之道。

五行家星德哲學家以鄒衍為代表，由於鄒衍的著作已經失傳，很難描述其學說全貌，但如果從當今學者對鄒衍的研究，乃至於以隋朝蕭吉所著的《五行大義》來看，先秦時期的（陰陽）五行家，卻也十分注重實驗與觀測中歸納建構五行始終論。

儒家天道哲學家與儒家周易派在漢朝之後則明顯的分流開來。儒家天道哲學家很清楚的顯示出「德以配天」的天道思想，視《周易》為周朝禮樂制度的一環。儒家周易派則發展「人以算天」的天道思想。這也是易經在漢朝之後出現「象數詮易」與「義理詮易」兩大方向的緣由。然而這兩支的發展其實在漢後的儒家裡形成了不同的「天」，前者可以說繼續建構「道德義理天」，後者則創新的建構了「神機妙算天」。

道家則無論是老子或莊子都是建構出「道法自然」的天道，在老子的思想裡，道的實現或天道的實現是以「修德」為之，在莊子的思想裡道的實現或天道的實現則是以「觀點與內省（靜聽內心的聲音）」明察為之，稱為「心齋」為之。

上述的分析裡，出現了占卜理論上非常重要的議題。到底是以道稽象或是以象稽道的議題，這個議題也可以說得更白話一點就是：「到底是由測訊息來稽（核對）道，

還是以道來稽（推衍）訊息」，如果以西方哲學裡的派別或方法論的派別術語來說，到底是經驗主義還是理性主義。

筆者認為孔子對周易的詮釋是「以道稽象（經驗主義）」而漢朝以後的儒家周易派則明顯的是「以象稽道（理性主義）」。而萬物萬象的「道」從來沒有未測而知之的道理。「稽」就是明察反覆核對，「稽」的動機起於猶豫及疑惑，周禮裡占卜相關用詞都是「稽疑」。所以當然只有測天象或天垂象又有疑義時才以道來稽象，除了宗教信仰以外，又怎麼會有「認定觀測到的任何象」就是「真」，而以這「常變的真」來核對已經建構完成的整個「道」呢？就算占卜理論是個「或然率」議題，但理性論證上從然沒有以「或然率」來決定「全然率」或以「或然之道」替代「必然之道」的邏輯吧。

天道思想中的「德」的衍生

由於中華文明裡的天道思想，在先秦時期有上述的三家兩派，其中除了星象官學的天文地理派以外，其它三家一派都論證過「德以配天」的命題，而三家兩派幾乎又都是成長於有效文字發韌期，所用詞句乃至新創的字通常又都是星象、方位、計量單位等重要少變的字。所以「德」的字義，乃至於「道德」的衍生義，也就成為同構宇宙觀下，最常用的字義。乃至周朝的禮樂制也透過儒家的長期論證而使「道感」與「德感」成為中國文化裡宇宙觀、價值觀、審美取向中不可或缺的元素之一。俗話裡也有「何德何能」的反問語句，結論一節中，我們就從占卜與占候的理論基礎，回論美學數論的何德何能。

結論

本篇論文嘗試著以考古文物的真實性替代神話的想像性，從文脈研究方法裡，重新建構出比較接近真實的先秦時期占候、占卜實務與理論。並依此補充原先研究的〈美學數論〉一文的不足。透過前述的分析論證，獲得如下的結論。

先秦時期論及天道思想的主要有五派

這五派分別是儒家天道派，儒家周易派、道家、（陰陽）五行家與官學星象派。官學星象派建構天道思想的最重要成果就是歷朝歷代的曆法，其建構的天道就是大自然天體運行之道；五行家則因班固所寫後漢書引用九流十家之說而被稱為陰陽五行家，其所建構的天道應該是涉及星氣流轉與五星德配的宇宙觀；道家所建構的天道在知識論與宇宙觀上都有重大突破，其所建構的天道則「融合自然天與社會天」，而老子的道德經很清楚的天道與德道是分為兩種不同的知識層次，簡單的說也是德以配天的天道說。儒家天道派則以孔子、孟子為主流，所建構的天道就明明白白的是「德以配自然天」的天道，儒家周易派則是筆者的特殊分法，以周易註釋裡的「大衍之數」與對聖人德以配天的形容詞為重點，建構出漢朝以後的易經象數派，其所建構出來的天道應該說是「敷衍天或是搪塞天」的天道。

先秦時期的占候占卜理論與周朝天道的新定義有關

先秦時期的占候占卜理論與實務上，商朝、周朝小不同，而目前考古文物證據所能支持的都是周朝所建構的天道論為其基礎。換句話說，周朝透過禮樂制度及「共天」概念，建立了天道的新定義。以致從商至周的占候占卜理論都與周朝封建制度、宗法制度乃至「共天」理論有密切的關連。從《周禮》所查出的占候占卜禮制可以瞭解周朝所建立的制度「降低巫教的影響力」是頗為用心，用當代的話來說占候是為了「天道合成」以實用的制曆法，占卜則為儀式性與娛樂性的祭禮添些「理性務實」的稽疑限制。所謂占卜禮儀上，周人以龜代牛到以筮代龜，甚至於以策代筮，其實是不存在的。牛、龜、筮、蓍、策在周人（周朝貴族）的眼裡都沒有通靈的能力，有通靈能力的就只有天子與天子所封的諸侯，所以，周易裡孔子門生所記述的「大衍之數」根本不是周朝的禮制，而是「從算籌操作方法」瞎編成的「筮卜操作程序」。但漢朝之後易經象數派的發展往往在「大衍之數」與周易對「聖人出」的讚嘆形容詞裡，大做文章，進而促成爾後易經成為占卜用書的經典。

占卜實務上，將數易充作「通靈」工具，反而誤解了孔孟所建構的天道

當今占卜實務上，將數易與數論（主要是式盤的再發展）充作「通靈」工具，其來有自。雖然明確的誤解孔孟所建構的天道，但也加深了數論的神秘色彩及數論的生活化

與泛道德化傾向。

先秦時期的儒家所建立的天道觀點，經過歷朝歷代推廣早已深入

民心

先秦時期的儒家所建立的天道觀點，經過歷朝歷代推廣早已深入民心。這種天道觀點對社會倫理乃至階級社會的形成有一定的作用，絲毫沒有印度種性制度的僵固性，相反的反而建立了一種含混利益區分的正義，這對設計美學的審美取向上有明顯的影響，對明朝以後的畫評畫論或文人畫、仕人畫的「乾枯」走向更有密切的主導作用，簡單的說明朝以後的畫評畫論，「認真認藝的少」，「認權認官的假道學多」。

天的道德化取向與合節、合德美感

數論在傳統美學的重大影響裡，除了合節美感的形成以外，尚有一項「合德美感」的形成。這合德美感項的提出是對前篇研究：〈美學數論〉的補充與拾遺，也是本篇研究的新貢獻。而合德美感的審美取向是建立在「天的道德化取向」這種堅實的基礎裡，並非「比德說」所能盡言。

合德美感的審美取向也是敘事設計美學的重要源頭

以往傳統美學在析論「比德說」時往往無法感受到設計美學裡敘事設計操作手法的真實性與有效性。透過本論文的分析，合德美感的衍生，就是漢朝人物畫裡的「畫贊」，畫贊的人物畫使中華文明的畫類裡，人物畫一直都是主流，直到六朝之後才有山水畫乃至於宮界畫的畫類逐漸抬頭，到了五代十國才再見花鳥畫與新型裝飾畫類科步上流行。然而在民俗彩繪裡合德審美取向，卻為爾後歷代的人物畫走向戲文畫（敘事設計的衍生），以及具高度象徵意涵的吉祥畫與寓意畫鋪平了大受民眾歡迎的康莊坦途。

中文書籍參考文獻：

丁羲元，二〇〇六，《藝術風水》，上海：上海人民美術出版社。

午榮著，易金木譯注，二〇〇七，《魯班經》，北京：華文出版社。

王玉德、楊昶，二〇〇七，《神秘文化典籍大觀》，南寧：廣西人民出版社。

王伯敏，一九九八，《中國繪畫通史（上）》，台北：東大圖書公司。

王貴祥，一九九七，《文化，空間圖式與東西方建築空間》，台北：田園城市。

王學仲，二〇〇七，《中國畫學譜》，北京：新世界出版社。

王樹村，二〇〇三，《中國民間畫訣》，北京：北京工藝美術出版社。

王耀庭，一九九七，《丹青彩繪：漢唐間繪畫的發展》，收錄於《中國文化先論藝術篇》。

王巍、齊肇業，二〇一〇，《賦彩製形：傳統美學思想與意術批評》，收錄於《中國文化先論藝術篇》。

石守謙，一九九七，《無形之相：書法藝術》，收錄於《中國文化先論藝術篇》。

田曼詩，一九九七，《美學》，台北：三民書局。

朱惠良，一九九七，〈考古中華：中國社會科學院考古研究所成立六十年成果薈萃〉，北京：科學出版社。

朱良志，二〇〇五，《中國美學名著導讀》，北京：北京大學出版社。

艾定增，一九九九，《風水鉤沈》，台北：田園城市。

李冬生，二〇一一，《中國古代神秘文化》，北京：人民出版社。

李定信，二〇〇七，《四庫全書堪輿類典籍研究》，上海：上海古籍出版社。

李衍柱，二〇〇六，《西方美學經典文本導讀》，北京：北京大學出版社。

李零（主編），一九九三，《中國方術概觀・式法卷》（上下冊），北京：人民中國出版社。

李零，二〇〇一，《中國方術考》，北京：東方出版社。

李零，二〇〇六，《中國方術續考》，北京：中華書局。

李曉、曾遂今，二〇〇八，《玩美中國：圖解中國藝術史》，台中：好讀出版公司。

李澤厚，一九八五，《中國美學史一》，台北：里仁書局。

呂理正，一九九〇，《天、人、社會：試論中國傳統的宇宙認知模型》，台北：中央研究院民族學研究所。

吳中杰，二〇〇三，《中國古代審美文化論》，上海：上海古籍出版社。

杭間，二〇〇七，《中國工藝美學史》，北京：人民美術出版社。

林吉峰編，一九九二，《中華民國美術思潮研討會論文集》，台北：台北市立美術館。

邱季端主編，二〇〇七，《福建古代歷史文化博覽》，福州：福建教育出版社。

易存國，二〇〇六，《敦煌藝術美學》，上海：上海人民出版社。

計成著，陳植注釋，一九八二，《園冶注釋》，台北：明文書局。

計成著，趙農注釋，二〇〇五，《園冶圖說》，濟南：山東畫報書版社。

高木森，一九九二，《中國繪畫思想史》，台北：東大圖書公司。

高木森，一九九八，《元氣淋漓：元畫思想探微》，台北：東大圖書公司。

高木森，二〇〇五，《明山淨水：明畫思想探微》，台北：三民書局。

高豐，二〇〇六，《中國設計史》，台北：積木文化。

凌繼堯，二〇〇四，《西方美學史》，北京：北京大學出版社。

袁金塔，一九九一，《中西繪畫構圖之比較》，台北：藝風堂。

馬保平，二〇〇七，《中國方數文化思想方法之研究》，北京：中國社會科學出版社。

馬鴻增、馬曉剛，二〇〇六，《荊浩、關同》，北京：河北教育出版社。

翁劍青，二〇〇六，《形式與意蘊：中國傳統裝飾藝術八講》，北京：北京大學出版社。

紹琦，李良璟等，二〇〇七，《中國古代設計思想史略》，上海：上海書店。

陳文英，二〇〇七，《中國古代漢傳佛教傳播史論》，天津：天津古籍出版社。

陳文德，二〇〇六，《破解易經》，台北：遠流出版公司。

陳芳妹，一九九七，〈國家重器：商周貴族的青銅藝術〉，收錄於《中國文化先論藝術篇》。

陳英德，一九九二，〈論禪宗在中西美術表現上所起的作用〉，收錄於林吉峰編，一九九二，《中華民國美術思潮研討會論文集》，台北：台北市立美術館。

陳擎光，一九九七，〈摶泥幻化：陶瓷藝術〉，收錄於《中國文化先論藝術篇》。

陳傳席，一九九九，《六朝畫論研究》，台北：學生書局。

許金生，二〇〇七，《日本園林與中國文化》，上海：上海人民出版社。

許仁圖編審，一九七五，《中國畫論類編》，台北：河洛圖書。

陸明哲，二〇〇六，《中國歷史圖鑑》，中和：華文網公司。

郭廉夫、毛延亨編著，二〇〇八，《中國文化新論：藝術篇：美感與造形》，台北：聯經出版公司。

郭繼生編，一九九七，《中國設計理論輯要》，南京：江蘇美術出版社。

張晶，二〇〇七，《中國古代多元一體的設計文化》，上海：上海文化出版社。

張榮明，二〇〇四，《方術與中國傳統文化》，上海：學林出版社。

張夢逍，二〇〇七，《圖解道教：揭示中國人最隱秘的夢想》，陝西：陝西師範大學出版

張薇，二〇〇六，《園冶文化論》，北京：北京人民出版社。

張曉明，二〇〇六，《春秋戰國金文字體演變研究》，濟南：齊魯書社。

黃長美 一九八八《中國庭園與文人思想》台北：明文書局。

傅抱石，一九八八，《中國繪畫理論》，台北：正華書局。

葉朗，一九九三，《現代美學體系》，台北：書林出版社。

葉朗，一九九六，《中國美學史》，台北：文津出版社。

葉慶炳，一九八四，《中國文學史（上下冊）》，台北：學生書局。

董仲舒著，鍾肇鵬校釋主編，二〇〇五，《春秋繁露校釋（上、下）》，石家莊：河北人民出版社。

董健，馬俊山，二〇〇八，《戲劇藝術的十五堂課》，台北：五南圖書公司。

楊泓、鄭岩，二〇〇八，《中國美術考古學概論》，北京：中國社會科學出版社。

楊裕富，一九九五，《建築與工業設計的設計資源一：設計的美學基礎》，斗六：國科會研究報告。

楊裕富，一九九八，《建築與工業設計的設計資源五：設計的方法基礎》，斗六：國科會研究報告。

楊裕富，二〇〇四，《台灣彰化地區彩繪調查：設計美學研究二》，斗六：國科會研究報告。

楊裕富，二〇〇六，《台灣玻璃器物形式暨材料研究：設計美學研究三》，斗六：國科會研究報告。

楊裕富，二〇〇七，〈從傳統工藝發展試論我國設計美學的形成〉，《空間設計學報》三

期，頁二七一六五。

楊裕富，二〇一一，《敍事設計美學：四大文之明風華再現》，台北：全華圖書公司。

楊裕富，二〇〇八，〈西方建築美學研究三：西方建築美學條目的形成〉，《空間設計學報》六期，頁二三一一四四。

楊裕富，一九九五，《建築與室內設計的設計資源二：設計的表達基礎》，斗六：國科會研究報告。

楊裕富，二〇一〇，《設計美學》，台北：全華圖書公司。

楊裕富，二〇一一a，《敍事設計美學：四大文之明風華再現》，台北：全華圖書公司。

楊裕富，二〇一一b，《福建設計美學發展講義》，（課程講義，未出版）。

葛路，一九八七，《中國歷代繪畫理論發展史》，台北：華正書局。

漢寶德，二〇〇五，《漢寶德談美》，台北：聯經出版公司。

劉正英，二〇一〇，《中華文明探源》，上海：學林出版社。

劉安編，陳惟值譯，二〇〇七，《淮南子（白話彩圖全本）》，重慶：重慶出版社。

劉昌元，一九八六，《西方美學導論》，台北：聯經出版公司。

劉長林，一九九二，《中國智慧與系統思維》，台北：台灣商務印書館。

劉庭風，二〇〇四，《中日古典園林比較》，天津：天津大學出版社。

鄭同點校，二〇〇八，《古今圖書集成術數叢刊：堪輿（上）·（下）》，北京：華齡出版社。

鄭吉雄，二〇〇六，〈論象數詮《易》的效用與限制〉收錄於《中國文哲研究集刊》，第二十九期，台北：中央研究院中國文哲研究所。

鄧淑蘋，一九九七，〈山川精英：玉器的藝術〉，收錄於《中國文化先論藝術篇》。

戴吾三編，二〇〇三，《考工記圖說》，濟南：山東畫報出版社。

鍾國發、龍飛俊，二〇〇七，《恍兮惚兮：中國道教文化象徵》，成都：四川人民出版社。

薛永年、紹彥編著，二〇〇五，《中國化化的歷史與審美鑑賞》，北京：中國人民大學出版社。

顏娟英，一九九七，《鬼斧神工：雕塑的藝術》，收錄於《中國文化先論藝術篇》。

蘇立文著，曾堉等譯，一九九二，《中國藝術史》，台北：南天書局。

外文書籍參考文獻

Antoniades, Anthony C. 1992. *poetics of architecture : theory of design*. New York: van nostrand.

Cahoone, Lawerence, 1996, *from modernism to postmodernism: an anthology*, Cambridge: Blackwell.

Gaut, Berys and Lopes, Dominic M 2005, *Aesthetic*, New York: Routledge.

Kivy, Peter 著，二〇〇四，彭鋒譯，二〇〇八，《The Blackwell Guide to Aesthetics(美學指南)》，南京：南京大學出版社。

Kruft, Hanno-walter (auther) Taylor, Ronald (translater) , 1994 , *A history of architectural theory: from Vitravius to the present*, New York: Princeton Architectural press.

Palmer, J and Dodson, Mo 1996, *Design and aesthetics: a reader*, London: Routledge.

Tatarkiewicz, Wladyslaw 著，劉文潭譯，一九八七，《西洋六大美學理念史》，台北：丹青圖書公司。

Townsend, Dabney, 2004, *Aesthetics: classic readings from Western tradition*, Beijing: Peking University Press.

網站文獻資料：

中國哲學書電子化計畫
http://ctext.org/zh

中國哲學書電子化計畫網站
http://chinese.dsturgeon.net/

中國考古
http://www.kaogu.net.cn/cn/index.asp

中華民國道教協會
http://www.chinesetaoism.org/

中華基督教會燕京書院圍棋學會
http://go.yenching.edu.hk/go/go_main.htm

全球五術聯網
http://www.cdi.org.tw/link

國立自然科學博物館・星座探奇
http://web2.nmns.edu.tw/constellation/home.php

道教學術資訊網
http://www.ctcwri.idv.tw/godking.htm

漢典古籍
http://gj.zdic.net/

傳統設計美學原論

作　　者　楊裕富

編　　輯　龐君豪

發 行 人　曾大福

封面設計　曾美華

版型設計　曾美華

出　　版　暖暖書屋文化事業股份有限公司
　　　　　新北市新店區德正街27巷28號
　　　　　電話 886-2-2910-6069
　　　　　傳真 886-2-2912-9001

定　　價　350元

出版日期　2014年9月（初版一刷）

總 經 銷　聯合發行股份有限公司
　　　　　地址 231 新北市新店區寶橋路 235 巷 6 弄 6 號 2 樓
　　　　　電話 02-2917-8022
　　　　　傳真 02-2915-8614

印　　刷　成陽印刷股份有限公司

有著作權　翻印必究（缺頁或破損，請寄回更換）

Complex Chinese Edition Copyright©2013 by Sunny & Warm Publishing House, Ltd.
All rights reserved.

國家圖書館出版品預行編目 (CIP) 資料

傳統設計美學原論 / 楊裕富著 . -- 初版 . -- 新北市：
　暖暖書屋文化 , 2014.09
　面；　公分

ISBN 978-986-90910-4-6(平裝)

1. 設計 2. 美學

960　　　　　　　　　　　　　　　103018786